알폰스 무하, 유혹하는 예술가

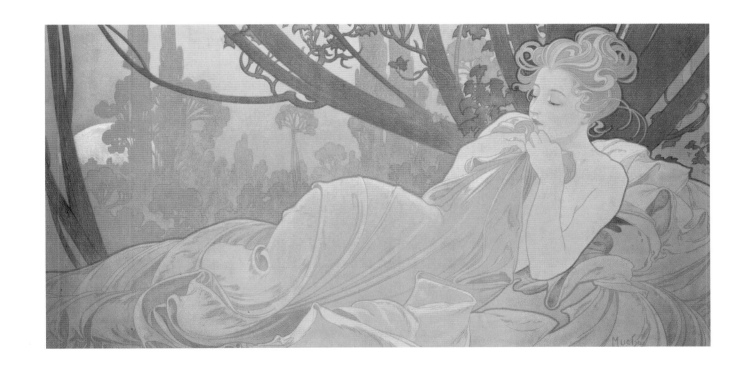

알폰스 무하, 유혹하는 예술가

일러두기

• 인명, 지명 등 고유명사와 외래어는 국립국어원의 외래어 표기법에 따라 표기했습니다.

• 본문의 주는 모두 옮긴이 주입니다.

• 작품명이나 인물 고유명사의 경우 내용상 중요한 것의 첫 등장 시에만 원어를 병기했습니다.

알폰스 무하, 유혹하는 예술가

시대를 앞선 발상으로 아르누보 예술을 이끈 선구자의 생애와 작품

로잘린드 오르미스턴 지음 | 김경애 옮김

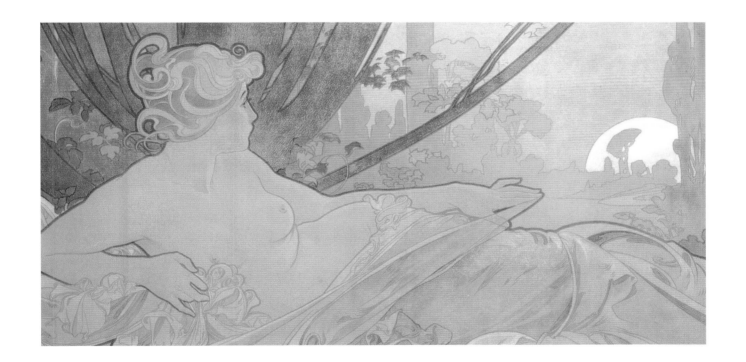

씨네21북스

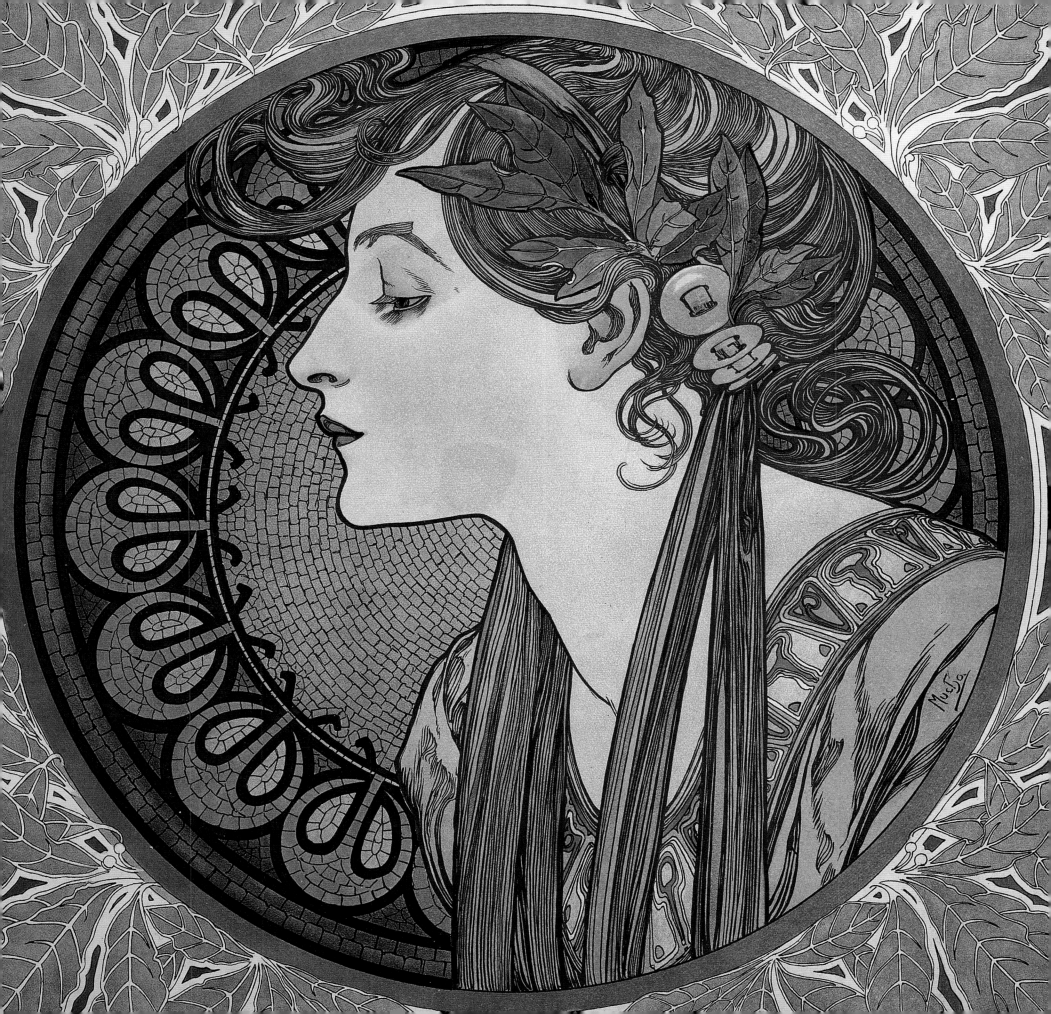

체코 출신 화가 알폰스 무하(1860-1939)의 이름은 '무하 스타일'과 동의어라고 할 수 있다. 무하는 19세기 말 파리에서 활동하면서 무하 스타일이라고 불리게 된 장식예술로 하루아침에 스타가 되었다. 알폰스 무하는 오늘날 순수미술과 상업주의를 연결하는 다리를 만든 인물로 평가받고 있다. 무하는 양쪽을 자유로이 오가며 담배 광고 포스터의 삽화뿐만 아니라 체코 미술 역사에 지대한 업적을 남긴 역사화 연작 〈슬라브 서사시Slav Epic〉를 창작하기도 했다. 무하의 삶을 들여다보면 세기말 파리의 상황에 대해 완벽히 탐구하고 이해할 수 있다. 성공한 예술가에게는 더할 수 없이 멋진 시기였지만, 작품을 인정받지 못한 이들은 끔찍하게 힘든 시간을 견뎌야 했다. 무하는 1887년부터 1906년까지 약 20여 년간 파리에 거주하면서 작품 활동을 했다.

이 책은 두 부분으로 나누어 알폰스 무하의 삶과 작품을 탐구하고 소개한다. 첫 번째 장에서는 무하가 태어난 1860년 체코 서부 보헤미아의 이반치체Ivančice라는 아주 작은 마을에서부터 1939년 무하가 숨을 거둔 프라하로 독자들을 안내한다. 무하가 숨을 거뒀을 당시 수십만 명에 이르는 조문객이 무하가 떠나는 길을 배웅하려고 모여들었다. 두 번째 장에서는 무하의 전성기였으며, 무하 스타일로 불리는 혁신적 그래픽디자인 작품들이 탄생했던 1893년부터 1903년 사이의 걸작을 집중적으로 탐구한다.

1887년 무하는 그림을 배우기 위해 파리로 유학을 떠났다. 처음에는 부유한 후견인의 도움을 받았지만, 후원이 끊어지자 렌틸콩 몇 알만으로 버티면서 매서운 추위와 허름한 숙소를 감내해야 했다. 무하는 마침내 명성을 얻게 된 후에도 자신이 가진 것을 주변의 불우한 친구들과 나누었다. 자신이 궁핍했던 시절을 잊지 않은 넓은 아량을 갖춘 사람이었기 때문이다. 무하는 세계적으로 유명한 프랑스 여배우 사라 베르나르Sarah Bernhardt의 극장 포스터를 디자인하고 갑작스레 명성을 얻게 되었다. 사라는 무하의 작품이 마음에 든 나머지 6년 계약을 맺었고, 무하는 성공 가도를 달리게 되었다.

무하는 상업용 삽화 디자인으로 성공한 까닭에 폴 세잔Paul Cézanne, 클로드 모네Claude Monet, 에드가 드가Edgar Degas 등과 동시대에 활동했다는 사실이 잘 알려지지 않은 편이다. 하지만 무하는 앙리 드 툴루즈 로트레크Henri Toulouse-Lautrec나 쥘 쉬레Jules Chéret와 같은 그래픽 삽화가들과 마찬가지로 파리의 삶을 예술로 옮겨 담았다. 이들의 삽화 작품은 당시 그래픽디자인의 중요한 역사적 증거자료이다. 현대미술의 아버지로 추앙받는 폴 세잔은 무하가 파리에서 활동하던 시기에 엑상프로방스Aix en Provence에 살면서 작품 활동을 하고 있었다. 세잔은 후원 없이도 살아갈 수 있는 재력 덕분에 자신이 원하는 창작 활동을 할 수 있었다. 반면 무하는 후원자가 없었기 때문에 생계를 위한 일거리를 찾아야 했다. 당시 출판업계가 성장하면서 삽화가에 대한 수요가 늘어났고, 삽화는 무하의 생계 수단이 되었다. 무하가 파리에서 전성기를 누리던 1893에서 1903년은 세기말 풍조를 완벽히 압축한 시기였다.

젊은 시절 무하가 가장 큰 관심을 두고 있던 세 가지 분야는 교회, 음악, 예술이었다. 또한 무하는 운명을 믿었는데, 회고록에서 자신의 삶에 변화를 가져온 세 가지 사건이 있었다고 언급했다. 첫 번째 사건은 모라비아Moravia 지방, 우스티나트 오를리치Ústí-Nad-Orlicí의 교회에서 일어났다. 무하는 그 지역에서 유명한 화가였던 얀 옴라우프Johann Umlauf(1825-1916)의 작품을 보고서 깊은 인상을 받고 자신도 그 화가처럼 되겠노라 결심했다. 두 번째 사건은 쿠엔 벨라시Khuen-Belassi 백작을 만나게 된 일이었다. 우연한 만남으로 백작은 파리에서 무하의 후원자가 되어주었다. 당시 열차를 타고 가던 무하는 갑자기 미쿨로프Mikulov에서 내리겠다고 결정했는데, 그 덕분에 백작과 인연을 맺을 수 있었다. 세 번째 사건은 완벽한 시간에 완벽한 장소에 있었기에 얻은 결과였다. 바로 사라 베르나르의 포스터 삽화를 급하게 맡게 된 것이다. 그 일로 무하는 하루아침에 명성과 부를 얻으면서 파리 예술계의 중심에 자리 잡게 되었다.

이 운명과도 같은 일들이 무하가 미술계에서 인정받기 위해 자신에게 주어진 모든 기회를 잡기 위해 인내심을 갖고 노력한 결과라고 생각하는 이도 있을 것이다. 물론 그것이 행운이든 운명이든 무하의 놀라운 재능이 없었다면 어떤 일도 일어나지 않았으리라.

파리에 정착하고 얼마 되지 않아 무하는 예술인 커뮤니티에 합류했다. 1890년 이후 정기적으로 일감을 얻으면서 무하는 작업실이 딸린 숙소를 얻고 삶의 여유를 누릴 수 있었다. 그는 신비주의, 신지학神智學, 그리고 비밀결사에 흥미를 보인 아방가르드(전위파)[전위미술前衛美術이라고도 한다. 프랑스어 '아방가르드avant-garde'에서 연유된 말로 어원은 군사용어의 전위부대 또는 첨병을 뜻한다. 제1차 세계대전 후 이를 예술 용어로 전용하여 '전위적 예술l'art d'avant-garde'이라는 뜻으로 쓰이게 되었다] 예술가들의 움직임을 따랐다. 그 후 1898년 파리에서 프리메이슨에 가입했고, 1918년 프라하에서 체코 최초의 프리메이슨 집회소인 코멘스키 로지Komensky Lodge를 설립하는 일을 도왔다. 무하의 전기를 읽다 보면 알폰스 무하가 얼마나 성실하고 친절한 사람이었는지 이해할 수 있다. 그는 고국에서 명망 있는 예술가로 인정받길 간절히 원했다. 그리고 예술가로서 성공을 보장받을 것이라고 믿었던 길을 묵묵히 따랐다. 무하는 파리에서 궁핍함을 벗어나려

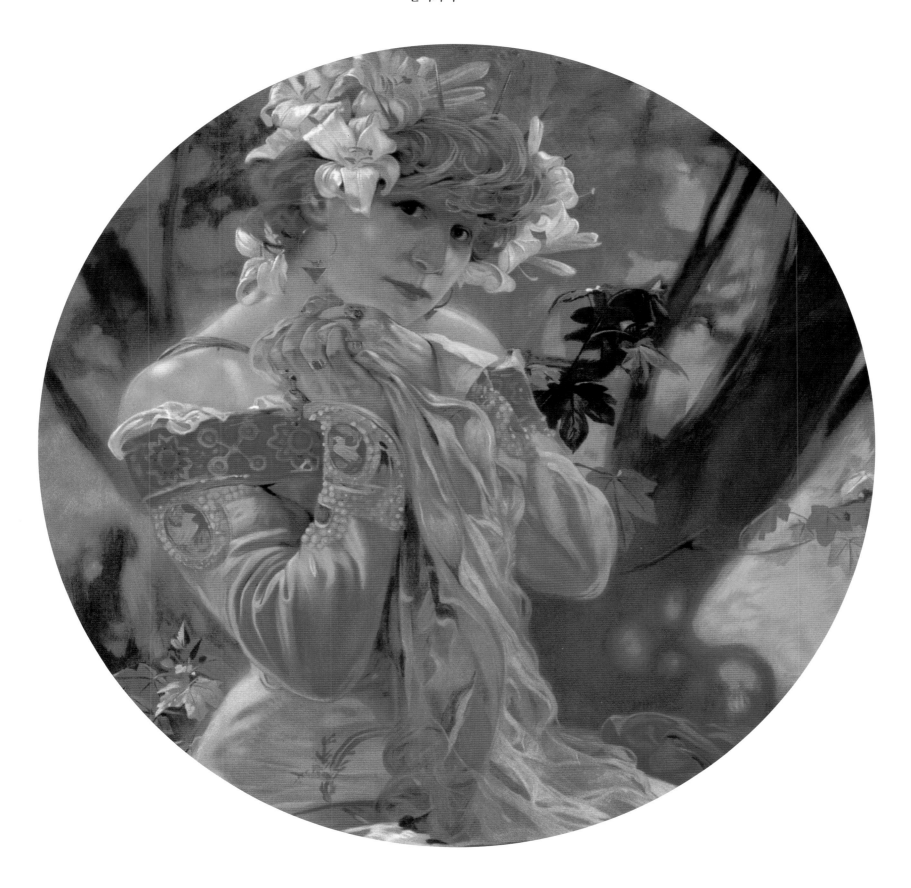

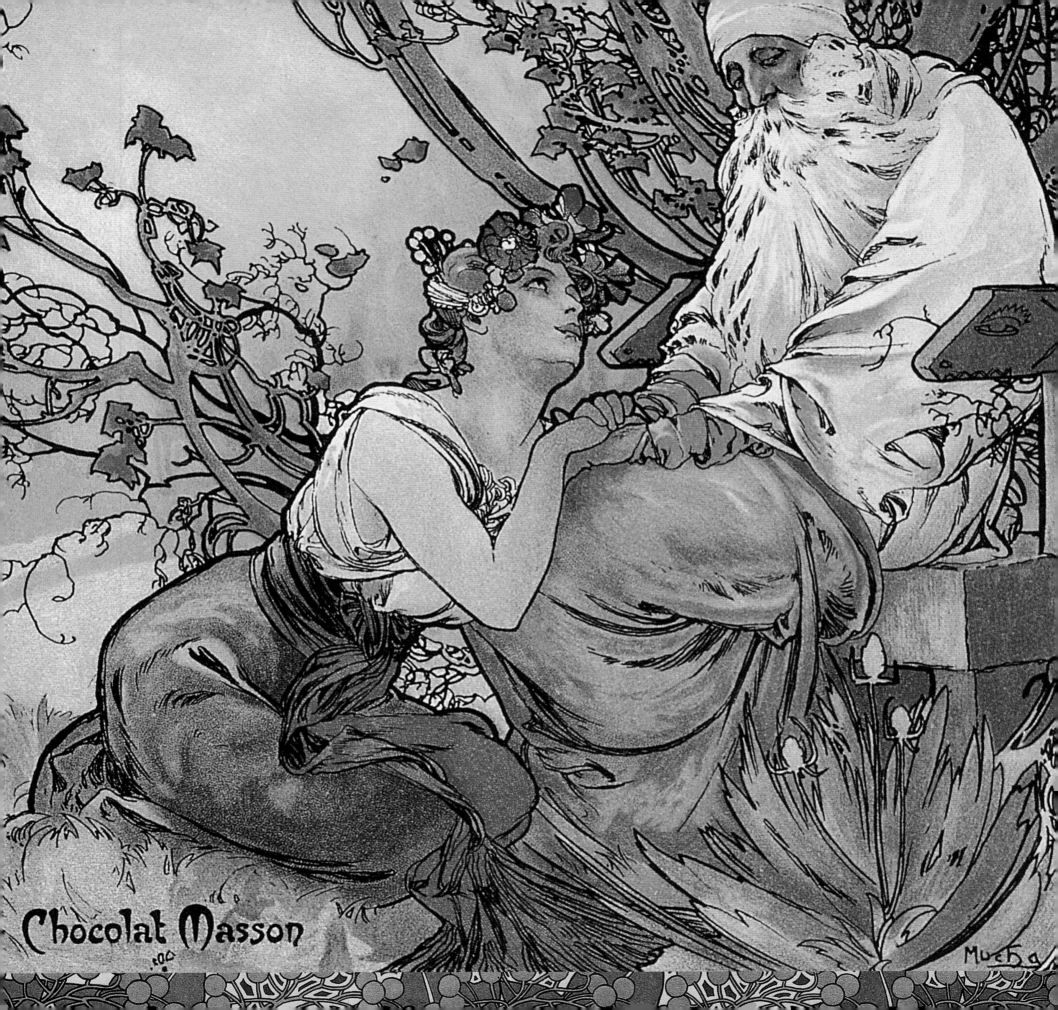

고 택했던 삽화 작업으로 자신의 경력에서 최고의 업적을 이룰 수 있었다. 만약 무하가 성공이 타고난 재능에 달렸으며 운명이라고 받아들였다면, 체코의 수도 프라하의 박물관에서 처음에 자신의 대표작이라고 할 수 있는 〈슬라브 서사시〉를 거부했을 때 그렇게 실망하지 않았을 것이다.

무하가 장식 디자이너로서 발휘한 솜씨는 파리에 있는 푸케 장신구 부티크Fouquet jewellery boutique에 전시된 디자인에서 완벽히 재현된다. 무하가 디자인한 보석 컬렉션은 포스터와 장식 패널에서 볼 수 있는 '무하 스타일'과 함께 그가 장식디자인 분야에서 얼마나 놀라운 작품을 탄생시켰는지 보여준다. 파리에서 엄청난 인기를 얻은 무하에게 포스터, 장식 패널, 잡지 표지, 보석 디자인, 조각상을 아우르는 상업용 작품 의뢰가 끊이지 않았다. '무하 스타일'의 작품을 끊임없이 내놓으면서도 변화를 갈망하게 된 그는 1899년 예술가와 공예가들을 위한 디자인 안내서인 『장식 자료집Documents décoratifs』을 쓰기 시작해 1902년에 발간했다. 이는 6년 동안 그래픽디자인을 하면서 계속해서 다채로운 결과물을 내놓아야 했던 자신의 부담을 덜기 위한 노력이었다. 무하는 항상 현대미술에 관심이 있었기 때문에 1913년 악명 높은 뉴욕 '아모리 쇼Armoury Show'[1913년 뉴욕에서 개최된 미국 최초의 국제 현대 미술전이다. 정식 명칭은 '현대미술국제전람회The International Exhibition of Modern Art'였지만 뉴욕 제67기병대의 무기고를 전시회장으로 삼았기 때문에 '아모리 쇼'라는 이름이 붙었다]를 방문하기도 했다. 아모리 쇼에는 파블로 피카소Pablo Picasso나 마르셀 뒤샹Marcel Duchamp과 같은 신진 예술가들의 작품이 전시되었지만, 무하의 의뢰인은 복고풍 '아르누보' 장식 스타일을 원했다.

파리에서 거둔 엄청난 성공으로 무하는 전 세계적으로 명성을 얻었지만, 거의 불가능에 가까운 작품 수요를 맞추기 위해 조수의 도움을 받아야 할 때도 있었다. 무하는 '진지한' 화가로 거듭나기 위해 1906년 미국으로 활동 무대를 옮겼다. 무하는 연극계에서 초상화 의뢰를 받길 희망했고, 유명한 화가에게 초상화를 의뢰하고자 하는 부유한 고객을 찾으려 했다. 그는 훌륭한 화가였지만 삽화가로 너무 널리 알려진 나머지 순수미술을 할 기회를 얻기 힘들었다. 사람들은 무하에게 같은 스타일의 삽화를 원하고 또 원했다.

현대미술의 역사에서 무하가 살던 시대에는 파리에 체류하는 것이 예술가를 희망하는 이들에게 필수였다. 당시 파리는 아방가르드의 중심이었다.

무하는 1894년 프랑스 여배우 사라 베르나르를 그린 연극 〈지스몽다Gismonda〉의 광고용 석판 포스터(94페이지 참조)로 일약 스타가 되었고, 나비파, 상징주의자들과 함께 파리를 중심으로 한 아방가르드 예술가와 작가 그룹의 중심에 확실히 자리 잡게 되었다. 무하는 자신에게 찾아온 명성과 부를 기쁘게 받아들이면서도 슬라브족이라는 자신의 정체성을 잊지 않았다. 무하가 소박한 보헤미안 스타일의 셔츠를 입은 모습은 여러 사진에서 확인할 수 있다. 이들은 '무하 스타일'이라는 새로운 예술 장르에 대한 기사를 쓰고 싶었던 기자들이 무하의 혈통을 강조할 의도로 찍은 것이지만, 그의 진심과 진실한 모습이 담겨 있다. 무하는 46세이던 1906년 체코 출신의 젊은 여성 마루슈카Maruška와 결혼했다. 1909년 태어난 첫째 야로슬라바Jaroslava와 1915년 태어난 아들 이르지Jiří의 이름을 보면 무하가 얼마나 간절히 자신의 슬라브족 전통을 이어가길 원했는지 알 수 있다. 야로슬라바가 뉴욕에서 태어났을 때 무하는 고국에서 자녀를 기를 수 있도록 체코로 돌아가고 싶어 했다. 그리고 주요 작품 의뢰를 받기 위해 끊임없이 애썼다.

'무하 스타일'은 수많은 예술가에게 영향을 주었지만 정작 무하 자신은 특정 그룹에 속하길 거부했다. 그는 상징주의, 낭만주의, 초현실주의 중 어느 쪽에도 속하고 싶어 하지 않았다. 파리에서의 창작 활동이 정점에 이르고 몇 년 뒤 무하는 상업적 영역의 작품 활동과 거리를 두기 위해 뉴욕으로 이주했다. 그리고 시카고 예술대학에서 교편을 잡게 된다. 그곳에서 우연히 백만장자이자 외교관이었던 미국인 찰스 리처드 크레인Charles R. Crane을 만나게 되고, 그의 후원으로 고국을 향한 애국심을 그려내고자 하는 자신의 야망을 달성할 수 있었다. 수년에 걸쳐 완성된 〈슬라브 서사시〉는 이렇게 해서 탄생한 것이다. 하지만 모든 체코인이 〈슬라브 서사시〉의 주제인 슬라브족 신화와 역사에 동의하지 않았고, 프라하에서는 영구 전시관을 찾을 수 없었기에 결국 프라하에서 멀리 떨어진 무하의 고향 모라비아의 모라브스키 크루믈로프Moravský Krumlov에 전시되었다. 무하의 대표작은 〈슬라브 서사시〉이지만, 포스터와 광고, 장식 패널, 그리고 사라 베르나르의 극장 포스터에 이르기까지 세상의 이목을 집중시킨 그의 작품은 모두 1893년에서 1903년 사이에 창작된 것이다. 이 작품들 덕분에 무하는 식을 줄 모르는 명성과 예술계에서의 독보적 지위를 보장받았다. 모든 이들에게 호소력을 발휘하는 무하의 작품은 미술품 감정평가사뿐만 아니라 대중에게도 계속해서 그 진가를 인정받고 있다.

무하의 삶과 작품

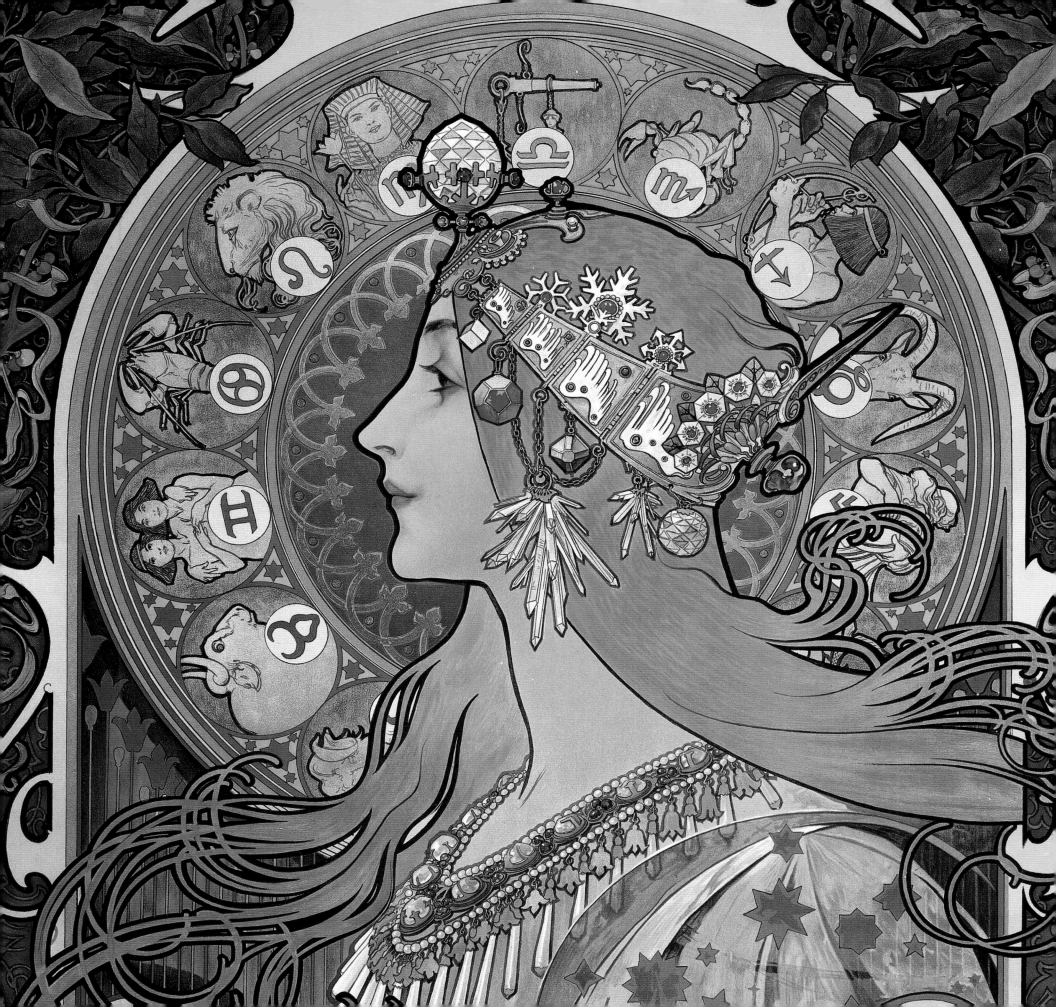

알폰스 무하는 1860년 7월 24일 모라비아(현재 체코공화국)의 수도 브르노Brno에서 남서부로 약 30킬로미터 떨어진 남부의 작은 마을 이반치체에서 태어났다. 무하는 이반치체 지방법원의 공무원으로 일하던 안드레아스 무하(1825년 생)의 막내아들이었다. 무하의 어머니 아말리Amálie(1822~80, 결혼 전 성은 말라Mala)는 부디쇼프Budišov 출신으로 방앗간 주인의 딸이었다. 안드레아스와 결혼하기 전 아말리는 빈에서 귀족 가문의 가정교사로 일하면서 보람 있는 삶을 살고 있었다. 아말리는 안드레아스의 두 번째 부인이었다. 안드레아스는 1852년 처음 결혼했다. 첫 번째 부인은 세 명의 어린 자녀(알로시아, 안토니아, 오거스트)를 남겨두고 결핵으로 숨을 거두었다. 안드레아스는 1858년 아말리와 결혼하고, 1860년 알폰스를 낳았으며 그 뒤로 두 명의 딸(안나, 안젤라)이 태어났다.

가족의 형편은 그리 넉넉지 않았다. 안드레아스는 포도밭을 소유하고 있었지만, 가족 모두의 생계를 이어가기에는 부족했다. 7년간의 군 복무를 마친 안드레아스는 지방법원의 공무원직을 택했다. 존경받는 직업이었지만 급여는 후하지 못했다. 아말리, 안드레아스, 그리고 여섯 명의 자녀와 가정부가 살던 집은 두 곳으로 나누어진 건물 중 하나였고, 다른 건물은 지방법원 교도소였다.

고향에서 받은 영향

무하가 어린 시절을 보낸 이반치체는 모라비아에서 가장 중요한 마을 중 하나였다. 이반치체는 중세 시대에 요새화되었다. 그곳은 오슬라바Oslava, 이흘라바Jihlava, 로키트나Rokytna 세 개의 강이 교차하는 지점에 위치한 까닭에 습격과 소규모 충돌이 끊이지 않았다. 이반치체의 중요성은 고딕양식의 바실리카나 성과 더불어 커졌고, 14세기에는 헝가리 쿠만인, 15세기에는 후스파의 지배를 받았다. 1620년 벌어진 백산 전투 (빌라 호라 전투)의 결과 모라비아와 보헤미아는 종교와 자주권을 잃었지만, 18세기에 들어서 문화정체성을 회복한다. 그곳은 또한 "보헤미아 형제단"의 근거지였고, 체코 형제단결회의 중심지였다. 이반치체는 풍부한 역사를 담은 마을로 급변하는 시대를 지나면서도 진보나 현대화의 손길이 거의 미치지 않은, 어떤 면에서는 낙후된 지역이었다.

무하가 태어날 무렵 유럽에는 큰 변화가 일어나고 있었다. 1848년 합스부르크 군주국은 오스트리아와 헝가리 연합을 다스리게 되었다. 무하의 고국에서 모라비아 시민들은 독립을 지키기 위해 보헤미아 및 실레시아와 더불어 격렬한 싸움을 벌였지만 소용없는 일이었다. 그 결과 모라비아는 러시아의 슬라브 국가에 더 가까워지게 됐다. 무하는 어린 시절 1866년 프로이센-오스트리아 전쟁 중에 이반치체에서 군인들이 싸우는 모습을 보고 처음 충돌을 목격했다. 그는 군인들이 입었던 제복의 색깔, 총소리, 거리의 죽음을 관찰했고, 마음에 담았다. 무하는 고향 모라비아의 통제권을 장악하려는 투쟁의 소용돌이를 겪으면서 정서적으로 모라비아 전통문화와 슬라브 애국주의, 그리고 종교 활동에 더욱 몰두하게 되었다. 무하가 가진 영적인 성향은 혁명의 도구로 전락해버린 고국의 험난한 과거와 끊임없이 반

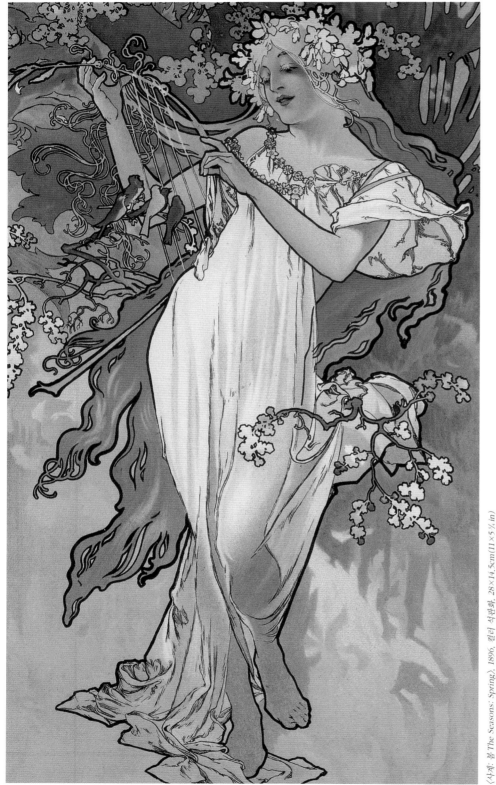

〈사계: 봄 The Seasons: Spring〉, 1896, 컬러 석판화, 28×14.5cm(11×5⅞in)

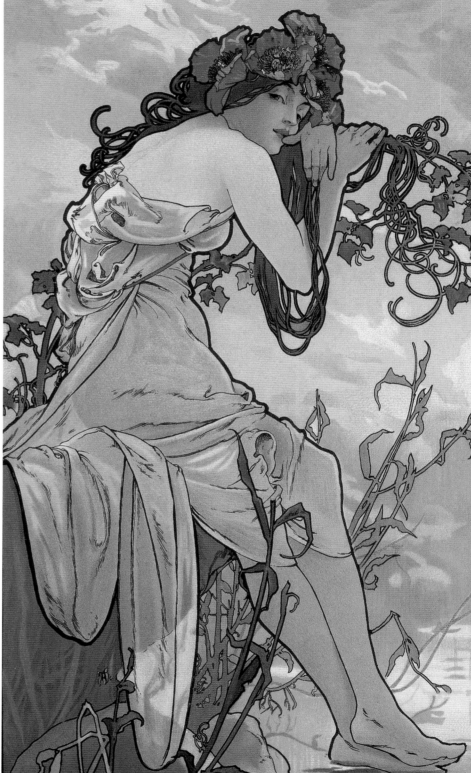

〈사계: 여름 The Seasons: Summer〉, 1896, 컬러 석판화, 28×14.5cm(11×5⅞in)

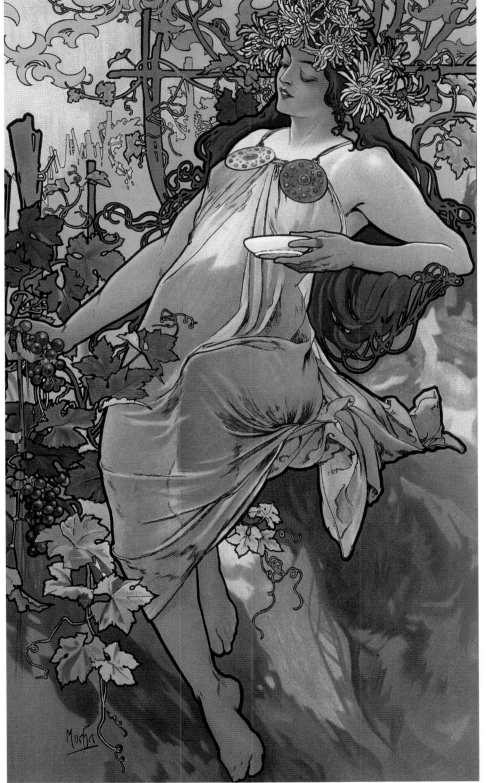

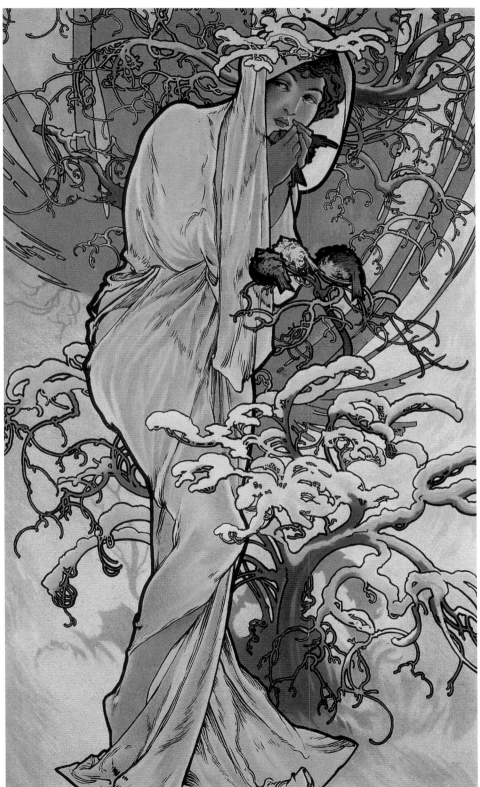

〈사계: 겨울 The Seasons: Winter〉, 1896, 컬러 석판화, 28×14.5cm(11×5⅝ in)

복되는 취약성에 대한 인식과 결합하여 그의 후기 작품에서 드러난다. 무하는 〈슬라브 서사시〉에서 자신의 애국심을 표현하고 모라비아의 역사를 보여준다.

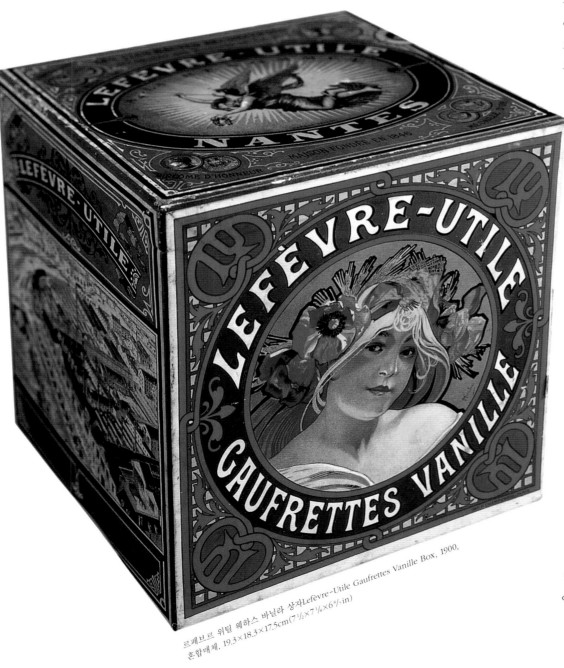

르페브르 위틸 웨하스 바닐라 상자Lefèvre-Utile Gaufrettes Vanille Box, 1900.
혼합매체, 19.3×18.3×17.5cm(7¹/₂×7¹/₄×6⁶/₇-in)

본래의 계획

독실한 가톨릭 신자였던 무하의 어머니 아말리는 가톨릭 집안의 오랜 전통대로 막내아들이 성직자의 길을 택하길 희망했다. 이는 무하 가족의 지역 사제였으며, 비세흐라드 대성당Vyšehrad Minster의 참사회원參事會員이 된 베네시 메소드 쿨다Beneš Method Kulda 신부의 영향을 어느 정도 받았기 때문이었다. 그는 이반치체에서 매우 존경받는 인물이었다. 아말리는 막내아들이 중요하고 의미 있는 직업을 얻어 지역사회에서 존경받는 인물이 되길 바랐다. 하지만 아말리의 희망은 이뤄질 수 없었다. 무하는 어릴 적부터 사제직이 아니라 미술과 음악에 관심이 많았다. 모라비아 지방 아이들은 어린 시절부터 바이올린 연주를 익혔고 지역 교회 성가대에서 활동했다. 무하는 재능 있는 알토 가수였고, 뛰어난 실력으로 성가대원으로 발탁되었다. 이후에는 브르노에 있는 성 베드로교회의 성가대에서 알토 성가대원이 되었다. 무하는 교회, 음악, 미술 중에서 자신이 가장 하고 싶은 것을 결정하기가 정말 어려웠다고 다음과 같이 털어놓은 바 있다. "나에게 그림과 교회, 그리고 음악은 너무 긴밀히 연결되어서 내가 음악 때문에 교회를 사랑하는 건지 음악이 신비스러운 장소와 동반되는 걸 사랑하는 건지 판단하기 어렵다." 그의 음악적 재능은 학업에 도움이 되기도 했다. 성가대 활동으로 얻은 수입으로 4년간(1871-75) 슬로반스케 김나지움Slovanské Gymnasium의 학비를 낼 수 있었기 때문이다.

예술 형식에 대한 관심

무하는 뛰어난 성가대원이었지만, 그림에 선천적인 재능을 타고났다는 사실에는 의문의 여지가 없었다. 무하는 걸음마를 시작하기 전부터 그림을 그렸다고 가족들은 전했다. 그들의 기억에 따르면 무하는 유아 시절 기어 다니는 동안 연필을 잃어버리지 않도록 목에 리본으로 묶고 다녔다고 한다. 아기 알폰스는 아무 데나 그림을 그렸고, 심지어 바닥에까지 그렸다. 무하는 역시 그림을 그릴 때 가장 행복해했다. 그의 기억에 남아 있는 첫 번째 사생화는 가족의 크리스마스트리를 밝히던 양초를 그린 것이었다. 양초의 그림자와 빛이 자아내는 모습이 기억에 강하게 남았다고 나중에 회상한 바 있다. 무하는

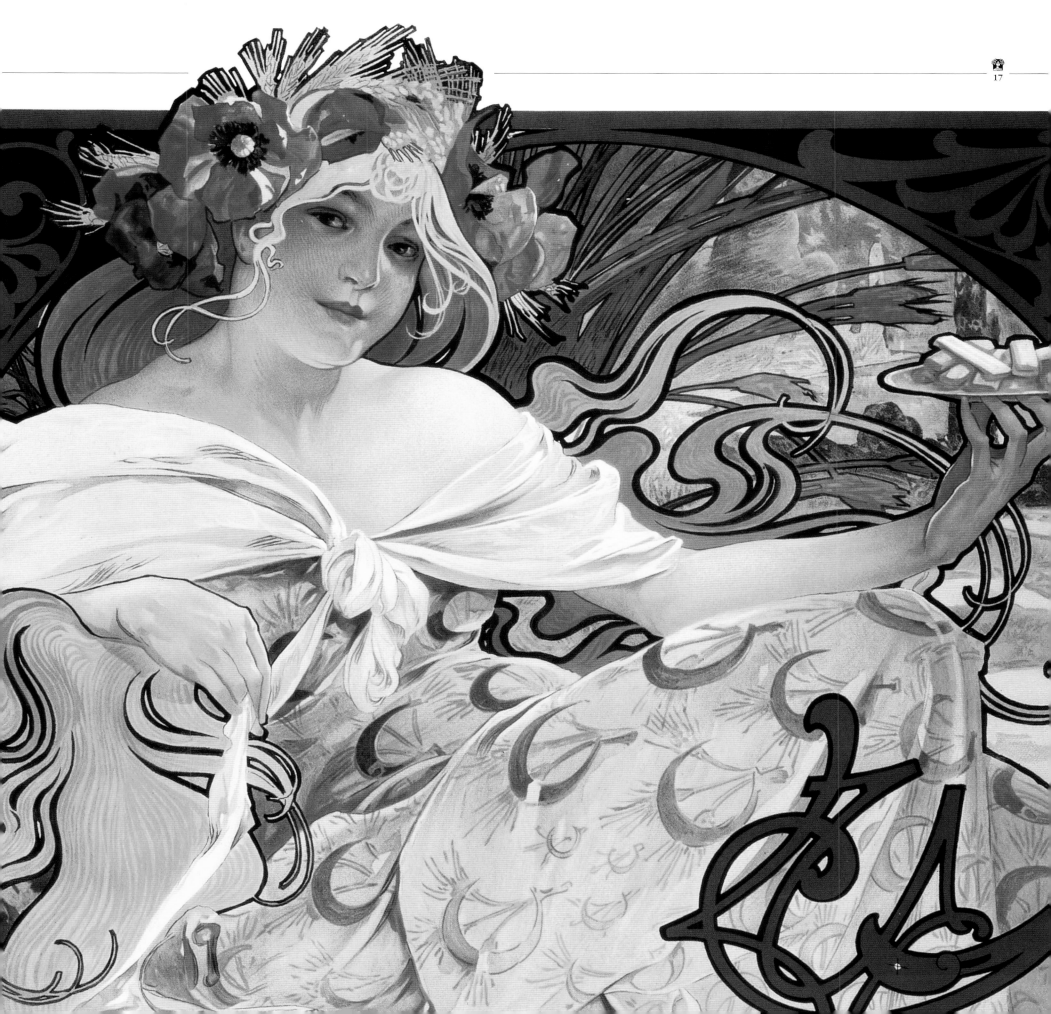

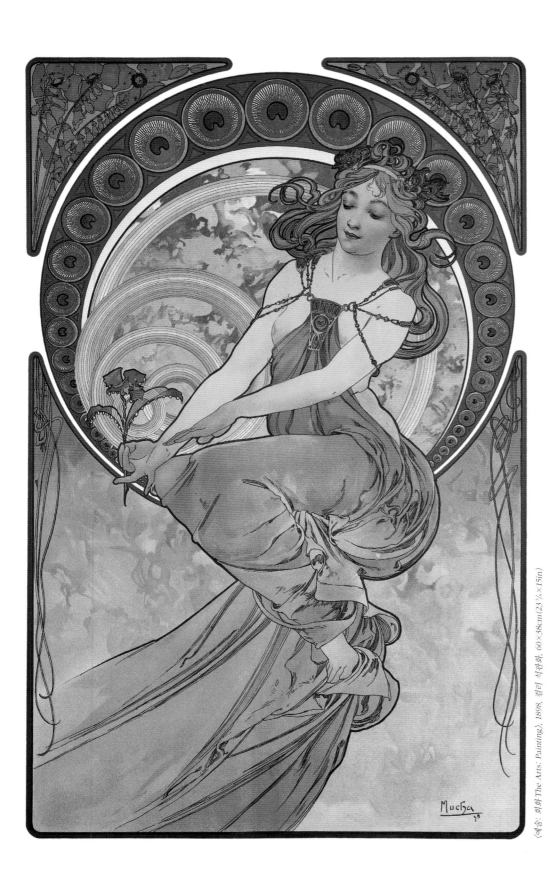

〈예술: 회화 The Arts: Painting〉, 1898, 컬러 석판화, 60×38cm(23¾×15in)

벽이나 바닥, 심지어 가구마저도 캔버스로 활용했고, 크레용, 분필, 숯에
이르기까지 손에 잡히는 모든 도구를 이용해 그림을 그렸다. 그는 학교에
입학하는 나이가 될 때까지 이러한 예술적 실험을 계속해서 즐겼다. 무하
의 할머니 역시 무하가 미술의 역사에 관심을 가질 수 있도록 격려했다.
할머니는 무하 가족을 방문할 때마다 무하에게 역사와 미술을 다룬 합본
잡지 「위버 란트 운트 메어Über Land und Meer」를 보여주었다. 무하는 그중
에서도 특히 그림에 몇 시간이고 푹 빠지곤 했다.

학교를 떠나다

무하는 10대에 변성기가 오면서 성가대와 학교를 동시에 그만두어야 했
다. 성가대 활동 없이는 무하의 아버지가 여섯 자녀의 학비를 모두 감당
할 수 없었기 때문이다. 무하의 아버지 안드레아스는 자녀들의 초등학교
학비를 부담하려고 최선을 다했다. 무하는 성가대 활동과 함께 피아노와
바이올린 연주에 두각을 나타냈지만, 학업 성적은 부진을 면치 못했다.
학교에 수도 없이 빠져서 2년 유급을 당할 정도였다. 기록에 따르면 무하
는 결석이 잦았다는 이유로 15세에 학교에서 제적을 당한 것으로 보인다.
무하는 가족이 있는 이반치체로 돌아가기 힘들었을 것이다. 그가 주어진
기회를 충분히 활용하지 못했고, 교회와 음악이라는 두 가지 큰 관심사에
서 스스로 이탈했다는 사실은 무하의 부모에게 큰 실망을 안기게 된다.

첫 번째 직업

학교를 떠나면서 무하는 학교 친구였던 유렉 스텐테이스키[Julek Stantejsky]와 브르노에서 함께 살게 되었다. 그들은 허름한 방에서 궁핍하게 살았지만 수시로 학교 친구들이 찾아왔고, 늘 활기찬 이웃과 함께할 수 있었기에 마음만은 행복했다고 무하는 회고록에 담고 있다. 가족이 음식 꾸러미를 보내줄 때도 있었지만 두 청년은 거리 공연으로 생계를 이었다. 무하의 아버지는 학교를 그만두고 무일푼의 삶을 살아가는 무하가 브르노에서 인생을 낭비하고 있다고 생각한 나머지 몹시 화가 났다. 결국 아버지는 무하가 지방법원의 사무원으로 취직할 수 있도록 간신히 자리를 마련했다.

프라하 미술 아카데미

무하가 사무직 공무원으로 일하면서 얻은 정기적 수입과 품위 있는 지위는 가족들에게 만족스러웠을 것이다. 적어도 제대로 된 직업을 가지고 있었기 때문이다. 그 당시 무하가 열심히 노력했다면 안정된 미래를 보장받을 수 있었을 것이다. 하지만 무하는 다르게 생각했다. 그는 사무실에서 하는 일, 반복되는 업무, 법원 사건을 처리하는 서류작업이 마음에 들지 않았다. 그만두고 싶었지만 무슨 일을 해야 돈을 벌고 경력을 쌓을 수 있을지 고민이었다. 더 이상 성가대원으로 음악 활동을 할 수는 없었지만, 예술에 대한 관심이 사라진 것은 아니었다. 그는 브르노에서 학교에

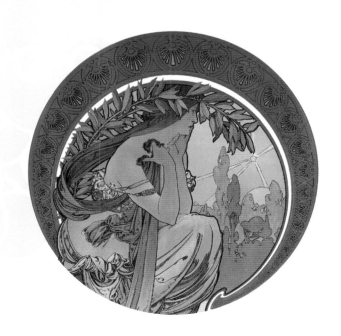

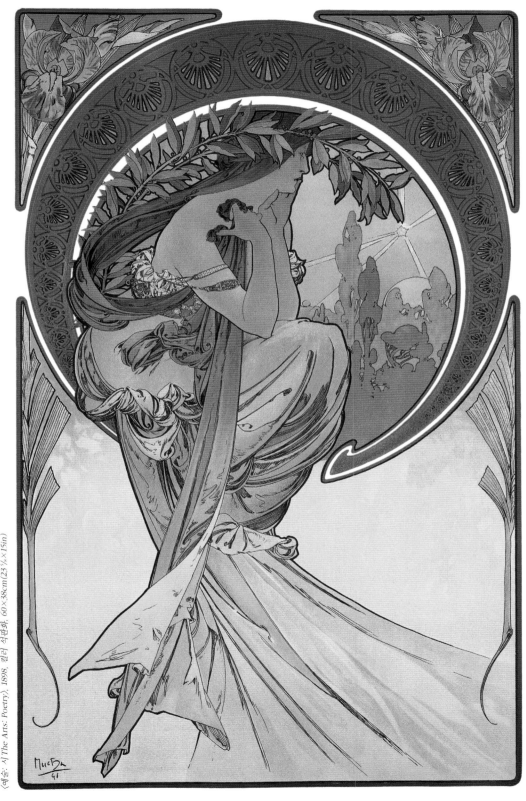

〈예술: 시 The Arts: Poetry〉, 1898, 컬러 석판화, 60×38cm(23⅝×15in)

<예술 음악The Arts: Music>, 1898, 컬러 석판화, 60×38cm(23½×15in)

다니던 시절부터 젤리니Zeleny 교수에게 그림 수업을 계속 받아왔고, 이는 학교를 떠난 뒤에도 계속되었다. 교수는 무하가 프라하 미술 아카데미에 지원할 수 있도록 아버지에게 허락을 구했고 아버지의 동의에 힘입어 1878년 무하는 18세의 나이에 프라하 미술 아카데미에 지원했다. 하지만 낙방이라는 고배를 마셨다. 프라하 미술 아카데미는 무하의 예술가적 기질에 대한 평가에 의심의 여지를 두지 않았다. 아카데미는 무하에게 '당신이 좀 더 잘할 수 있는 다른 직업을 찾으시오'라고 통보했다. 무하가 1878년 파리에 있었다면 어떤 일이 벌어졌을까? 당시 파리의 젊은 예술가들은 어떤 유형의 예술을 추구하는 사람이 아카데미에 들어갈 자격을 얻는지에 대한 기준을 놓고 격렬히 항의하며 프랑스 미술 아카데미의 관료주의에 도전장을 내밀고 있었다.

방향의 전환

무하는 프라하 미술 아카데미의 단호한 거절에도 굴하지 않았다. 그는 1879년 지방법원을 그만두고 미술계로 한 발짝 더 다가서기로 했다. 사실 그 결정은 브르노에서 유렉 스텐테이스키와 같이 살던 시절 유렉의 부모님을 찾아뵙기 위해 우스티 니트 오를리치에 갔을 때부터 이미 정해진 꿈이었다. 그곳에서 무하와 유렉은 카페와 바를 자주 방문했다. 무하는 그 지역 사람들의 초상화를 그려주고 그에 대한 대가로 음료를 대접받거나 현금을 받기도 했다. 무하는 그 경험을 통해 행복을 느꼈다. 또한 유렉은 무하를 그 지역 출신 화가 얀 움라우프가 장식을 맡았던 교회에 데리고 갔다. 움라우프는 한때 유행했던 바로크양식을 추구한 화가 중 한 사람이었다. 무하와 유렉은 마을을 지나다가 움라우프와 마주치게 되었다. 움라우프는 프라하의 성 이그나티우스 교회St Ignatius's Church의 내부 디자인을 비롯해 수많은 그림 의뢰를 받는 매우 존경받는 인물이었다. 무하는 자신도 움라우프와 같은 화가의 길을 갈 수 있으리라 믿었다. 또한 오래전 세상을 떠난 화가의 작품만이 신성한 그림으로 평가받는 것은 아니라는 사실도 깨닫게 되었다. 화가라는 직업은 엄연히 현실에 존재하고 있었고, 움라우프가 바로 그 사실을 증명하고 있었다. 무하는 움라우프와 자신의 진로와 미술계에 입문하는 방법에 관한 이야기를 나누었다. 1881년 가을, 무하는 신문에서 빈에 있는 무대미술 회사인 뷔르가르트 카우츠키 브리오시Burghardt-Kausky and Brioschi에서 화가를 모집한다는 광고를 보고 자신의 그림 몇 점을 포함한 지원서를 냈다.

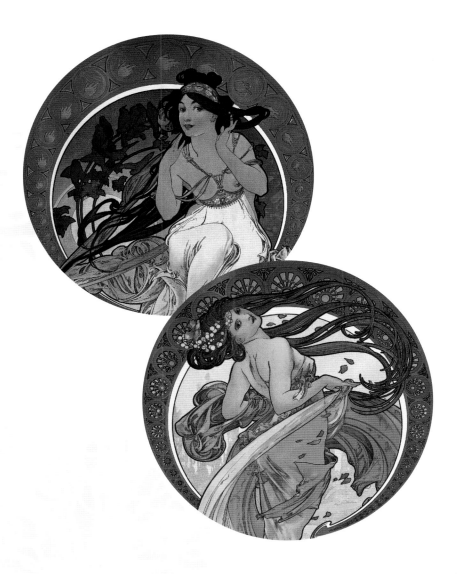

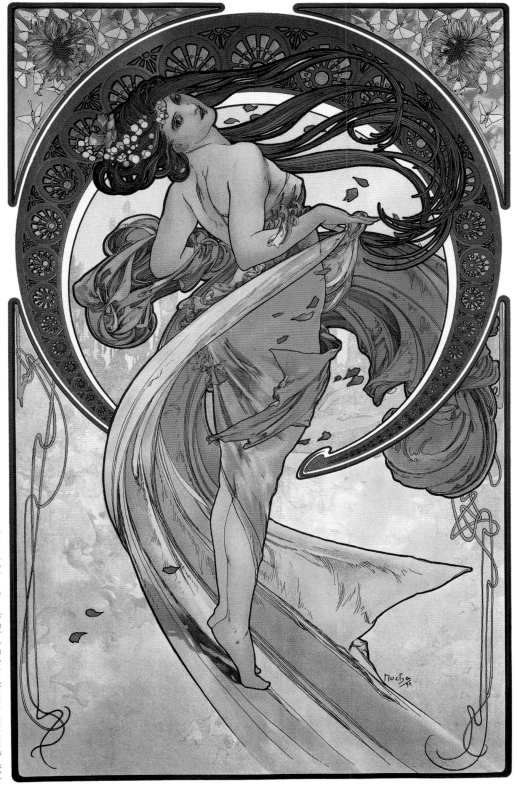

빈에서의 삶과 미술의 영향

지원서는 통과되었고, 19세의 무하는 일을 시작하기 위해 빈으로 갔다. 대형 극장의 무대장치를 담당하는 회사에서 예술가로서 첫 경력을 시작한 무하에게 극장의 일은 매우 유익한 경험이 되었다. 무하는 그 직업의 특전으로 제공되던 연극이나 쇼 혹은 전시회 티켓으로 관람을 즐길 수 있었고, 이는 미술 분야에 대한 지식과 흥미를 북돋우는 계기가 되었다.

당시 빈에서 가장 사랑받는 예술가는 한스 마카르트Hans Makart(1840 - 84) 였다. 귀족 가문의 여성들은 마카르트에게 초상화를 의뢰하려고 줄을 섰다. 여성들은 아테네나 비너스처럼 미, 사랑, 정의, 신화적 존재의 이국적

〈예술: 춤 The Arts: Dance〉, 1898, 컬러 석판화, 60×38cm(23 ¾×15in)

상징으로 표현되었다. 마카르트의 작업실은 부
유한 여인들로 가득했고, 음악가들 역시 빈 사교
계를 접대하려고 마카르트의 넓은 작업실을 찾았
다. 마카르트는 타고난 사교성과 미술 재능으로 빈
사교계의 중심에 섰다. 그에게는 셀 수 없이 많은 후원자
와 여성 추종자가 있었다. 마카르트는 부와 인기를 누렸다. 그의 이 같은
미술 작업과 생활 방식은 젊고 감수성이 예민한 무하에게 큰 영향을 주었
다. 무하가 빈에서 지낼 때 그린 그림에서 특히 종교적, 신화적으로 여성
을 묘사하는 부분은 마카르트의 영향을 많이 받은 것임을 알 수 있다.

미쿨로프에 가다

1881년 12월 근무하던 회사가 큰 고객을 잃으면서 무하는 무대 화가라는
직업을 갑자기 그만둘 수밖에 없었다. 빈의 링 시어터Ring Theatre에서 일어
난 참혹한 화재로 5백 명이 사망하고 극장은 폐허가 되었다. 회사는 직원
의 수를 줄여야 했고, 가장 젊은 나이였던 무하가 제일 먼저 해고되었다.
하지만 무하는 모든 것을 잃지는 않았다. 빈에서 지내는 동안 예술의 지
평을 확대할 수 있었기 때문이다. 그림 재료와 기술에 대한 안목을 넓혔
고, 구아슈[수용성의 아라비아고무를 수채화 물감에 섞은 불투명 수채물감 또는
그 물감으로 그린 회화]나 템페라[달걀노른자, 벌꿀, 무화과즙 등을 안료와 섞어
만든 물감 또는 그 물감으로 그린 그림] 화법을 익혔다. 구아슈는 무하가 가
장 좋아하는 표현 기법으로 자리 잡게 되었다. 갑작스러운 화재 사건
으로 큰 충격을 받았지만, 무하는 초보 미술가에서 다음 단계
로 나아갈 준비가 되어 있었다.

운명적 만남

무하는 빈을 떠나면서 충동적으로 북쪽의 라Laa로 가는 기
차를 탔다. 기차에서 내린 무하는 언덕에 올라 폐허를 그린 다음
다시 기차를 타고 미쿨로프의 모라비안 마을로 갔다. 무작정 선택한 곳이
었다. 어쩌면 그 마을이 무하를 선택한 것일지도 모른다. 그곳은 무하가
가진 돈을 전부 내고 갈 수 있는 가장 먼 곳이었기 때문이다.
무하는 운 좋게도 라에서 폐허를 그린 스케치를 미쿨로프의 책방 주인 티
에리에게 팔 수 있었다. 그 돈으로 무하는 숙소를 얻었다. 그는 계속해서

<리기야 Lygie>, 1901, 컬러 석판화, 174×58cm(68½×22⅞in)

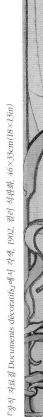

『장식 자료집 Documents décoratifs』에서 각국, 1902, 컬러 석판화, 46×33cm(18×13in)

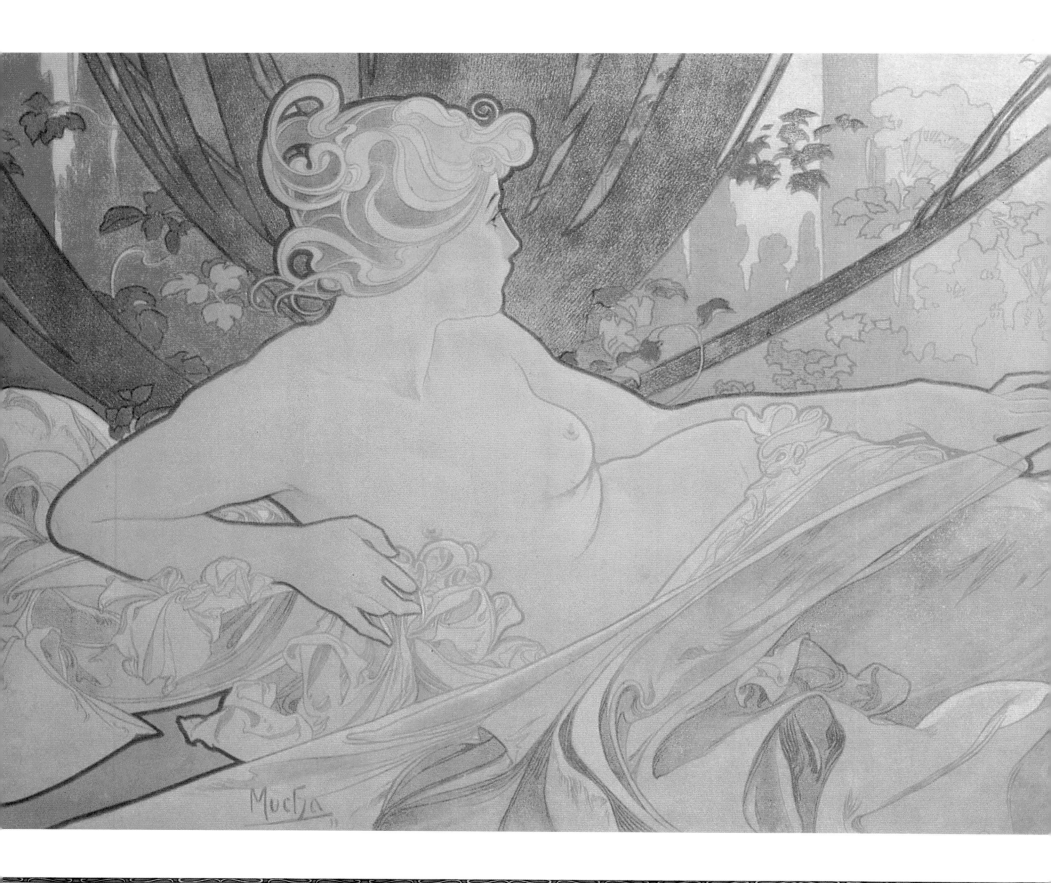

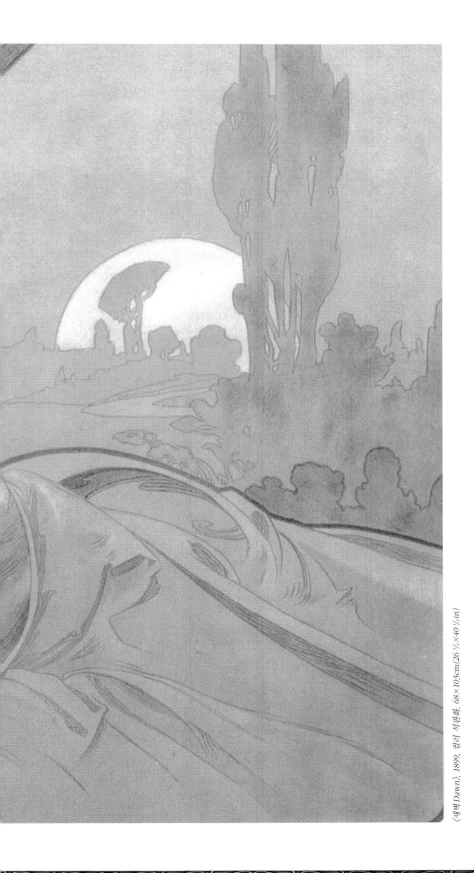

〈새벽 Dawn〉, 1899, 컬러 석판화, 68×103cm (26 ¾×40 ½/in)

그곳 사람들의 초상화를 그렸고, 재능 있는 예술가를 찾던 이들의 관심을 끌어모았다. 그중에는 장식용 문자와 장식 기술에 능숙한 사람을 찾고 있던 묘비 공급업자도 있었다. 무하는 생활비를 벌기 위해 인내심 있게 다양한 개인 고객과 사업체의 의뢰를 받아 작품을 그려나갔다. 그는 여전히 운명을 믿었다. 라와 미쿨로프로 가는 기차를 탔던 것처럼, 갑작스러운 결정으로 좋은 일이 뒤따를 때마다 자신의 믿음이 옳다고 확신했다. 임의로 내린 결정이 삶이나 이력의 방향을 바꿔주었다. 그리고 운명과도 같은 일은 또 일어났다.

엠마호프 성의 쿠엔 벨라시 백작

미쿨로프에서 활동하던 무하의 소식은 인근 흐루쇼바니Hrušovany에 방대한 토지를 소유하고 있던 토지 관리인 쿠엔 벨라시 백작에게도 전해졌다. 대단한 나무 조각가였던 백작은 처음에는 단순히 테이블 윗면 디자인을 무하에게 의뢰했다. 그 일을 시작으로 무하는 백작의 가족으로부터 의뢰를 받기 시작했다. 그리고 백작이 소유한 엠마호프 성에 새로 칠한 벽의 장식 도안을 만들게 되었고, 백작은 무하의 작품에 매우 만족했다. 가족들의 취향을 일일이 만족시킨 무하의 능력이 마음에 들었던 백작은 무도회장의 벽 장식을 의뢰한다. 무하는 이제 성에 살면서 작품 활동을 하게 되었다. 그는 식당의 벽화를 그렸고, 가족들의 초상화를 복원했다.

1885년, 뮌헨 아카데미

백작은 무하의 남다른 스타일과 완성된 벽화에 감동했다. 당시 무하는 빈으로 돌아가 미술 공부를 다시 시작할 계획이었다. 갑자기 그만둘 수밖에 없었던 뷔르가르트 카우츠키 브리오시에서 다시 일자리를 제안했기 때문이다. 하지만 백작은 무하에게 후원을 약속하면서 돌로마이트Dolomite에 있는 간데그Gandegg 성에서 자신의 동생과 머물기를 원했다.
무하는 공부를 미루고 백작의 제안을 받아들였다. 에곤 백작은 열정 있는 아마추어 화가였고, 백작과 무하 둘 다 자연을 즐겨 그렸다. 그들은 이젤을 들고 야외로 나가 성 주변 풍경을 화폭에 담았다. 무하에게 고딕 성은 즐거움을 주는 장소였다. 무기고와 화려한 강당을 갖춘 이 중세 시대 성의 영향은 나중에 무하의 후기 작품에서 찾아볼 수 있다. 매력 있고 풍부한 예술 감각을 지닌 무하는 백작의 후원으로 풍요로운 삶을 이어갔다.

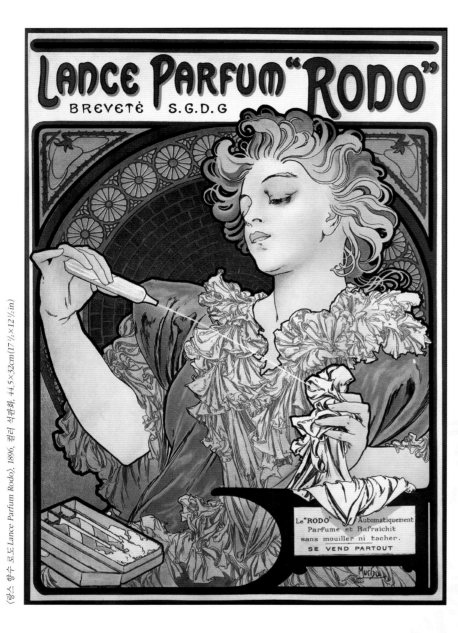

〈랑스 향수 로도 Lance Parfum Rodo〉, 1896, 컬러 석판화, 44.5×32cm(17½×12½in)

된 손님이었다. 화가로 활동하기도 했던 크레이 교수는 무하의 그림을 보고 재능을 낭비하지 말고 교육을 계속 받으라고 독려했다. 에곤 백작 역시 무하가 뮌헨 아카데미에서 공식적인 미술 수업을 받을 수 있도록 지원을 약속했다. 무하는 입학시험에 제출한 작품으로 아카데미 교육과정의 첫 2년을 건너뛸 수 있었다. 독일 미술의 중심지였던 뮌헨에서 제공하는 공식 교육과정은 프랑스 미술 아카데미나 영국 런던의 왕립 미술원과 동일했다. 고전주의 미술의 전통을 강조하고 정물화에서부터 역사화를 아우르는 장르화 화법을 포함하고 있었다.

졸업

무하는 아카데미에서 2년 과정을 마친 후 졸업했다. 그리고 흐루쇼바니의 엠마호프 성으로 돌아가서 고대 로마를 그린 벽화로 성 내 당구장을 장식하는 일을 계속 진행했다. 성에는 상주하는 미술가가 있었기 때문에 무하는 후원자에게 돈을 갚은 것으로 보인다. 쿠엔 백작은 뮌헨 아카데미에서 성공적으로 학업을 마친 무하에게 파리나 로마에서 공부를 계속 이어가는 게 어떠냐고 제안했다. 무하는 파리를 선택했다. 무하의 전기에는 그가 로마에 대한 두려움을 갖고 있었다고 언급되어 있다. 무하는 그 후로도 확실히 자리를 잡고 성공적인 미술가가 될 때까지 로마를 방문하지 않았다. 그는 파리에서 유명하고 인정받고 있던 줄리앙 아카데미를 선택했다. 무하는 백작의 후원으로 2년을 더 공부할 수 있게 되었다.

1887년 가을, 파리

무하는 27세가 되던 해에 예술의 중심지인 파리에 도착했다. 파리는 그무렵 30년에 걸친 큰 변화를 겪고 있었다. 1853년 나폴레옹 3세(1808-73)는 파리를 '현대화'하기 위해 조르주외젠 오스만Baron Georges Eugene Haussmann(1809-92)을 고용했다. 빈곤한 이들이 거주하던 중세 시대 주택을 허물었고, (사회 혼란을 초래하는 상황이 발생할 경우 기병을 동원해 질서를 바로잡기 위해) 길을 넓혔다. 오스만은 새롭고 넓은 길과 잘 어울리도록 마차가 지나다니고 산책할 수 있는 새로운 공원과 장소의 개발을 추진했다. 튀일리 정원에서 볼 수 있던 노천카페가 대중들을 위해 새로이 공원에 들어섰다. 변화된 파리는 현대적 느낌을 자아냈다. 새로운 철도역과 철로를

무하는 또한 백작의 처남이었던 필리프 쿠브르Filip Kubr가 소유하고 있던 잡지의 삽화를 그리고 수입을 얻기도 했다.

결정적 만남

그러던 어느 날 뮌헨 아카데미에서 미술을 가르치던 독일인 교수와의 만남으로 무하의 미래에 커다란 변화가 일어났다. 빌헬름 크레이Wilhelm Kray 교수는 백작의 친구와 함께 성에 초대

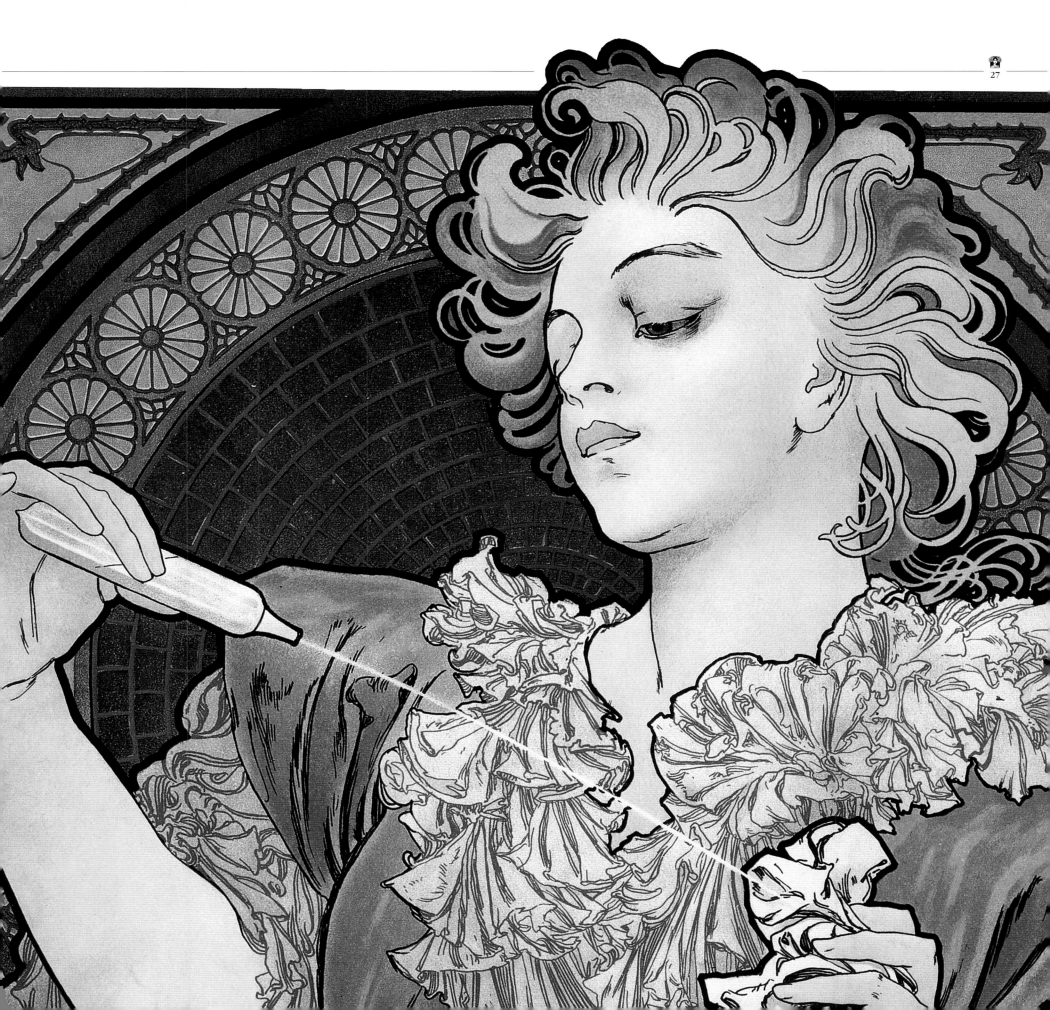

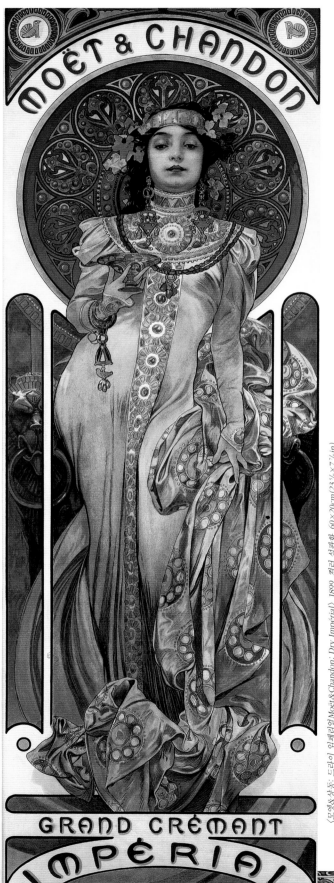

〈모엣&샹동: 드라이 임페리얼Moët&Chandon: Dry Impérial〉, 1899, 컬러 석판화, 60×20cm(23⅝×7⅞in)

통해 파리 시민들은 쉬는 날이면 교외로 나갈 수 있었다. 파리의 예술가들은 파리의 모든 모습, 공원, 정원, 대로, 콘서트, 철로, 센 강의 보트, 부르주아 가족, 연예인, 매춘부 등을 화폭에 담았다.

파리의 예술

파리는 무하가 몰입하고자 하는 예술 세계로서 충분히 가치 있는 곳이었다. 무하가 태어나기 전부터 기존 미술계에 대한 반란은 파리에서 이미 시작되고 있었다. 1648년 설립된 왕립 회화 조각 아카데미The Académie Royale de Peinture et de Sculpture는 프랑스혁명 도중 1793년에 문을 닫았다. 새로 설립된 아카데미 데 보자르Académie des Beaux Arts는 정물화, 풍경화, 장르화, 초상화, 역사화를 아우르는 기존 회화 전통에 따라 재정립되었다. 프랑스 미술가 귀스타브 쿠르베Gustave Courbet(1819-77)는 아카데미 미술에 도전했고, 그 결과 쿠르베의 그림은 1855년 세계박람회 출품을 거절당한다. 쿠르베는 아카데미에 대한 저항의 표시로 전시장 근처에 '사실주의, 쿠르베전'이라는 타이틀의 개인전을 개최한다. 쿠르베는 '학교란 있을 수 없다. 오직 화가만이 존재한다'라고 언급했다. 예술계는 쿠르베가 〈돌 깨는 사람The Stonebreakers, 1849〉이나 〈오르낭의 장례식Funeral at Ornans, 1849〉처럼 '영웅주의적' 대형 작품으로 표현한 사회적 사실주의를 외면하기로 결정했다. 1863년이 되자 아카데미에서 거절당한 화가들의 불만은 기존의 예술 교육 방식을 탈피하고자 하는 움직임으로 전환된다. 같

은 해 미술 비평가 샤를 보들레르Charles Baudelaire(1821 – 67)는 프랑스 신문
〈르 피가로Le Figaro〉에 '현대의 삶을 그리는 화가The Painter of Modern Life'라는
제목의 에세이를 발표하고, 현대와 기성 사회의 차이를 '현대성modernité'으
로 표현한다. 에두아르 마네Édouard Manet(1832 – 83)의 〈풀밭 위의 점심 식사
Le Déjeuner sur l'Herbe, 1863〉와 같은 작품은 미술계 기득권층에게 조롱을 당
했다. 나폴레옹 3세는 상황을 전환하고 살롱전에서 낙선한 화가들의 불만
을 잠재우기 위해 '살롱 데 르퓌제Salon des Refusés'를 열었다.

줄리앙 아카데미

파리의 화가들은 아카데미와 기득권층에 대한 불만에도 불구하고 예술
적 기교를 갈고닦기 위해서는 아카데미에 다녀야 한다는 사실을 받아들
였다. 무하도 그중 한 사람이었다. 인정받는 화가로서 자리 잡고 싶었던
무하는 그림을 그리는 법에 대한 가르침에 항상 목말라했다. 무하는 기
술을 갈고닦기 위해 로돌프 줄리앙Rodolphe Julian이 1860년 설립한 줄리앙
아카데미Académie Julian에 등록했다. 줄리앙 아카데미는 좋은 미술 교육기
관으로 정평이 나 있었다. 아방가르드 스타일을 추구하면서 에콜 데 보자
르École des Beaux Arts에 입학하길 원하는 화가들에게 줄리앙 아카데미는 매
력적인 곳이었다. 에콜 데 보자르는 엄격한 입학시험을 거쳐 뛰어난 예술
적 기술을 가진 이들만 받아들이는 곳이었다. 입학 지원자들은 파리에 있
는 일곱 군데 미술 학교 중 한 기관을 거치도록 권유받았고, 줄리앙 아카

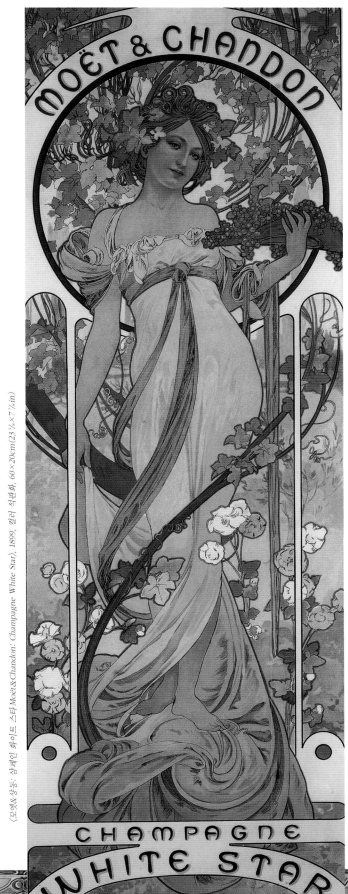

〈모엣&샹동: 샴페인 화이트 스타Moët&Chandon: Champagne White Star〉, 1899, 컬러 석판화, 60×20cm(23⅝×7⅞in)

파리 만국박람회 장식 접시/Paris International Exhibition Decorative Plate, 1897, 세라믹, 지름 31cm(12¼in)

데미는 그중 한 곳이었다. 그 시기 미술은 사실주의와 현대성을 표현했고, 아르누보와 상징주의를 추구하는 이들도 일부 있었다. 하지만 대부분의 화가는 여전히 '살롱 데 르퓌제'가 아니라 살롱에서 자신의 작품을 받아주길 원했다.

파리의 당시 경향

무하가 파리에 가기 4년 전 '현대적' 삶을 그리는 새로운 스타일을 주도하던 마네가 사망했다. 마네는 1886년 파리에서 인상파로 알려진 클로드 모네(1840-1926), 베르트 모리조Berthe Morisot(1841-95), 오귀스트 르누아르Auguste Renoir(1841-1919)와 함께 여덟 번째이자 마지막 전시회를 열었다. 인상주의 화가들은 흩어졌고, 저명한 예술가였던 그들은 각자 새로운 길을 찾았다. 조르주 쉬라Georges Seurat(1859-91)는 1884년에서 1886년에 걸쳐 '점묘법'으로 알려진 작은 색점들을 찍어 표현하는 독특한 스타일의 대표작 〈그랑드 자트 섬의 일요일 오후Sunday Afternoon on the Island of la Grand Jatte〉를 발표했다. 그랑드 자트 섬은 일요일 오후에 부르주아들이 산책을 위해 즐겨 찾던 곳이었다. 폴 세잔Paul Cézanne(1839-1906)은 당시 액상프로방스에 살았다. 〈콤포트가 있는 정물Still Life with Compotière, 1880년경〉은 독보적 기술을 가진 화가만이 그릴 수 있는 걸작이었다. 그 작품은 정형화된 미술의 전통을 따르면서도 당시 파리의 동시대 사조를 따르며 매우

현대적 표현 방식을 도입하고 있었다.

현실의 삶

에밀 졸라Emile Zola(1840-1902)가 1871년부터 1893년에 걸쳐 완성한 시리즈 소설 『루콩 마카르 총서Les Rougons-Macquart』는 프랑스인을 사로잡았다. 독자들은 졸라가 소설 속에 그려낸 파리인의 삶을 인정했다. 당시 파리의 극장은 전성기를 맞았다. 몽마르트르에 있던 유명 술집 '폴리 베르제르Folies-Bergère'는 현대적인 파리에서 익명성을 즐기려는 낭인들이나 멋쟁이 신사들, 예술가들로 붐볐다. 마네, 에드가 드가(1834-1913), 앙리 드 툴루즈 로트레크(1864-1901)와 같은 화가들은 캉캉춤을 추는 소녀와 발레리나들로 가득 찬 극장, 카페 콘서트, 무도장의 모습을 그림으로 묘사했다. 『루콩 마카르 총서』의 등장인물 '나나'는 파리의 삶이 부자와 가난한 자에게 얼마나 다른지 묘사했다. 무일푼의 어린이 발레리나에게 무대 밖에서의 삶은 드가의 그림에 묘사된 쾌활한 모습과 매우 대조적이었다.

『장식 조합Combinaisons ornamentales』에서 상세 이미지, 1901, 컬러 석판화

무하의 파리에서의 삶

파리에 도착한 무하는 포부르 생드니Faubourg St Denis가 근처의 앙파스 마자그란Impasse Mazagran에 작은 방을 구했다. 그는 숙소 근처에 있는 줄리앙 아카데미에 등록하면서 수업료가 뮌헨 아카데미와 비슷하다는 사실을 알고 안도했다. 하지만 당시 파리의 아방가르드 화법에 대한 갈망은 많은 학생이 스승들의 전통적인 우화적 혹은 역사적 화법을 벗어나 진보를 지향한다는 뜻이었다. 무하는 아카데미에서 좋은 성적을 얻었고, 초상화 화가 쥘 르페브르Jules Lefebvre(1836 – 1912), 신고전주의 화가 귀스타브 불랑제Gustave Boulanger(1824 – 88), 대형 역사화로 잘 알려진 장 폴 로렌스Jean-Paul Laurens(1838 – 1921)의 지도를 받았다. 무하의 후기 작품에서 스승 르페브르와 로렌스의 영향을 확인할 수 있다. 1887년 12월 무하는 아카데미의 경연대회에서 최우수상을 받았다는 내용의 서신을 아버지에게 전한다. 무하는 모세가 바위를 치는 모습을 묘사한 작품으로 우등생 명부에 이름을 올리게 된다. 그는 125명의 동급생을 물리치고 1등을 차지하는 영광을 얻었다. 무하는 자신을 위한 보상으로 정장용 모자와 파리 스타일의 옷을 장만했다. 고급스러운 물건은 아니었지만, 아카데미에서 좋은 성적을 거두는 것만으로도 무하는 충분히 만족했다.

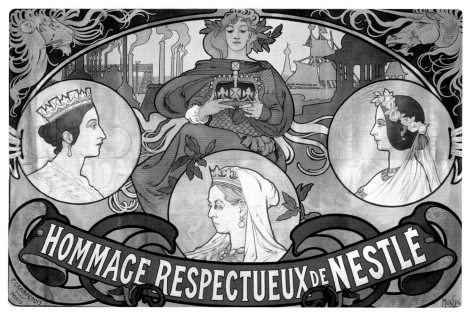

〈네슬레의 존경스러운 경의Hommage Respectueux de Nestlé〉, 1897, 컬러 석판화, 200×300cm(78⅞×118in)

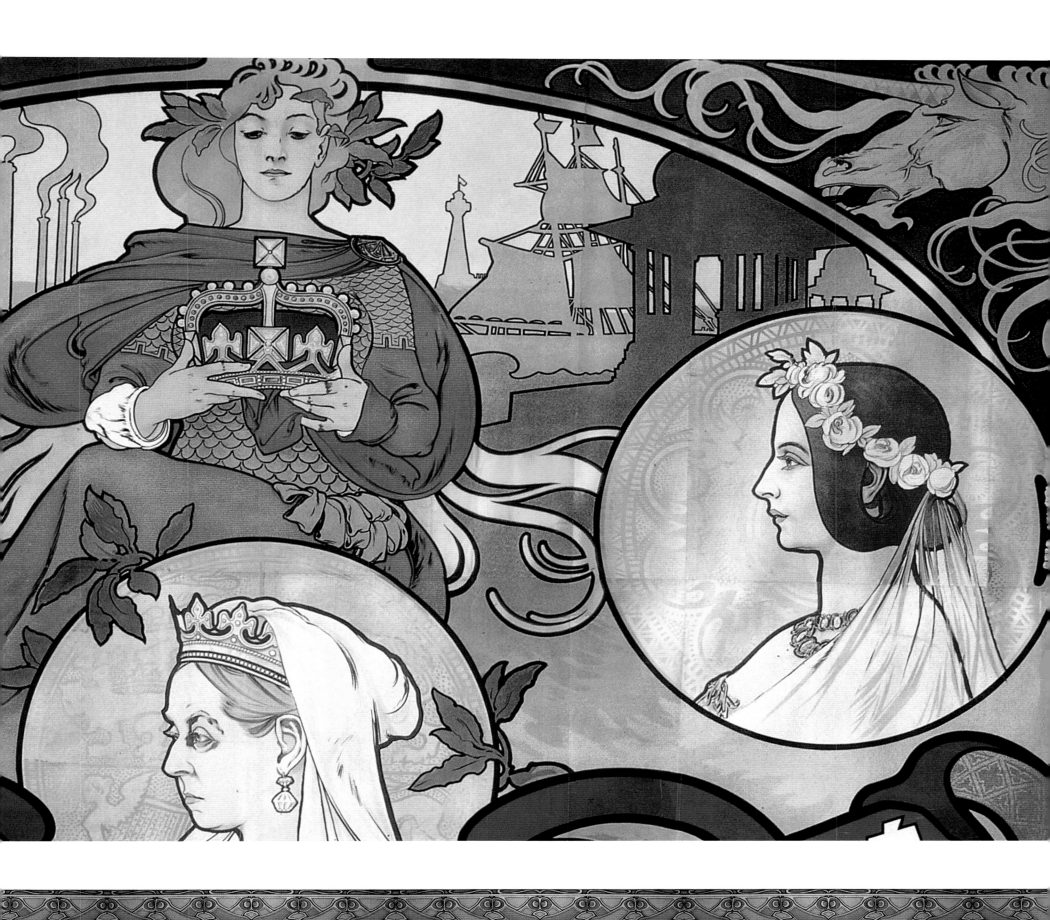

체코인과의 유대

백작의 후원으로 무하는 생활비 걱정 없이 학업을 계속할 수 있었다. 무하는 백작으로부터 매달 2백 프랑을 지원받았고, 그에 대한 대가로 백작에게 정기적으로 자신의 작품을 보내 학업으로 향상된 실력을 보여주었다. 대신 무하는 여름방학 동안 흐루쇼바니의 엠마호프 성으로 돌아와 성의 벽화를 그리는 작업을 계속하면서 백작의 후원에 보답했다. 파리에 있는 동안 무하는 체코인 커뮤니티에 스며들었다. 파리에 처음 도착했을 때 프랑스어를 단 한마디도 할 수 없었기 때문에 친구를 만들기 위해서였다. 파리에 함께 갔던 뮌헨 아카데미 출신 친구 카렐 바클라프 마셰크Karel Vaclav Mašek와 무하는 계속해서 좋은 친구로 지냈다. 두 사람은 친구를 만들고 고향 소식을 접하기 위해 체코인들이 자주 드나드는 카페와 바를 찾아다녔다. 그리고 파리인들이 오스트리아-헝가리제국에 너무나도 무관심하다는 사실을 깨닫게 되었다. 무하는 당분간 빈, 뮌헨, 브르노, 이반치체 같은 곳의 관습을 잊고 파리에서 접하는 새로운 삶의 경험을 즐기기로 했다. 적어도 고향으로 돌아갈 때까지는.

파리의 동료 예술가

보헤미아에서 잘 알려진 세 명의 예술가가 파리에 거주했고 무하와 알고 지냈다. 바크라프 브로지이크Václav Brožík(1851 – 1901), 미하일 문카시Mihaly Munkacsy(1844 – 1900), 그리고 보이테흐 히나이스Vojtech Hynais(1854 – 1925)였다. 체코 동포 중에서도 특히 예술가들은 무하를 환영했다. 무하는 브로지이크와 히나이스를 존경했고, 그들의 작품과 우정을 가치 있게 여겼다. 무하의 고국에 대한 애정은 한평생 계속되었다. 그의 가족과 친구, 후원자, 그리고 교회는 모두 무하를 예술가로 만들어준 고마운 인연들이었기 때문이다. 무하가 파리를 선택한 이유는 유명하고 부유해지기 위해서였다. 무하가 체코인이 아니라 프랑스인이라고 생각하는 이들도 있지만, 그를 잘 아는 사람들은 그러지 않았다. 무하는 카페나 작업

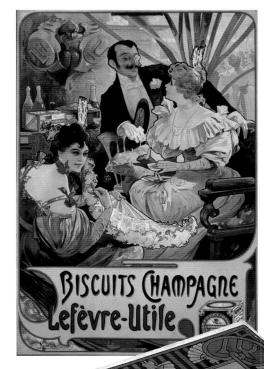

〈르페브르 위틸 비스킷 샴페인Lefèvre-Utile Champagne Biscuits〉, 1896, 컬러 석판화, 65×40cm(25½×15⅞in)

르페브르 위틸 비스킷 샴페인 상자Lefèvre-Utile Biscuits Champagne Box, 1901, 혼합매체, 8×20.4×11.7cm(3×8×4⅝in)

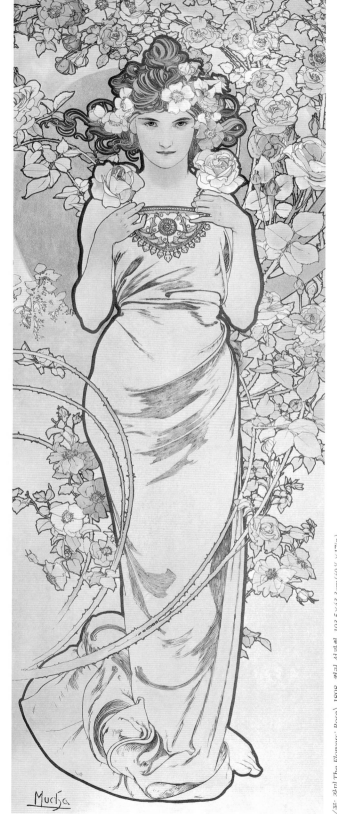

〈꽃: 장미 The Flowers: Rose〉, 1898, 컬러 석판화, 103.5×43.3cm(40⅞×17in)

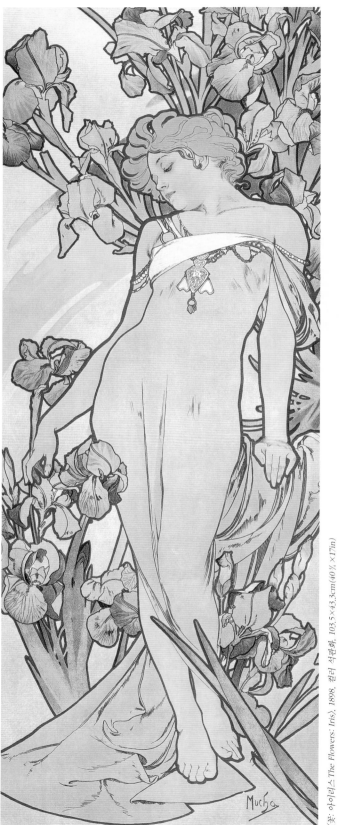

〈꽃: 아이리스 The Flowers: Iris〉, 1898, 컬러 석판화, 103.5×43.3cm(40⅞×17in)

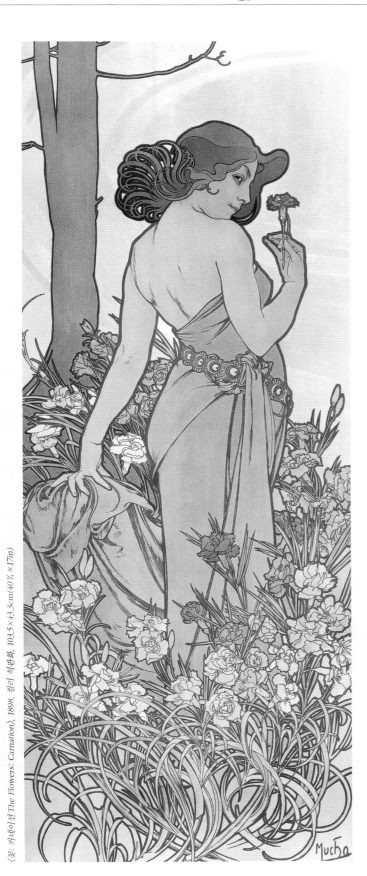

<꽃: 카네이션 The Flowers: Carnation〉, 1898, 컬러 석판화, 103.5×43.3cm(40⅞×17in)

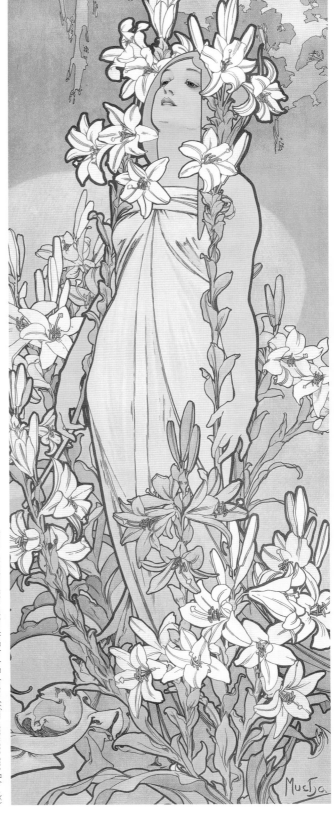

<꽃: 백합 The Flowers: Lily〉, 1898, 컬러 석판화, 103.5×43.3cm(40⅞×17in)

실에 드나드는 예술가들을 중심으로 다양한 부류의 친구를 사귀었다. 그들과 미술이론, 문학, 예술 사조 등을 철저히 들여다보고 토론하기도 했으며, 모리스 드니Maurice Denis, 피에르 보나르Pierre Bonnard를 비롯한 줄리앙 아카데미 출신의 나비파나 벨기에와 파리를 중심으로 한 상징주의파 등에 대해 의견을 나누었다. 그중에서도 무하는 모두가 주목하는 인물 중 한 명이었다.

라틴 지구

파리에 간 지 2년이 지나면서 무하는 가을에서 초여름까지는 파리에서 학업을 이어가고, 나머지 기간에는 뮌헨의 엠마호프 성으로 돌아가 일하는 휴일을 보내는 생활을 즐기게 되었다. 어느 여름에는 성의 내부 프레스코화 작업 일정이 예정보다 길어져서 11월까지 파리로 돌아가지 못하기도 했다. 파리로 돌아가는 일정이 늦어졌기 때문인지 줄리앙 아카데미에서 충분히 배웠다고 생각한 탓인지 여러 가지 이유로 무하는 숙소와 교육에 대해 다른 방향을 선택하기로 했다. 이제 무하는 파리를 잘 알게 되었고 프랑스어도 능숙해졌다. 이사를 결정한 무하는 라틴 지구 뤽상부르공원 근처의 조제프 바라Joseph Bara 거리 1번지를 선택했다. 그는 숙소 근처의 라그랑드 쇼미에르la Grande Chaumière 거리에 있는 콜라로시 아카데미Académie Colarossi에서 세 과목을 등록했다. 무하는 한 편지에 '나는 라틴 지구 주민이 되

었다'라고 썼고, 그 후로 25년간 그곳에 살게 된다. 콜라로시 아카데미에서 세 과목을 들으면서 무하는 온종일 학업에 몰두했고, 일요일 단 하루만 느긋한 점심을 즐기고 정원을 거닐거나 파리의 거리를 거니는 여유를 가질 수 있었다.

환경의 변화

1889년 1월 무하에게 갑작스러운 변화가 찾아왔다. 무하의 후원자였던 쿠엔 백작의 비서로부터 간략한 서신을 받은 것이다. 백작은 무하에게 매달 2백 프랑의 후원금을 즉시 중단하겠다고 통보했다. 너그러운 후원자의 도움으로 파리에 집을 얻고 일주일의 엿새를 미술 공부에 전념하던 무하는 이 가혹하기만 한 환경의 변화에 얼마나 큰 충격을 받았을까? 1889년 무하는 스물아홉 번째 생일을 맞이하고 있었다. 백작은 무하가 아카데미 교육이 주는 안정감에 의존한 채 '영원한 학생'으로 남을까 염려했는지도 모른다. 18개월 후 무하의 서른 번째 생일 다음 날인 1891년 1월 25일 백작은 무하가 보낸 편지에 답신을 보냈다. "내가 쓴 약은 독하지만 좋은 효력을 발휘했네. 난 후회하기도 했지만 시기적절한 선택이었다고 생각하네. 그리고 지금 내 선택의 결과를 보니 자랑스럽기 그지없네." 서신의 내용으로 미루어보아 백작은 무하가 학업을 중단하고 예술가적 재능을 이용해 미술계에서 성공하는 인물이 될 수 있도록 후원을 중단했다는 사실을 짐작할 수 있다.

무일푼의 학생에서 직업 예술가가 되기까지

무하는 당장 일을 구해야 했다. 학업을 이어가는 호사를 더는 누릴 수 없었기 때문에 콜라로시 아카데미를 중퇴했다. 친구나 동료 화가들을 만나기 위해 드나들던 카페에도 갈 수 없었다. 추위가 매서운 1월이었지만 당

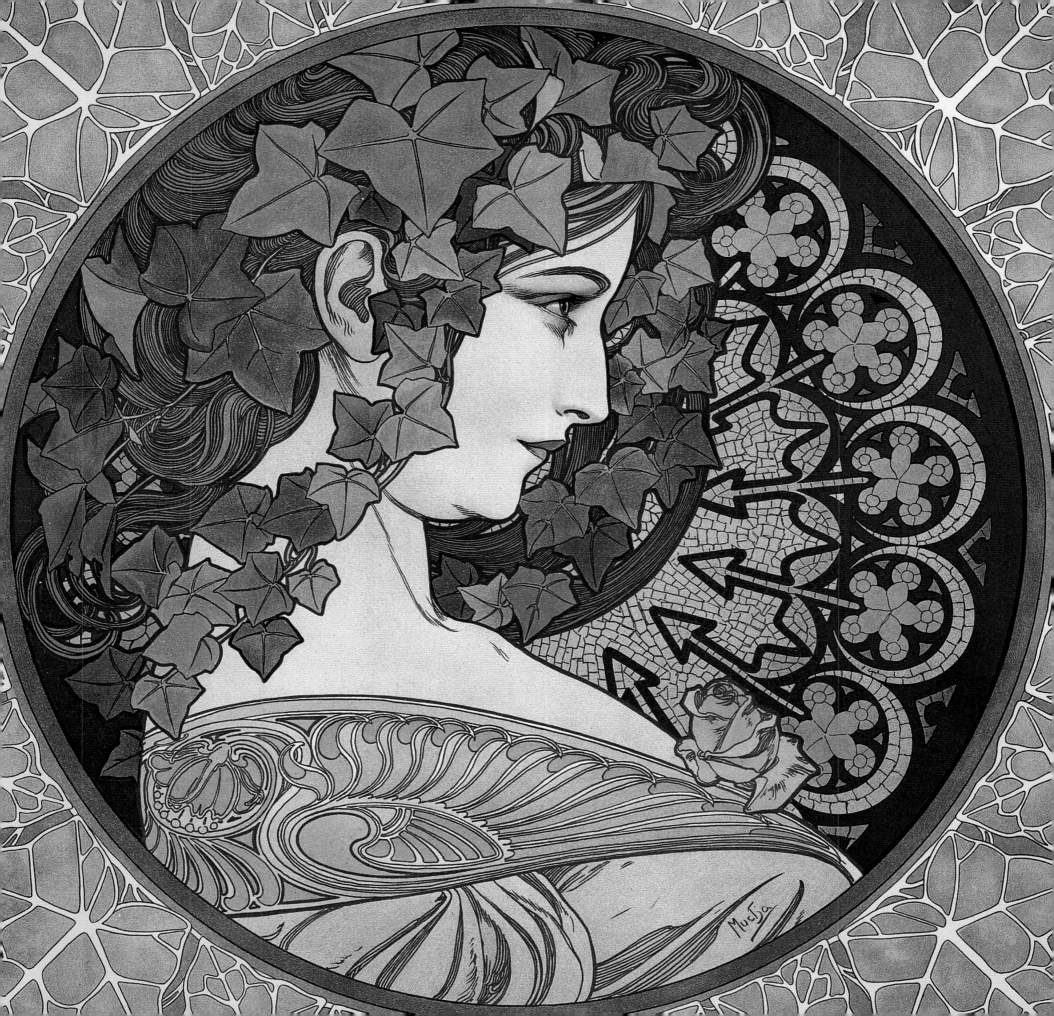

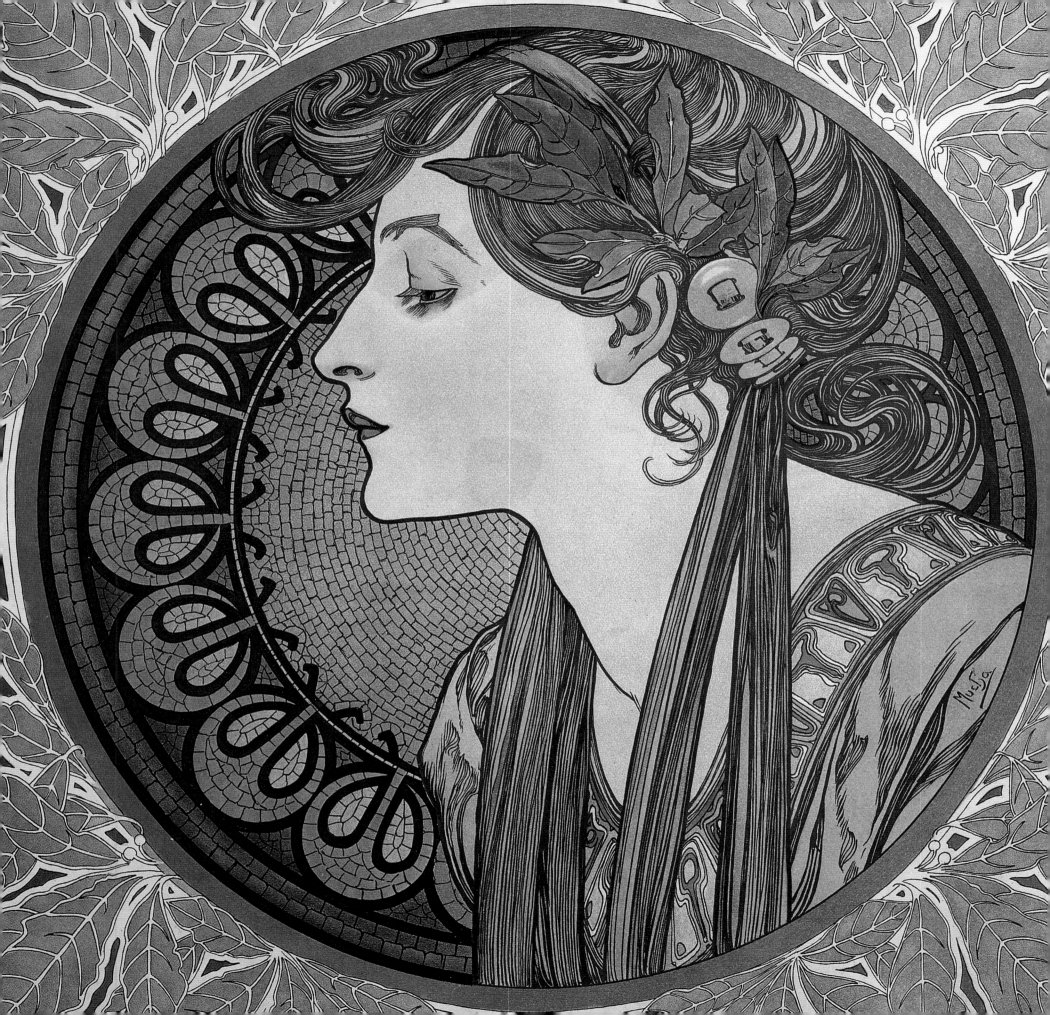

장 끼니를 때우기 어려웠고 난방도 없었다. 결국 무하는 병이 났다. 걱정 없던 학생에서 한 푼도 없는 예술가로 갑작스레 추락한 자신의 모습을 받아들이기 어려웠으리라. 무일푼인 자신을 친구들이 받아들여줄지 무하는 걱정스러웠을 것이다. 하지만 무하는 일감을 찾는 데 집중했다. 삽화 작업 의뢰를 받기 위해 프라하의 출판업자와 파리의 출판업자에게 연락을 취했고, 그중 한 군데에서 아동서적의 삽화를 그리는 소규모 의뢰를 받게 되었다. 그것은 시작에 불과했다. 무하는 다른 출판사에도 연락을 취했다. 그리고 프라하의 출판사 시마체크Simáček에서 연락이 왔다. 무하는 체코의 종교적 분파인 '아담의 후예들Adamites'의 삶과 마지막 절멸을 그린 얀 스바토플루크 체흐Jan Svatopluk Cech의 서사시 『아담의 자손들 The Adamites』의 삽화를 그리게 된다. 편집자는 무하가 그린 그림에 만족했다. 그 일은 1893년까지 계속되었다. 무하는 자신이 원하는 높은 기준을 충족하는 작품을 그리지 못해 늘 아쉬웠다. 무하는 돈이 부족했고 출판사에서도 선금을 지급하지 않았기 때문에, 그가 할 수 있는 일에 제한이 있었던 것이다. 1897년 마침내 삽화가 발간되었고, 무하는 삽화가로 조금씩 수입을 얻기 시작한다.

오랜 친구들과 새로운 숙소

무하는 기본적인 생활을 할 수 있을 만큼의 수입을 얻게 되었다. 뮌헨에서 만난 체코인 친구 바차Vácha는 무하가 『아담의 자손들』 삽화를 그리는 동안 멘Maine 거리에 있는 자신의 작업실에서 지낼 수 있도록 배려해주었다. 뮌헨에서 만난 또 다른 친구이자 인정받는 삽화가였던 루덱 마롤드Luděk Marold(1865-98) 역시 일을 찾아 파리에 왔고, 무하와 마롤드는 각자의 개성을 유지하면서 서로를 도왔다. 바차는 가끔 자신이 받은 초상화 의뢰를 무하에게 부탁했다. 무하는 친절한 사람이었기에 동료

화가의 부탁을 흔쾌히 들어주었다. 그러던 어느 날 콜라로시 아카데미에서 학업을 계속하고 있던 친구 브와디스와프 실레빈스키Wladyslaw Slewinski가 무하의 숙소에 들렀고, 오래전 예술학교 친구와의 식사 자리에 초대했다. 그들은 몽파르나스Montparnasse의 그랑드 쇼미에르가에 있는 마담 샬롯의 '크레메리crémerie'에서 함께 식사했다. 그곳은 콜라로시 아카데미 반대편에 있었고 많은 아카데미 학생이 드나들던 곳이었다. 실레빈스키는 무하에게 살던 곳에서 나와 아카데미와 예술 커뮤니티에 좀 더 가까운 곳으로 숙소를 옮기도록 권했다. 실레빈스키는 무하가 마담 샬롯의 크레메리 위층에 있는 작업실을 얻을 수 있도록 도왔고, 무하는 그곳에서 미술계 인맥들을 더 자주 만날 수 있게 된다. 이제 무하는 친구들뿐만 아니라 아카데미의 스승들을 매일 만날 수 있게 되었다. 무하의 인맥은 확장되고 있었고, 이는 무하에게 새로운 시작점이 되었다.

마담 샬롯과 아방가르드

마담 샬롯은 가난한 학생들에게 음식을 대접했다. 그녀의 호의에 대한 감사의 의미로 학생들이 남기고 간 그림은 그녀의 작은 카페 겸 레스토랑의 벽을 가득 채웠고, 그곳은 예술의 아방가르드 개념이 싹튼 본거지가

되었다. 크레메리는 세계 각국에서 온 예술가들로 늘 붐볐고, 영국의 윌리엄 모리스(1834-96)가 주도한 미술공예운동에서부터 유럽의 '자포니즘Japonisme' 열풍을 아우르는 다양한 주제를 두고 토론이 이어졌다. 일본 미술에 관한 관심은 1854년 미국과 일본이 무역협정을 체결하면서 커지기 시작했다. 1870년대 독일 출신 프랑스인 미술상 지크프리트 빙Siegfried Bing(1838 – 1905)은 파리에 일본 물품을 판매하는 가게를 열었다. 수많은

미술가, 디자이너, 건축가가 아르누보를 바탕으로 한 자신만의 버전을 만들었다. 1888년 빙은 일본 미술품과 유럽의 파생물을 다룬 「르 자퐁 아르티스티크Le Japon Artistique」라는 잡지를 편찬한다. 1889년 국제박람회에서 일본의 장식예술은 더 많은 관객을 만나게 된다. 빙은 '메종 드 아르누보Maison l'Art Nouveau'라는 이름의 매장을 열고 각국 디자이너들과 화가들의 작품을 판매한다. 파리에서 일어난 또 다른 영향력 있는 움직임이었던 상징주의는 1886년 장 모레아스Jean Moréas(1856 – 1910)의 '상징주의 선언문Symbolist Manifesto'과 함께 확고히 뿌리내린다.

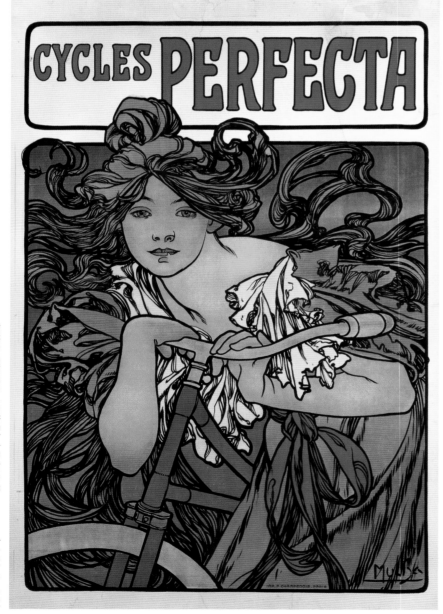

〈페펙트라 자전거 Cycles Perfecta〉, 1902, 컬러 석판화, 150×105cm(59×41¹⁄₂in)

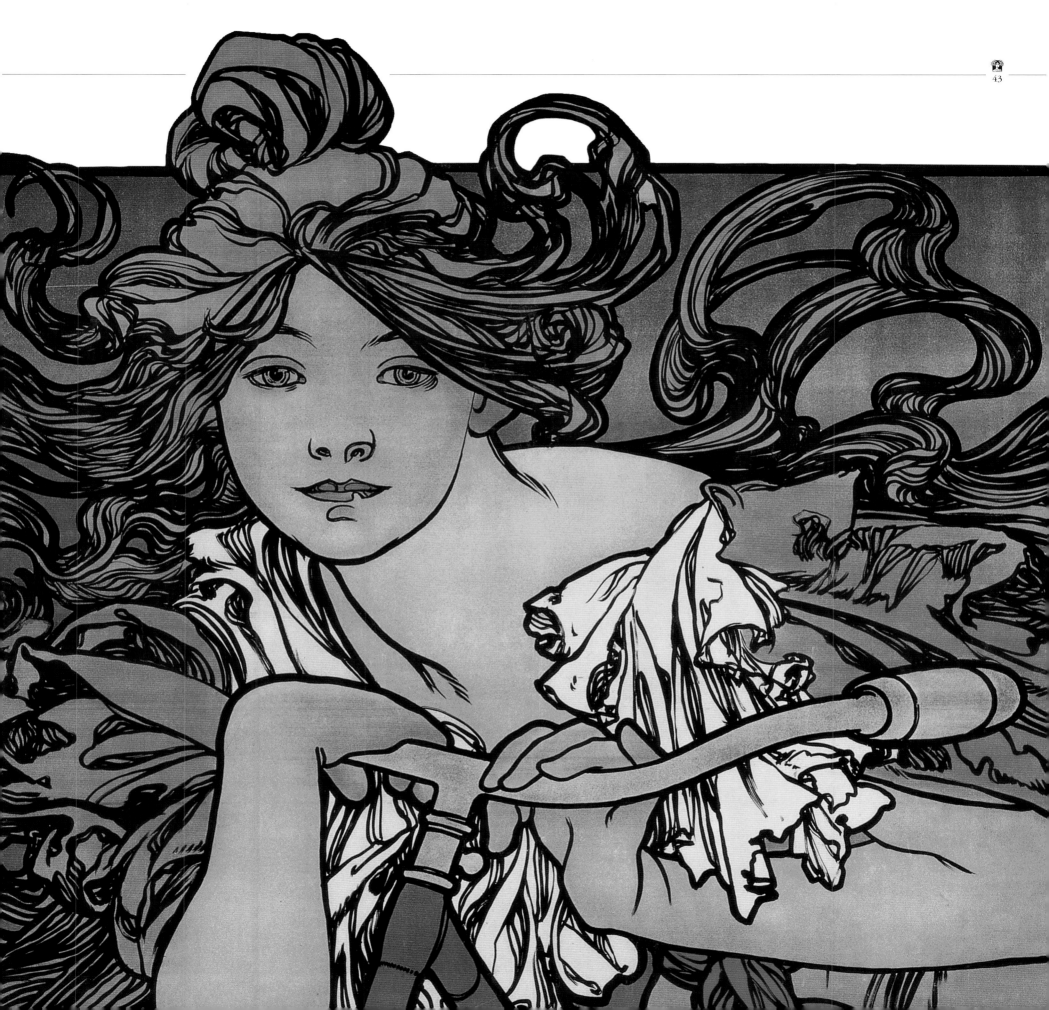

새로운 의뢰

무하는 크레메리의 숙소에서 예술계와 관련된 소식을 가장 먼저 접할 수 있었다. 그는 다양한 예술 사조의 중심에 있었지만, 나비파나 상징주의와 같은 특정 그룹에 속하고 싶지는 않았다고 언급한 바 있다. 그들의 스타일이 어느 정도 영향을 줄 수는 있었겠지만, 무하는 의뢰받은 작품에 최대한 자신이 선호하는 형식과 슬라브족 전통이 반영되도록 노력했다.

1889년 한 지인은 무하를 주간 잡지 「라 뷔 파퓔레르La Vie Populaire」의 편집자에게 소개했다. 무하는 잡지 앞표지의 삽화를 의뢰받았고, 한 삽화당 40프랑을 받기로 계약했다. 무하가 그린 첫 번째 삽화는 1890년 4월 발간되었다. 그와 동시에 무하는 아르망 콜랭 출판사Armand-Colin publishing house의 앙리 부렐리에Henri Bourrelier를 소개받았다. 「쁘띠 프랑세 일뤼스트레Petit Français Illustré」를 발간하고 있었던 부렐리에 편집장은 파리인의 삶을 그린 삽화가 필요했다. 무하는 처음 파리에 도착하면서부터 수없이 많은 그림을 그려왔고 모두 공책에 남겨두었다. 무하는 지금껏 파리에서 그렸던 그림을 바탕으로 아르망 콜랭 출판사가 의뢰한 작품을 내놓기 시작했고, 무하의 삽화는 1891년 3월 처음 등장한다. 삽화 의뢰를 받기 시작했지만, 대가를 받을 때까지는 몇 주에서 몇 달까지 소요되기도 했고 작품이 끝나고서야 받을 때도 있었다. 화가로 확실히 자리 잡을 때까지 무하는 거의 2년 동안 궁핍한 삶을 살았다고 회상했다.

파리인의 삶, 상징주의와 오컬트

무하는 크레메리로 숙소를 옮기면서 오랜 시간 변치 않는 우정을 나누게 될 친구를 만났다. 한 명은 프랑스 화가 폴 고갱Paul Gauguin(1848 – 1903)으로 고갱은 1891년 타히티로 가기 전과 다녀온 후 마담 샬롯의 숙소에 살았다. 다른 한 명은 스웨덴 출신 작가 아우구스트 스트린드베리August Strindberg(1849 – 1912)였다. 무하가 크레메리의 길 건너에 작업실이 딸린 아파트를 얻을 여유가 생긴 후 스트린드베리는 무하가 쓰던 크레메리의 방에서 지내게 되었다. 이 시기 무하는 종교적 신비주의와 상징주의, 오컬트, 비밀결사에 관심 있는 친구들 무리와 어울렸다. 당시 파리에서는 심령주의, 초능력, 강신술이 유행이었다. 무하는 『거꾸로』(1884)의 저자인 조리 카를 위스망스Joris-Karl Huysmans(1848 – 1907)를 알고 있었다. 『거꾸로』는 파리를 배경으로 한 퇴폐적인 상징주의 소설로 '정상이 아닌'이나 '자연을 거스르는'으로 해석되기도 했다. 스트린드베리와 고갱은 상징주의에 관심이 있었고, 무하는 최면술과 교령회에 약간의 관심을 두기도 했다. 무하가 1896년 발 드 그라스 거리에 있는 조금 큰 작업실이 딸린 아파트로 옮겼을 때 이웃이었던 시무르는 무하에게 마담 리나 드 페르켈Madame Lina de Ferkel이라는 유명한 영매가 여는 일요일 정기 모임에 참석하

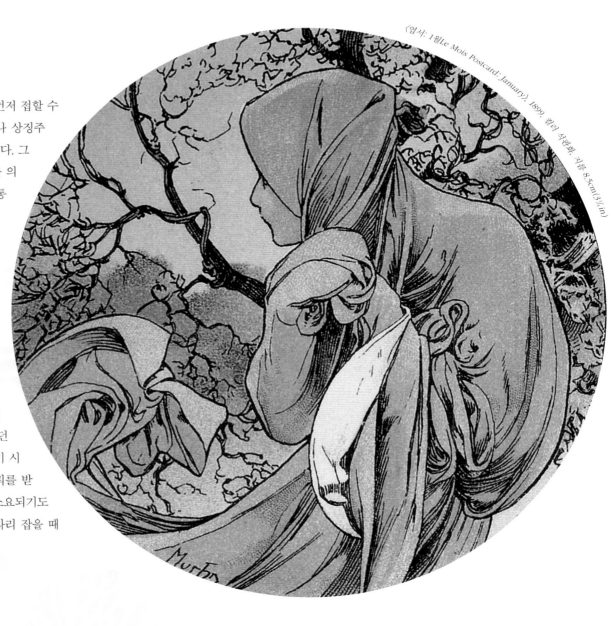
〈엽서: 1월Le Mois Postcard: January〉, 1899, 컬러 석판화, 지름 8.5cm(3³/₈in)

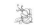

〈모엣&샹동 메뉴 Menu for Moët&Chandon〉 상세 이미지, 1899, 컬러 석판화, 20×15cm(7⅞×6in)

도록 권유했다. 무하의 작업실에서 열린 모임에는 파리공과대학의 알베르 드 로샤스Colonel de Rochas와 존경받는 천문학자였던 카미유 플라마리옹Camille Flammarion 등이 초대되었다. 무하는 음악을 사랑했기 때문에 피아노, 풍금, 첼로, 바이올린 소리가 늘 집 안에 울려 퍼졌다. 무하의 작업실은 연주회뿐만 아니라 장 마르탱 샤르코Jean-Martin Charcot가 전한 신비주의, 최면 이론, 무의식 정신세계 등을 토론하기에 완벽한 공간이었다. 무하는 마담 리나 드 페르켈이 최면 상태에 빠졌을 때 사진을 찍어두었다. 어느 날엔 플라마리옹의 초대로 스페인 황족이 참석하기도 했다. 무하는 파리 예술계 인맥의 중심에 자리 잡고 있었다.

독일 역사의 사건과 장면

1892년 아르망 콜랭 출판사는 무하에게 더 많은 일을 의뢰했다. 이번에는 샤를 세뇨보스Charles Seignobos의 도서 『독일 역사의 사건과 장면Scènes et Épisodes de l'Histoire d'Allemagne』의 삽화였다. 세뇨보스의 도서는 41개 부분으로 나뉘어 있었고 차례로 출판되었다. 무하는 조르주 로슈그로스Georges Rochegrosse와 협력해서 목판화를 위한 그림을 그렸다. 무하는 자신의 고향 보헤미아에서 영감을 얻었고, 특히 영웅심을 보여주는 장면을 선택했다. 이 삽화 시리즈는 무하가 학계 전통을 따르는 재능 있는 역사 화가라는 사실을 보여준다. 무하는 크레므리 위에 있는 자신의 숙소라는 좁은 공간에서 역사 속 다양한 인물의 모습을 그리기 위해 친구들을 작업실로 불러 모델이 되어달라고 부탁했다. 1년 이상 이어지는 작업을 하는 동안 무하는 장티푸스에 걸려 동생 안나의 간호를 받기도 했다. 아르망 콜랭의 부

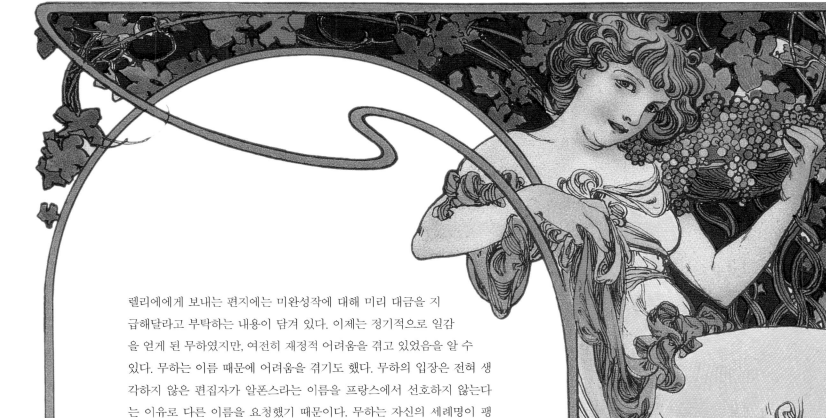

렐리에게 보내는 편지에는 미완성작에 대해 미리 대금을 지급해달라고 부탁하는 내용이 담겨 있다. 이제는 정기적으로 일감을 얻게 된 무하였지만, 여전히 재정적 어려움을 겪고 있었음을 알 수 있다. 무하는 이름 때문에 어려움을 겪기도 했다. 무하의 입장은 전혀 생각하지 않은 편집자가 알폰스라는 이름을 프랑스에서 선호하지 않는다는 이유로 다른 이름을 요청했기 때문이다. 무하는 자신의 세례명이 팽크라스Pancras와 마리아Maria라고 답신을 보냈다. 편집장 부렐리에가 무슨 생각을 했는지 알 수는 없지만, 결국 시리즈가 편찬되었을 때 삽화에는 알폰스 무하라는 이름이 적혀 있었다.

무하 스타일의 등장

아르망 콜랭 출판사의 일과는 별도로 편집장 주엣Jouet은 무하에게 자비에르 마르미에Zavier Marmier의 동화 『할머니의 이야기Les Contes des Grand-Mèress』의 삽화를 부탁했다. 이 작업이 호의적인 반응을 얻으면서 무하는 학계와 대중들에게 좋은 평판을 얻는다. 그리고 1892년 무하는 로리외Lorilleux가 인쇄한 달력의 석판화 시리즈를 시작한다. 무하가 그린 12개 별자리 삽화는 르네상스에 초점을 두고 풍부한 우화적 내용을 담고 있다. 작품이 발간된 후 미술학교, 페인트 생산회사, 예술가, 일반 대중에게 널리 보급되었다. 무하는 삽화에 대한 대가로 2,500프랑을 받았고, 다양한 출판사의 거래처에 홍보되는 효과를 얻었다. 이제 무하는 삽화가로 탄탄한 입지를 다지게 되었다.

1893년 8월 고갱은 타히티에서 파리로 돌아와 크레므리에서 혼자 작업

〈모엣&샹동 메뉴 Menu for Möet&Chandon〉 상세 이미지, 1899, 컬러 석판화, 20×15cm(7⅞×6in)

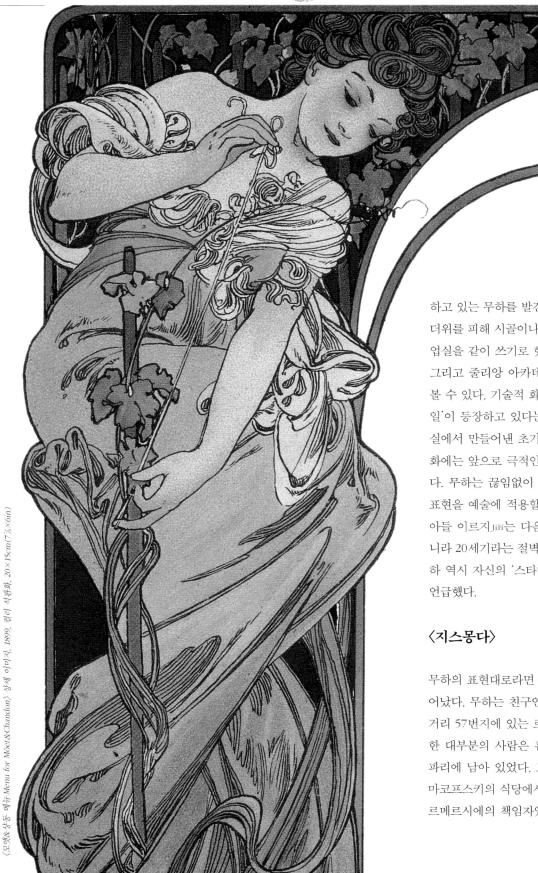

《모엣&샹동 메뉴 Menu for Möet&Chandon》 상세 이미지, 1899, 컬러 석판화, 20×15cm(7⅞×6in)

하고 있는 무하를 발견한다. 누구든 돈이나 친척이 있다면 파리의 8월 무더위를 피해 시골이나 해안으로 피서를 떠났을 시기였다. 둘은 무하의 작업실을 같이 쓰기로 했다. 이 시기 무하의 스타일은 빈과 뮌헨 아카데미, 그리고 줄리앙 아카데미에서 배운 학문적 소재의 형식미를 반영한다고 볼 수 있다. 기술적 화려함이 돋보이는 〈조디악 Zodiac〉 달력은 '무하 스타일'이 등장하고 있다는 사실을 보여준다. 주제 표현은 그가 다녔던 작업실에서 만들어낸 초기 작품에 기초를 두고 있는 것으로 보인다. 그의 삽화에는 앞으로 극적인 스타일의 변화가 있으리라는 조짐이 보이지 않는다. 무하는 끊임없이 변화하는 예술의 특성상 '아르누보' 스타일이라는 표현을 예술에 적용할 수 있는 것인지 의문을 가졌다. 이에 대해 무하의 아들 이르지 Jiří는 다음과 같은 글을 남겼다. "아르누보는… 스타일이 아니라 20세기라는 절벽에서 절망적으로 파괴된 삶의 방식이다." 알폰스 무하 역시 자신의 '스타일'은 고국 체코의 전통예술에 바탕을 둔 것이라고 언급했다.

〈지스몽다〉

무하의 표현대로라면 운명이 주도한 일은 1894년 크리스마스 연휴에 일어났다. 무하는 친구인 화가 카다르 Kadár가 부탁한 교정 작업을 위해 센 거리 57번지에 있는 르메르시에 Lemercier 인쇄소를 찾았다. 카다르를 비롯한 대부분의 사람은 휴가를 위해 파리를 떠나고 없었다. 하지만 무하는 파리에 남아 있었다. 그는 26일까지 작업을 끝내고 친구 마롤드 Marold와 마코프스키의 식당에서 식사하기로 약속했다.
르메르시에의 책임자였던 브루노프 역시 그날 그곳에 있었다. 그때 르네

상스극장의 매니저로부터 한 통의 전화가 걸려왔다. 유명 여배우 사라 베르나르가 10월 말부터 극장에서 공연 중이던 연극 〈지스몽다Gismonda〉의 포스터 삽화에 만족하지 못하고 있다는 내용이었다. 극장 매니저와 베르나르는 1월 1일을 맞아 새로운 포스터를 공개하고 싶었던 것이다(원래 새로운 포스터를 그리기로 예정되어 있던 화가가 갑자기 병에 걸려 삽화를 그릴 수 없었다거나 여러 명의 화가가 삽화를 선보였지만 베르나르가 만족하지 못했다는 등 다양한 이야기가 있다). 급한 일이었다. 무하는 당장 그림을 그릴 수 있었고, 르메르시에와 같이 작업해본 경험도 있었다. 무하는 포스터 디자인을 해본 적은 없었지만 훌륭한 데생 화가였고 삽화가였다.

사라 베르나르, '여신 사라'

사라 베르나르는 당시 세계적인 유명인사였다. 배우로서 그녀의 경력은 전성기를 맞이하고 있었다. 무하는 예전에 베르나르를 만난 적이 있었다. 1890년 에밀 모로Émile Moreau의 연극 〈클레오파트라Cléopâtre〉에 출연한 베르나르를 그렸었기 때문이다. 이번 의뢰는 누구보다도 무하가 바라던 작업이었다. 마코프스키 식당에서 친구를 만나기로 했던 약속은 취소할 수밖에 없었다. 브루노프는 무하를 데리고 극장으로 가서 무대에 선 베르나르를 그리도록 부탁했다. 무하는 실망시키지 않았다. 무하가 그린 베르나르의 〈지스몽다〉 삽화는 걸작이었다(94페이지 참조). 무하는 사각형의 기존 포스터 포맷을 벗어나 주인공 베르나르의 전신 이미지에 가까운 좁고 길쭉한 직사각형 형태의 포스터를 그렸다. 그는 강한 느낌의 원색을 피해 부드러운 자연색을 선택했고 곡선미를 강조했다. 브루노프는 무하가 그린 포스터를 좋아하지 않았지만, 베르나르는 만족했다. 포스터는 급하게

〈모엣&샹동 메뉴Menu for Möet&Chandon〉 상세 이미지, 1899, 컬러 석판화, 20×15cm(7⅞×6in)

제작되었고, 1895년 1월 1일 거리에 등장했다. 〈지스몽다〉 포스터 삽화는 성공을 거두었고, 베르나르가 결과물에 만족하면서 두 사람은 두터운 신뢰를 형성하고 6년 계약으로 이어지게 된다. 무하는 이후 의상, 무대장치, 배경, 포스터 삽화, 장신구에 이르기까지 베르나르의 모든 것을 디자인하면서 '여신 사라'를 창조했다. 베르나르가 1903년 프랑스를 떠나 미국으로 향할 때까지 두 사람은 서로에게 소중하고 유익한 협력관계를 이어갔다.

단독 전시회

1897년 무하는 화가로서 탄탄한 입지를 굳혔다. 그의 그래픽디자인은 인기를 얻었으며 영향력을 발휘했다. 발표하는 작품의 수가 늘어나면서 무하는 파리에서 두 차례 전시회를 열게 된다. 첫 번째 전시회는 '보디니에

르 갤러리Galerie de la Bodinière'에서 열렸고, 두 번째 전시회는 5월에 잡지 「라 플룀la Plume」의 '살롱 데 상Salon des Cent' 전시장에서 열렸다. 무하의 작품은 인기 있는 월간 예술 문학 리뷰 잡지였던 「라 플룀」에 자주 실렸고(135페이지 참조), 5월 전시회에 전시된 작품과 무하의 인터뷰 및 약력을 실은 특별판이 발행되기도 했다.

베르테 드 라랑드

「라 플룀」 전시회에 등장한 작품 중 숨겨진 매력이 느껴지는 한 삽화가 있다. 무하의 발 드 그라스 작업실 창문 옆에서 안락의자에 앉아 책을 읽고 있는 베르테 드 라랑드Berthe de Lalande라는 젊은 여인을 그린 판화이다. 그 당시 무하는 친구들에게 그녀를 아내라고 소개했다. 하지만 무하가 회고록을 쓸 때쯤 그녀는 무하의 기억에서 지워지고 없었다. 1897년 「라 플

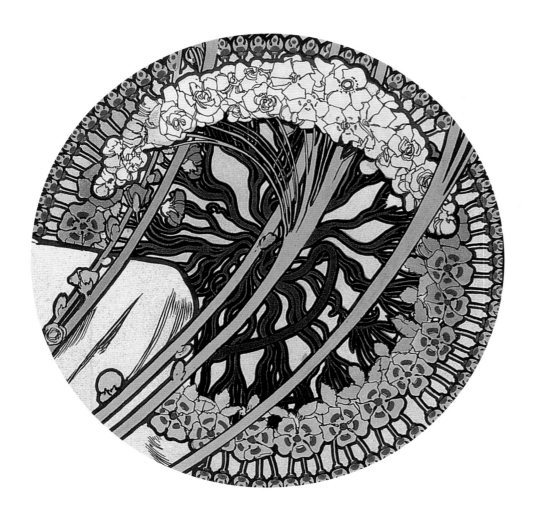

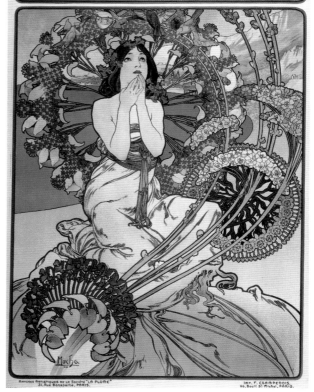

〈모나코 몬테 카를로Monaco Monte Carlo〉, 1897, 컬러 석판화, 108×74.5cm(42½×29⅛in)

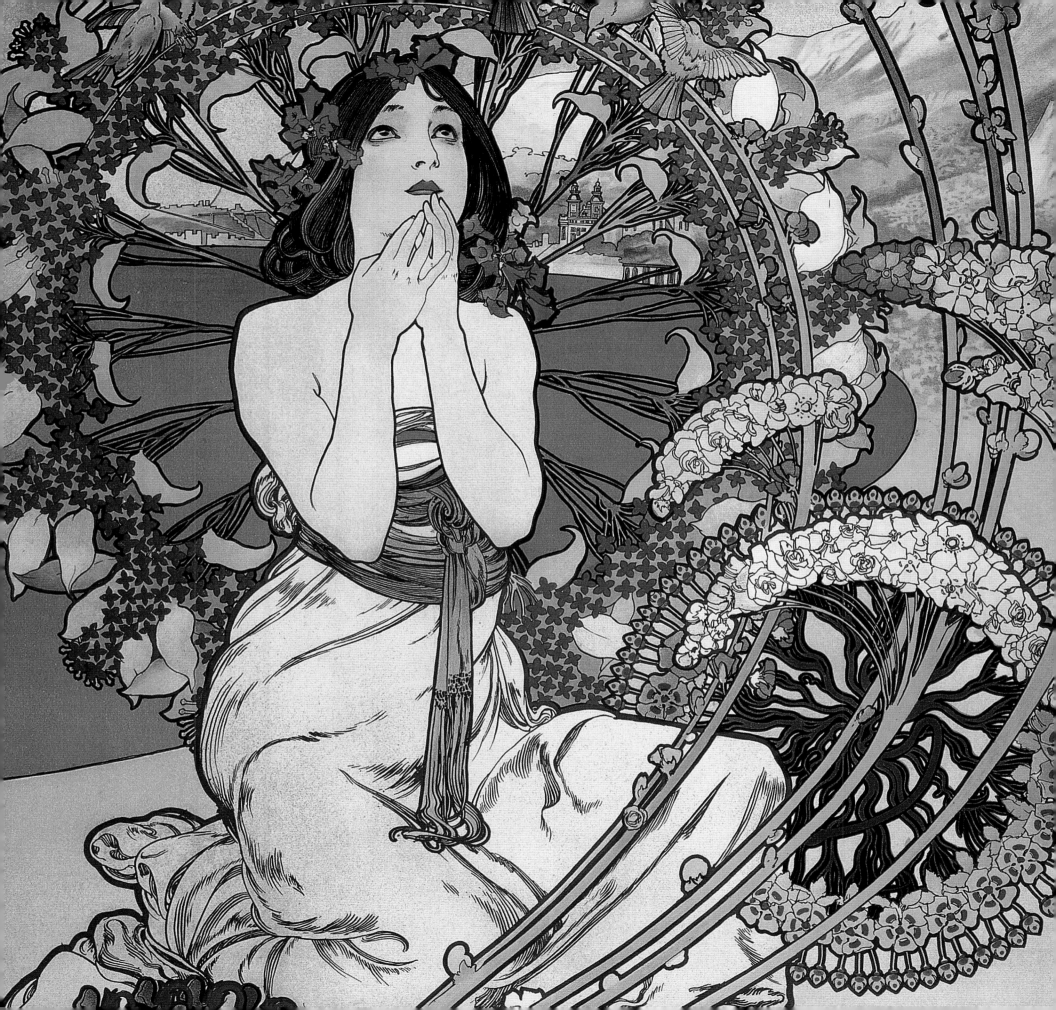

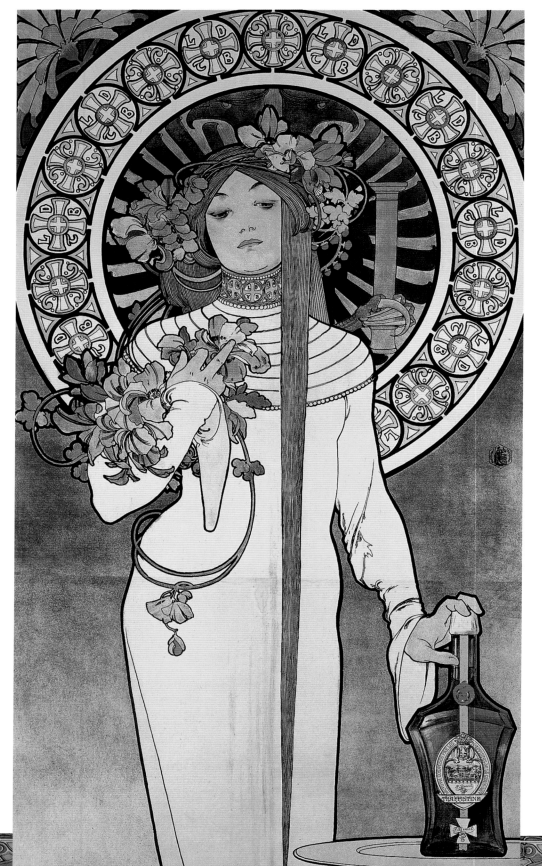

「뢲」 전시회 안내지를 비롯한 무하의 모든 책과 자료에서 그녀를 그린 삽화는 사라졌다. 무하의 여동생이 라랑드와 연락을 계속했고, 무하가 사망할 때까지 그녀에게 정기적으로 돈을 보냈다는 증거가 남아 있다. 무하의 아들 이르지는 1989년 『알폰스 마리아 무하』에서 이들의 숨겨진 관계에 대해 언급한 바 있다.

한편 1897년 파리에서 무하의 단독 전시회가 열렸다. 전시회가 유럽 투어로 이어지면서 빈의 '쿤스트살론 아르타리아Kunstsalon Artaria'와 프라하의 '토픽 갤러리Topič Gallery'에서 단독 전시회가 열렸다. 그렇게 무하의 명성은 점점 높아지고 있었다.

조각품

무하는 계약관계에 있던 샹프누아 인쇄소와 베르나르를 위한 작품 활동을 하느라 다른 작품을 시도할 여유가 없었다. 게다가 그는 학생들을 가르치고 있었는데, 제자들이 무하의 디자인을 표절하는 바람에 저작권 문제에 대한 염려마저 커졌다. 그러던 어느 날, 무하는 새로운 시도를 하게 되었다. 그의 친한 친구였던 조각가 오귀스트 로댕Auguste Rodin(1840-1917)과 발 드 그라스 1층 작업실을 공유하던 오귀스트 세스 Auguste Seysses(1862-1946)가 무하에게 조각을 해보라고 권유했던 것이다. 무하는 세스의 작업실에서 공동으로 몇 개의 작품을 제작했고, '세스-무하'라는 타이틀로 발표했다. 2년여의 시도 끝에 무하는 1900년 파리 만국박람회에서 조각 부문 동메달을 받게 된다. 1899년에서 1900년에 제작된 작품 〈자연La Nature〉은 청동상으로 세로 70.7cm(27 ⅞ in), 가로 28cm(11 in)이다. 머리에 수건을 쓰고 있는 소녀의 이미지는 무하가 1896년 내놓은 장식 패널 작품 〈조디악〉(12페이지 참조)에서 처음 등장했고, 1897년 작품인 〈비잔틴: 갈색 머리〉(129페이지 참조)와 〈비잔틴: 금발 머리〉(130페이지 참조)에서도 볼 수 있다. 그 후로도 약간의 변화를 준 다양한 버전의 조각이 만들어졌고, 오늘날에는 다섯 가지 버전이 공개되어 있다. 무하는

〈베 짜는 사람과 수 놓는 사람The Weaver and The Embroiderer〉을 포함한 여러 조각 작품과 오스트리아 홍보 포스터 삽화를 오스트리아 홍보관에 기부 했다(75페이지 참조).

1900년 파리 만국박람회

파리에서는 다가올 1900년 세계박람회 준비가 한창이었다. 무하는 다른 예술가, 디자이너, 건축가 들과 함께 에펠탑을 대체할 작품에 관한 토론을 벌였다. 무하는 '인류의 파빌리온Pavilion of Mankind'을 짓자고 제안했다. 프랑스의 상징으로 자리 잡은 에펠탑을 대체할 건물을 짓는다는 생각이 오늘날에는 이상하게 들릴지도 모른다. 하지만 1888년의 에펠탑은 1889년 전시를 위한 임시 전시품에 불과했다. 대체물에 대한 논의가 진행되면서 탑을 그대로 두자는 의견이 우세하게 되었고, 또 다른 계획이 논의되기도 했지만 결국 실행되지 못했다. 무하는 박람회장에 다양한 조각품을 갖춘 거대한 돔형 건물인 인류의 파빌리온을 지었다.

보스니아 헤르체고비나 전시관

만국박람회에 참석한 국가들은 다양한 국가 생산품과 예술가, 디자이너, 건축가 등을 홍보했다. 박람회가 열리기 1년 전 무하는 보스니아 헤르체고비나관의 장식디자인을 부탁받았다. 그 의뢰는 고국이 무하를 인정한다는 의미로 영광스러운 기회였다. 그는 파빌리온을 어떻게 장식할지 아이디어를 구상하기 위해 발칸 지역을 여행하기로 했다. 이 여행에서 그는 슬라브 국가와 그 유산 및 역사를 전형적으로 보여줄 수 있는 기념비적 작품을 만들어낼 계획을 세우고 나중에 자신의 걸작 〈슬라브 서사시〉에서 구체화한다. 무하는 역사적 전통을 따르는 다양한 프리즈[frieze. 본래 고대 건축양식의 일부로 건물의 기둥이나 회랑 위에 새겨진 연속적인 띠 모양의 양각 장식을 말한다]로 보스니아 헤르체고비나관을 장식했다.

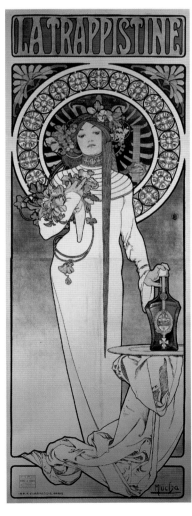

〈라 트라피스틴 La Trappistine〉, 1897. 컬러 석판화, 201×70cm(79×27¹/₂in)

「장식 조합 Combinaisons ornementales」에서 상세 이미지, 1901. 컬러 석판화

우비강

무하는 또한 만국박람회에서 향수 제조자인 친구 우비강Houbigant을 위해 진열대 장식을 디자인했다. 그는 프리즈와 캐비닛을 비롯한 내부 장식을 도맡았고, 금박을 입히고 왕관을 쓴 젊은 여성의 아담한 청동 흉상을 제작했다. 장식 기술을 실물로 구현해내는 무하의 전문성은 보석, 조각, 프리즈, 포스터, 파빌리온 등 다양한 모습으로 전시회를 빛나게 했다. 게다가 무하는 약 25점의 장식 패널, 사라 베르나르의 포스터 삽화, 책 삽화, 달력 등 유명한 작품과 당시 곧 출간될 예정이었던 디자인 핸드북 『장식 자료집』을 전시했다.

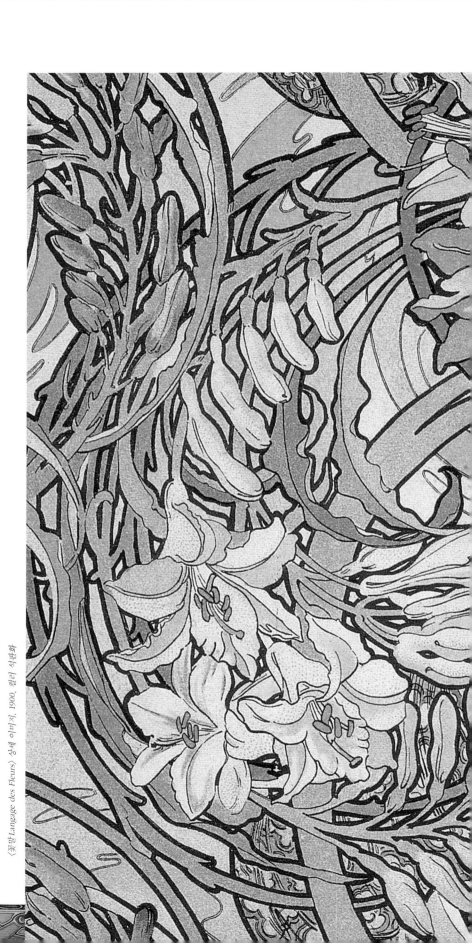

〈꽃말 Langage des Fleurs〉 상세 이미지, 1900, 컬러 석판화

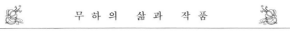
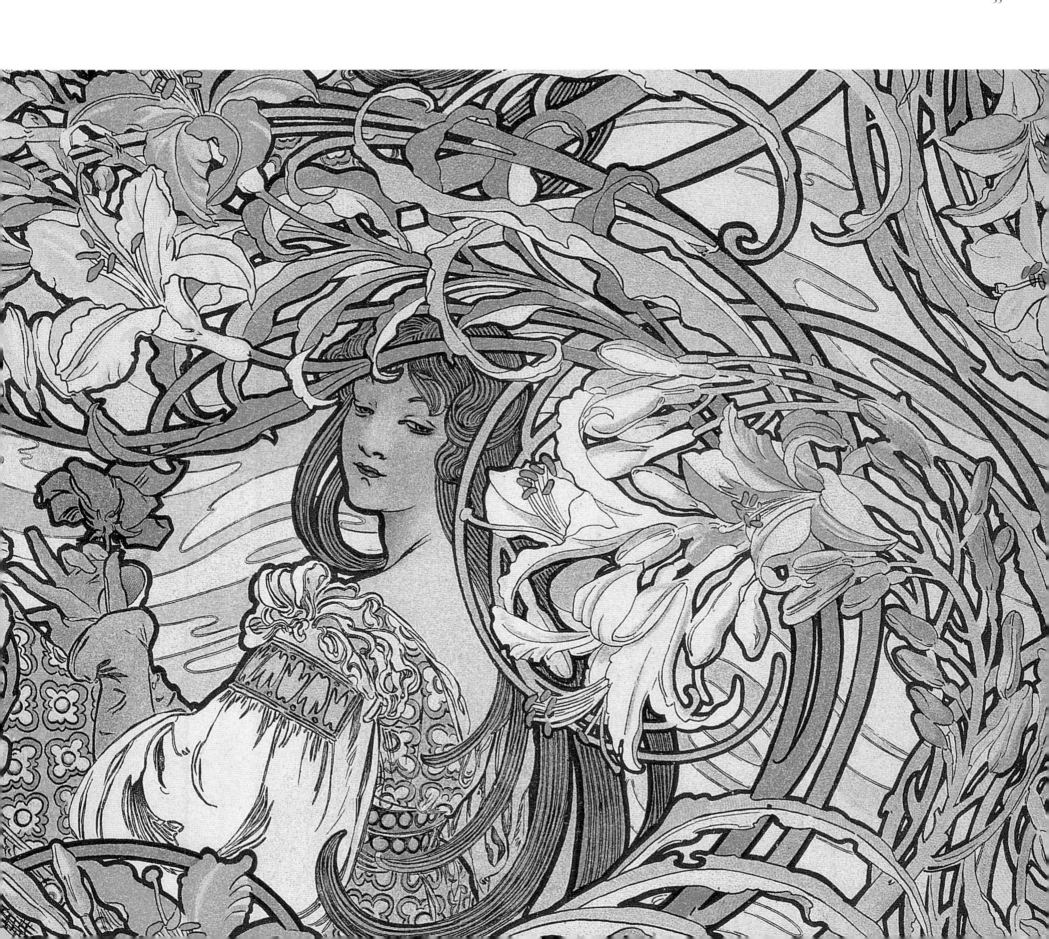

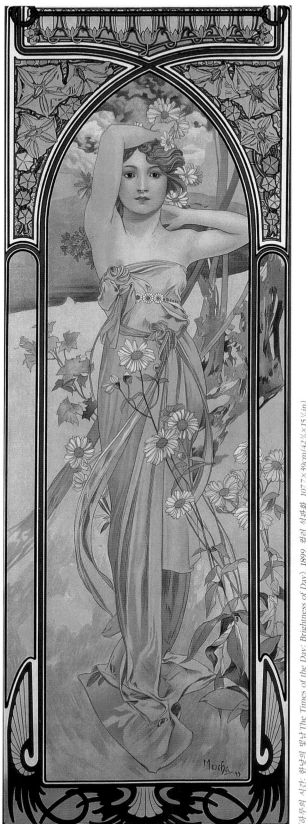

〈하루의 시간: 아침의 깨어남 The Times of the Day: Morning Awakening〉, 1899, 컬러 석판화, 107.7×39cm(42⅜×15¼in)

〈하루의 시간: 한낮의 빛남 The Times of the Day: Brightness of Day〉, 1899, 컬러 석판화, 107.7×39cm(42⅜×15¼in)

〈하루의 시간: 저녁의 관조 The Times of the Day: Evening Contemplation〉, 1899, 컬러 석판화, 107.7×39cm(42⅜×15¼in)

〈하루의 시간: 밤의 휴식 The Times of the Day: Night's Rest〉, 1899, 컬러 석판화, 107.7×39cm(42⅜×15¼in)

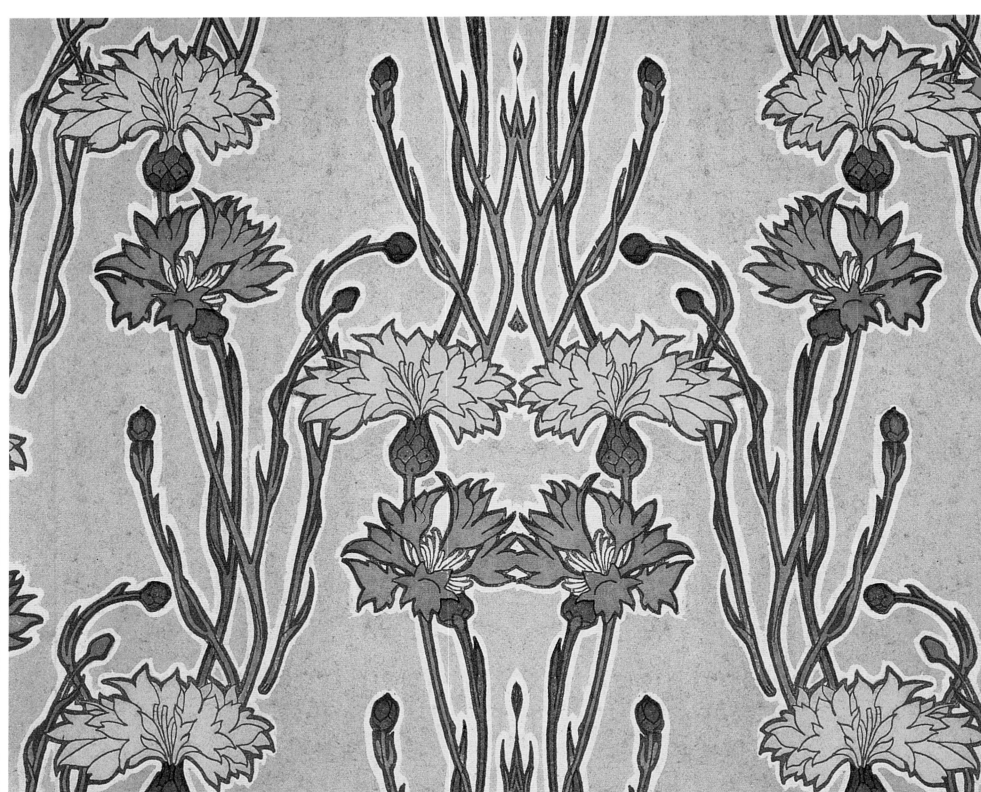

「장식 자료집 Documents décoratifs」에서 각색, 1902, 컬러 석판화, 46×33cm(18×13in)

조르주 푸케의 보석 디자인 의뢰

무하의 작품 중 가장 놀라우면서도 오래도록 사랑받은 걸작은 파리의 조르주 푸케의 최고급 보석 상점을 위한 디자인이다. 젊은 프랑스인 사업가 조르주 푸케Georges Fouquet(1862-1957)는 뛰어나고 재능 있는 금 세공인이었던 부친 알폰스 푸케Alphonse Fouquet(1828-1911)가 은퇴하던 1895년에 사업을 물려받았다. 푸케는 부친의 신르네상스 스타일에서 벗어나 현대적이고 화려한 장신구로 브랜드에 활력을 불어넣고 싶었다. 푸케와 무하 둘 다 새로운 파리의 아르누보 '정신'을 따르고 있었다. 1900년 파리 만국박람회에 출품하기로 계획한 푸케는 1899년에 전시를 위한 장신구 디자인을 무하에게 의뢰했다. 푸케의 의뢰로 무하는 장식디자인 기술을 포스터 삽화를 넘어 금속에까지 적용하게 된다. 이 의뢰를 통해 무하는 파리의 예술, 패션, 장식예술 및 건축을 장악하고 있던 아르누보 스타일을 보석 디자인에 적용할 기회를 얻었다. 푸케는 무하의 포스터와 삽화에 등장하는 젊은 여성들이 장착하고 있던 특별한 보석들을 눈여겨보았고, 그중에서도 특히 배우 사라 베르나르의 장신구에 주목했다. 몇몇 작품은 새로이 창조되었다. 디자이너와 보석 생산자의 협동작업은 성공적이었고 많은 작품이 팔려나갔으며 푸케는 전시회에서 금메달을 수상한다. 베르나르 역시 푸케로부터 보석 여러 점을 구매했다. 특히 주목할 만한 작품은 1898년 르네상스극장의 공연 〈메데Médée〉의 포스터에 등장하는 똬리를 틀고 있는 뱀 모양의 이국적인 팔찌이다(101페이지 참조).

푸케 부티크

무하와의 협력으로 거둔 성공으로 푸케는 새롭게 문을 여는 상점 디자인을 무하에게 의뢰한다. 기존 상점은 값비싼 보석 부티크가 줄지어 들어선 벙돔므Vendome 광장에 가까운 오페라 거리에 위치하고 있었다. 푸케는 자신의 고객 중 다수가 살고 있을 뿐만 아니라 다른 고급 부티크들이 자리 잡고 있는 고급스럽고 부유한 로알Royale 거리에 새로운 지점을 열기로 했다.
무하는 내외부를 모두 디자인하기로 했다. 벽, 바닥, 천장, 조명, 유리, 거울뿐만 아니라 문 부속품과 이동형 탁상에 이르기까지 장식할 수 있는 모든 곳은 '무하 스타일'로 이루어졌다. 모든 요소 하나하나가 독창적으로 맞춤 생산되는 내부 장식을 만들어내는 작업은 분명 아주 멋진 의뢰였을

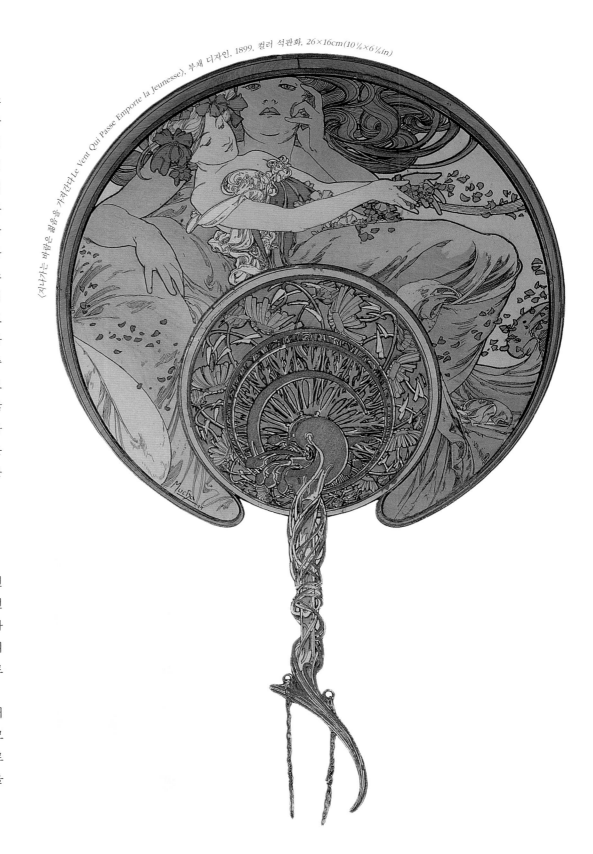

〈지나가는 바람은 젊음을 가져간다Le Vent Qui Passe Emporte la Jeunesse〉. 부채 디자인, 1899, 컬러 석판화, 26×16cm(10⅛×6⅛in)

《해안 절벽에 핀 히스 꽃 *Heather from Coastal Cliffs*〉상세 이미지, 1902, 컬러 석판화, 74×35cm(29×13½in)

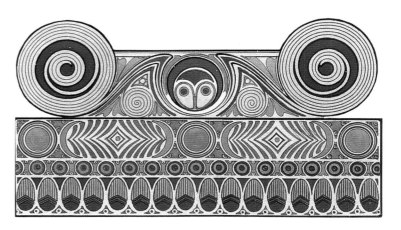

것이다. 무하 스타일의 인테리어에는 청동으로 된 요정이 물에서 솟아 나오는 거울이 달린 식수대도 포함되어 있었다. 무하가 초기 디자인한 벽에는 그의 장식 포스터와 유사한 여인의 이미지가 실릴 예정이었지만, 라임빛 녹색의 벽과 어울리지 않는다는 이유로 최종 디자인으로 반영되지 않았다. 내부 디자인을 장악한 것은 보석으로 장식한 스테인드글라스, 바닥 모자이크, 공작과 공작비둘기, 천장 장식을 위한 물결 모양의 선, 호화로운 러그와 가구, 나무로 된 장식 패널 등 세기말의 상징들이었다.

장식 파사드

새로운 부티크의 인테리어는 강렬한 외부 파사드[facade. 집과 건축물의 정면 혹은 전체의 인상을 나타내는 것]를 강조했다. 스테인드 마호가니와 금속으로 된 외형의 정면은 거대한 유리로 제작해 궁금한 이들이 창문을 통해 내부를 들여다볼 수 있도록 디자인했다. 기존 고객뿐만 아니라 새로운 고객을 끌어들일 수 있도록 만들어진 것이다. 두 개의 출입문을 열고 중앙으로 들어가면 장난스럽게 손에 보석을 들고 있는 젊은 여성의 전신 부조상이 있다. 그녀의 뻗은 팔은 요정과도 같은 아름다움을 강조하고 있어 지나가는 이들의 눈길을 사로잡고, 신비로운 매력은 무하의 포스터에 그려진 젊은 여성의 모습을 떠올리게 한다. 이 프로젝트는 무하에게 큰 성공을 가져다주었고, 푸케의 사업 역시 승승장구하게 된다. 하지만 까다로운 비평가들은 푸케의 아방가르드 보석 디자인이 천박하고 기존의 상위층 고객에게 어울리지 않는다는 불만의 목소리를 제기하기도 했다. 푸케

의 디자인이 연극 의상 스타일 같다고 비유했던 보석 평론가 모드 에른 스틸Maud Ernstyl과 같은 비평가들의 목소리를 그가 반영한 것인지 알 수 없지만, 푸케와 무하의 보석 디자인 동업은 부티크가 완성된 1901년 이후에는 이어지지 않았다. 푸케가 사업 확장을 위해 기존 부티크 옆 상점을 사들이고, 무하에게 두 곳을 연결하는 입구 디자인을 의뢰하면서 두 사람은 다시 한번 협력했다.

『장식 자료집』

알폰스 무하는 이제 사실상 브랜드명이 되었다. 누구나 '무하 스타일'을 즉시 알아보았고, 인기는 절정에 이르렀다. 1898년부터 무하는 자신의 지식과 기술을 공예가들에게 전수하기 위해 디자인 핸드북을 만들기로 했다. 그는 이미 수년 동안 작업실이나 강단에서 기술을 전수하는 일을 계속해오고 있었지만, 책으로 더 폭넓게 대중에게 다가갈 수 있으리라 생각했다. 1902년 '리브레리 상트랄 데 보자르Librairie Centrale des Beaux-Arts' 에서 발행한 『장식 자료집』은 디자인 사용 설명서이자 종합 안내서이다. 72개의 2절판 전면 삽화를 담고 있는 책에서 무하는 자연을 스케치하는 법, 그림을 활용하는 법, 장신구에서부터 식기에 이르기까지 다양한 사물에 적용하는 법을 아우르고, 스케치에서 완성에 이르는 과정을 설명한다. 무하의 『장식 자료집』은 학생, 디자이너, 그리고 예술가 들에게 귀중한 자료로 자리 잡았다. 유럽에서의 성공에 힘입어 미국에서도 짧은 포맷으로 재출판되었다.

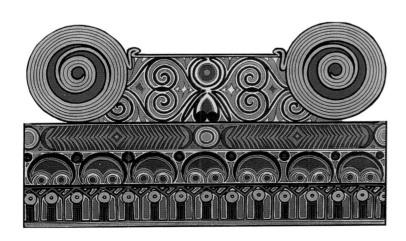

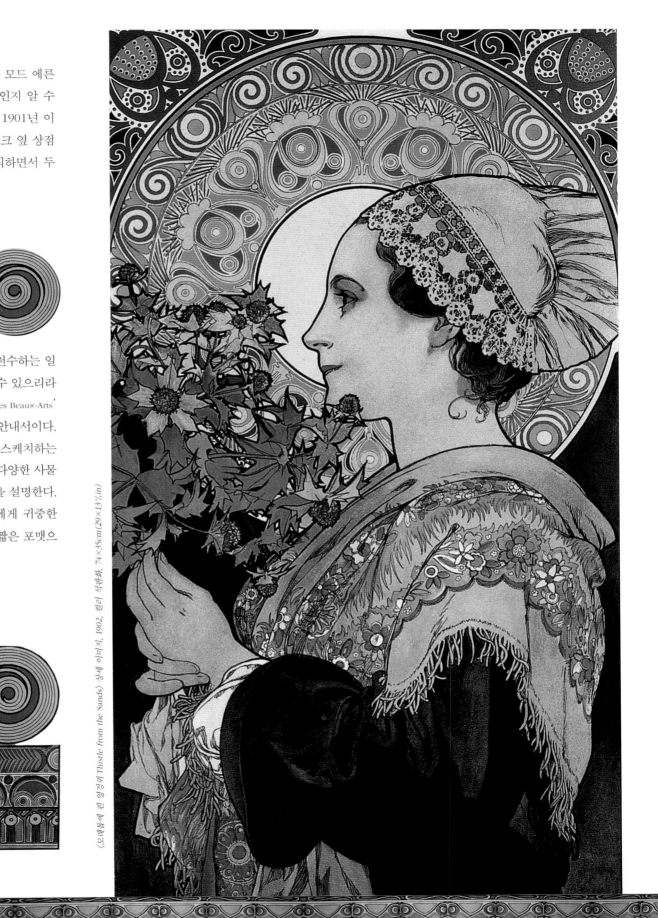

〈모래톱에 핀 엉겅퀴 Thistle from the Sands〉 상세 이미지, 1902, 컬러 석판화, 74×35cm(29×13½in)

<엽서: 4월 Le Mois Postcard: April>, 1899, 컬러 석판화, 지름 8.5cm(3¼in)

1904년, 뉴욕

1904년 2월 26일 무하는 파리를 떠나 처음으로 뉴욕을 방문하게 된다. 그리고 1904년에서 1913년 사이 다섯 번 더 뉴욕에 갔다. 그는 이미 미국에서도 유명인사였다. 그는 상업 작품 활동 중에서도 특히 사라 베르나르의 작품으로 알려졌다. 베르나르는 미국 투어를 홍보하면서 무하가 그린 포스터 삽화를 사용했다. <뉴욕 데일리 뉴스New York Daily News>는 1904년 4월 3일 일요 증보판을 통해 무하가 미국에 방문한다는 소식을 삽화와 함께 전했다. 또한 무하의 장식 패널 <우정Friendship>을 컬러 판으로 실었다. <우정>은 프랑스를 상징하는 중년 여성이 미국을 상징하는 젊은 여성의 어깨를 손으로 감싸고 있는 모습의 컬러 석판화로 프랑스와 미국 사이의 우호적인 유대 관계를 표현한 작품이었다. 특별판 기사를 홍보하는 광고는 무하의 전신사진과 함께 그를 '세계에서 가장 위대한 장식 예술가'라고 표현했다. <뉴욕 헤럴드New York Herald> 역시 '포스터 예술계의 왕자, 무하'라는 표현으로 극찬을 아끼지 않았다. 팬들의 이 같은 환호에도 불구하고 사실 무하가 미국으로 가게 된 이유는 파리에서 상업 작품을 통해 얻은 성공을 뒤로하고 초상화 화가로 거듭나기 위해서였다. 하지만 미국에서 그는 처음부터 장식 예술가로 홍보되고 있었다. 그를 유명인사로 만들어준 장식예술을 멀리하기가 그만큼 힘들어진 것이다. 결국 무하는 미국에서마저 엄청난 규모의 상업 작품을 의뢰받는다.

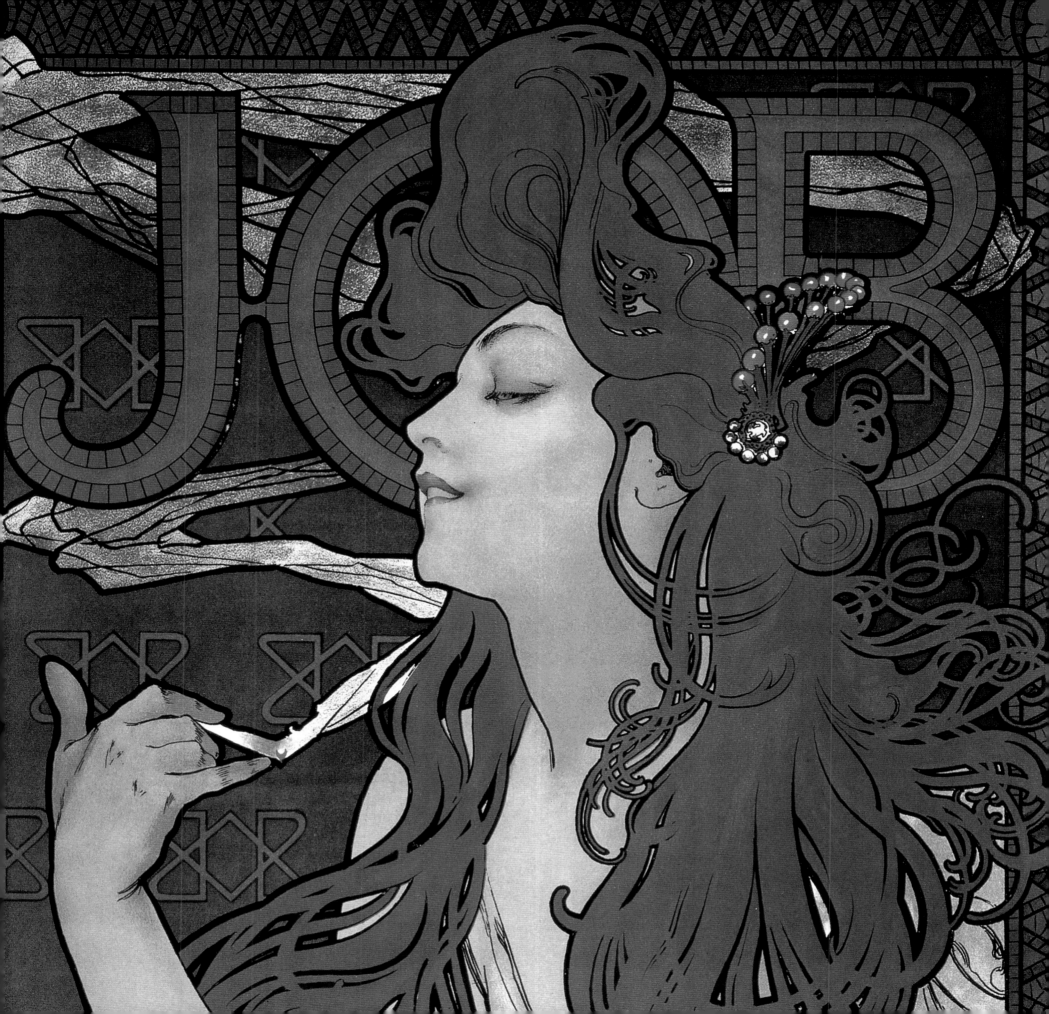

『인물 자료집』

1905년 파리의 '리브레리 상트랄 데 보자르'는 전신, 반신, 코너 삽화, 컷
아웃을 비롯한 무하의 삽화 40점을 실은『인물 자료집Figures décoratives』을
출판했다. 자료 중에는 나체상도 포함되어 있었다. 이 책은 1902년 출판
되었던『장식 자료집』의 성공에 힘입어 출간되었으므로『장식 자료
집』의 후속판이라고 볼 수 있다. 삽화는 인물화의 복사본으로
디자이너, 삽화가, 디자인 학습자료를 위한 교육용 예시로
사용될 목적으로 실렸다. 이 책은 모든 독자가 이해할
수 있는 용어로 설명되어 있어 장식예술 분야에서 무
하의 풍부하고 독보적인 기술을 보여주는 증거라
고 볼 수 있다.

마리 히틸로바

무하는 46세 생일을 맞기 한 달 전이었던
1906년 6월 결혼했다. 무하는 마리가 개인
그림 수업을 받기 위해 무하의 파리 작업실
을 방문한 1903년에 처음 만났다. 마르슈
카 히틸로바Maruška Chytilová(1882-1959, 마
르슈카는 '귀여운 마리'라는 뜻의 애칭)는 음악,
미술, 문학에 재능이 있는 젊은 체코 여성이
었다. 1903년 10월 마리가 처음 무하의 작업
실을 방문했을 때 무하는 사진으로 그녀의 모
습을 담았다. 사진 속의 수줍은 듯한 어린 마리
는 챙이 큰 모자에 코트형 원피스를 입고 소파에
앉아 있다. 무하는 당시 마흔셋이었지만, 마리는 겨우
스물한 살이었다. 무하와 마리는 교제 끝에 1905년 공식
적으로 약혼한다. 약혼반지는 무하가 디자인했다. 그 당시
미국에서 수많은 작업 의뢰를 받고 있었던 무하는 마르슈카와
함께 영원히 미국에 살기를 원했다. 장거리 연애를 지속하기 힘들었
던 그들은 프라하의 스트라호프 수도원Strahov monastery 예배당에서 결혼
식을 올렸다. 결혼식 후에는 피로연이 이어졌고, 무하와 마리는 남부 보
헤미아의 페치Pec로 6주간 신혼여행을 떠난다. 마리와 무하는 9월에 미국

〈엽서 7월Le Mois Postcard: July〉, 1899, 컬러 석판화, 지름 8.5cm(3¹/₄in)

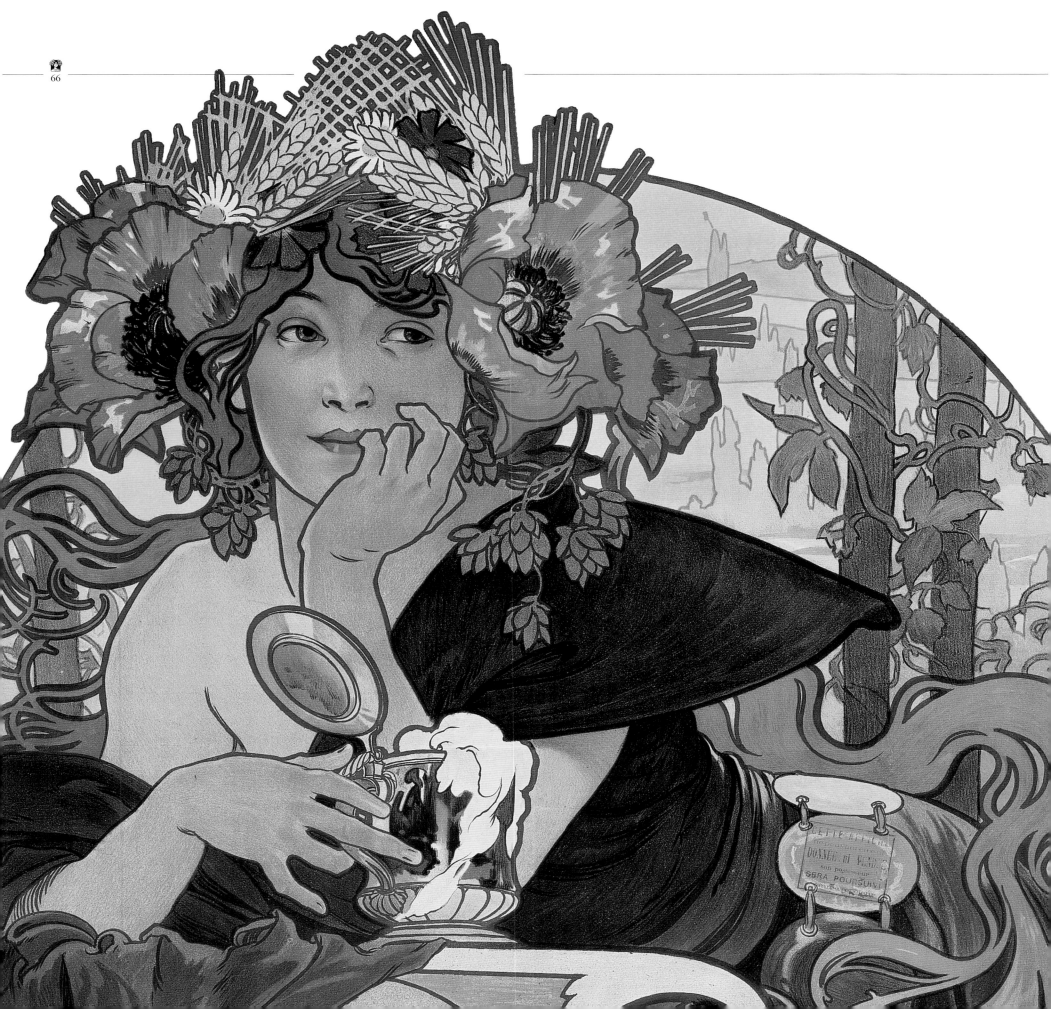

으로 갔다. 무하가 1903년 그린 마리의 반신 초상화에는 그들이 얼마나 강렬하게 서로를 사랑하는지 드러난다. 마리는 무하를 응시하고 있고, 금빛 조명은 평온한 그녀의 얼굴 쪽으로 비친다. 무하의 초상화 중 가장 사적이면서 성공적인 작품이라고 할 수 있을 것이다.

미국으로 이주하다

무하는 미국에서 적어도 3년을 살겠다는 계획을 세웠다. 무하가 1895년 파리에서 하루아침에 유명인사가 되면서 얻은 막대한 부는 갑작스럽게 온 만큼 쉽게 사라졌다. 관대한 성격이었던 무하는 친구들이 경제적으로 어려움을 겪을 때마다 적극적으로 도왔다. 세기말 아르누보 스타일에 대한 파리인들의 관심은 점차 시들해졌고, 예술가들은 새로운 형식을 추구하기 시작했다. 무하는 돈을 벌어야 했다. 무하의 친한 친구였던 바로니스 로스차일드Baroness Rothschild와 사라 베르나르는 무하에게 미국으로 활동 무대를 옮겨볼 것을 권했다. 1904년 미국에 처음 방문했을 때 거둔 엄청난 성공에 힘입어 1906년 무하는 다시 미국행을 선택한다. 신혼여행 후 무하와 마리는 파리에 들러 짐을 정리한 뒤 미국으로 보냈다. 그들은 뉴욕에 거처를 마련했지만, 시카고에 있는 체르니 가족의 집에서 장기간 지냈다. 무하의 회고록과 마리가 가족에게 보낸 편지의 내용에 따르면 무하와 마리는 부유한 미술품 감정가들에게 인기 있는 초대 손님이었다고 한다. 그해 말 무하는 파리의 발 드 그라스 아파트를 정리하고, 그의 요리를 맡아주던 프랑스인 요리사 루이즈를 뉴욕으로 초대한다. 마리는 결혼한 후 무하에게 가치 있고 수익성이 좋은 작품을 선택하도록 권유했던 것으로 보인다. 이는 안정적인 수입을 얻기 위한 결정이었다.

시카고 예술대학

10월 15일부터 무하는 시카고 예술대학에서 강연을 시작한다. 무하는 시카고 미술관뿐만 아니라 뉴욕 아트스쿨과 필라델피아 아트스쿨에서도 미술을 주제로 여러 차례 강연을 했다. 드로잉 기법을 포함한 무하의 강연은 호평을 받았다. 파리에서 무하는 자신의 작업실에서 정기적으로 학생을 가르쳤고, 3백여 명에 이르는 미국인 학생들에게 단체 강연을 하기도 했다. 그는 "미국 학생들이 고국에서 프랑스의 이상이 아닌 미국의 이상을 받아들일 수 있도록" 강연을 한다고 말했다. 무하는 강연에서 예술가

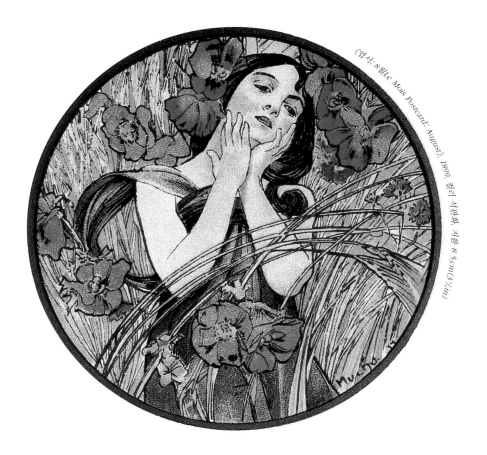

〈월 차: 8월Le Mois Postcard: August〉, 1899, 컬러 석판화, 지름 8.5cm(3½in)

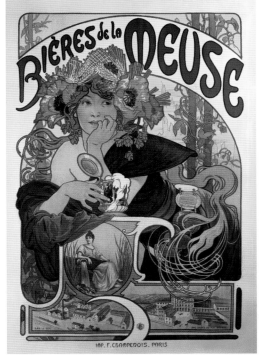

〈뫼즈의 맥주 Bières de la Meuse〉, 1897, 컬러 석판화, 141×90cm(55⅓×35⅜in)

는 그리스의 대리석 조각이나 고대 작품이 아니라 자연에서 영감을 얻어
야 한다는 주제를 최우선으로 다루었다.

뉴욕 독일극장

1908년 초반 무하는 뉴욕의 매디슨가와 59번가가 만나는 지점에 새로
들어서는 독일극장German Theatre을 장식하는 대형 프로젝트를 의뢰받는
다. 극장은 독일인 커뮤니티의 자금으로 지어졌고, 그들은 아르누보 스타
일을 원했다. 아르누보 스타일은 1905년 파리에서 사양길로 접어들었지
만, 다른 지역에서의 인기는 여전했다. 무하는 아르누보 움직임에 동참하
지는 않았지만, 미국에서 벽화와 초상화 화가로 인지도를 넓히고 싶었다.
그는 이번 의뢰로 상업 포스터 화가로서의 이미지를 떨치고 초상화 화가
로서 입지를 굳힐 기회라 믿었다. 무하는 5개의 앞 무대용 장식 패널, 극
장 커튼 디자인, 그리고 객석, 로비, 통로, 접수처를 비롯한 모든 공공장
소의 장식을 맡게 되었다. 크기가 세로 7.3미터, 가로 3.6미터에 이르는
대형 장식의 중앙은 '미의 추구The Quest for Beauty'라는 제목의 패널이었
다. 중앙 패널 아래로 두 개의 수직 패널이 있었는데, 왼쪽 패널은 '비극

〈비잔틴Byzantine〉 상세 이미지, 1900, 컬러 석판화

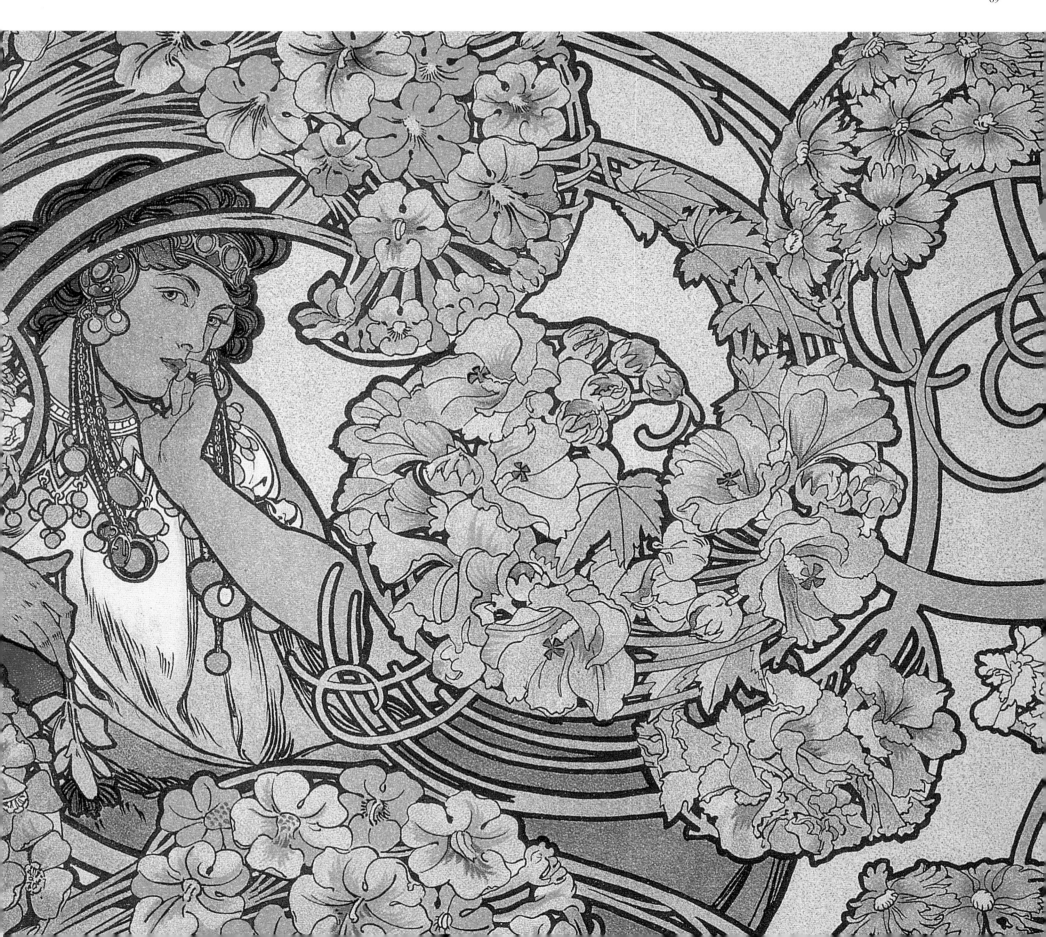

〈쿠아나르 샴페인 Champagne Ruinart〉 상세 이미지, 1896, 컬러 석판화, 173×59cm(68×23¼in)

Tragedy', 오른쪽 패널은 '희극Comedy'이라는 제목이었다. 중앙 패널 위로는 두 개의 큰 메달이 있었다.

1908년 10월 극장이 오픈했을 때 무하의 작업은 비평가들에게 호평을 받았지만, 극장 운영 회사는 사업에 실패했고 문을 연 지 채 일 년도 되지 않은 1909년 4월 영업을 종료하게 되었다. 극장 건물은 보드빌 극장과 영화관으로 사용되다가 결국 문을 닫았다. 독일극장은 아르누보 스타일을 적용한 무하의 마지막 대형 작업이었다. 극장이 1929년 철거되면서 무하의 장식품도 소실된다. 지금은 예비 스케치, 작은 그림들, 그리고 사진 몇 점만이 남아 있다.

연극계와의 협업

무하는 독일극장의 장식예술로 성공을 거두면서, 특이한 성격에 막대한 재산을 상속받고 사라 베르나르를 본보기로 삼던 여배우 레슬리 카터Leslie Carter와 협력하게 된다. 무하는 워싱턴에서 카터가 주연을 맡은 작품 〈카사Kassa〉의 무대장치와 의상디자인을 맡게 되었다. 작품은 실패했지만, 무하는 그 이후에도 많은 의뢰를 받게 되었다. 그리고 연극 무대에서 잔다르크 역할을 맡았던 모드 아담스Maud Adams를 비롯한 여러 미국 여배우를 그리기 시작한다. 무하는 하버드 스타디움에서 공연한 〈오를레앙의 소녀Maid of Orleans〉에서 아담스의 역할을 위해 무대장치, 의상, 포스터 삽화를 만들고 연출을 지휘하기도 했다. 그 무대에는 살아 있는 양이 등장하면서 화제가 되기도 했다. 아담스와의 협업으로 무하는 연극계에서 더 주목받게 되었다. 무하는 아담스와 에설 배리모어Ethel Barrymore를 비롯한 유명한 미국인 여배우의 초상화 몇 편을 그리고 책을 출판하게 된다. 하지만 유화 초상화는 완성되는 데 오랜 시간이 걸렸다. 무하는 당시 인기 있는 미국인 초상화 화가였던 존 싱어 사전트John Singer Sargent (1856–1925)처럼 유화를 능숙하게 그리지는 못했다.

『장식 조합Combinaisons ornementales』에서 각색, 1901, 컬러 석판화

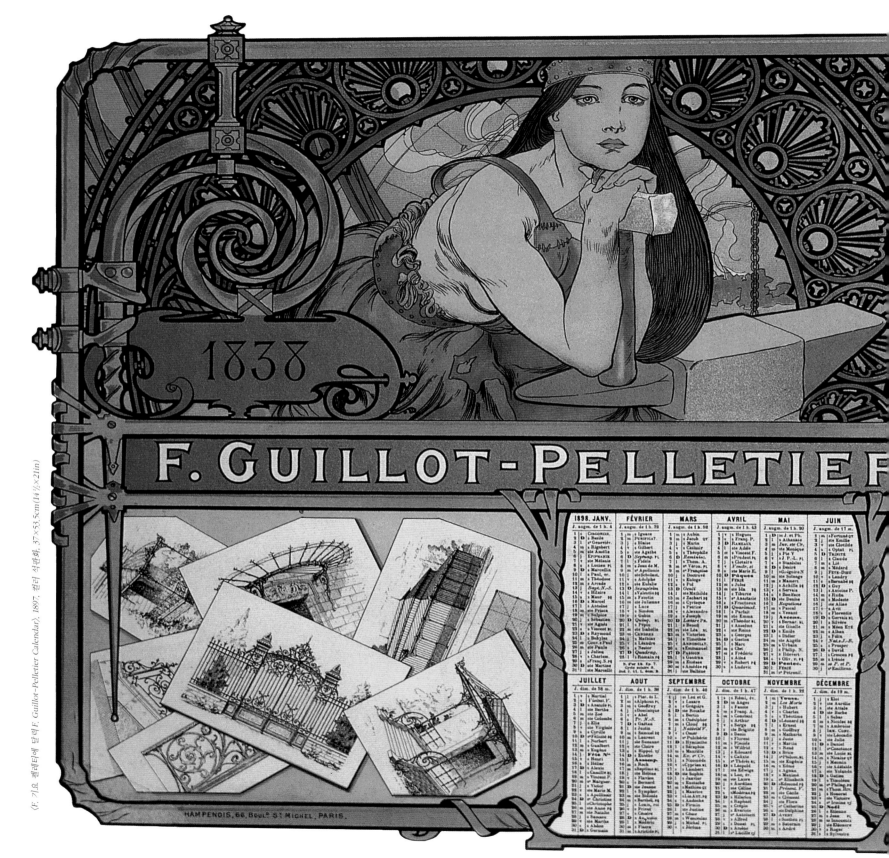

〈F. 기요 펠레티에 달력 F. Guillot-Pelletier Calendar〉, 1897, 컬러 석판화, 37×53.5cm(14½×21in)

초상화 화법

초상화에 대한 무하의 열망은 결국 실패할 수밖에 없었다. 무하는 외교관 찰스 크레인의 딸 조세핀Josephine의 초상화를 그리기로 했다. 체코에 대한 크레인의 관심 덕분에 무하는 슬라브족을 대변하는 모습으로 조세핀을 그리기로 했다. 그 그림은 건축가 루이스 설리반Louis Sullivan이 디자인한 새집의 미국 아르누보 인테리어를 구성하는 필수 요소이자 크레인이 딸 조세핀과 사위 해롤드 브래들리Harold C. Bradley에게 주는 결혼 선물이었다. 슬라브족의 전통적 모습을 그림으로 표현하는 일은 무하에게 어려운 일이 아니었다. 초상화 〈슬라비아Slavia〉는 1918년 체코의 1백 크라운짜리 지폐 그림으로 사용된다. 조세핀의 초상화가 성공하자 크레인은 무하에게 둘째 딸 프랜시스Frances의 초상화 역시 의뢰하게 된다. 하지만 몇 달에 걸친 여러 차례의 재작업에도 불구하고 프랜시스의 초상화는 홀륭한 작품이 될 수 없었다. 그 와중에 무하는 프라하로 돌아가 〈슬라브 서사시〉

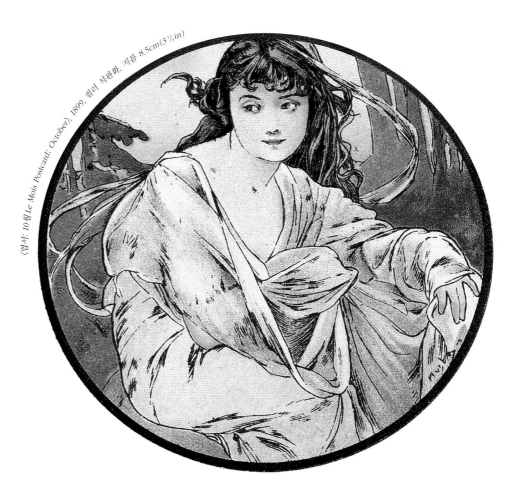

〈엽서: 10월 Le Mois Postcard: October〉, 1899, 컬러 석판화, 지름 8.5cm(3¹/₄ in)

『장식 자료집 Documents décoratifs』에서 상세 이미지, 1902, 컬러 석판화, 46×33cm(18×13in)

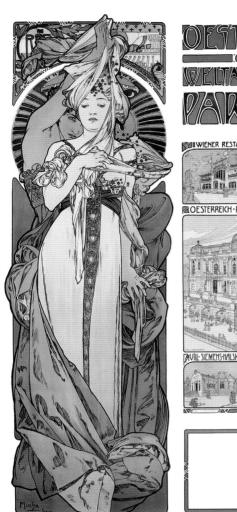

〈만국박람회 오스트리아 전시관 포스터Austria at the International Exposition〉, 1900, 컬러 석판화, 96×63cm(37¾×24¾in)

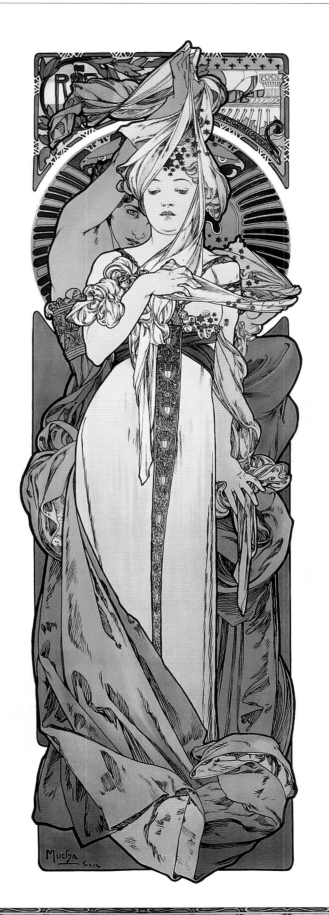

를 시작하고 싶은 마음에 예정되었던 강연 투어를 취소했다. 당시 크레인은 무하가 〈슬라브 서사시〉의 작품 활동에 집중할 수 있도록 재정지원을 고려 중이었기 때문에 무하는 기대에 가득 차 있었다. 결국 프란시스 레더비의 초상화는 창백해 보이는 어색하고 불편한 초상화가 되고 말았다.

무하의 딸 야로슬라바

1909년 5월 6일 무하의 첫 딸 야로슬라바가 뉴욕에서 태어난다. 야로슬라바의 탄생으로 무하는 가족과 고국에 대한 애착이 더 깊어지게 된다. 무하는 인기 잡지 「레이디스 홈 저널Ladies Home Journal」과 「허스트Hearst's」의 정기적인 표지 작업과 강연 투어를 겸하면서 풍족한 삶을 누리고 있었

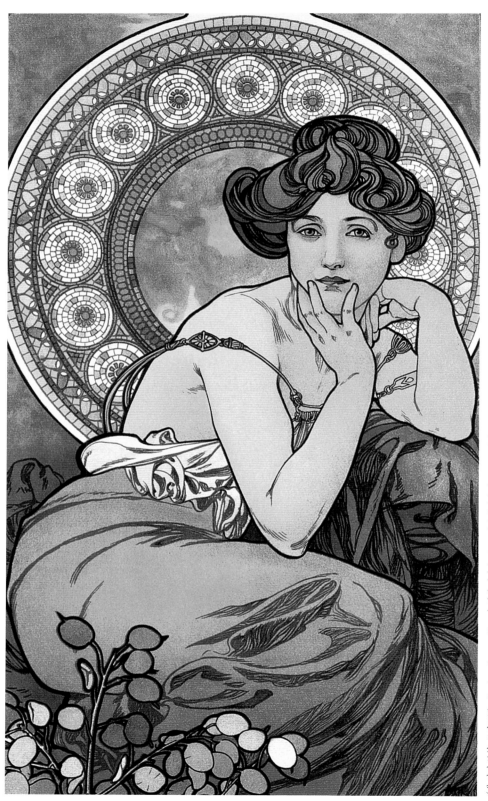

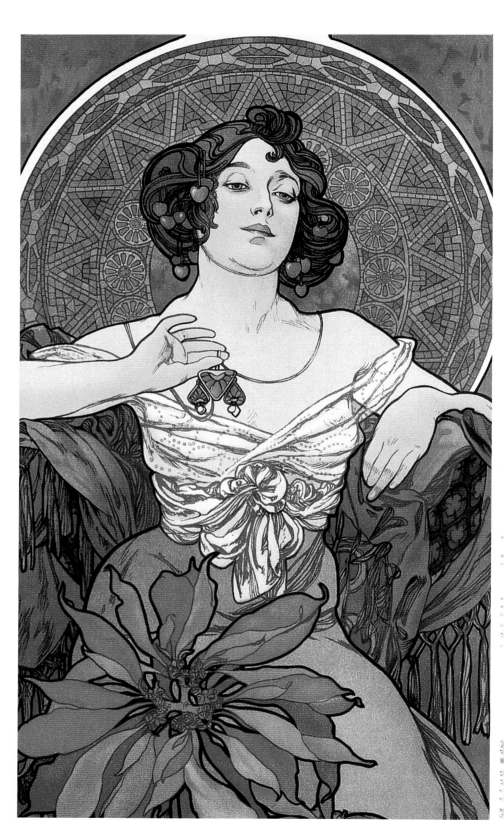

〈네 가지 보석: 토파즈The Precious Stones: Topaz〉 상세 이미지, 1900, 컬러 석판화, 67.2×30cm(26½×11⅞in)

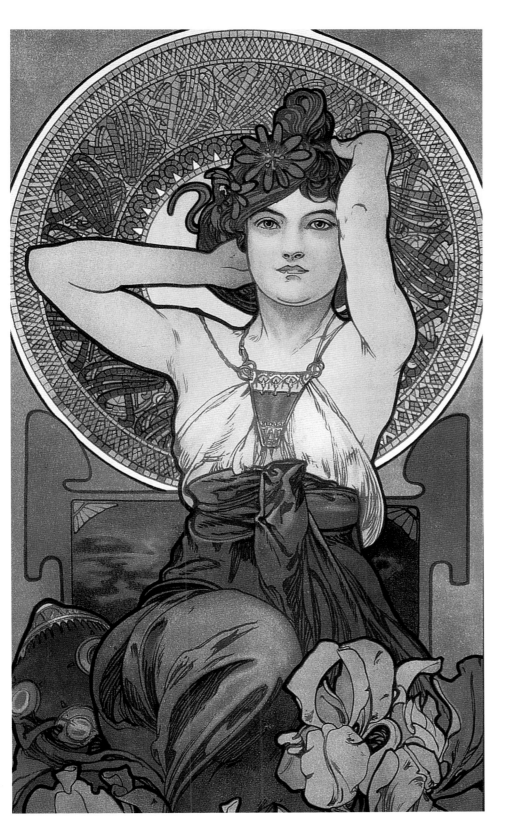

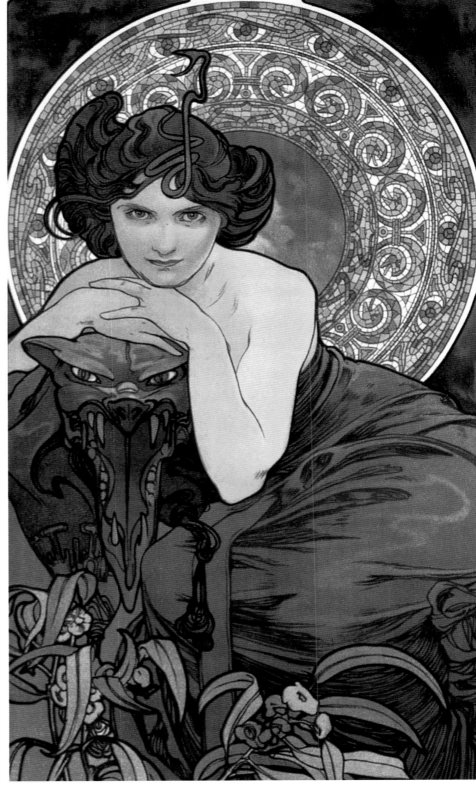

〈네 가지 보석: 에메랄드 The Precious Stones: Emerald〉 상세 이미지, 1900, 컬러 석판화, 67.2×30cm(26 ¼×11 ¾in)

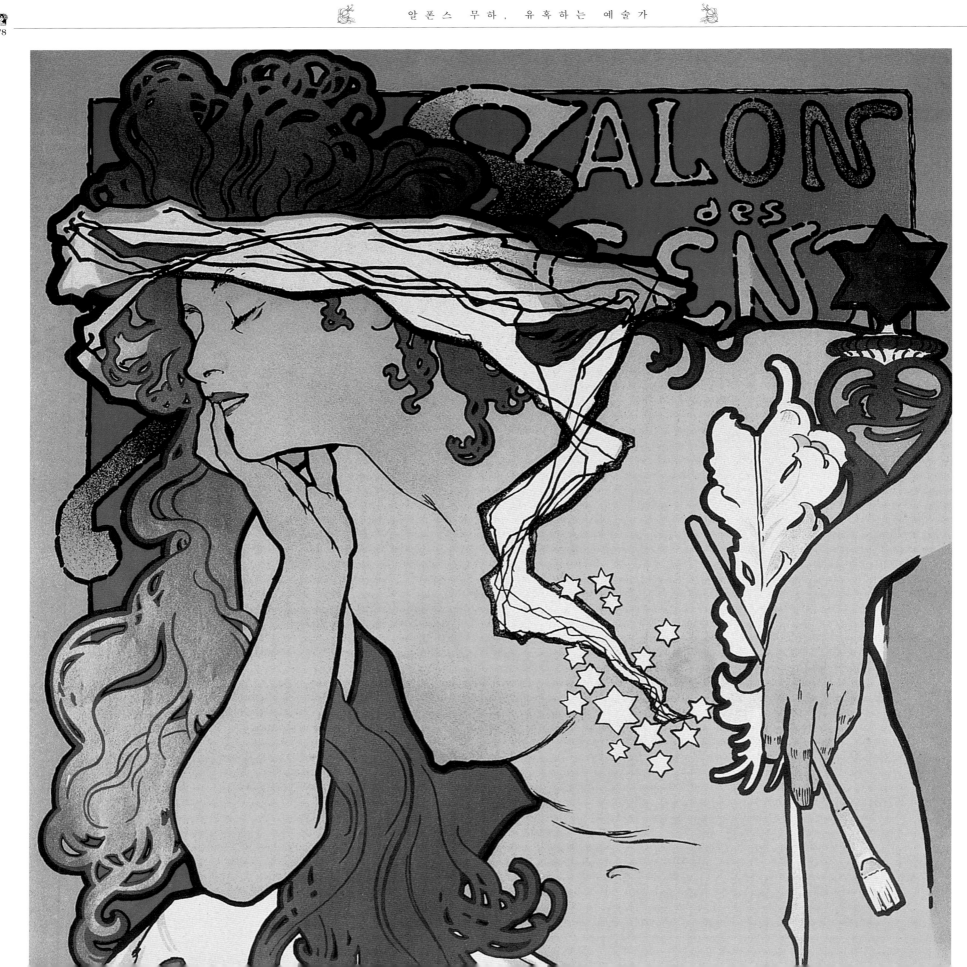

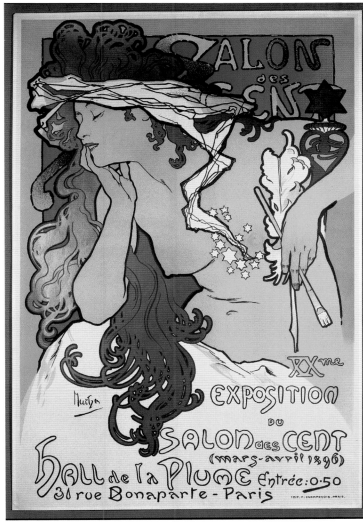

〈제20회 살롱 데 상 전시회 Salon des Cent 20th Exhibition〉, 1896, 컬러 석판화, 63×43cm(24⅞×17in)

다. 하지만 1910년 드디어 체코로 돌아가기로 결심한다. 그는 직접 디자인한 집에서 살아가는 목가적인 삶을 꿈꿨다. 그리고 자신이 수년간 기획한 〈슬라브 서사시〉를 크레인이 후원해주리라 기대하고 있었다. 하지만 크레인은 아무런 약속도 하지 않은 채 이집트에 가버렸다. 무하는 〈슬라브 서사시〉를 위해 다른 모든 작품을 접고 있었다. 걱정만 가득한 시간이 흘러갔다. 그러던 중 프라하 시장으로부터 체코의 공식적, 사회적 모임의 중심이 될 새로운 프라하 시민회관의 내부 디자인을 의뢰받게 된다. 그 건물은 건축가 안토닌 발샤네크Antonín Balšánek와 오스발드 폴리브카Osvald Polívka에 의해 동서양이 융합된 아르누보 스타일로 지어졌다. 하지만 그 작업은 수월하게 진행되지 않았다. 무하의 이름이 프라하 예술계에 알려졌을 때 지역신문에서는 무하가 과연 그 일을 진행할 자격이 있는지 격렬히 비난했다. 작업실을 구하기 위해 먼저 프라하에 도착한 아내 마르슈카

는 신문 기사를 무하에게 보냈다. 시장은 프라하의 적대적인 여론을 무하에게 전하고, 결국 다른 예술가들과 공동작업을 하기로 합의한다. 무하는 시장실을 장식할 체코의 역사를 상징하는 벽화 몇 점을 그렸다.

〈슬라브 서사시〉

무하는 후원을 약속했던 크레인으로부터 아무런 연락을 받지 못하고 몇 달이 지나자 기대를 버리기로 했다. 그렇게 크리스마스가 찾아왔고, 프란시스 레더비의 집에 있던 무하는 크리스마스 양말에 숨겨진 한 통의 전보를 받는다. 〈슬라브 서사시〉의 후원을 약속한다는 내용을 담은 크레인의 전보였다. 무하는 이제 미국을 떠나 고국 체코로 돌아갈 수 있었다. 무하와 그의 미국인 후원자 크레인이 기획한 〈슬라브 서사시〉는 슬라브족과 체코의 역사를 다루는 스무 점의 기념비적 작품이었다. 〈슬라브 서사시〉 중에서도 가장 큰 그림은 달걀을 섞은 템페라 물감으로 그렸고, 크기가 가로 6미터, 세로 8미터에 달했다. 〈슬라브 서사시〉는 완성된 후 프라하에 기증될 예정이었다. 무하는 당시 프라하 시장이었던 그로스Gros에게

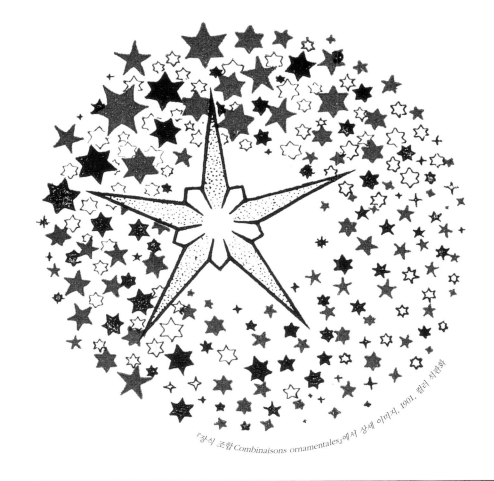

『장식 조합 Combinaisons ornamentales』에서 상세 이미지, 1901, 컬러 석판화

〈슬라브 서사시〉를 전시할 건물을 지어달라고 요청했었다. 하지만 이는 무하가 프라하의 사정을 잘 모르고 한 행동이었다. 프라하 지역 인사들, 특히 예술가들은 무하에게 무관심했다. 그들에게 무하는 체코인이라기보다 프랑스인으로 인식되었다. 무하는 〈슬라브 서사시〉를 전시할 건물을 확보할 수 없었지만, 오랜 기간에 걸쳐 기획했던 작품을 포기할 수는 없었다. 〈슬라브 서사시〉를 완성하는 데는 총 14년이 걸렸고, 그중 한 작품은 결국 미완성으로 남게 된다.

무하는 1900년 발칸반도를 여행하면서 한 친구에게 쓴 편지에서 고국으로 돌아가려는 자신의 계획을 이렇게 서술한다. "나는 내 작품이 상류층 인사들의 응접실을 장식하는 모습을 보았다…. 나는 화관과 그림이 있는 전설적 장면이 가득한 책을 보았다…. 그리고 나는 내 동포들의 것을 사악하게 도용하고 있는 나 자신을 보았다…. 이 모든 장면을 목격하면서 내 생의 남은 시간 동안에는 오직 내 나라를 위한 작품을 만들 것을 엄숙히 다짐한다." 하지만 무하의 계획은 그의 뜻대로 쉽게 진행되지 않았다. 1902년 무하가 오귀스트 로댕과 함께 프라하를 방문했을 때 한 체코 동포는 무례하게 모욕감을 주면서 무하가 프랑스에 '팔린' 사람이라고 말했다.

역사의식

이제 무하의 고국에 대한 정신적 유대와 체코의 역사적 과거의 소용돌이가 모두 화폭에 담길 수 있게 되었다. 〈슬라브 서사시〉 연작은 수천 년에 걸친 슬라브족의 역사를 다루고, 각각의 그림은 신화적 과거뿐만 아니라 희망찬 미래를 아우르며 기념비적 사건을 기록했다. 〈슬라브 서사시〉를 통해 무하는 신화와 상징주의, 현실과 우화적 해석을 결합한다. 작품 제작에 필요한 시간은 철저한 몰두의 결과였다. 작품을 시작하기 전 무하는 신화에 등장하는 이야기와 더불어 슬라브족과 체코 국민의 전통문화를 최대한 자세히 배울 수 있도록 고국의 여러 곳을 여행한다.

기념비적 과업

〈슬라브 서사시〉 중 첫 번째 작품 〈고향의 슬라브인들The Slavs in their Original Homeland: between the Turanian Whip and the Sword of the Goths, 1912〉은 3세기에서 6세기를 무대로 한다. 무하는 습격에서 살아남아 어둠 속에서 들판에 숨어 있는 슬라브족의 '아담과 이브'를 표현한다. 그들의 마을은 타

〈살롱 데 상 무하 전시회 Salon des Cent Mucha Exhibition〉, 1897, 컬러 석판화, 66.2×46cm(26×18in)

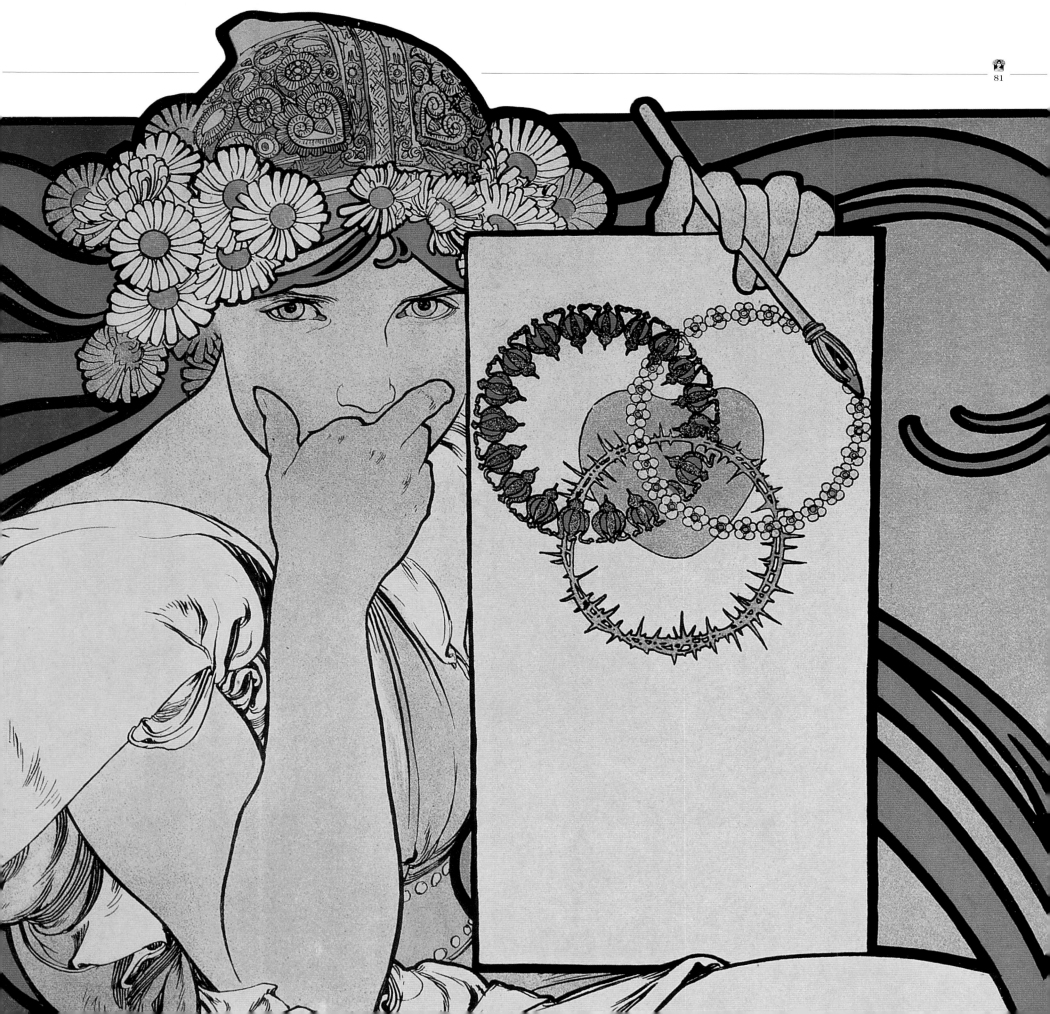

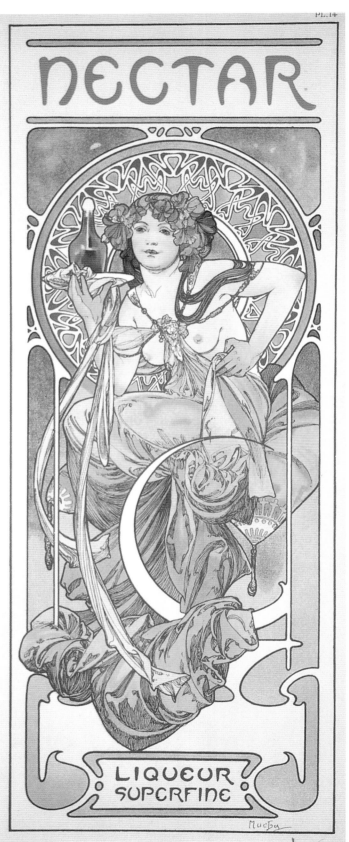

『장식 자료집』에서 플레이트 14번 Plate 14 from Documents décoratifs, 1902, 컬러 석판화, 46×33cm(18×13in)

고 있다. 농부인 그들은 작물을 거두어야 하기에 별이 총총한 하늘 아래에서 수확한다. 저 멀리 약탈자가 보인다. 하늘에는 세 명의 상징적 인물이 떠 있다. 이교도 사제는 팔을 뻗고 자기 민족에게 동정을 베풀도록 신에게 간청한다. 평화와 전쟁을 상징하는 어린 소년과 소녀는 사제에게 매달려 있다.

〈슬라브 서사시〉 연작은 슬라브족 역사에서 중요한 사건을 강조한다. 각 작품은 상징적이고 우화적 이미지로 사실적 설명을 그려낸다. 시리즈의 주제들을 전부 망라하는 마지막 작품 20번 〈슬라브족의 정점: 인류를 위한 슬라브족The Apotheosis of the Slavs; Slavs for Humanity〉은 1926년 완성되었다. 이 작품은 검은색, 파란색, 빨간색, 노란색으로 이루어진다. 검은색은 슬라브족의 적을 가려내기 위해 사용되었고, 그림의 아래쪽과 오른쪽 위로 보이는 파란색은 슬라브 국가의 신화적 기원을 상징한다. 왼쪽 위로 보이는 붉은색은 중세 시대의 승리를 보여주며, 가운데로 넓게 펼쳐진 밝은 노란색은 자유를 상징한다. 팔을 뻗고 화환을 든 채 그림을 장악하고 있는 인물은 1918년 체코슬로바키아 독립을 상징한다.

러시아를 방문하다

무하는 〈슬라브 서사시〉를 위한 역사 자료를 수집하기 위해 1913년 4월 러시아를 방문한다. 그는 농노제를 폐지하기로 한 차르 알렉산드르 2세 Tsar Alexander II(1818–81)의 중대한 결정을 그림으로 표현하고자 했다. 무하는 1861년 선언이 발표되는 모습을 직접 보기 위해 성 바실리 대성당St Basil's Cathedral에 모여든 농민들을 그리고 싶었다. 그는 광장의 구조와 성당뿐 아니라 계단과 곳곳에 앉아 있거나 서 있는 사람들의 모습을 사진으로 남겼다. 더는 농노가 아니라는 사실을 들었을 때 혼란스러워하거나 흥분과 혼란을 느끼거나 혹은 무관심한 반응을 보이는 농민들의 모습을 표현하고 싶었다. 그는 광장에서 그 지역 사람들의 모습을 촬영했다. 그리고 시골로 가서 젊거나 나이가 많은 농부들의 모습도 찍었다. 러시아를 여행하는 동안 무하는 모스크바의 예술학교에서 자신의 디자인이 슬라브 사람의 전통 디자인으로 제시되고 있다는 사실을 발견하고 큰 기쁨을 느꼈다. 하지만 러시아의 빈곤한 모습으로 절망감에 빠지기도 했다. 과거에 사로잡힌 러시아는 지난 2천 년 동안 변한 게 아무것도 없다고 느껴졌다.

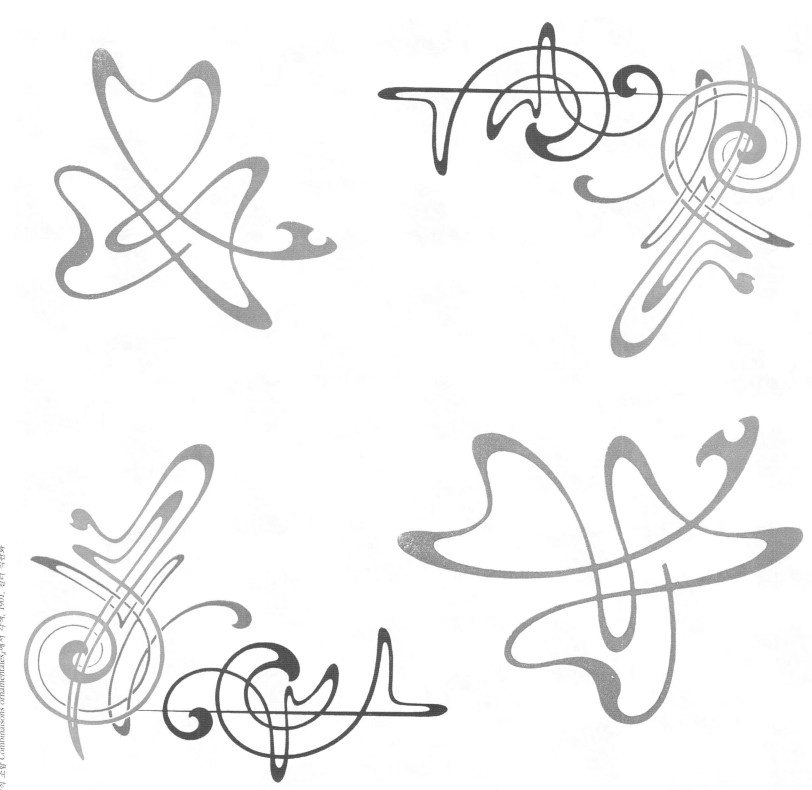

『장식 조합 Combinaisons ornamentales』에서 각 4점, 1901, 컬러 석판화

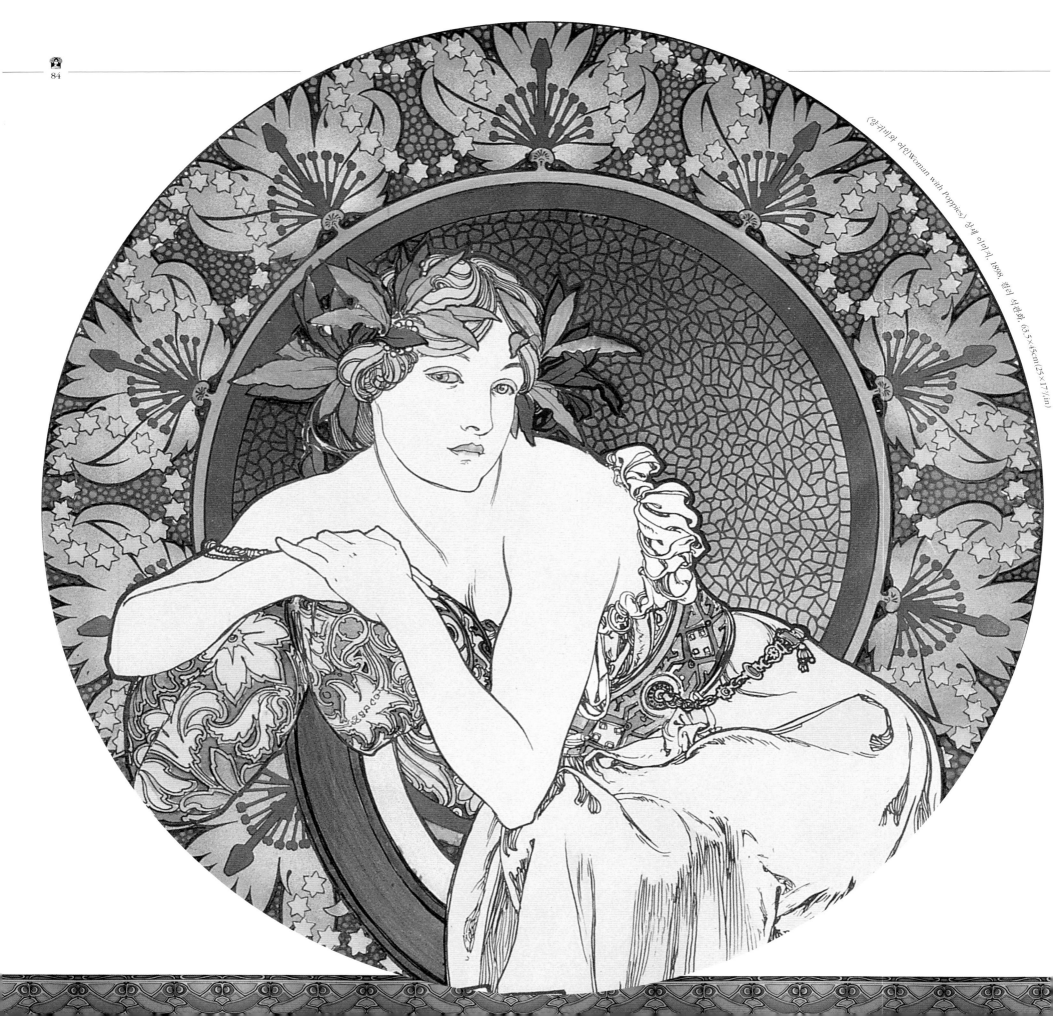

〈양귀비를 단 여인〉/Woman with Poppies〉 종에 이어거, 1898, 컬러 석판화, 63.5×45cm(25×17³/₄in)

무하와 마르슈카의 아들 이르지

무하는 보헤미아의 즈비로흐 성Zbiroh Castle에 사는 친구의 추천을 받아 〈슬라브 서사시〉를 위한 작업 공간을 마련했다. 성의 중앙 홀은 매우 넓어서 서사시의 거대한 캔버스를 펼치기에 완벽했다. 무하는 중앙 홀을 작업실로 변경하고 가족들이 지낼 수 있도록 성의 다른 공간도 대여했다. 무하의 가족은 그 후 20년 동안 그곳에서 살게 된다. 무하 부부에게는 프라하에 아직 집이 있었지만, 즈비로흐 성에서 가족이 모두 모여 살았다. 그리고 1915년 3월 12일 아들 이르지가 태어난다. 그가 태어났을 때 무하는 55세였다고 이르지는 회고록에서 언급했다. 이르지는 아버지 무하가 다정하고 내성적인 성격이었다고 기억했다. 무하의 가족은 〈슬라브 서사시〉를 비롯한 여러 작품을 위해 포즈를 취하는 일이 잦았다고 한다. 무하는 아들 이르지에게 그림을 권하고 기초를 손수 가르치기도 했지만, 이르지는 그림보다는 글쓰기에 소질이 있었고 결국 작가가 된다.

〈슬라브 서사시〉를 프라하에 전시하다

〈슬라브 서사시〉 연작 중 먼저 완성된 11점의 작품은 1919년 프라하의 클레멘티눔Klementinum에서 처음 전시된다. 전시가 있기 6년 전 무하의 삼

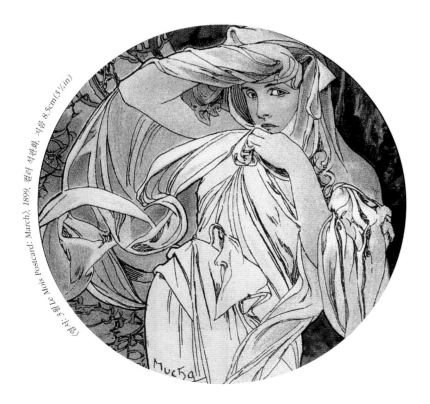

〈삼월Le Mois Postcard: March〉, 1899, 컬러 석판화, 지름 8.5cm(3½in)

촌 카렐 시틸Karel Chytil은 『무하의 슬라브 서사시Muchova Slovanská epopej』를 출판하고 〈슬라브 서사시〉라는 기념비적 작품에 대한 무하의 생각과 역사적, 신화적 내용을 설명한다. 무하는 카렐 자프Karel V. Zap나 미로슬라프 바클라프 노보트니Miroslav Václav Novotny와 같은 저명한 체코 작가들의 작품을 기반으로 슬라브족의 역사를 20개의 에피소드를 통해 전달하는 문학적 접근법을 선택했다. 무하는 또한 슬라브족의 역사에 대한 지식으로 유명한 프랑스인 어니스트 드 니스Ernest Denis의 자료를 참고했다. 〈슬라브 서사시〉의 후원자인 찰스 리처드 크레인은 미국인 외교관이자 토마시 가리크 마사리크Tomas Garrigue Masaryk 교수의 친구였다. 마사리크 교수는 1918년 오스트리아-헝가리제국이 해체된 후 독립한 체코슬로바키아 공화국의 첫 번째 대통령이 되었다. 크레인은 〈슬라브 서사시〉를 후원하면서 완성작에 대해 기존에 약속했던 금액의 두 배인 10만 달러를 지급했다. 무하의 작품이 공개되자 언론에서 작품의 개념을 깎아내리는 여론이 또다시 등장했다. 어떤 비평가는 〈슬라브 서사시〉가 형편없으며 '성령에 대한 죄악'이라고 표현했다. 미국에서 전시되었을 때도 좋은 평가를 받지는 못했다. 문학적 평가나 전시회를 다룬 기사 중에는 무하가 표현한 슬라브족의 역사를 체코인 모두가 받아들이지는 않는다는 점과 미국인 후원자가 그 작품을 후원할 필요가 있었는지에 대한 의견이 제기되기도 했다.

성 비누스 대성당

〈슬라브 서사시〉는 무하의 고향 체코의 수도에 전시되지 못했지만, 가장 기억할 만하고 오래도록 사랑받는 무하의 작품은 프라하의 한가운데에서 볼 수 있다. 프라하에서 가장 크고 가장 중요한 교회 건물인 성 비누스 대성당St Vitus's Cathedral은 프라하를 방문하는 모든 이가 반드시 들러야 할 장소로 꼽힌다. 925년에 지어진 그곳에서 체코 왕과 왕비 들의 대관식이 열렸고 마지막으로 안치된 곳이기도 하다. 대성당의 안쪽에 가장 잘 알

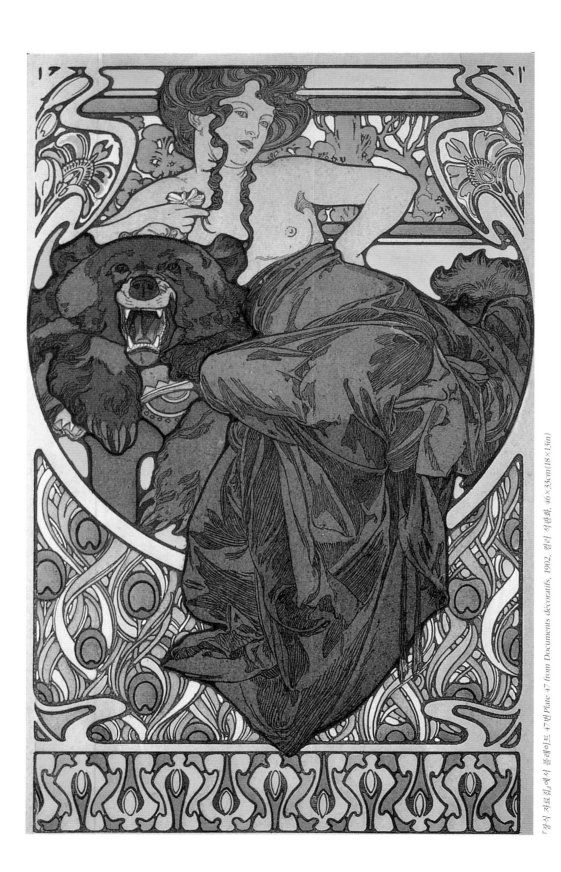

장식 자료집』에서 플레이트 47번 Plate 47 from Documents décoratifs, 1902, 컬러 석판화, 46×33cm(18×13in)

려진 무하의 작품이 있다. 바로 북측 파사드의 스테인드글라스 창문으로, 1931년 슬라비아 은행Slavia Bank이 후원했다. 1907년 무하는 은행 포스터를 디자인했는데, 바로 이 디자인이 창문의 기초가 되었다. 이 창문은 슬라브족에게 기독교를 전파하려는 성 키릴로스St Cyril와 메토디우스Saint Methodius의 여정을 보여준다. 강렬하고 다채로운 색의 창문은 건물의 북쪽에서 내부를 환하게 밝혀준다.

마지막 작품

무하의 마지막 작품은 미래에 대한 희망과 고국에 대한 염려를 담은 삼부작 〈이성의 시대The Age of Reason, 지혜의 시대The Age of Wisdom, 사랑의 시대The Age of Love, 1936-38〉였다. 당시 독일에서는 파시즘이 출현하던 시기였으므로 다루기 까다로운 주제였을 것이다. 무하는 이성과 사랑이 지혜를 낳는다고 표현했다. 그는 작은 단색 연필과 수채화 삽화로 삼부작을 표현했다. 1936년 무하는 회고록『나의 인생과 작품에 대한 세 가지 진술Three Statements on My Life and Work』을 출간한다. 그리고 마지막 작품이었던 〈슬라브족 통합의 맹세The Slavs' Oath of Unity〉 작업을 1939년까지 이어간다.

무하의 마지막 해

1939년 3월 15일 독일군은 체코슬로바키아를 침략한다. 무하는 당시 75세였고 몸은 쇠약해져 있었다. 그는 프라하에 살면서 유대인 공동체를 공개적으로 지지했다. 파시스트가 이끌던 신문에서 제기한 명예훼손 혐의로 곤욕을 겪었고, 가장 먼저 게슈타포의 심문을 받게 될 인물 중 한 명으로 지목되었다. 무하는 심문에서 풀려난 후 건강이 크게 나빠졌다. 그리고 넉 달 뒤인 7월 14일 숨을 거둔다. 그의 아들 이르지는 당시 파리에서 일하고 있었지만, 독일 당국은 국장國葬을 허용하지 않았다. 무하의 결혼식을 맡았던 사제는 무하가 프리메이슨 단체에 관여했다는 이유로 장례를 주관하지 않으려 했다. 결국 무하는 유명한 예술가들이 안치되던 프라하의 비셰흐라드 묘지Vyšehrad Cemetery에 묻혔다. 체코 화가 막스 슈바빈

스키Max Švabinský가 추모의 글을 낭독했다. 독일 당국은 다수가 결집하는 시위나 행사를 금지했지만, 수십만에 이르는 대중은 무하의 마지막을 배웅하기 위해 모여들었다.

무하는 운명을 믿었다. 그는 세 차례의 중대한 운명과도 같은 기회를 통해 서른다섯의 나이에 큰 성공을 거둘 수 있었다. 어떤 예술가는 인정받기 위해 일생을 기다리지만 결국 사후에 명예를 얻기도 한다. 하지만 무하는 살아 있는 동안 명성을 얻었고 그 영광을 누릴 수 있었다. 무하는 누구에게나 주어진 길이 있고, 그 길을 따른다면 꿈을 이룰 수 있으리라고 믿었다. 그가 살아간 삶의 여정에도 때로는 힘든 시기가 있었지만 결국 성공을 얻었고, 영예가 찾아왔을 때 최대한 누릴 수 있었다. 무하는 이목을 끌려고 한 사람은 아니었다. 그는 그저 오랫동안 충실히 작품 활동에 임했고, 그 모든 결과물은 기회가 찾아왔을 때 무하가 성공할 수 있도록 도왔다. 그는 파리에서 명성을 얻었고, 뉴욕에서 일할 기회를 얻었으며, 마침내 고국으로 돌아가 여생을 보내면서 작품 활동을 하는 영광을 얻을 수 있었다.

파리와 뉴욕에서 엄청난 성공을 거두었지만, 고국으로 돌아갔을 때 그만큼 인정받지 못했다는 사실은 무하에게 크나큰 실망감을 안겨주었을 것이다. 무하의 작품은 구에르치노Guercino(1591-1666)에서부터 라파엘전파Pre-Raphaelites에 이르는 화가들의 작품처럼 때론 환영받지 못했지만, 다음 세대에 이르러서야 다시 부각되었다.

무하의 가장 주목할 만한 작품은 파리의 세기말 풍조를 따른 것이지만 세월이 흘러도 변함없이 위대한 작품으로 인정받고 있다. 무하의 작품은 오늘날에도 고국 체코에서 변함없이 달력, 포스터, 식탁보, 일기장, 스카프 등의 상업예술 분야에서 활용되고 있다.

문학작품으로 유명한 알폰스 무하의 아들 이르지 무하(1915-91)는 체코슬로바키아 공산정권의 억압하에서도 아버지에 관한 기억을 보존하기 위해 일생을 바쳤다. 그는 살아 있는 동안 아버지의 위치를 역사 속에 보존하기 위해 여러 박물관과 끊임없이 연락을 취했다. '벨벳혁명Velvet Revolution(1989년 11~12월)'으로 무하의 작품에 대한 억압이 끝날 것으로 기대했지만 결과는 그렇지 않았고 투쟁은 계속됐다. 그리고 무하의 가족과 친구, 상류층 후원자들은 힘을 합쳐 1992년 무하재단을 설립했다. 재단은 1998년 프라하에 무하의 작품을 전시하는 사립 박물관을 개관한다. 무하 가족의 노력에 힘입어 무하에 대한 기억은 오늘날에도 지속되고 있다. 체코 당국은 〈슬라브 서사시〉를 위한 박물관 건립을 약속했지만 아직 달성되지 않았다. 무하의 기념비는 모두가 '무하 스타일'을 인정하는 그의 고국의 도시 곳곳에 존재하고 있다.

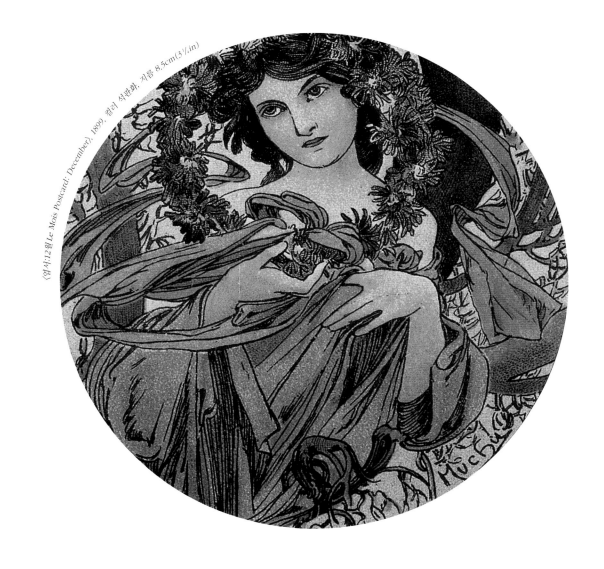

〈월식:12월 Le Mois Postcard: December〉, 1899, 컬러 석판화, 지름 8.5cm(3⅓in)

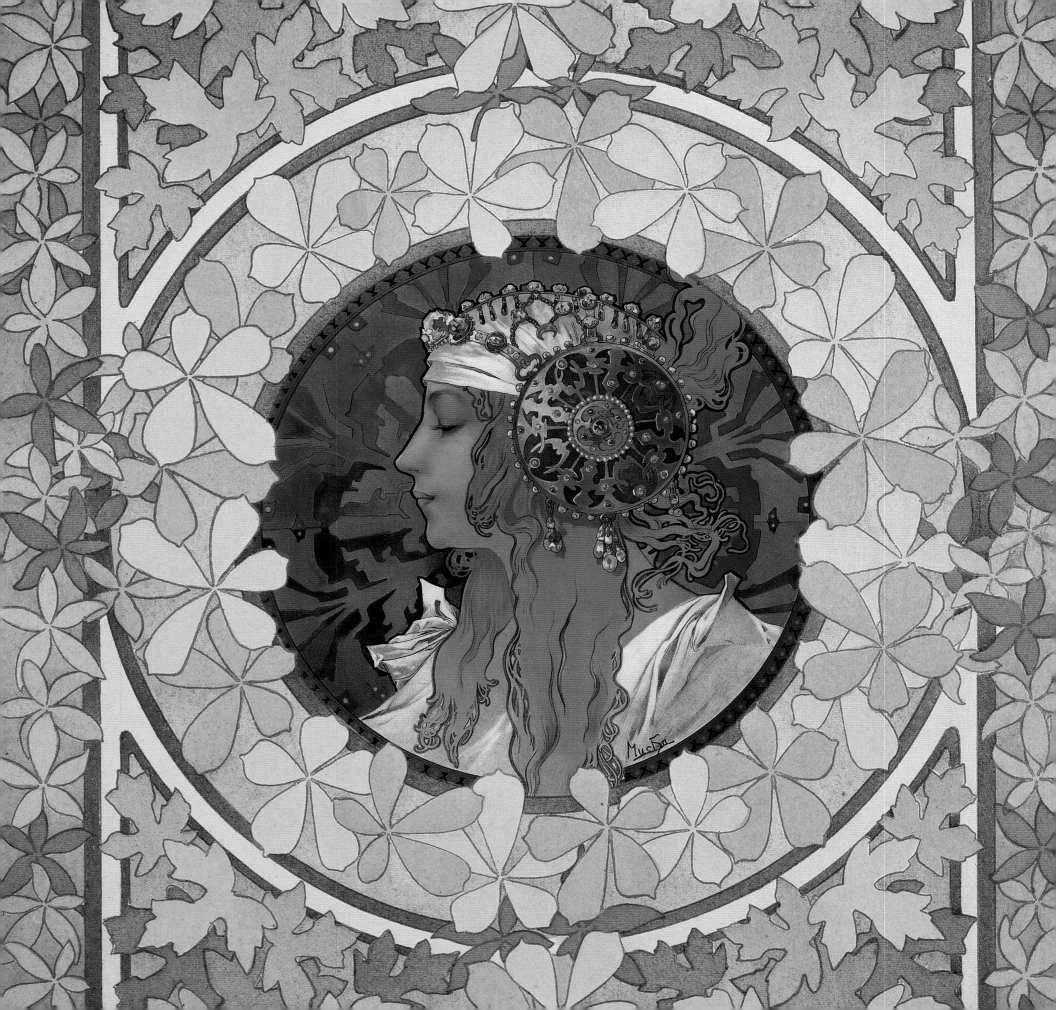

무하 스타일

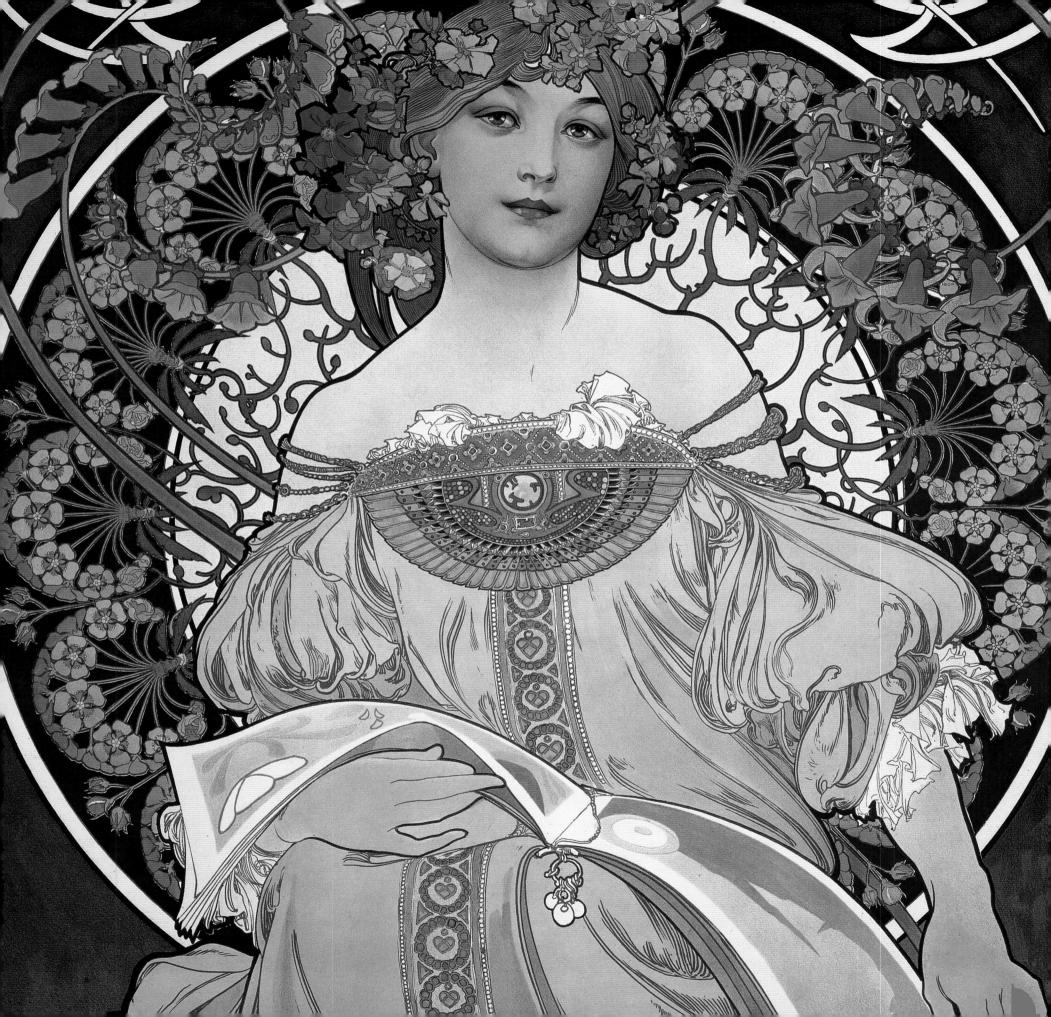

'무하 스타일'로 알려진 알폰스 무하를 상징하는 고유의 디자인은 편집자와 출판사들이 잡지나 책 또는 달력의 표지디자인을 주문하면서 탄생했다. 무하는 후원자였던 쿠엔 벨라시 백작의 후원이 중단되면서 1891년부터 표지디자인 작품을 만들기 시작했다. 파리에서 지내던 그가 집세와 생활비를 감당하려면 작품 수수료가 필요했던 것이다. 무하의 회고록을 보면 그가 1891년부터 그다음 해까지 궁핍함으로 얼마나 고된 시기를 보냈는지 알 수 있다. 그 후 1893년부터 1903년 사이 '무하 스타일'의 전형을 보여주는 주요 작품이 탄생한다. 당시 작품은 아르누보 스타일의 전성기와 맥락을 같이하지만, 무하는 자신의 작품이 세기말 상징주의와 아르누보 시대의 산물이라고 인정하지 않았다. 대신 무하는 자신의 작품이 체코의 전통예술에 바탕을 둔 것이라고 말했다. 하지만 무하의 작품을 보면 파리에서 활동하던 동료 예술가들에게 영향을 받았을 뿐만 아니라 영향을 주기도 했다는 사실을 알 수 있다. 2장에서는 무하가 1893년부터 1903년 사이 파리에서 창작했던 주요 그래픽 작품을 집중적으로 살펴볼 것이다. 이 걸작들을 통해 무하는 전 세계적으로 주목받는 예술가가 되었다.

1893

명성을 얻다

1895년 1월 초 연극 〈지스몽다〉의 광고용 석판 포스터(94페이지 참조, 1894년 말 완성됨)를 처음 발표하면서 하루 아침에 스타가 되기 전까지 무하는 명성을 얻기 위해 수년 동안 부단히 노력을 기울였다. 후원금이 중단된 지 2년째였던 1893년, 무하는 책, 달력, 잡지, 광고 등의 삽화를 그리면서 출판인, 편집자 들과 좋은 관계를 쌓았다. 돈이 부족했던 무하는 순수미술에만 시간을 쏟을 수는 없었다. 그와 동시대에 활동했던 그래픽 삽화가는 스위스 디자이너 외젠 그라셋Eugène Grasset(1841 – 1917)과 프랑스 예술가 쥘 쉬레(1836 – 1932), 앙리 드 툴루즈 로트레크 등이 있다. 이들은 장식디자인 분야의 가장 유명한 예술가들이었다. 일본 풍속화에 대한 관심이 늘면서 평면적인 2차원 이미지를 받아들이는 시각 역시 확대되었다. 이 같은 유형의 예술 분야는 인쇄 포맷 덕분에 포스터나 책 삽화 및 판화 등의 영역으로 확대되었다.

다색 석판인쇄 분야의 기술적 발전

1890년대 색 재현 분야의 발전으로 소비자 대상 출판물이 크게 증가했다. 아르누보 스타일에 대한 대중의 관심 덕분에 예술가들이 만든 석판 인쇄물이 자주 잡지에 등장하고 표지를 장식했다. 다색 석판인쇄 분야의 엄청난 발전으로 포스터 재생산은 광고를 통해 대중매체의 주요 형태가 되었다. 포스터 작품 수집이 유행하기 시작했고 판매량 증가로 이어졌으며, 무하를 비롯한 예술가에 대한 대중 인식의 폭을 넓히는 계기가 되었다.

파리의 대중예술

1890년대 프랑스 광고에서 일반적으로 사용되던 선형 예술은 1860년대 초 파리에서 발전되기 시작했다. 에두아르 마네는 1863년 자신의 작품 〈풀밭 위의 점심 식사〉에서 평면적 색채를 사용하고 명암 표현을 생략했으며 세부 묘사를 단순화해 화면의 2차원적 평면성을 두드러지게 했다. 인상파 화가들 역시 이 기술을 사용했으며 조르주 쇠라와 폴 고갱 등은

색의 속성을 강조했다.

1890년에 제작된 조르주 쇠라의 작품 〈서커스Le Cirque〉는 부분적으로 쥘 쉐레의 작품 기법을 도입했다. 쥘 쉐레는 색채 석판 인쇄공으로 평면으로 서로 맞물려 있는 형태를 주로 사용해 밝은색 작품을 제작했고, 그래픽과 텍스트의 레터링에 초점을 맞춰 간결하고 평면적인 색과 선으로 포스터를 구성했다. 무하는 자신의 작품이 쥘 쉐레의 기법에 영향을 받았다고 인정한 바 있다. 쉐레의 1890년 작 색채 석판 작품 〈반투명La Diaphane〉(92페이지 참조)은 프랑스의 연극배우 사라 베르나르를 모델로 그린 반투명 페이스 파우더 광고이다. 석판술 콘텐츠는 피에르 오귀스트 르누아르Pierre Auguste Renoir(1841-1919)의 1874년 작 〈관람석La Loge〉과 에드가 드가의 1883년 작 〈장갑을 낀 여가수Singer with a Glove〉를 떠올리게 한다. 〈장갑을 낀 여가수〉는 파리의 포부르그 푸아소니에르 거리의 카페 알카자에서 노래를 부르고 있는 가수 테레사Thérésa를 그린 초상화이다. 세부 묘사와 입체성이 부족했던 쉐레의 작품은 광고 형식으로 전환될 수 있었다. 그의 작품은 빨강, 파랑, 흰색을 강조해 2차원적 이미지를 만들어냈다.

예술과 물랭루주

드가의 소묘 스타일을 열렬히 추종했던 툴루즈 로트레크는 1891년 작 〈물랭루주의 라 굴뤼La Goulue at the Moulin Rouge〉에서 2차원적 이미지를 실행했다. 알폰스 무하와 '크레므리'에서 만난 친구들을 포함해서 카바레식 물랭루주에 자주 방문한 사람이라면 누구나 '라 굴뤼La Goulue(루이즈 베버Louise Weber, 1870-1929)'라는 무용수를 알고 있었다. 이 포스터에서 로트레크는 '샤위chahut(캉캉의 일종)'를 추는 카바레 무용수의 에너지를 생생히 전달한다. 한 공간을 다른 공간으로 덮어씌우는 일본 목판화 방식처럼, 로트레크의 작품에서도 배경과 자연색을 가진 목판이 라 굴뤼 무용수를 보고 있는 검은색의 청중으로 덮어씌워졌다. 하이킥을 선보이는 무용수의 뒤에 관중이 있고, 무용수가 입은 주름 장식의 하얀색 속치마와 판탈롱 스타킹은 시선을 사로잡는다. 정장용 실크 모자를 쓴 '플라뇌르flaneur[어슬렁거리는 자]'가 오른쪽에서 들어와 관중을 지나친다. 이는 보는 이의 시선 역시 관중의 시선과 일치하도록 한다. 로트레크는 모든 인물을 실루엣으로 처리하면서도 물랭루주와 관중의 분위기, 내부 공간, 그리고 춤을 생생히 전달한다. 단 불꽃 머리 모양을 한 '라 굴뤼'만은 예외이다. 물방울무늬가 그려진 상의와 소용돌이무늬의 스월스커트를 입고

빨간 스타킹을 신은 '라 굴뤼'는 중앙 무대를 장악하고 있다. 빨강과 검정 글씨는 다양한 스타일로 눈길을 끈다. 로트레크는 1892년 작 〈아리스티 드 브뤼앙, 자신의 카바레에서〉(188페이지 참조)에서도 이 기법을 적용했 다. 테오필 알렉상드르 스타인렌Théophile Alexandre Steinlenn(1859 – 1923)의 1892년 작 〈모투와 도리아Mothu and Doria〉 역시 이 시기 그래픽디자인 걸 작 중의 하나로 평가받고 있다.

1894

무하와 '여신 사라'

무하에게 가장 중요한 돌파구는 그가 삽화가이자 소묘 화가로 확실히 자 리 잡았을 때 찾아왔다. 무하는 정기적으로 의뢰를 받고 있었다. 1894년 여배우 베르나르는 작품 〈지스몽다〉의 새로운 광고 포스터를 원하고 있 었고, 르메르시에 인쇄소에서 포스터 작업을 할 화가를 급하게 찾았다는 이야기는 언뜻 동화처럼 들린다. 하지만 무하는 그 일을 운명으로 받아 들였다. 본명이 앙리에트 로진 베르나르Henriette-Rosine Bernard였던 세계적 으로 유명한 여배우는 1894년 10월 말 연극 〈지스몽다〉를 제작하기 시작 했다. 각본은 그녀의 열렬한 팬이자 극작가였던 빅토리앵 사르두Victorien Sardou가 맡았다. 〈지스몽다〉는 성서의 이야기였다. 3막에는 종려주일 행 렬이 등장하고 지스몽다는 이 행렬에 참여한다. 포스터로 제작된 석판 인 쇄물에서 무하는 무대의상을 입고 행진을 위해 종려잎을 들고 있는 베르 나르를 표현했다(94페이지 참조).

무하는 1894년 12월 26일 포스터 작업을 위해 〈지스몽다〉를 보러 갔다. 무하의 전기에 따르면 르메르시에의 편집장이었던 브루노프는 아무리 직 업 화가의 신분이더라도 반드시 예장을 갖추도록 요청했다고 한다. 하지 만 무하에게는 예복이 없었고, 연극 공연을 관람하기 위해서는 반드시 예 복을 갖춰 입어야 했다. 준비할 시간이 부족했기 때문에 무하는 최대한 격식 있어 보일 만한 옷을 찾아 입고 정장 모자를 빌려 쓰고 갔다. 무하가 무대에 선 베르나르를 스케치하는 동안 모자를 어딘가에 놓아두었다가 혹시라도 잃어버릴까 봐 걱정하는 바람에 사르두는 공연 도중 무하 대신 모자를 찾으러 다녔다고 한다. 무하는 1894년 새해가 오기 전에 삽화를 완성하기 위해 최대한 빨리 사라를 그려야 했다고 한다.

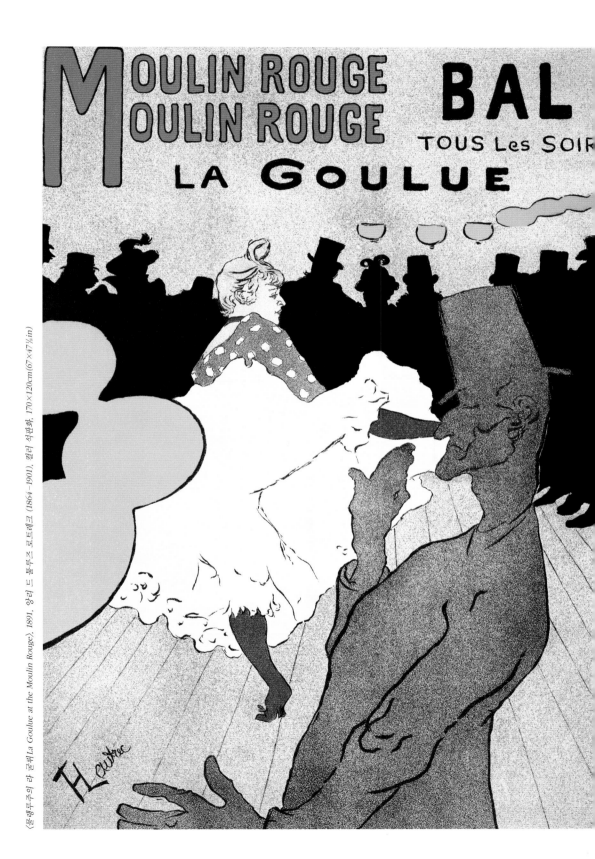

〈물랭루주의 라 굴뤼La Goulue at the Moulin Rouge〉, 1891, 앙리 드 툴루즈 로트레크 (1864~1901), 컬러 석판화, 170×120cm(67×47½in)

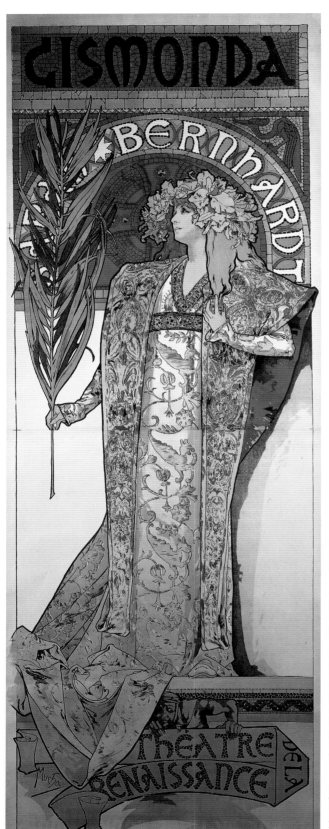

〈지스몽다 Gismonda〉, 1894, 컬러 석판화, 213×75cm(85×29½in)

포스터 내용에 관한 논쟁

공연이 끝난 뒤 무하는 브루노프를 만나기 위해 근처 카페로 갔다. 카페에 있는 대리석 테이블 중 한 곳에 무하는 자신이 계획한 삽화의 윤곽을 그렸다. 브루노프는 그 계획에 확신이 서지 않았지만, 무하에게 그 디자인을 캔버스에 유화로 그리도록 의뢰했다(브로노프는 나중에 무하의 그림이 그려진 대리석 테이블을 구매했다). 베르나르가 작품에 동의했고, 컬러 석판화 생산이 시작되었다. 무하는 애초에 좀 더 강한 색을 사용할 계획이었지만 최종적으로는 옅은 파스텔 색상으로 조절했다. 무하의 첫 포스터 작품이 된 〈지스몽다〉는 석판 인쇄물의 거장이었던 쥘 쉬레의 〈불투명 La Diaphane〉(92페이지 참조)의 영향을 받은 것임을 쉽게 알 수 있다. 하지만 1894년 〈제5회 살롱 데 상 Salon des Cent 전시〉 광고 포스터를 보면 무하가 사용한 포스터 형식과 석판인쇄 기술이 조르주 드 푀레 Georges de Feure(1868-1943)의 작품이나 외젠 그라셋의 〈살롱 데 상 포스터〉(1890년경), 그리고 알베르 기욤 Albert Guillaume(1873-1942)의 〈지골렛 Gigolette〉과 얼마나 다른지 알 수 있다.

첫 번째 인쇄물이 나올 때까지도 브루노프는 확신이 서지 않았다. 텍스트가 거의 없고 옅은 색이 너무 많았다. 기존 포스터와는 정반대의 스타일이었다. 가늘고 길쭉한 형태와 파스텔색─엷은 연보라, 빨강, 초록을 섞은 옅은 흰색, 크림색, 그리고 베이지 등─은 당시 유행하던 밝은 원색으로 된 직사각형이나 풍경 포스터와는 너무도 달랐다. 무하는 지스몽다를 묘사하면서 장식적인 금색과 은색을 더한다면 비잔틴양식의 풍부함을 더할 수 있으리라 믿었다. 가늘고 길쭉한 형태의 포스터는 2등분으로 나누어 인쇄해야 했다. 처음 인쇄할 때는 디자인을 반으로 나누어 윗부분과 아랫부분을 나란히 두고 인쇄했던 것으로 보인다. 무하가 디자인한 포스터에서 색이나 모양을 바꿀 시간이 없었으므로 인쇄물을 즉시 극장으로 보냈다. 포스터를 본 베르나르는 무하를 불렀다. 무하는 자신의 작품이 거절되거나 다른 대안을 만들어야 할 상황을 예상했다(포스터를 단도직입적으로 거절할 상황이었다면 전화로 통보할 수 있기 때문이다). 무하가 베르나르에게 갔을 때 그녀는 포스터를 보면서 서 있었다. 무하를 발견한 베르나르는 칭찬을 아끼지 않았다. 그녀는 무하가 지스몽다를 해석하고 표현한 방식이 무척 마음에 들었다. 베르나르가 전달하고자 하는 지스몽다의 특징과 이국적이고 신비로운 성격을 모두 담은 포스터였다. 그리고 무하는 베르나르를 더 젊고 아름답고 여성스러워 보이도록 표현했다. 거의 전

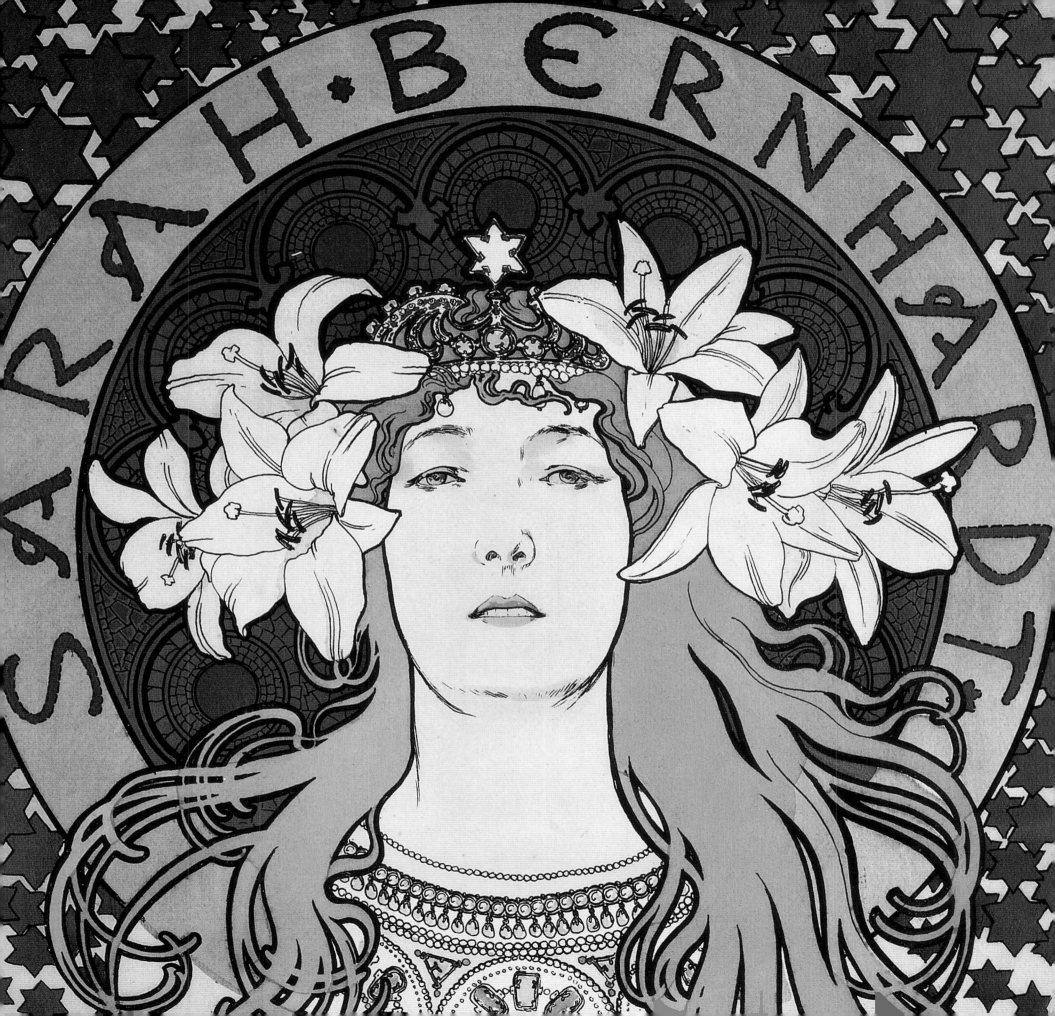

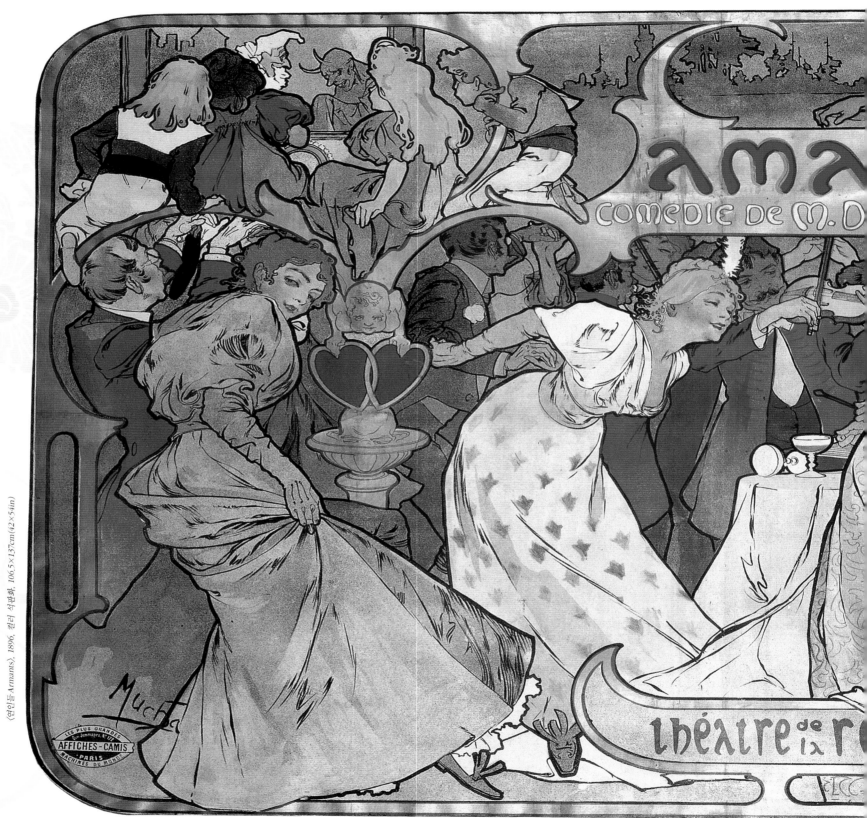

〈연인들 Amants〉, 1896, 컬러 석판화, 106.5×137cm(42×54in)

신 크기에 가까운 인물 묘사는 고혹적이었다. 평소에 그녀에게 붙여진 애칭에 딱 들어맞게도 베르나르는 '여신'처럼 보였다.

〈지스몽다〉

〈지스몽다〉 포스터는 크기가 213×75cm(84×29⅛in)에 달했다. 포스터에 지스몽다 역할을 하는 베르나르의 이미지를 단독으로 그렸다. 2차원의 좁은 그림 속 공간은 베르나르의 신체를 강조했다. 그녀는 무대 방향으로 서 있고 얼굴을 오른쪽으로 돌린 채 빛을 향하고 있다. 몸에서 약간 떨어진 오른손은 종려잎을 뿌리째 들고 있다. 〈지스몽다〉 삽화는 세 부분으로 나뉘어 있지만, 전체적인 수직적 형태는 가늘고 긴 요정과도 같은 지스몽다의 모습을 강조한다. 맨 윗부분에는 굵고 파란 글씨로 쓴 지스몽다의 이름이 진한 금색의 비잔틴 모자이크를 배경으로 자리 잡고 있다. 이는 어깨에 늘어뜨린 베르나르의 풍성하고 붉은 금빛 머리칼에 잘 어울린다. 그 바로 아래에는 반원형으로 인쇄체로 '사라 베르나르'라고 쓰여 있다. '사라'가 종려잎의 윗부분에 살짝 가려지면서 '베르나르'를 강조하며 지스몽다의 머리와 화관을 둘러싸고 있다. 가운데 윗부분의 옅은 색 배경은 장신구로 장식된 긴 소매의 엠파이어 스타일 실크 드레스를 입고 옷자락을 길게 늘어뜨린 그녀의 신체를 보여준다. 무대로 표현된 맨 아랫부분에는 '르네상스극장Théâtre de la Renaissance'이라고 쓰여 있다. 지스몽다의 가운데 옷자락이 무대 끝쪽에 걸쳐 있다. 전신 크기의 몸과 가늘고 길쭉한 종려잎은 폭이 좁은 포스터 모양을 강조하고 베르나르의 모습에 주목하게 한다.

베르나르와의 계약

무하는 〈지스몽다〉 컬러 석판 포스터로 단숨에 스타의 반열에 올랐다. 베르나르는 경영 마케팅 기술을 활용해 작품 〈지스몽다〉뿐만 아니라 무하와 자신을 홍보했다. 〈지스몽다〉 포스터는 즉각 수집가들의 흥미를 끄는 물품이 되었고, 광고판의 풀이 채 마르기도 전에 포스터가 도난당하는 일이 속출했다. 결국 포스터는 재생산과 재배포를 거듭했다. 〈지스몽다〉 포스터의 성공으로 무하와 베르나르는 공식적으로 계약을 맺는다. 무하는 베르나르와 6년간 연극 포스터 독점계약에 합의했다. 베르나르는 무하와 친한 친구로 발전하게 되었고, 나중에 프랑스에서 아르누보 스타일의 인

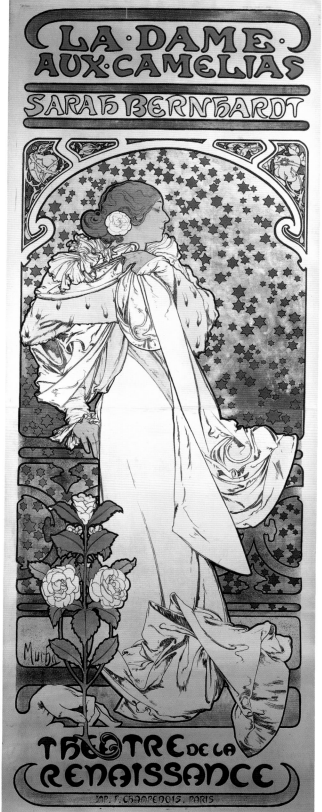

<동백꽃 여인 *La Dame aux Camélias*>, 1896, 컬러 석판화, 207.3×76.2cm(81⅝×30in)

기가 쇠퇴할 무렵 미국으로 활동 무대를 옮기도록 조언하기도 했다. 베르나르가 공연을 위해 파리를 떠나 미국으로 가기 전까지 무하는 <연인들Les Amants, 1896>(96~97페이지 참조), <동백꽃 여인La Dame aux Camélias, 1896>(98페이지 참조), <로렌자치오Lorenzaccio, 1896>(99페이지 참조), <사마리아 여인La Samaritaine, 1897>(101페이지 참조), <메데Medée, 1898>(101페이지 참조), <라 토스카La Tosca, 1898>(102페이지 참조), <햄릿Hamlet, 1899>(103페이지 참조), <새끼 독수리L'Aiglon, 1900>, <마녀La Sorcière, 1903> 등 작품의 포스터를 제작했다. 그와 동시에 무하는 르네상스극장에서 베르나르가 제작하는 모든 작품의 무대장치와 장식, 의상, 장신구 등을 디자인했다. 르메르시에 인쇄소 및 샹프누아 인쇄소와의 계약으로 무하의 포스터 삽화는 널리 배포되고 다양한 상업적 디자인에 적용되었다. 무하가 그린 포스터의 형태와 스타일을 따르는 추종자도 생겨났다. 폴 베르통Paul Berthon(1872-1909)이 그린 <폴리 베르제르의 리안느Liane de Pougy at the Folies-Bergère, 1890년경> 광고 포스터는 세 부분으로 나뉜 배열, 머리카락을 늘어뜨린 전신 크기의 리안느의 모습 등 독특한 무하 스타일을 그대로 보여준다. 하지만 베르통의 포스터는 제작 날짜가 분명하지 않기 때문에 누가 누구의 작품을 베낀 것인지는 명확하지 않다.

사진을 이용한 무하

무대에서 연기 중인 배우를 그리는 일은 힘든 작업일 것이다. 이와 유사한 사례로 재판 과정을 그림으로 남기는 법정 스케치 화가의 업무를 떠올

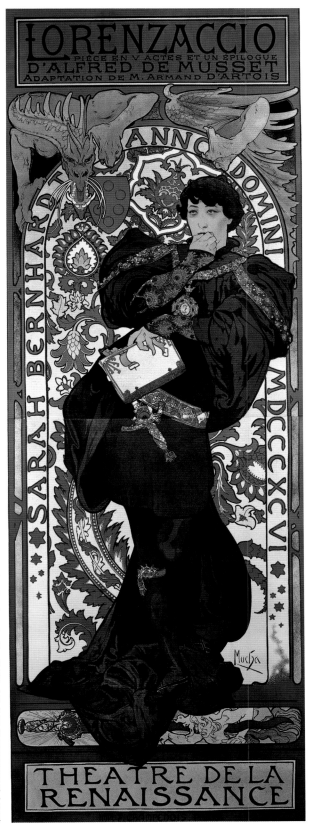

리는 사람도 있을지 모른다. 무하는 평소 카메라로 다양한 모습을 찍어두고 그림에 활용했지만, 이는 관객이 가득한 극장에서는 불가능했을 것이다. 무하는 파리에 가면서 사진을 찍기 시작했고, 전문 모델, 친구, 가족의 다양한 모습을 사진 기록으로 남겨두었다. 그는 사진을 확대한 다음 부분적으로 덮고 각각의 부분을 따로 연구했다. 또한 모델의 다양한 자세를 사진으로 찍고 가장 마음에 드는 사진을 최종 결과물로 남겼다. 전문 모델들은 화가의 작업을 위해 나체로 자세를 취하고 사진을 찍는 경우가 많다. 이는 유럽 전반에 걸쳐 화가의 작업실이나 미술 아카데미 혹은 교육기관에서 흔한 일이었다. 옷의 제약을 받지 않고 신체의 움직임을 드러낼 수 있기 때문이다. 그 당시 유럽의 다른 지역에서와 마찬가지로 자연에 가까운 그림을 그리고 실물과 꼭 닮은 그림을 재창조하기 위한 과정이라고 할 수 있다.

무하는 의뢰를 받았을 때 원하는 이미지에 가장 알맞은 사진을 선택한 다음 격자판을 그리고 신체를 정확히 재현한 다음 최종적으로 삽화에 어떻게 구성할지 연구했다. 무하는 사진 자료를 정리해서 보관했다. 무하의 사진 자료집에는 함께 작업했던 전문 모델의 이름과 신체적 특징에 대한 묘사가 나열되어 있다. 그는 묘사하고 싶은 이미지의 유형에 따라 모델을 선택한 다음 철저한 조사를 통해 최선의 자료를 찾았다. 이 같은 노력의 결과로 무하는 20년이라는 긴 시간 동안 동일한 포맷의 모델과 자세를 석판 인쇄물로 만들어낼 수 있었다.

파리의 사라 베르나르

무하는 전성기를 누리고 있던 '여신 사라'라는 브랜드의 이미지를 강화했다. 1844년 파리에서 태어난 사라 베르나르는 여신 지스몽다를 연기하던 당시 성공과 부를 거머쥐고 있던 50세 여배우였다. 그녀는 1858년 수녀원 부속학교에 다니던 시절 〈시력을 되찾은 토비트Tobias Regains His Sight〉에서 라파엘 천사를 연기하면서부터 배우를 꿈꿨다. 이후 파리 음악원의 연기 학교에 다니면서 우수한 연기로 상을 받기도 했다. 파리 코메디프랑세즈에 다니던 1862년 8월 장 라신의 〈이피게네이아Iphigénie en Aulide〉에서 단역을 맡으며 첫 데뷔를 한다. 베르나르는 1867년에서 1869년 사이 프랑스어 버전의 〈리어왕〉에서 코델리아와 여왕 역할, 소설가 프랑수아 코페François Coppée의 첫 연극 작품인 〈통행인Le Passant〉에서 자네토 역할을 맡으면서 대중들의 주목을 받기 시작한다.

〈로렌자치오 Lorenzaccio〉, 1896, 컬러 석판화, 203.7×76cm(80×30in)

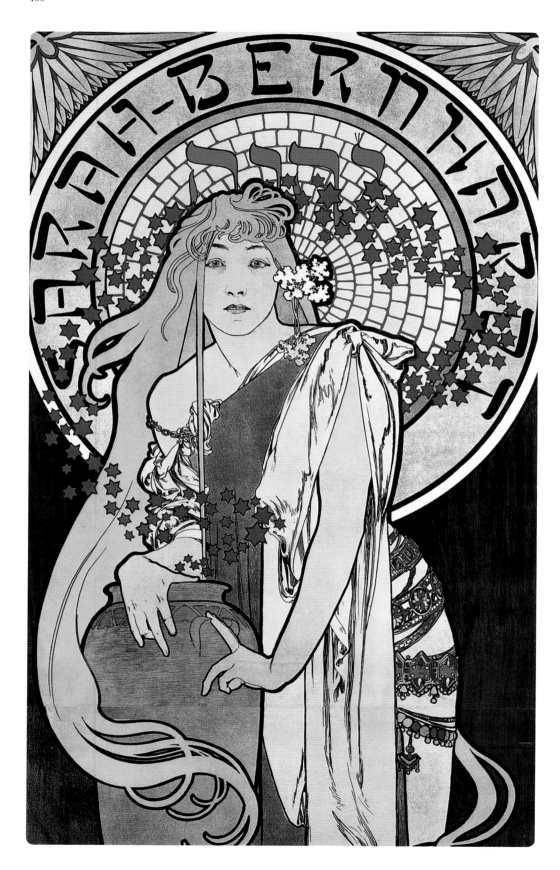

무하는 1890년 베르나르가 빅토리앵 사르두의 〈클레오파트라Cléopâtre〉에서 주연을 맡았을 때 처음 그녀를 스케치했다. 베르나르가 역사적 인물 클레오파트라의 의상을 입고 있는 모습을 자세히 묘사한 그림이었다. 베르나르는 1893년 르네상스극장의 소유주가 되었고, 프랑스어로만 공연했음에도 유럽뿐만 아니라 미국에서도 큰 사랑을 받았다. 베르나르는 1880년에서 1918년 사이 미국에서 아홉 차례 열린 고별 공연으로 큰 수익을 얻으면서 무하에게 미국으로 활동 무대를 옮기도록 제안했다. 무하는 1906년 뉴욕에 갔을 때 베르나르와의 협력관계를 활용해 미국 극장 회사와 연기자협회에서 유용한 인맥을 얻을 수 있었다.

무하가 베르나르의 연극 작품을 위해 1894년에서 1900년 동안 제작한 포스터는 관객을 쳐다보고 있는 주인공에게 초점을 맞춘 전신 크기의 형식을 유지하고 있다. 무하는 옅은 색을 사용해 신체의 모양과 의상을 강조한다. 글자는 베르나르와 연극, 그리고 극장을 표현하는 용도로만 사용된다. 각각의 작품에서 주인공 의상을 입은 베르나르는 성별과 관계없이 신비롭고 불가사의하며 매력적으로 표현된다.

1895

〈로렌자치오〉

〈지스몽다〉 포스터가 성공한 후 무하는 베르나르가 플로렌스의 거상巨商이었던 로렌조 데 메디치Lorenzo de' Medici를 연기하는 모습을 작은 연필로 그렸다. 그녀의 짙은 색 머리카락은 짧았다. 그리고 관객 너머 오른쪽 위를 응시하며 손은 입 가까이에 두고 있다. 로렌조는 알렉산더 공작을 암살할 음모를 꾸미는 중이다. 1896년 완성된 포스터에서 로렌자치오의 모습을 한 베르나르는 아치 모양의 구조물에 기대어 다리를 교차한 채 서 있다(99페이지 참조). 구불구불한 그녀의 몸은 벨트를 두른 튜닉, 늘어뜨린 망토, 타이츠, 신발의 칙칙한 색깔 때문에 강조된다. 로렌조의 벨트 위에 있는 보석을 두른 단검과 칼집은 색채 효과로 눈길을 끈다. 용의 모습으로 상징적으로 그려진 알렉산더 공작은 로렌조가 있는 쪽으로 향하고, 여섯 개의 '팔레palle'['공'이라는 뜻의 이탈리아어]가 그려진 메디치의 방패에 불을 내뿜는다. 수직적인 그림의 특성은 홀로 선 인물을 강조한다.

삽화의 상부에는 작품의 이름, 하부에는 극장의 이름이 제시된다. 베르

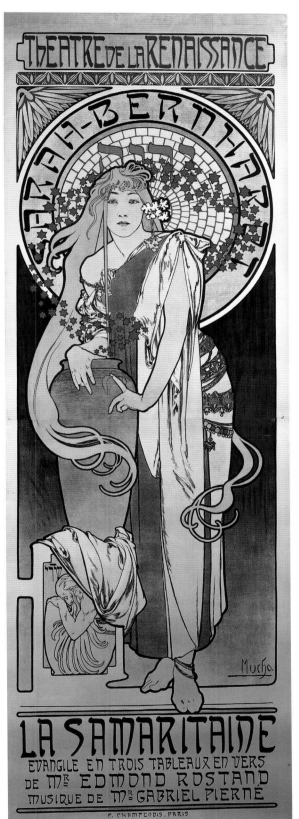

〈사마리아 여인 La Samaritaine〉, 1897, 컬러 석판화, 173×58.3cm(68×23in)

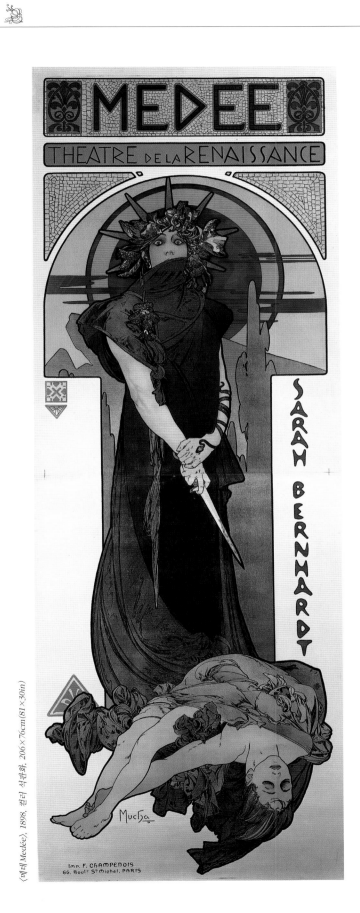

〈메데 Medée〉, 1898, 컬러 석판화, 206×76cm(81×30in)

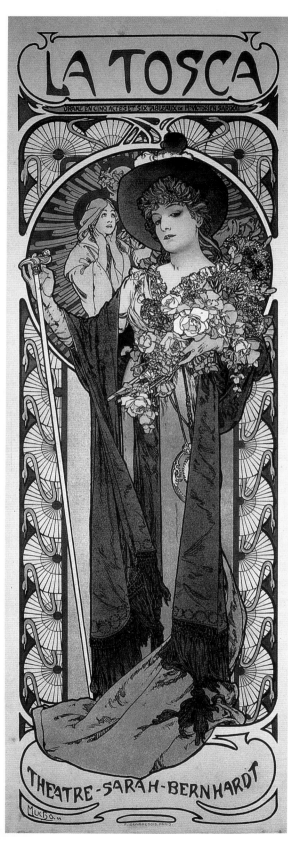

〈토스카 La Tosca〉, 1898, 컬러 석판화, 102×38cm(40×15in)

나르의 이름은 아치 모양 구조물을 따라 'Anno Domini MDCCCXCVI' 라는 라틴어와 같이 적혀 있다. 삽화는 상징적이고 우화적이며 로맨틱하다. 최초 그림과 삽화가 정확히 일치하는 모습은 유사성과 분위기를 담아내는 무하의 기술이 얼마나 뛰어난지 증명한다. 직물 표현의 세부 요소는 몇 년 뒤 무하의 옷감 디자인에 재등장한다. 무하가 유사성을 정확히 담아내는 모습을 대중들이 확인하게 되면서 이 작품은 더욱 성공적인 작품으로 평가되었다.

상업 포스터

무하는 과자 회사인 르페브르 위틸Lefèvre-Utile의 비스킷 '플러트Flirt'를 광고하는 포스터에서도 베르나르의 포스터에서 사용했던 세 부분으로 나누어진 디자인을 선택했다(148페이지 참조). 비스킷의 이름이 삽화 상부에 자리하고, 회사 이름은 하부를 장식한다. 가운데에는 연극 관람을 위해 차려입은 젊은 사교계 커플이 서로에게 바짝 붙어 서 있다. 남성은 여성을 응시하고 있지만, 여성은 새침한 눈길을 아래로 두고 있다. 무하는 장식적인 꽃과 베르나르의 르네상스극장과 비슷해 보이는 극장 이미지를 배경으로 제시한다. 무하가 그린 르페브르 위틸의 다른 제품 광고에도 이 삽화와 유사한 이미지가 등장한다.

1896

〈동백꽃 여인〉

1896년 작품인 〈동백꽃 여인〉은 베르나르가 가장 아끼는 작품 중 하나였다(98페이지 참조). 그녀는 비극적인 사랑 이야기의 주인공인 아름다운 매춘부 카밀 역을 맡아 호연을 펼쳤다. 무하는 난간에 기대어 선 채로 오른손을 살포시 내려놓은 여주인공을 전신 크기로 묘사했다. 몸은 앞쪽을 향하고 있지만, 머리는 왼쪽으로 돌리고 있다. 머리는 뒤로 모아 틀어 올리고, 목 뒤쪽에는 하얀 동백꽃이 조심스럽게 놓여 있다. 왼손으로 날리는 망토를 하얀 드레스를 입은 몸 가까이 움켜쥐고 있는 모습은 그녀의 연약함과 슬픔, 그리고 아픔을 암시한다. 그녀는 작은 은색 별들이 가득한 배경에 둘러싸여 있다. 가시로 뒤엉킨 두 개의 심장은 이루어지지 못한 사

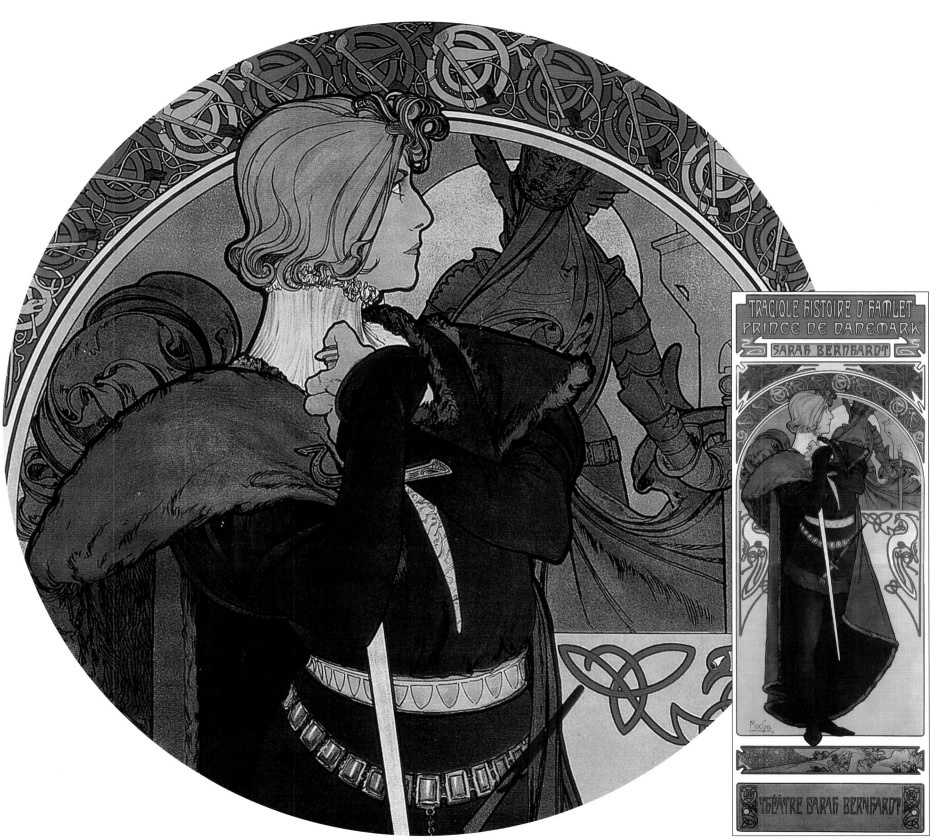

〈햄릿Hamlet〉, 1899, 컬러 석판화, 207.5×76.5cm(81½×10in)

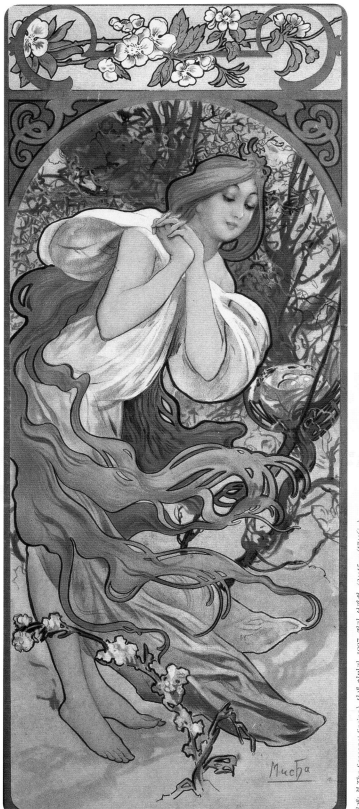

〈사계: 봄 The Seasons: Spring〉 상세 이미지, 1897, 컬러 석판화, 43×15cm(17×6in)

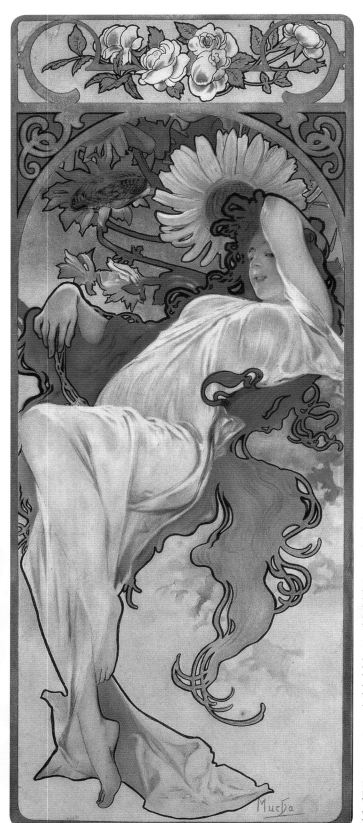

〈사계: 여름 The Seasons: Summer〉 상세 이미지, 1897, 컬러 석판화, 43×15cm(17×6in)

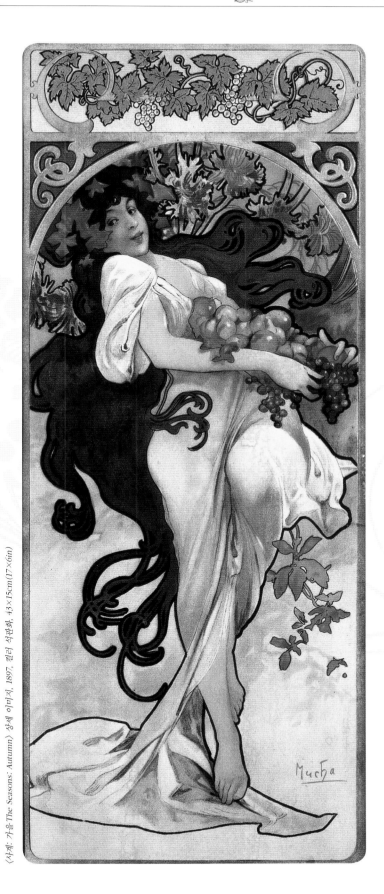

〈사계: 가을 The Seasons: Autumn〉 상세 이미지, 1897, 컬러 석판화, 43×15cm(17×6in)

〈사계: 겨울 The Seasons: Winter〉 상세 이미지, 1897, 컬러 석판화, 43×15cm(17×6in)

랑을 상징한다. 두 심장은 매춘부의 머리 위 장식 틀의 모서리에 따로 놓여 있다. 예전 작품들과 마찬가지로 연극의 제목은 석판화의 상부에 손으로 그린 것처럼 쓰여 있고, 바로 아래 베르나르의 이름이 있으며 그림 맨 아래쪽에 극장명과 위치가 제시되어 있다. 무하는 의상과 배경의 파스텔 크림색, 흰색, 그리고 은빛과 어울릴 수 있도록 글자를 따뜻하고 부드러운 색으로 처리했다. 이미지의 수직성을 강조하기 위해 길쭉한 종려나무 줄기를 들고 있는 손이 그려진 〈지스몽다〉 포스터(94페이지 참조)와 마찬가지로 〈동백꽃 여인〉에서도 왼쪽 아래에는 여주인공이 가장 아끼던, 길쭉한 하얀 동백꽃 줄기를 들고 있는 손이 그려져 있다. 이는 아마도 무하가 베르나르를 가장 매혹적으로 표현하는 방법이었을 것이다.

〈연인들〉

베르나르의 연극 〈연인들Les Amants〉은 1896년 르네상스극장 무대에 올랐다. 무하는 〈연인들〉을 홍보하는 포스터를 1895년에 디자인했다(96-97페이지 참조). 〈연인들〉의 포스터는 기존 삽화와 현저히 다르게 가로로 긴 직사각형 포맷에 다양한 인물을 담고 있다. 제목도 관사를 없애고 'Les Amants' 대신 'Amants'로 줄여 썼다. 무하의 작품 중 주인공을 중심으로 표현하지 않은 몇 안 되는 유형의 포스터 삽화로 꼽을 수 있다. 대신 〈연인들〉의 포스터는 사교계 친구들과 지인들이 느끼는 유쾌함을 강조한다. 무하는 프랑스 브르타뉴 지방의 낭트Nantes에 본점을 둔 과자 회사 르페브르 위틸의 비스킷 '샴페인Champagne'의 광고에서도 유사한 포맷을 사용한다(35페이지 참조). '샴페인' 광고 포스터는 세 명의 친구가 모여 상파뉴 비스킷을 맛보는 〈연인들〉과 유사한 사교 파티의 현장을 보여준다. 숙녀 두 명은 샴페인 비스킷을 들고 있다. 비스킷을 담은 틴 케이스는 세 사람의 머리 가까이에 있는 샴페인 병 옆에 가지런히 놓여 있다. 장면이 전달하는 유쾌함과 인물들의 의상은 비스킷의 맛을 상상하게 한다. 무하는 이 작품을 위해 연필로 그린 윤곽 스케치에서 오페라극장의 박스석에서 은밀한 대화를 나누고 있는 커플을 그렸다. 스케치는 무하의 그림에 대한 장악력을 보여준다.

담배 광고

무하의 석판 인쇄물 중 가장 오래도록 사랑받은 작품은 1896년 제작한

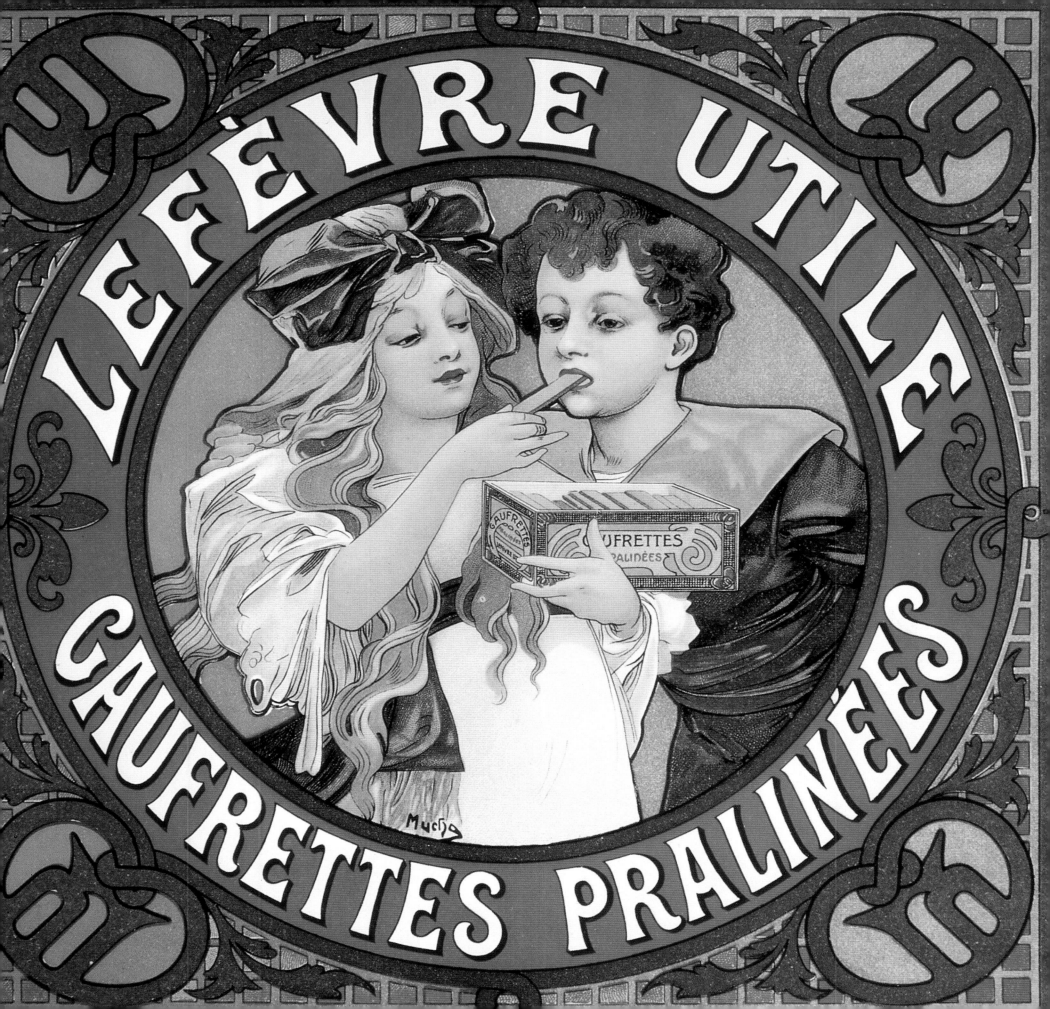

르페브르 위틸 애와스 바닐라 상자 LeFèvre-Utile Gaufrettes Vanille Packaging 상세 이미지, 1900, 혼합매체

'욥JOB' 담배 광고 포스터일 것이다(63페이지 참조). 무하
의 능숙한 색상 오버레이 기술과 그의 트레이드마크라
고 할 수 있는 흡연하는 여성의 '마카로니'처럼 덩굴
진 긴 머리는 호화로움을 더한다. 무하는 두 가지 유
형의 색감을 띤 포스터를 그렸다. 첫 번째는 1896년
작 〈로렌자치오〉 포스터와 마찬가지로 갈색, 금색, 녹
색을 주로 사용했다(99페이지 참조). 두 번째 포스터는
진보라색, 파란색, 녹색을 더했다. 아름다운 여성이 눈을
반쯤 감은 채 입술을 살짝 벌리고 오른손에는 불이 붙은 담
배를 들고 있다. 그녀는 긴 슬립 혹은 가운을 걸치고 있다. 무하는
다른 그림에서 볼 수 있는 디테일이 고도로 양식화된 드레스 대신 흐릿한
이미지의 드레스를 그렸다. 그녀는 머리를 뒤로 젖히고 담배 연기가 피어
오르는 동안 그 향을 즐긴다. 마치 흡연에 의한 황홀감에 정신을 잃은 것
같기도 하다. 고개를 약간 들어 올린 머리는 쉬레의 1890년 작 〈불투명〉
페이스 파우더 포스터를 연상시킨다(92페이지 참조). 그녀의 길고 관능적
인 머리카락은 화면을 가득 채우고 모서리에까지 흐른다. 머리 뒤로는 가
로로 쓴 제품명 욥의 초록색 모자이크 글씨가 화면의 3분의 1을 채우고,
그 뒤로는 작은 글씨로 쓴 욥JOB 모노그램이 가득하다.

여성 흡연자의 증가

19세기 흡연은 상류사회 남성의 전유물이었다.
19세기 초반 상류사회 여성은 공공장소에서 흡
연할 수 없었다. 1888년 출판된 에밀 졸라의 인
기 소설 『나나Nana』에서 흡연하는 여성은 매춘부
나 도덕의식이 부족한 인물로 그려졌다. 소설의
주인공인 파리에 사는 매춘부 나나는 침을 뱉고
욕을 하고 끊임없이 담배를 피웠다. 19세기 말 여
성을 제약하던 법률과 사회적 인식이 완화되면서 광
고주들은 담배 판매를 늘리기 위해 여성을 대상으로 광
고 전략을 펼쳤다. 하지만 흡연하는 젊은 여성의 이미지는
음란함을 떠올리게 했고, 몇몇 예술가와 담배 생산자는 흡연의
유혹적 측면에 초점을 맞추었다. 이 무렵 담배 마케팅은 담배가 갖는
이완제 역할에 초점을 맞추었다. 1898년 무하는 또 다른 욥 담배 포스터

를 제작했다(64페이지 참조). 포스터의 주인공인 아름다
운 여성은 맨발에 길게 늘어뜨린 드레스를 입고 어깨
를 드러내고 있다. 그녀의 길고 어두우며 구불구불한
'마카로니' 스타일의 머리카락은 그림의 아랫부분을
장악한다. 그녀는 유혹하는 눈길로 오른손 엄지와
검지로 들고 있는 담배를 응시하고 있다. 담배 연기
는 그림 위쪽에 있는 제품 이름 '욥'을 향해 피어오른
다. 제품의 이름을 다시 한번 강조하기 위해 그녀는 왼손
으로 '욥' 담뱃갑을 쥐고 있다.

르페브르 위틸 비스킷 뮈스카데 상자Lefèvre-Utile Biscuits Muscadet Box, 1901, 혼합매체, 8×20.4×11.7cm(3×8×4⅝in)

〈과일 Fruit〉, 1897, 컬러 석판화, 66.2×44.4cm(26×17½in)

새로운 의뢰인

베르나르와의 계약을 계기로 무하는 쉴새 없이 상업용 삽화를 그리는 바쁜 일과를 보내게 된다. 무하는 아르누보가 유행하던 시기에 딱 맞는 '무하 스타일'의 디자인을 통해 여러 가지 상품에 다양한 장식 패턴을 적용한다. 무하의 연극 포스터가 인기를 끌면서 다양한 유형과 모양과 스타일을 가진 포스터의 수요도 늘어난다. 1896년 제작된 '루이나르 샴페인 Ruinart Champagne'(70페이지 참조)과 '베네딕틴 리큐어Benedictine liqueur'(118페이지 참조) 포스터는 둘 다 세 부분으로 나뉘는 구성을 적용해 중심이 되는 이미지를 가운데에 두고 이름을 상단에 올리고 세부 사항을 하단에 제시한다. 루이나르 샴페인 포스터는 무하의 트레이드마크인 길고 흘러내리는 머리칼을 한 젊은 여성이 보는 이에게 건배를 청하듯 샴페인 잔을 들어 올리고 있는 모습이 전신 크기의 포스터를 가득 채우고 있다. 그녀는 세련된 이브닝드레스를 입고 긴 숄을 두르고 있다. 베네딕틴 포스터는 두 명의 여성이 마주 보고 앉아 있고 뒤로는 커다란 리큐어 병이 놓여 있다. 그들의 발아래에는 제품을 생산하는 베네딕틴 수도원의 풍경화가 그려져 있다.

의뢰인을 만족시키는 디자인

무하는 자신의 디자인을 의뢰인의 요구에 맞게 적용할 수 있는 능력을 갖추고 있었다. 무하가 1896년 발표한 〈젊은 여성들을 위한 잡지Revue pours

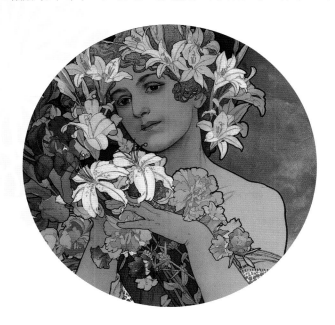

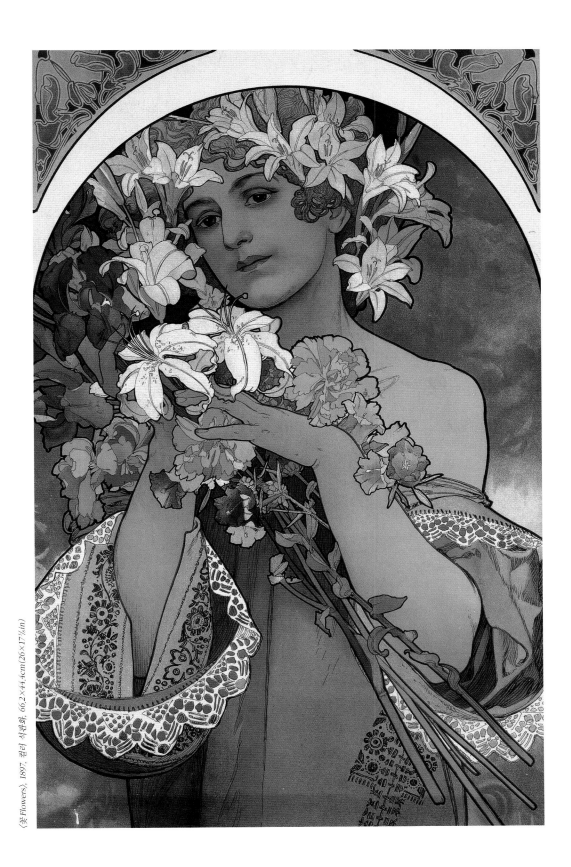

〈꽃Flowers〉, 1897, 컬러 석판화, 66.2×44.4cm(26×17½in)

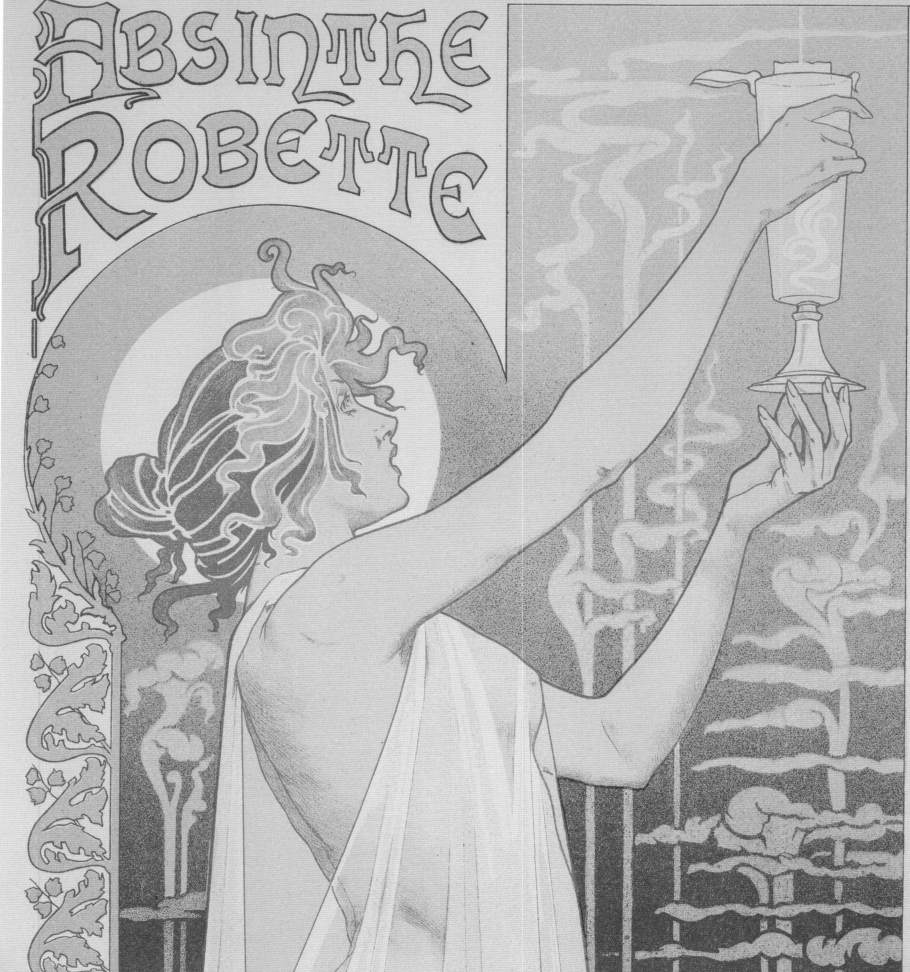

〈로베트 압생트Robette Absinthe〉상세 이미지, 1896, 앙리 프리바 리브몽Privat Livemont (1861–1936), 컬러 석판화, 111×83cm(43¾×32⅞in)

Les Jeunes Filles〉의 포스터는 지금까지와는 다른 스타일로 표현해야 했다. 무하는 점잖은 옷차림의 학구적인 젊은 여성이 책이 가득한 선반에서 책과 신문을 정독하고 있는 모습을 그렸다. 이는 무하가 유명해지기 전 그리던 이미지를 반영한 것이었다. 1896년 작 〈랑스 향수 로도Lance Parfum Rodo〉 광고는 무하가 자신이 선호하는 장식 포맷을 유지하면서도 제품을 얼마나 잘 홍보하는지 보여준다. 무하는 얼굴 주변으로 후광효과가 나타나는 짧은 머리칼 여성의 반신을 표현한다. 세 부분으로 나뉜 디자인에서 가장 위쪽에는 제품명을 표시하고, 세부 사항은 가운데에 있는 주인공의 아래에 표시된다. 여성은 제품 사용법을 보여준다. 그녀는 오른손에 길고 가는 향수병을 들고 왼손에 있는 손수건에 액체를 뿌린다. '랑스 향수 로도'를 담은 병과 병을 담는 상자에도 같은 이미지가 사용되었다(172페이지 참조).

잡지 표지

무하는 월간 잡지 「피가로 일뤼스트레Figaro Illustré」의 1896년 6월 표지로 그래픽디자인보다는 회화적 묘사를 적용한 작품을 선보였다. 사진 속 젊은 여성은 벨기에 출신 화가 앙리 프리바 리브몽Privat Livemont(1861 – 1936)

『장식 조합 Combinaisons ornamentales』에서 상세 이미지, 1901, 컬러 석판화

의 1896년 작 〈로베트 압생트Robette Absinthe〉 포스터의 여성과 비슷한 자세로 팔을 뻗고 있다. 하지만 드레스의 형태는 다르다. 1896년 무하는 일간지 「르 골루아Le Gaulois」의 크리스마스 '노엘Noël' 에디션의 표지를 의뢰받았다. 무하는 지난해와 신년을 여성으로 의인화해 표현했다.

무하의 광고 패널

샹프누아 인쇄소는 무하의 그래픽디자인을 메뉴 카드, 달력, 엽서로 재생산했다. 또한 무하에게 실크에 프린트할 수 있는 장식 패널용 삽화를 그리도록 제안했다. 무하는 반복적인 패턴을 제작할 수 있었기 때문에 다양한 주제로 여러 가지 시리즈를 만들어냈다. 장식 패널은 주로 화면이나 벽 장식으로 사용된 대중성 있는 광고판이었다. 무하는 네 가지 패널 시리즈 중 첫 번째로 전통적 주제인 사계절을 표현했다. 1896년 제작된 〈사계The Seasons〉는 봄, 여름, 가을, 겨울로 의인화한 여성을 그려낸다. 각각의 삽화에서 하늘거리는 얇은 옷을 입은 젊은 여성은 계절의 특성을 보여주는 나뭇잎이나 꽃으로 머리를 장식하고 있다. 각 계절은 일 년 중 제목에 딱 맞는 시기의 시골 모습을 배경으로 한다. 무하는 동일한 포맷으로 디자인을 달리한 두 가지 버전의 〈사계〉를 1897년(104~105페이지 참조)과 1900년(140~141페이지 참조)에 추가로 선보인다.

〈사계〉

1896년 발표된 〈봄〉(14페이지 참조)은 긴 금빛 머리칼을 가진 아름다운 젊은 여성의 모습이다. 그녀는 자신의 머리칼을 꼬아 리라를 만든다. 나무에 핀 이른 봄꽃은 그녀의 머리에 화관이 되고, 리라를 연주하는 그녀의 몸을 감싼다. 1896년 작품인 〈여름〉(14페이지 참조)은 요염한 젊은 여성이 강기슭에서 물에 발을 살짝 담그고 있는 모습으로 그려냈다. 그녀는 여름날의 더위를 피해 굽은 포도덩굴 가지에 기대어 쉬고 있다. 그녀의 긴 머

리칼은 덩굴손과 뒤엉켜 있다. 커다랗고 붉은 양귀비꽃으로 만든 아름다운 머리 장식은 무하가 베르나르를 위해 만들어낸 스타일과 유사하다. 최종본이 완성되기 전 파스텔로 그린 〈봄〉과 〈여름〉은 당시 활동하던 존 에버렛 밀레이John Everett Millais(1829-96), 조지 프레데릭 와츠George Frederick Watts(1817-1904), 단테 가브리엘 로세티Dante Gabriel Rossetti(1828-82)의 스타일과 유사하다고 볼 수 있다. 이들 역시 중세 시대 처녀의 이미지를 즐겨 그렸다. 무하의 초기 스케치에서도 유럽 대륙 화가들이 추구하던 유사한 흐름을 찾을 수 있다. 하지만 파스텔화가 가진 가볍고 여린 이미지는 완성된 석판화에서 장식적 요소로 변형된다. 이는 무하가 분위기 있는 상징주의 작품을 그려낼 수 있다는 사실을 보여준다.

〈가을〉(1896년, 15페이지 참조)은 계절에 맞게 잘 익은 포도덩굴 한가운데에 있는 아름다운 여성을 보여준다. 그녀는 포도 한 송이를 따려고 조심스럽게 쥐고 있다. 배경으로 보이는 윤기가 흐르는 나뭇잎과 앞쪽에 보이는 포도나무 잎은 그녀의 길게 흘러내리는 적갈색 머리칼과 조화를 이룬다. 머리에는 저물어가는 한 해를 상징하는 국화 화관을 쓰고 있다. 겨울이 오기 전 따뜻한 가을 햇살의 호박색 빛이 시골 풍경에 흐르고 있다.
〈겨울〉(1896년, 15페이지 참조)은 겨울 서리에 대비해 단단히 챙겨 입은 성숙한 아름다움을 보여준다. 무하는 설경을 전달하기 위해 일본식 목판화의 선과 두 가지 색의 음영을 이용한다. 겨울을 의인화한 그녀는 나뭇가

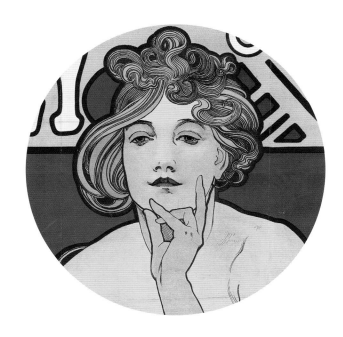

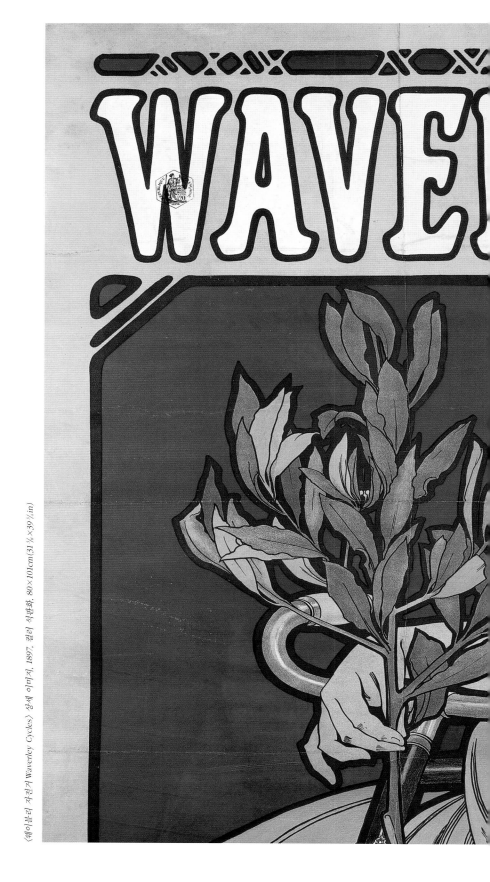

〈웨이블리 자전거 Waverley Cycles〉 상세 이미지, 1897, 컬러 석판화, 80×101cm(31⅞×39⅞in)

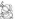

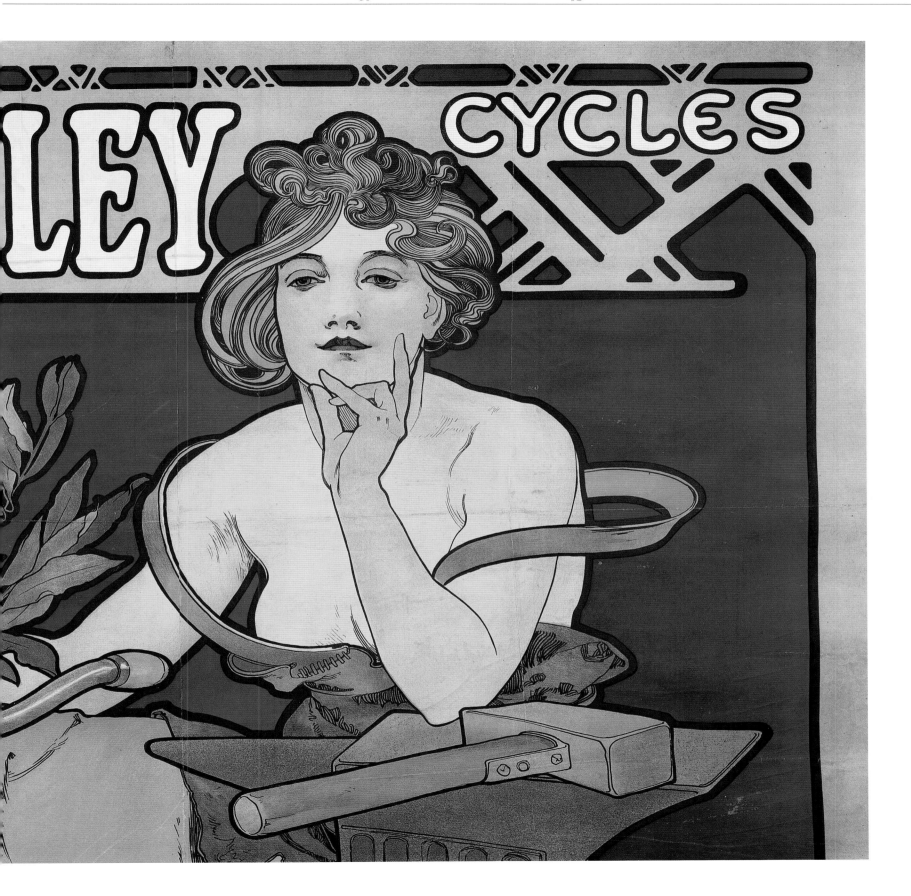

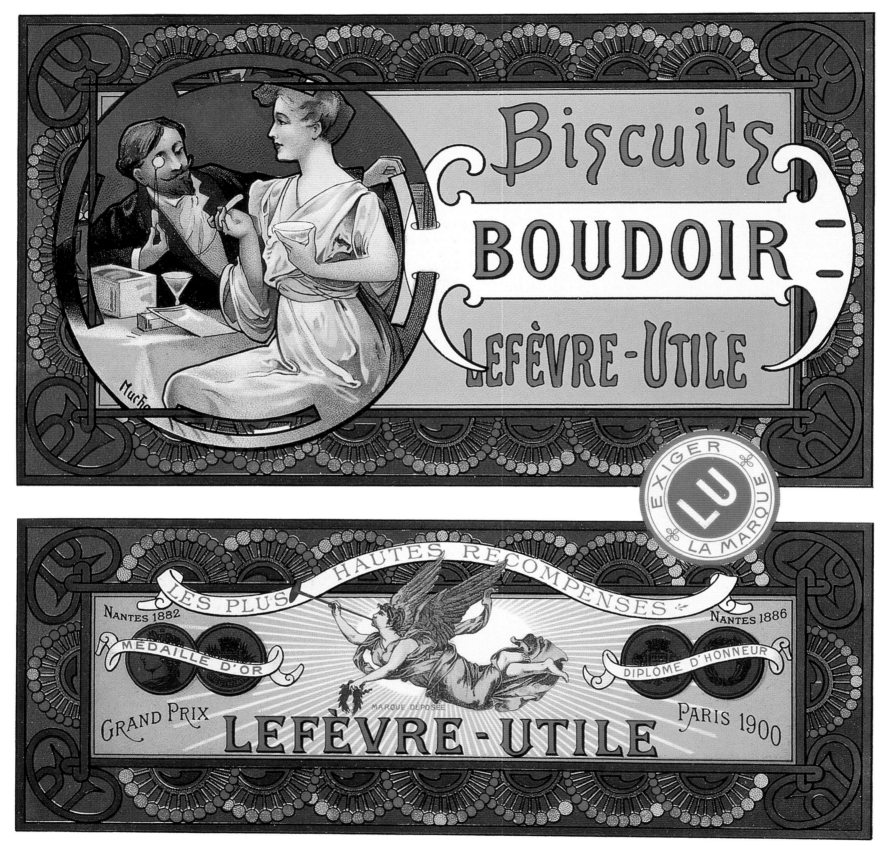

르페브르 위틸 비스킷 부두아 상자 Lefèvre-Utile Biscuits Boudoir Packaging, 1901, 혼합매체, 8×20.4×11.7cm(3×8×4⅝in)

지에 앉은 작은 새 중 한 마리를 손에 안고 있다. 그리고 새가 따뜻함을 느낄 수 있도록 손으로 감싸고 있다.

'마카로니' 머리

〈봄〉, 〈여름〉, 〈가을〉에 등장하는 여성들의 머리는 색깔만 다를 뿐 흘러내리는 '마카로니' 스타일이다. 이는 무하 스타일의 특성이기도 하다. 〈사계〉 시리즈는 포스터나 달력 등으로 재생산되었다. 샹프누아 인쇄소와 「라 플룀」 편집장이 1897년 달력으로 선택했던 무하의 〈조디악〉 그래픽 디자인은 글씨를 빼고 장식 패널로 다시 제작되었다. 1896년 작 〈조디악〉은 오른쪽을 향하고 있는 놀라울 정도로 아름다운 젊은 여성의 머리와 어깨의 옆모습을 카메오[cameo. 색상이 여러 층인 재료를 써서 어두운색을 바탕으로 밝은색의 초상 따위를 돋아 나오게 깎아 만든 것] 스타일로 표현한다. '마카로니' 스타일로 길게 늘어뜨린 그녀의 머리칼은 그림의 양쪽 끝까지 뻗어 있다. 그녀는 보석을 박은 펜던트가 달린 비잔틴 스타일의 머리 장식물을 쓰고 있다(무하는 1900년 파리 만국박람회에 전시한 청동 조각 시리즈 〈자연La Nature〉에서도 유사한 스타일의 머리 장식물을 선보인다). 그녀의 뒤로는 〈조디악〉 사인의 상징과 조형 이미지가 원 모양으로 나열되어 후광효과를 낸다. 태양, 달, 별의 상징은 그림의 각 모서리를 채우고 있는 장식 나뭇잎과 함께 제시된다. 원형으로 놓인 점성술 별자리와 상징주의는 신비주의에 대한 무하의 관심과 프리메이슨 단체에 대한 관심이 커지고 있다는 사실을 보여준다. 여성의 모자에 달린 장신구와 구슬 장식을 단 드레스의 깃은 놀라울 만큼 조밀하게 묘사되어 있다. 무하는 작품 의뢰가 늘어나면서 그림의 세부 묘사를 줄이고 더 빨리 그려내야 한다는 부담감을 느끼게 된다. 하지만 명성을 얻기 시작할 무렵의 무하는 놀라울 정도로 상세한 디자인을 선보였다. 〈조디악〉이 인기를 끌

면서 무하는 1898년부터 1901년 사이 세부 요소에 약간씩 변화를 준 여러 버전의 〈조디악〉을 내놓는다. 작품은 유럽에서 화장품 광고에 쓰이고 달력, 포스터 등으로 제작되었다.

장식 패널은 2개, 4개, 6개, 12개로 된 시리즈물로 프린트될 수 있었다. 가장 인기 있는 장식 패널 주제는 젊은 여성, 자연, 그리고 꽃이었다. 무하의 작품 중 가장 인기를 끌었던 시리즈는 1896년 제작된 〈사계〉(14~15페이지 참조), 1898년의 〈꽃〉(36~37페이지 참조), 1898년의 〈예술〉(18~21페이지 참조), 그리고 1899년의 〈하루의 시간〉(56~57페이지 참조)이었다. 무하의 삽화는 메모 카드, 메뉴, 사인, 포스터, 패널, 달력, 차트 등 다양한 상품으로 제작되었다.

파리의 살롱 데 상

1896년 무하는 〈제20회 살롱 데 상 전시회〉 광고 포스터를 디자인했다(79페이지 참조). 살롱 데 상 월간 전시회에는 예술가 1백 명의 작품이 전시되었다. 예술 비평 잡지 「라 플룀」의 발행인 레옹 데샹Leon Deschamps과 살롱 데 상의 소유주는 갤러리 광고를 위해 무하의 삽화를 선택했다. 무하는 툴루즈 로트레크, 외젠 그라셋, 테오필 스타인렌 등 파리 최고의 석판 인쇄공들과 함께 전시할 기회를 얻었다. 무하는 유명한 포스터 제작자 중 한 사람이 된다는 사실을 기쁘게 받아들였고, 유명 화가 그룹에 확고히 자리 잡았다. 전시장은 잡지 「라 플룀」이 사무실로 쓰던 공간의 일부였고, 살롱 데 상 전시회는 1894년부터 1900년에 이르기까지 매우 인기를 끌었다. 각 전시회에서 지정된 화가는 광고 포스터 삽화를 그렸다.

무하의 포스터는 초상화 스타일이었다. 삽화의 주인공인 젊은 여성은 왼손에 화필畵筆과 깃을 들고 반나체로 앉아 있는 모습이다. 그녀는 오른손을 턱에 괴고 팔꿈치는 무릎에 올려놓고 있다. 또

〈베네딕틴 Benedictine〉, 1896, 컬러 석판화, 200×71cm(78¼×28in)

한 생각에 잠겨 눈을 감은 채 얼굴을 오른쪽으로 돌리고 있다. 이 포스터는 무하의 특징으로 자리 잡은 긴 '마카로니' 스타일의 머리칼을 가진 젊은 여성을 그린 초기 작품이다. 무하는 동료 출품자 에밀 보나르Emile Bonnard와 비슷한 스타일의 글씨로 살롱의 이름과 보나파르트 31번가에 위치한 '플륌 홀'의 주소를 제시했다. 색깔은 진한 빨간색, 금색, 갈색을 주로 써서 표현했다. 레옹 데샹은 무하의 작업실에서 삽화를 보고 무하를 전시회에 초대했다. 데샹은 전시회를 홍보하기 위해 무하의 작품을 선택했고, 미완성 상태로 남겨두도록 설득했다. 데샹은 1897년 7월 1일 출간된 「라 플륌」 197호에서 약 7천 점에 이르는 무하의 포스터가 유포되고 있다고 언급했다. 당시 무하의 인기가 얼마나 대단했었는지 실감할 수 있는 대목이다.

1896년의 웅장한 마무리

1896년 12월 9일 파리 그랜드 호텔에서는 베르나르의 50세 생일을 축하하기 위한 성대한 만찬이 열렸다. 오직 초대된 이들만을 위한 화려한 사교 행사였다. 무하는 세 장의 티켓을 더 얻은 대신 연회를 기념하는 포스터를 그렸다(95페이지 참조). 이 포스터는 베르나르를 표현한 작품 중 가

『장식 자료집 Documents décoratifs』에서 간색, 1902, 컬러 석판화, 46×33cm(18×13in)

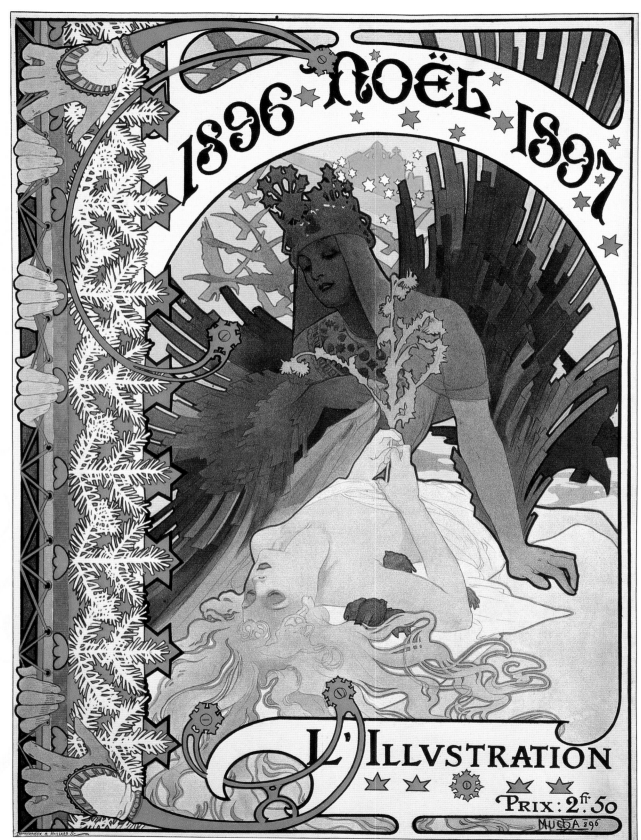

〈일러스트라시옹 L'Illustration〉, 1896, 컬러 석판화, 38×26.5cm(15×10½in)

장 오래 사랑받은 작품으로 꼽히고 있다. 삽화 한가운데 베르나르의 얼굴이 그려져 있고 눈은 관객을 응시하고 있다. 그녀의 긴 머리는 식물의 아름답게 굽어진 덩굴손처럼 늘어져 있다. 베르나르는 에드몽 로스탕Edmond Rostand이 쓴 연극 〈먼 나라의 공주La Princesse Lointaine〉의 주인공 멜리상드Mélissinde의 모습을 하고 있다. 르네상스극장은 한 해 전인 1895년 4월 〈먼 나라의 공주〉의 포스터를 제작했지만, 그랜드 호텔에서 열린 베르나르의 생일을 기념하기 위해 무하는 글자를 뺀 포스터를 제작했다. 생일 기념 삽화는 베르나르의 머리와 목만을 보여준다. 그녀는 무하가 디자인한 백합으로 장식한 반짝이는 왕관을 쓰고 구슬 장식 옷깃을 단 비잔틴 스타일의 의상을 입고 있다. 백합과 풍성한 머리는 창백한 얼굴을 감싸고 있다. 옅은 파란색 원은 그녀의 머리를 강조하면서 이름을 한 글자 한 글자 제시한다. 금색 별은 바깥 배경을 채운다. 「라 플륌」은 베르나르의 생일과 그녀가 평생 이룬 성과를 기념하기 위해 이 포스터로 표지를 장식했다. 물론 무하의 삽화를 표지로 사용한 잡지가 「라 플륌」만은 아니다. 정기간행물 「릴뤼스트라시옹L'Illustration」은 1896년 지난해와 새로운 해를 기념하면서 세 쌍의 손이 1896년의 표지에서 신년으로 이동하는 모습을 표현한 무하의 〈1896 노엘 18971896 Noël 1897〉(좌측 그림 참조) 삽화를 표지로 선택했다. 삽화 속 두 젊은 여성은 지난해를 보내고 새로운 해로 옮겨가는 모습을 상징하는 표지를 장식한다.

『장식 조합Combinaisons ornamentales』에서 상세 이미지, 1901. 컬러 석판화

〈일세, 트리폴리의 공주 Ilsée, Princesse de Tripoli〉 중 일부, 1897, 컬러 석판화, 30.1×24.2cm(11⅞×9½in)

1897

발 드 그라스 작업실

'발 드 그라스' 작업실에서 무하는 더 많은 작품을 만들어냈다. 앙리 피아자Henri Piazza 출판사가 1897년 출판한 『일세, 트리폴리의 공주Ilsée-Princesse de Tripoli』의 삽화 역시 1897년 제작되었다(좌측과 125페이지 참조). 이 작품은 무하의 삽화 시리즈 중 가장 기억에 남을 만한 작품 중 하나로 평가된다. 이 책은 에드몽 로스탕이 1895년에 극본을 쓰고 베르나르가 주연을 맡았던 연극 〈먼 나라의 공주〉를 로베르 드 플레르Robert de Flers가 각색한 작품이다. 로스탕이 연극을 책으로 출판하기 위한 저작권료로 1만 프랑이라는 거액을 요구했기 때문에 저자가 드 플레르로 바뀌면서 제목은 『일세』로 변경되었다. 이런 복잡한 과정을 거치면서 무하에게 삽화를 그릴 수 있는 긴 시간은 주어지지 않았다. 피아자 출판사는 무하에게 134편의 컬러 삽화를 마감에 맞춰 그려달라고 요청했다. 무하가 작업실에서 직접 빠르게 제작할 수 있도록 석판을 작업실로 옮겼다. 장식 마감을 위해 다른 화가를 고용해 무하가 투사지에 그린 디자인을 석판으로 옮기도록 했다.

현재 수집가들의 관심을 받는 이 책은 비단에 인쇄한 1본, 양피지에 인쇄한 1본, 일본 종이에 인쇄한 15본, 얇은 화선지에 인쇄한 35본을 포함해 총 252부 한정판으로 출간되었다. 결과물은 놀라웠다. 무하는 화관과 조형 이미지가 섞인 자연스러운 장식 형태로 글을 둘러쌌다. 『일세』에서 무하는 처음으로 전체 디자인과의 조화를 위해 조형 이미지를 확대하여 작품의 정신적, 상징적 영역을 강조했다고 사라 베르나르가 말했다. 『일세』는 1901년 체코어와 독일어로 번역되면서 또다시 큰 화제가 되었다.

〈사마리아 여인〉

무하는 베르나르와의 계약을 계속 이어갔다. 로스탕의 또 다른 작품 〈사마리아 여인〉은 1897년 부활절 주간 동안 르네상스극장에서 상영된 종교

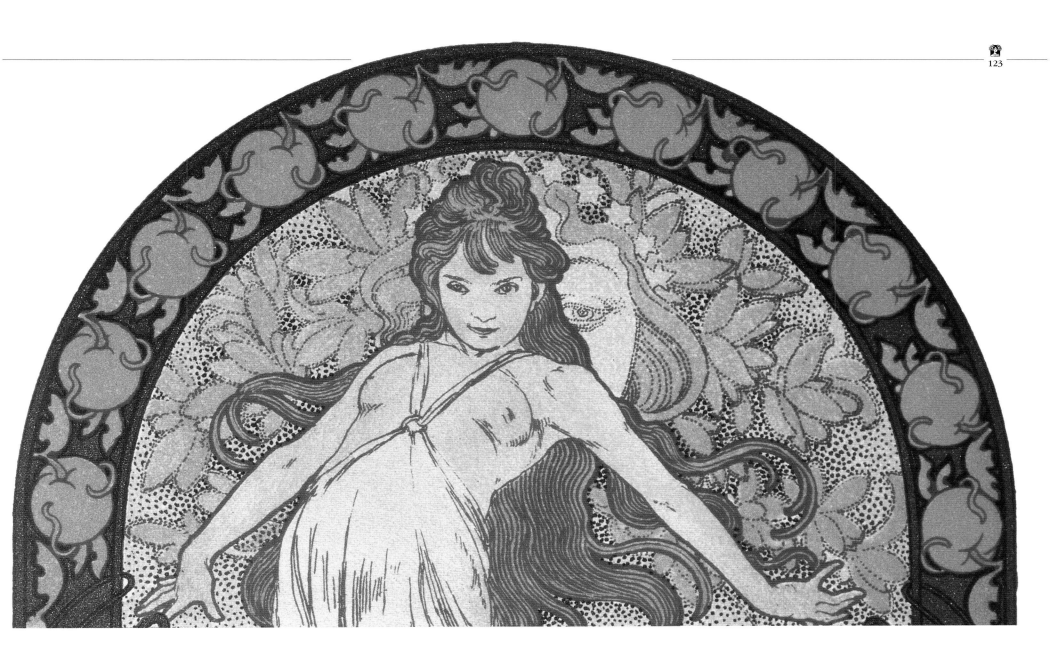

적 내용을 담은 연극이었다. 로스탕은 특별히 베르나르를 위해 극본을 썼다. 베르나르는 극중 기독교로 개종하는 사마리아 출신의 팔레스타인 소녀 포타인Photine 역을 맡았다. 무하는 베르나르의 전신에 가까운 크기의 포스터 삽화를 그렸고, 베르나르는 그 중심에 자리 잡고 있다(101페이지 참조). 세로로 긴 삽화는 세 부분으로 나뉘어 있다. 주인공의 위로 극장 이름이 보이고 연극과 작가의 이름은 아래에 놓인다. 베르나르의 이름은 그녀의 머리 주위로 원을 그리며 쓰여 있고, 원의 가운데 사각형 모자이크 위로 고대 유대어 'Jahwe'가 새겨져 있다.

이 포스터를 그리기 위해 무하는 의상을 입고 있는 베르나르의 사진을 찍고 예비 스케치를 그렸는데, 초반의 아이디어에서 완성본이 크게 달라진 바가 없다는 사실을 확인할 수 있다. 예비 스케치는 50세가 된 베르나르의 모습을 전달하지만, 완성본의 그녀는 훨씬 더 어려 보인다.

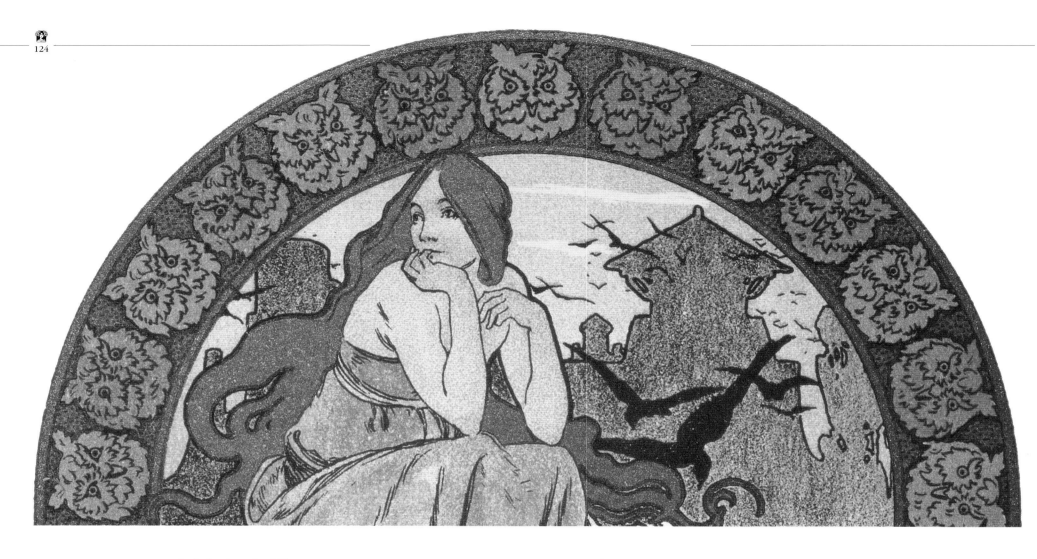

다량의 포스터 작품

1897년 5월 무하는 '라 플륌 갤러리'의 '살롱 데 상' 홀에서 6월 열릴 예정이던 단독 전시회 광고 포스터를 제작했다. 〈살롱 데 상 알폰스 무하 전시회Exposition de l'Oeuvre de A. Mucha〉 포스터는 1896년 무하가 라 플륌 갤러리의 의뢰로 작성한 첫 번째 작품과 유사하다(80페이지 참조). 상단에는 갤러리 이름을 표기하고 그 아래에 날짜와 주소를 제시한다. 이번 포스터에서 무하는 전통 머릿수건에 꽃으로 장식된 화관을 쓰고 모라비아풍 의상을 입은 어린 소녀를 그렸다. 소녀는 생각에 잠긴 표정으로 관객을 응시한다. 소녀의 윤기 흐르는 머리는 무

하가 가장 좋아하는 이미지 그대로 아라베스크 무늬의 덩굴로 굽어져 포스터를 가득 채운다. 그녀는 왼손에 붓과 그림 한 장을 들고 무릎으로 받치고 있다. 그림에는 가시, 꽃, 과일로 둘러진 세 개의 원이 무하가 생명의 상징으로 여기는 심장 위로 얽혀 있다. 석판화는 열은 빨간색, 오렌지색, 금색으로 표현되어 있지만, 예비 스케치는 금색과 파란색(심장은 하늘색)으로 이루어져 있다. 무하는 448점을 전시했는데, 대부분은 전시회가 있기 2년 전부터 창작된 작품들이었다. 이 작품들은 무하가 1897년 콜라로시 아카데미에서 홍보용으로 제작한 광고와는 스타일이 다르다(181페이지 참조). 세로로 긴 콜라로시 아카데미 포스터에서는 서로 다른 스타일의 큰 글씨가 화면을 가득 채우고, 어

린 여성의 머리가 보이는 옆모습은 작은 원에 둘러싸여 있다. 긴 머리의 소녀는 무하의 포스터에 자주 등장하는 화관을 쓰고 있다.

뫼즈의 맥주

무하는 1897년 뫼즈 맥주공장의 의뢰로 만든 포스터 〈뫼즈의 맥주Bières de la Meuse〉에서도 역시 자신의 특징이라고 할 수 있는 모티프를 전달한다 (67페이지 참조). 꽃으로 장식된 모자를 쓴 소녀는 낙낙한 드레스를 입고, 아라베스크 문양처럼 곱슬곱슬한 긴 머리칼은 그림을 가득 채운다. 이 시골 소녀는 느긋한 모습으로 몸을 앞으로 숙이고 있고, 오른손에는 거품이 흘러내리는 맥주잔을 들고 있다. 그녀는 무하의 〈살롱 데 상 무하 전시회〉에 등장하는 여성처럼 모라비아인의 모습으로 보인다(80페이지 참조). 그녀 역시 헐렁한 드레스를 입고 있고 벨트는 허리 아래쪽으로 느슨하게 걸쳐져 있다. 그녀는 밀 이삭과 크고 붉은 양귀비와 홉 덩굴로 만든 아름다운 모자를 쓰고 있다(1896년 작 〈사계〉의 〈여름〉에도 이와 비슷한 모자가 등장한다). 포스터의 아래쪽에는 뫼즈강에 위치한 맥주공장의 삽화가 있고 원형의 프레임 안에는 강의 여신의 초상화가 그려져 있지만, 이는 사실 무하의 그림이 아니고 뫼즈 맥주공장의 광고에 항상 포함되는 그림이다. 석판화의 다양한 색상은 무하가 얼마나 놀라운 기술을 가졌는지 증명한다. 황금색 배경은 가지색 드레스, 붉은 양귀비, 밀, 홉 덩굴의 색을 돋보이게 한다.

초콜릿 광고

초콜릿 음료 제조사는 무하에게 다양한 음료 광고를 의뢰했다. 1897년 작 〈쇼콜라 이데알Chocolat Ideal〉에서 무하는 뜨거운 초콜릿 음료를 들고 미소를 짓고 있는 어머니가 어린 자녀 두 명을 내려다보고 있는 모습을 전신 크기로 그렸다. 음료의 수증기는 아라베스크 문양을 그리며 어머니의 머리 위쪽 브랜드 이름을 향해 피어오른다. 아이들은 어머니가 들고 있는 핫초코가 담긴 컵을 잡으려고 어머니의 옷을 잡아당기고 있다. 전반

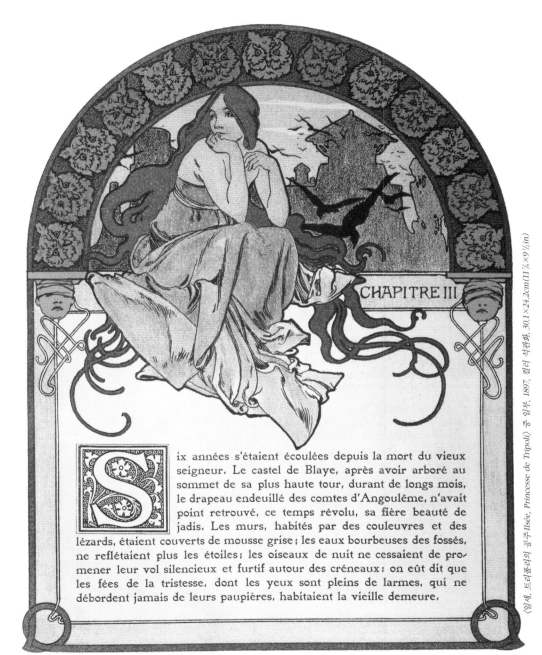

〈일세, 트리폴리의 공주Ilsée, Princesse de Tripoli〉 중 일부, 1897, 컬러 석판화, 30.1×24.2cm(11⅞×9½in)

〈수련 Water Lily〉, 1898, 컬러 석판화, 39×54cm(15⅜×21⅛in)

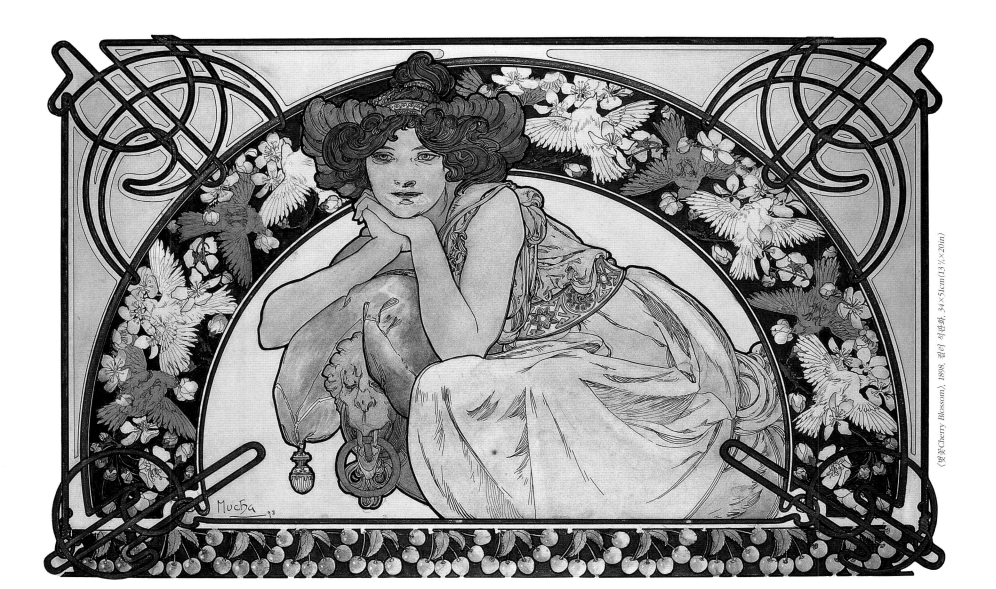

〈벚꽃Cherry Blossom〉, 1898, 컬러 석판화, 34×51cm(13⅓×20in)

적으로 짙고 강렬한 색감은 오렌지색을 강조하면서 짙은 녹색, 붉은색과
조화를 이룬다. 브랜드명은 어머니의 머리 위쪽 흰색 반원 형태의 프레임
에 초콜릿색 글씨로 새겨져 있다. 이 포스터는 1890년대 테오필 스타인
렌이 그린 〈네슬레 스위스 밀크Nestlé Swiss Milk〉 포스터의 색감 및 묘사 유
형과 비슷한 점이 있다. 스타인렌은 우유를 마시고 있는 어린 소녀와 그
우유를 탐내는 세 마리의 고양이가 소녀의 드레스를 잡아당기는 모습을
그렸다. 포스터의 옅은 녹색 배경 위로 소녀가 입은 드레스의 짙은 붉은
색이 도드라진다.

네슬레

무하는 1897년 네슬레 식품회사의 광고 포스터 〈네슬레 영유아 식품
Nestlé's Food for Infants〉을 제작한다. 무하는 네슬레의 유아식을 신의 아기를
위한 음식으로 표현한다. 포스터에 등장하는 슬라브족의 모습은 고전적
스타일의 가운을 입은 어머니 혹은 여신으로, 유아식이 담긴 그릇을 젓고
있다. 어머니의 긴 스톨 끝부분 위쪽에는 커다란 분말 우유 캔이 놓여 있
다. 천과 수를 놓은 베개에 둘러싸여 앉아서 미소를 짓고 있는 아기의 시

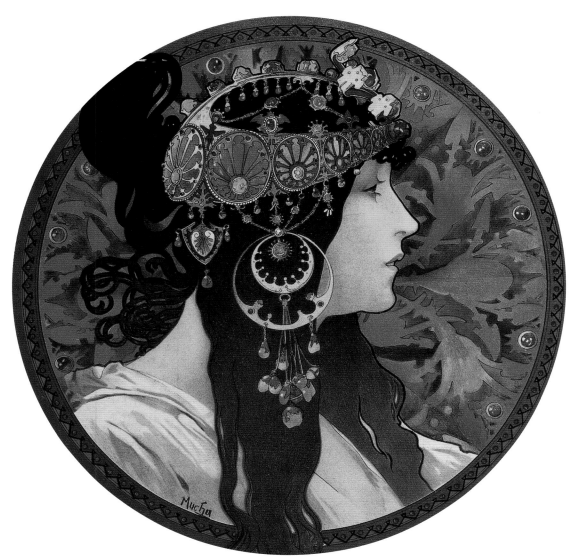

다. 이 석판 디자인은 파리의 세탁소에서 일하는 여성을 그린 드가의 작품 〈세탁부The Laundress, 1873년경〉 혹은 〈다림질하는 여인Woman Ironing, 1872년경〉 등에서 볼 수 있는 현실적 표현 스타일과 뚜렷한 대조를 보인다.

영국을 위한 상업 작품

무하는 영국을 방문한 적은 없지만, 베르나르의 연극 투어 그룹을 통해 영국의 예술계 및 연극계 종사자들에게 잘 알려져 있었다. 무하의 석판 인쇄물은 베르나르를 홍보하고 그녀의 연극 작품을 광고하는 데 이용되었다. 무하가 1897년에 제작한 대형 포스터 〈네슬레의 존경스러운 경의 Hommage Respecteux de Nestlé〉는 네슬레사가 빅토리아 여왕의 즉위 60주년을 기리기 위해 샹프투아 인쇄소를 통해 의뢰한 특별 주문이었다(32~33페이지 참조). 가로 형식의 타원형 액자에는 네슬레 공장이 배경으로 그려져 있다. 배경에 겹쳐진 세 개의 원에는 각기 다른 나이의 빅토리아 여왕의 초상화가 그려져 있다. 위쪽에 그려진 왕관을 들고 있는 젊은 여성은 여왕에 대한 경의의 표시를 의인화한 것이다. 무하가 1902년에 발표한 〈웨스트 앤드 리뷰The West End Review〉 역시 영국 시장을 위해 디자인한 것이다(142페이지 참조). 무하는 화려한 드레스를 입은 아름다운 젊은 여성이 몽상에 젖은 눈으로 먼 곳을 바라보고 있는 모습을 그렸다.

미국을 위한 상업 작품

선은 관중을 향하고 있다. 아기의 식사를 위해 받침이 놓여 있다. 어머니의 머리 위 왼편과 오른편 구석에는 둥지에서 먹이를 기다리고 있는 새끼 새들이 그려져 있다. 어머니의 머리와 상체 뒤로는 모자이크 패턴이 가득한 반원형의 배경이 보인다. 무하가 즐겨 사용하는 이 장치는 중앙에 그려진 인물에게 초점을 두고 이미지가 돋보이게 한다.

〈블루 데샹Bleu Deschamps, 1897〉(177페이지 참조) 포스터는 강렬한 푸른색을 과감하게 사용했다는 점에서 다른 무하의 포스터에서는 흔히 볼 수 없는 스타일이다. 블루 데샹 제품이 빨랫감에 더해진다. 무하는 수수한 흰색 드레스를 입은 행복한 여성이 빨래통 앞에서 행복해하는 모습을 표현했다. 그녀는 시트 한 장을 들고 블루 데샹 제품의 효과를 확인하고 있

〈웨이블리 자전거Waverley Cycles〉(1897) 역시 샹프누아 인쇄소를 통해 무하에게 의뢰된 작품이다. 무하는 샹프누아 인쇄소와의 계약을 통해 다양한 상업 삽화를 제작했다. 웨이블리 자전거는 미국의 자전거 제조회사로 제품은 주로 유럽으로 수출되었다. 무하는 회사 이름을 큰 활자체로 디자인했다. 가로 형식 포스터에서 제품명은 짙은 붉은색을 배경으로 상단에 수평으로 쓰여 있다. 젊은 여성은 드레스의 끈이 어깨에서 살짝 흘러내려 상체가 거의 노출된 모습이다. 자전거 위에 앉아 있는 그녀는 자전거 핸들 위에 둔 오른손으로 월계수 가지를 들고 있다. 그녀는 제조업의 상징인 해머와 모루에 팔꿈치를 편안히 올려두고 있다.

무하는 여성의 흐트러진 옷차림을 통해 자전거 타기와 빠른 움직임을 묘

사한다. 또한 고대 그리스 승리의 여신 니케와 승리의 상징인 월계수 잎을 통해 스포츠맨 정신을 떠올리게 한다. 자전거 타기는 프랑스에서 여성에게도 용인되는 인기 있는 취미활동이었다. 특히 엄격한 에티켓에 구속받던 중산층 여성들은 자전거를 타며 해방감을 느꼈다. 이 작품은 스포츠용품 광고에 여성의 성적 매력을 이용했다는 점에서 색다르다. 무하가 1902년 발표한 자전거 광고 〈퍼펙트라 자전거Perfecta Cycles〉는 자전거 타기의 즐거움을 더욱 활기차게 표현한 작품이다 (42페이지 참조).

샹프누아 포스터

무하는 베르나르를 위한 작품 활동을 하면서도 다양한 인쇄소를 위한 상업 포스터를 발표했다. 샹프누아 인쇄소에서 인쇄한 〈라 트라피스틴La Trappistine, 1897〉(53페이지 참조)은 무하가 삽화를 그리고 단일 석판에 두 장을 인쇄한 석판화이다. 수도회에서 생산하는 리큐어 제품을 위한 이 삽화는 젊은 여성이 거의 전신에 가까운 크기로 화면을 가득 채운다. 그녀는 목선이 높고 몸에 딱 맞는 드레스를 입고 있다. 그녀는 테이블 위에 놓여 있는 '라 트라피스틴' 리큐어 병의 윗부분에 왼손을 올려놓고 있다. 오른팔에 안고 있는 다채로운 색감의 꽃다발은 머리를 장식하는 꽃과 연결된다. 윤이 나는 그녀의 머리칼 굵은 한 가닥이 흘러내려 거의 무릎까지 닿아 있다. 테이블에 걸쳐 있는 천 조각은 바닥까지 흘러내린다. 모양이나 이미지, 글씨 등의 전반적 스타일과 붉은색, 노란색, 초록색, 파란색의 다채로움은 무하의 극장 포스터와 유사하다. 무하는 석판화에 색을 사용하는 솜씨가 매우 뛰어났다. 이 포스터는 1897년 생산된 52점의 포스터 중 하나에 불과하다. 무하의 〈라 트라피스틴〉과 같은 해에 제작된 쉐레의 유명한 포스터 〈폴리 베르제르의 로이 풀러Loïe Fuller at the Folie-Bergère〉(오른편 그림 참조)를 비교해보면 묘사, 색의 사용, 텍스트, 이미지의 차이를 통해 당시 인기를 끌었던 포스터 삽화의 다양한 스타일을 엿볼 수 있다.

무하가 1897년 제작한 〈모나코 몬테카를로Monaco Monte Carlo〉는 파리에서 몬테카를로를 연결하는 새로운 철도 회사 'P.L.M. 철도 서비스'를 홍보하는 작품이다. 프랑스 남부는 부유한 이들에게 유원지나 다름없었다.

1878년 몬테카를로에 카지노가 개장되었고, 프랑스의 부유한 이들은 남부의 온화한 기온을 만끽하기 위해 니스나 칸 혹은 몬테카를로를 찾았다. 어깨가 노출된 하늘거리는 드레스를 입은 젊은 여성의 시선은 관객을 향하고, 그녀의 뒤로는 짙은 초록빛 바다의 해안선이 굽어져 보인다. 따뜻한 바람과 달리는 열차를 상징하는 긴 패랭이꽃과 라일락 줄기는 그림의 왼편 아래에서 오른편 위로 길게 펼쳐지고 형형색색의 꽃들은 소녀의 머리를 감싼다. 소녀의 머리와 상체를 둘러싼 다채로운 꽃과 줄기는 열차의 바퀴를 연상시킨다. 배경으로 보이는 것은 몬테카를로 카지노이다. 무하는 빨간색, 파란색, 바다색, 보라색, 갈색, 회색을 복잡하게 사용해 이미지

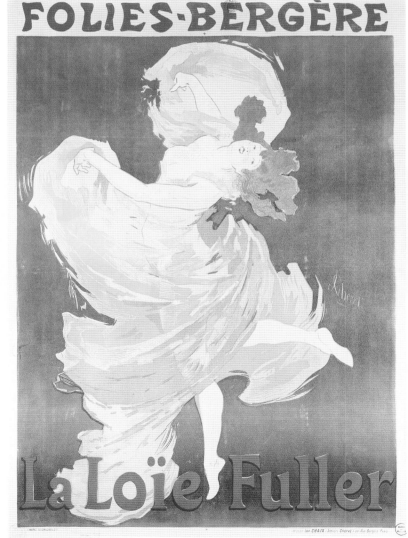

〈폴리 베르제르의 로이 풀러Loïe Fuller at the Folies-Bergère〉, 1897, 쥘 쉬레Jules Chéret (1836~1932), 컬러 석판화

에 활기를 불어넣었다. 「라 플륌」은 이 포스터에서 철도회사와 관련된 내용을 빼고 특별판으로 제작했다.

카산 필 특별판

프랑스의 인쇄소 '카산 필Cassan Fils'은 1897년 무하에게 포스터를 의뢰했다(152페이지 참조). 카산 필은 창립 25주년을 맞이하고 있었다. 무하는 어떤 방법으로 카산 필과 인쇄산업을 상징적으로 표현했을까? 무하는 인쇄라는 측면에 초점을 맞추고 우화적으로 남성상을 도입했다. 젊은 남성은 인쇄에 사용되는 핸들을 조종하면서 앞쪽에 앉아 있는 젊은 여성에게 귀를 기울이려고 몸을 앞으로 쭉 내밀고 있다. 반나체인 그녀의 모습과 길고 헝클어져 흘러내리는 매끄러운 금빛 머리칼은 영원함을 상징한다. 그녀의 무릎 아래로 떨어지는 인쇄물은 그녀의 변형된 모습이다. 색을 능숙하게 사용하는 솜씨는 풍성한 패턴을 만들어내는데 자세히 들여다볼수록 더 다양한 패턴을 볼 수 있다. 무하는 또한 모자이크 처리된 아치형 둘레에 눈을 일렬로 배치해 강조 효과를 더한다. 회사 이름, 창립 일자, 툴루즈에서의 위치, 그리고 카산 필의 업무를 나타내는 문구 'impressions de luxe artistiques&commercirles'는 이미지를 보기 좋게 감싸고 있다.

데카당스의 영향

1897년부터 1899년 사이 무하는 잡지 「레스탕프 모데른L'Estampe Moderne」의 표지와 삽화를 그렸다. 무하는 그래픽디자인을 통해 잡지의 이름과 현대적 감각을 반영해야 했다. 당시 정점에 이르렀던 아르누보와 상징주의는 자연에서 형식을 도입하고 곡선의 구불구불한 선과 성적 매력을 풍기는 퇴폐적 이미지를 이용했다. 예술가들은 성서나 고대의 이야기, 일본 예술, 중세와 르네상스 시대의 양식을 도입했다. 무하 역시 자신의 고향인 슬라브족과 모라비아의 전통적 이미지로 눈길을 돌렸다. 「레스탕프 모데른」 석판화 중에서 무하의 삽화가 얼마나 넓은 범위를 아우르는지 보여주는 두 개의 작품을 눈여겨볼 만하다. 첫 번째는 〈살로메Salomé, 1897〉(134페이지 참조)이다. 이 작품은 프랑스 화가 귀스타브 모로Gustave

Moreau(1826-98)가 1876년 그린 데카당스 스타일의 살로메와 대조적이다. 무하가 그린 살로메의 젊은 여성은 슬라브족의 모습이다. 그녀는 장식 벨트가 있는 밝은색 튜닉 드레스를 입고 머리에는 슬라브족의 스카프를 쓰고 있다.

플로베르와 무하의 살람보

두 번째는 귀스타브 플로베르Gustave Flaubert가 1862년 출판한 소설 『살람보Salammbo』의 주요 등장인물을 그린 작품이다. 비평가들은 선정적 내용이 담긴 플로베르의 소설 『살람보』를 외설적인 작품이라 혹평했다. 『살람보』는 기원전 3세기 고대 카르타고Carthage를 배경으로 하며 카르타고 지도자의 어린 딸 살람보를 주인공으로 한 소설이다. 그녀는 전쟁 중인 이방인으로부터 성스러운 베일을 되찾기 위해 여신 타니타에게 도움을 청한다. 무하는 삽화를 통해 신비주의와 순수함을 자극한다. 살람보는 여신의 발아래에 앉아 향과 음악으로 여신을 불러낸다. 가슴을 드러낸 여신은 공작새의 깃털로 장식한 눈에 띄는 머리 장식과 보석이 우아하게 달린 가운을 입은 전형적인 아르누보 스타일을 보여준다. 이 삽화는 모로가 표현한 살로메의 모습과 더 가깝다고 할 수 있다. 배경으로 제시된 것은 성곽의 윤곽이다. 프랑스의 조각가 모리스 페라리Maurice Ferrary가 1899년 혼합 매체로 제작한 살람보 조각은 1900년 파리 만국박람회에서 금메달을 수상한다.

「라틴 지구」 특별판

당시 인기를 끌었던 「라틴 지구Quartier Latin」는 평판이 좋은 예술가에게 특별판 표지를 의뢰했다. '니메로 엑셉셔넬Numéro Exceptionell' 시리즈의 5주년을 기념하기 위해 무하는 다른 '무하 스타일' 디자인에서 사용된 여러 요소가 적용된 전형적인 '무하 스타일' 삽화를 완성했다. 젊은 여성은 잡지의 이름을 표시하는 반원형의 배경에 기대어 반나체로 누워 있다. 한 해 동안 예술, 극장, 문학 분야에서 일어난 다양한 일을 묘사한 작은 그림들이 그녀를 둘러싸고 있다. 그녀도 역시 화면을 가득 채우는 사랑스러운 '마카로니' 스타일의 머리를 하고 있다. 복잡한 주름이 있는 그녀의 드레스는 삽화 아래쪽까지 내려와서 글자에 주목하게 한다. 그다음 해에도 무하는 '니메로 엑셉셔넬' 시리즈 6주년을 기념하는 표지 디자인을 맡게 되

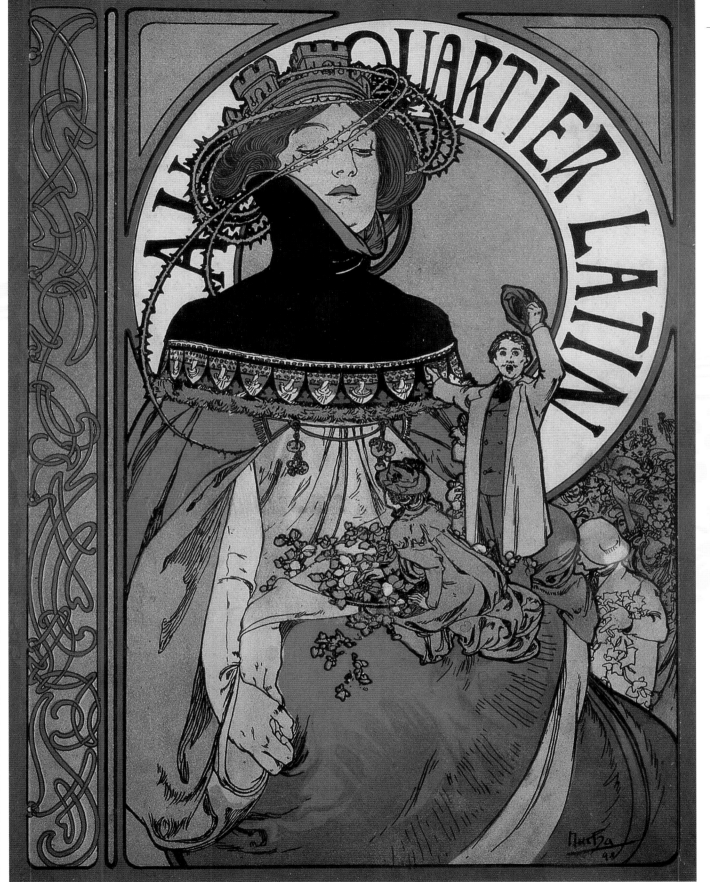

『라틴 지구 Au Quartier Latin』 표지, 1898, 컬러 석판화, 44×31cm(17¼×12⅜in)

었다(133페이지 참조). 대중이 주목하던 무하의 디자인은 '1900 노엘 니메로 엑셉셔넬1900 Noël Numéro Exceptionell' 특별판을 포함해 총 9회에 걸쳐 특별판 표지를 장식했다.

「라 플룀」

1896년에서 1902년 사이 무하의 기존 작품을 표지로 재발표한 잡지가 얼마나 많은지를 보면 당시 무하가 얼마나 많은 작품을 제작했고 그 인기가 얼마나 대단했는지 짐작할 수 있다. 「라 플룀」 역시 그 대열에 합류했다. 「라 플룀」의 편집장이자 소유주였던 레옹 데샹은 무하를 높이 평가했고, 자신이 발간하는 예술, 문학 잡지를 통해 무하의 작품을 적극적으로 홍보했다. 1897년 8월 1일 발간된 「라 플룀」 199호는 세 번째 무하 독점판이었다. 표지 삽화는 책 표지 스타일을 적용했다(오른쪽 그림 참조). 중앙에서 좌측에 서 있는 젊은 여성은 보는 사람을 응시한 채 팔을 뻗고 있다. 오른손에는 커다란 깃펜을 책등과 나란히 세로로 들고 있다. 그녀는 별이 반짝이는 배경으로 보이는 신화 속 날개 달린 말, 페가수스의 거대한 날개에 둘러싸여 있다. 깃펜의 털은 이 날개에서 뽑았을 듯하다. 페가수스의 얼굴은 오른편을 향하고 있고, (말에게는 드문 자세인) 차려 자세

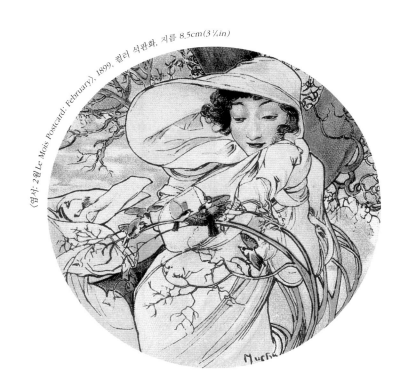

〈염서: 2월Le Mois Postcard: February〉, 1899, 컬러 석판화, 지름 8.5cm(3⅜in)

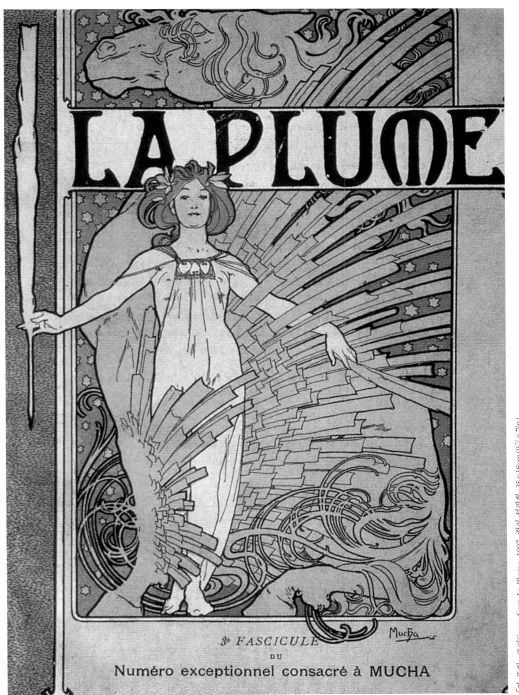

「라 플룀」 표지(Cover from La Plume, 1897, 컬러 석판화, 25×18cm(9⅞×7in)

로 앉아 있다. 자유로운 모습으로 흩어진 육각별들은 무하 디자인의 세부적인 꼼꼼함을 보여준다. 섬세한 녹색과 장미색은 그녀의 머리 위에 놓인 배너의 검은색 글씨와 대조를 이룬다. 이 삽화는 색에 약간의 변화를 더해 1899년 12월 1일 발간된 「라 플륌」의 255호 표지로 다시 이용되었다.

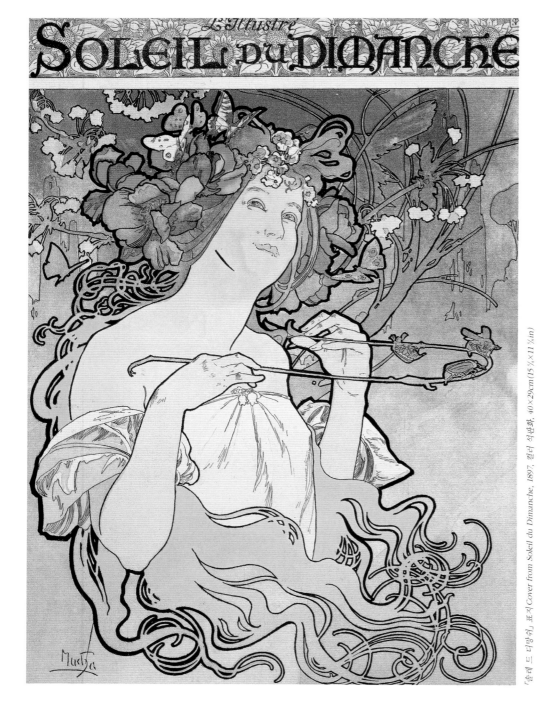

「솔레 드 디망쉬」 표지 Cover from Soleil du Dimanche, 1897, 컬러 석판화, 40×29cm(15¾×11¼in)

「솔레 드 디망쉬」

「솔레 드 디망쉬Soleil du Dimanche」 표지는 전형적인 무하 스타일 그대로 젊고 아름다운 여성을 묘사한다. 그녀는 꽃으로 장식된 모자를 쓰고 있고 길고 반짝이는 머리는 바람에 흩날린다. 이는 산드로 보티첼리Sandro Botticelli(1445-1510)의 1478년 작 〈비너스의 탄생Birth of Venus〉의 휘날리는 머리를 연상시킨다. 배경에는 꽃과 식물이 가득하고, 나비는 그녀의 모자를 장식하는 꽃으로 날아든다. 휴식의 전형적인 이미지이다.

무하의 삽화를 곁에 두는 방법, 달력

무하는 1897년 다양한 스타일의 달력 디자인을 선보였다. 그중 한 가지는 쇼콜라 마송Chocolat Masson에서 의뢰한 〈어린 시절, 청춘, 성년기, 노년기〉이다(158~65페이지 참조). 홍보용 달력을 제작하기 위해 무하는 네 가지 연령대의 남성의 모습을 그렸다. 무하는 초콜릿이라는 현대적 제품의 표지에 인간의 모습을 강렬하게 묘사했다. 각 삽화는 시골을 배경으로 하고 있다. 달이 바뀔 때마다 나무 그늘이 변화되는 모습을 통해 계절이 변하고 시간이 흐른다는 사실을 표현했다. 〈어린 시절〉 삽화에는 숲속에 있는 한 여성과 아기가 등장한다. 벌거벗은 아기는 새끼 새들에게 먹이를 주기 위해 손을 뻗고 있다. 이는 성서의 이미지를 연상시킨다. 시리즈에서 시간을 표현하는 젊은 여성은 아기의 머리를 지지하고 있는데, 이는 어머니의 보호를 상징한다. 〈청춘〉을 그린 삽화에서 시간을 의미하는 여성은 어린 아기와 강기슭에 앉아 있다. 〈성년기〉 삽화에는 북아메리카 원주민 복장의 여성이 등장하는데, 아마도 제품의 원산지를 상징한다. '시간'은 그녀의 뒤에 앉아 있다. 〈노년기〉에는 길고 하얀 수염이 있는 노인이 나무 그늘에 앉아 있다. '시간'은 세월에도 변치 않는 모습으로 노인의 발아래에 앉아 그를 올려다보고 있다.

무하가 같은 해 제작한 1897년 르페브르 위틸 비스킷 달력은 무하의 특색을 보여주는 형형색색의 밝은 포스터의 계보를 잇는다(17페이지 참조). 르페브르 위틸 비스킷 제품을 담는 상자에는 '무하 스타일'로 알려진 다양한 요소가 적용되었다. 보티첼리의 그림에 등장하는 비너스와 같은 스타일의 머리를 한 어린 소녀는 숲속 빈터에 앉아 있다. 그녀는 붉은 꽃으로 장식된 모자를 쓰고 있다. 그녀의 시선은 관객을 향하고 있고, 손에는 비스킷이 담긴 접시를 들고 있다.

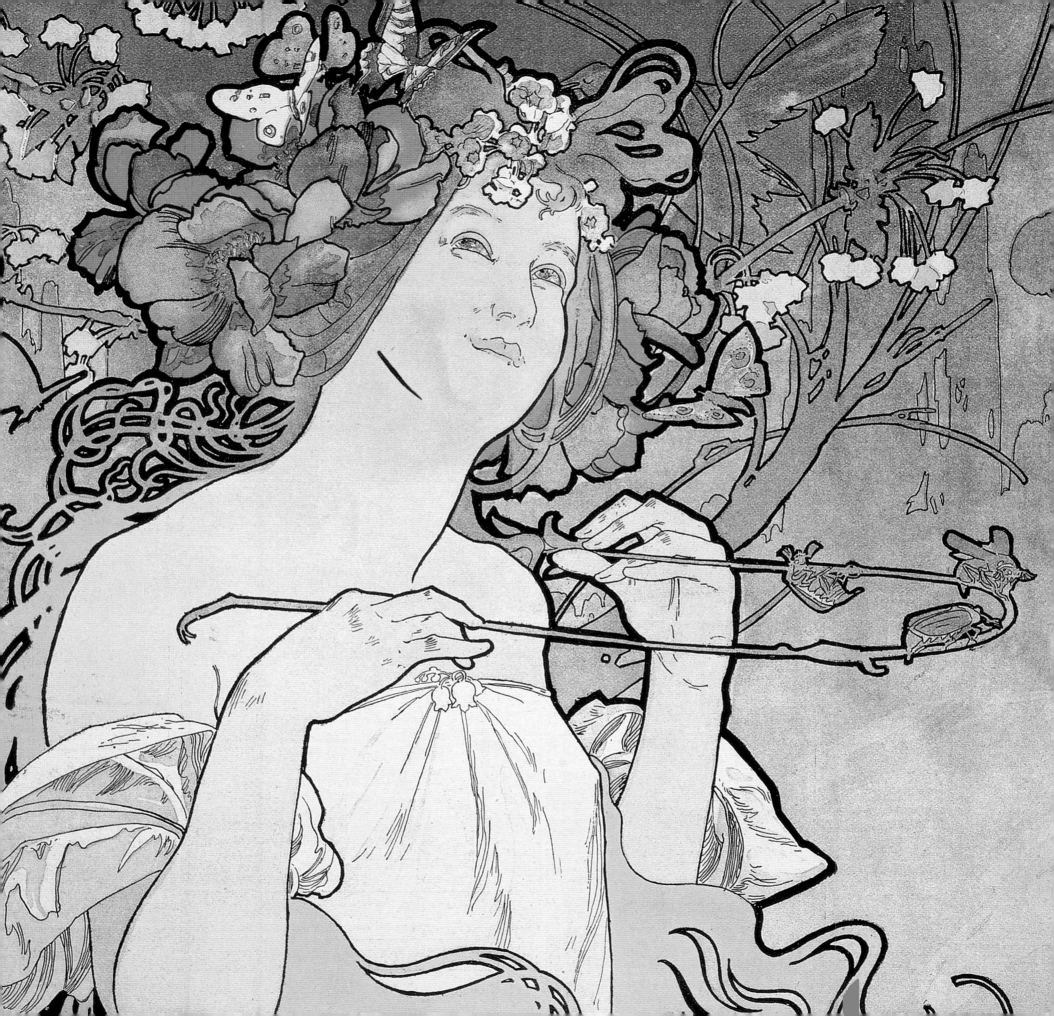

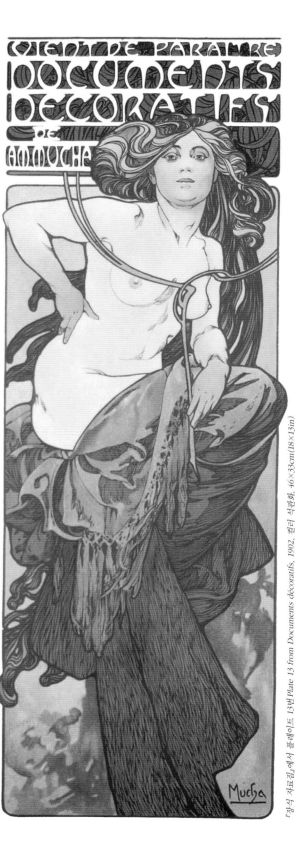

『장식 자료집』에서 플레이트 13번 Plate 13 from Documents décoratifs, 1902, 컬러 석판화, 46×33cm(18×13in)

'F. 기요 펠레티에F. Guillot-Pelletier'의 50주년을 기념하는 달력으로 무하는 풍경 삽화를 그렸다(72~73페이지 참조). 삽화 상반부의 젊은 여성은 두 손을 턱 아래에 모으고 모루에 팔꿈치를 기댄 채 관객 쪽으로 몸을 내밀고 있다. 하반부는 세 부분으로 나뉘어 있는데, 가운데에는 인쇄된 달력이 있고, 그 양쪽 옆에는 여러 건물이 그려진 엽서가 보인다. 쇼콜라 마송, 르페브르 위틸 비스킷, 기요 달력은 무하의 장식디자인이 얼마나 다양한지 보여준다. 색을 사용하는 능력이 타고난 무하는 각 회사가 소비자에게 다가가기 위해 요구하는 조건들을 제대로 이해한 작품을 만들어냈다.

호평을 받은 작품

대량의 달력을 제작하느라 지쳐 있던 무하에게 세간의 이목이 쏠려 있는 〈파리 만국박람회 장식 접시〉 제작은 즐거운 프로젝트였다(30페이지 참조). 무하는 젊은 여성의 이미지를 둘러싸는 둥근 프레임을 써서 접시의 둥근 모양을 강조했다. 여성은 관객을 쳐다보고 있다. 그녀의 오른팔은 박람회의 상징인 승리의 화환을 높이 들어 올리고 있는 작은 여성 조각상을 감싸고 있다. 무하는 두 개의 장식 테두리를 그렸는데, 그중 하나는 프랑스를 상징하는 '플뢰르 드 리스fleur-de-lys'이다.

1897년 제작한 〈미술의 대중 사회Société Populaire des Beaux-Arts〉 포스터는 사진을 홍보하는 작품이었다. 예술을 의인화한(인간이 아닌 캐릭터를 설정할 때 주로 적용하는 무하의 기술) 여성은 젊은 남성에게 말을 걸고 있다. 남성은 머리를 갸우뚱한 채 여성의 말에 귀를 기울이고 있다. 여성은 카메라 플레이트에 팔을 얹고 있다. 무하는 이 삽화에 적용한 아이디어를 나중에 다른 삽화에도 이용한다.

『장식 자료집 Documents décoratifs』에서 각색, 1902, 컬러 석판화, 46×33cm(18×13in)

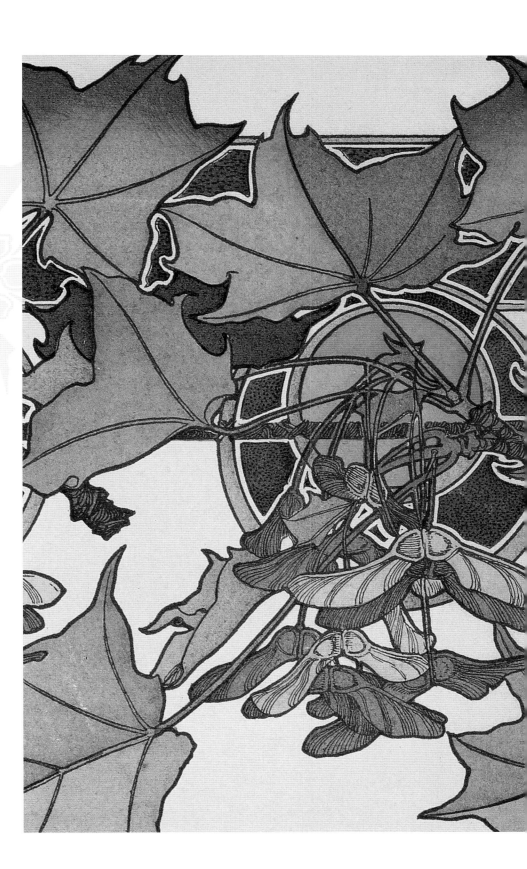

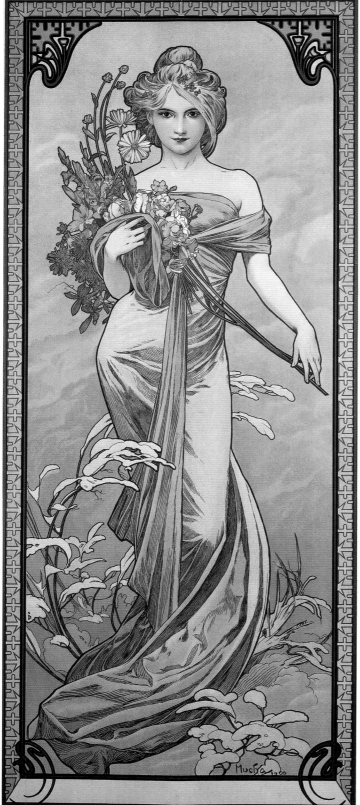

〈사계: 봄 The Seasons: Spring〉, 1900, 컬러 석판화, 70×29.5cm(27½×11⅝in)

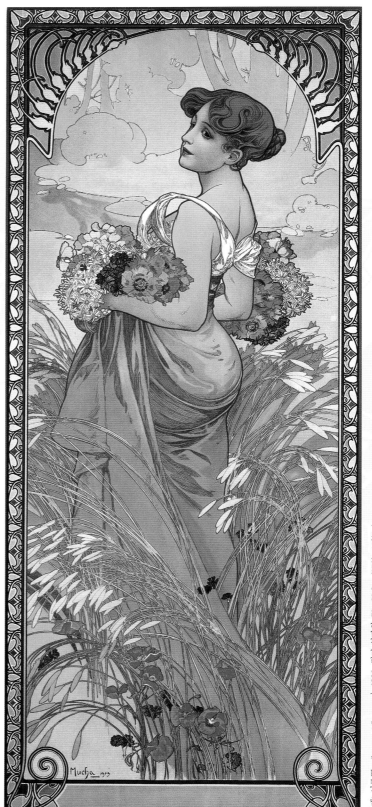

〈사계: 여름 The Seasons: Summer〉, 1900, 컬러 석판화, 70×29.5cm(27½×11⅝in)

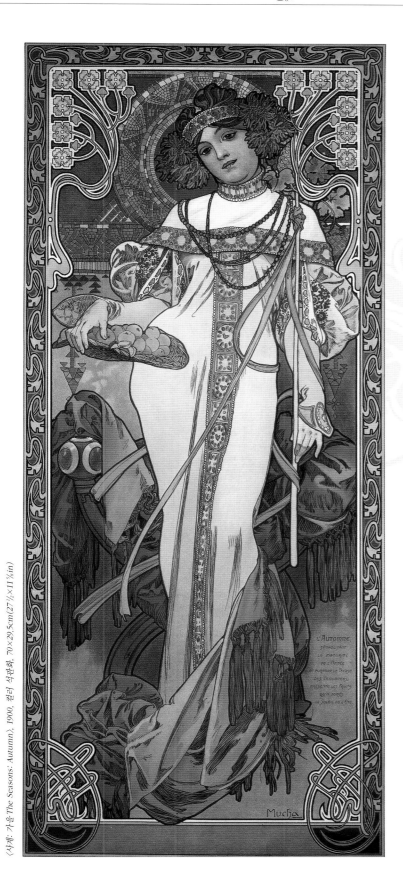

〈사계: 가을 The Seasons: Autumn〉, 1900, 컬러 석판화, 70×29.5cm(27½×11½in)

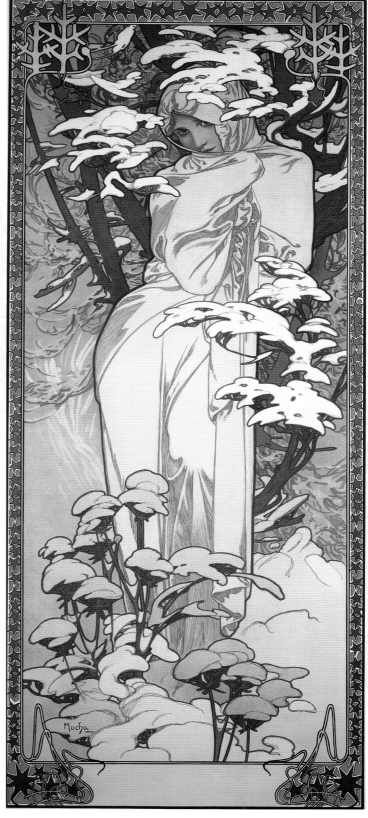

〈사계: 겨울 The Seasons: Winter〉, 1900, 컬러 석판화, 70×29.5cm(27½×11½in)

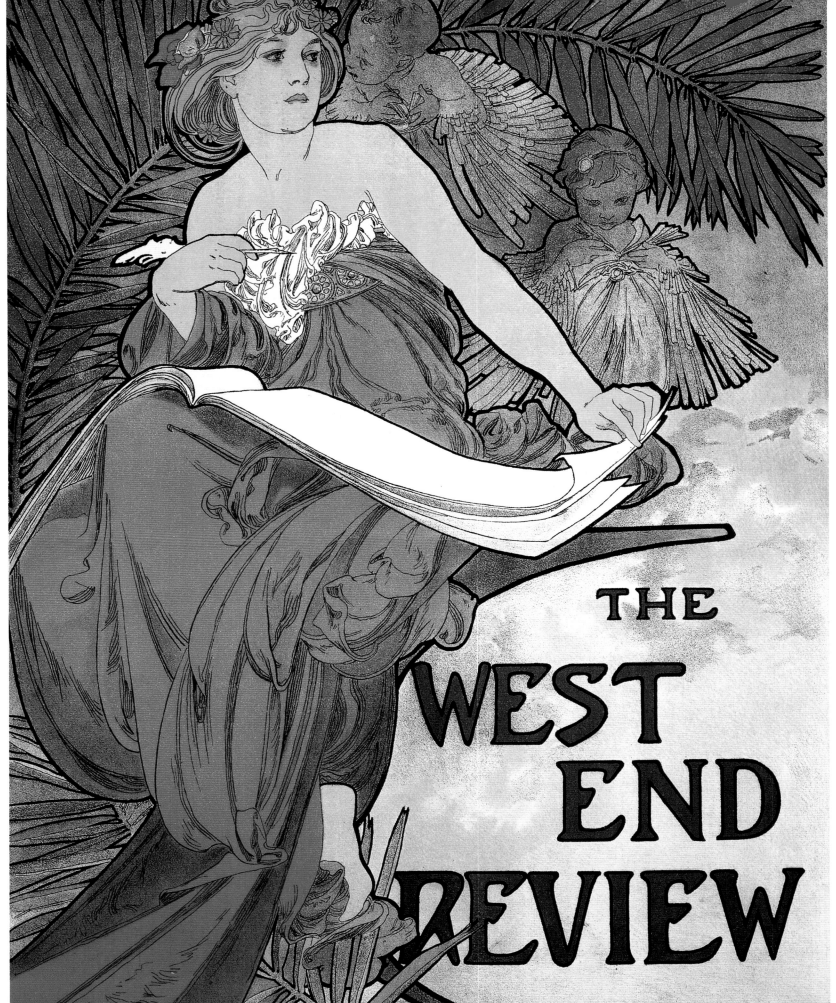

「웨스트 엔드 리뷰 The West End Review」, 1898, 컬러 석판화

새로운 〈사계〉

무하는 1896년 내놓은 장식 패널 〈사계〉의 인기와 성공에 힘입어 새로운 〈사계〉 시리즈를 제작하게 되었다(14~15페이지 참조). 그는 다시 한번 사계절을 각각 상징하는 네 명의 젊은 여성을 표현했다(104~105페이지 참조). 무하는 이번 〈사계〉 작품에 베르나르의 〈지스몽다〉에 적용했던 연극 포스터 구성을 이용해 세로로 긴 프레임을 세 부분으로 나누었다. 맨 윗부분에는 계절을 상징하는 꽃이나 과일을 그렸다. 가장 아랫부분은 큰 볼드체로 각 계절의 이름을 써서 'Printemps(봄)', 'Été(여름)', 'Automne(가을)', 'Hiver(겨울)'로 장식한다. 봄의 여성은 그녀의 머리로 불어오는 바람이 새로운 계절의 꽃으로 바뀌는 모습을 지켜본다. 여름과 가을의 여성은 몸을 뒤로 젖히고 각각 여름의 열기와 풍요로움을 즐기는 모습을 거울 이미지로 보여준다(무하는 1896년 〈가을〉을 의인화하면서 같은 포즈를 이용했다). 반면 겨울은 1896년의 〈겨울〉과 마찬가지로 추위에 웅크리고 앉아 있는 모습과 작은 새들이 겨울의 여인 곁에 날아다니는 모습을 표현한다.

〈백일몽〉

1897년 호평을 받았던 또 하나의 장식 패널 〈백일몽〉은 같은 타이틀로 샹프누아 인쇄소에서 의뢰했던 기존 삽화에 약간의 변화를 준 작품이다(90페이지 참조). 달력은 패널에 쓰인 것보다 좀 더 진한 색상으로 표현되었다. 삽화에 등장하는 어깨를 드러낸 옷차림의 젊은 여성은 무릎에 큰 책을 두고 앉아서 관객을 바라본다. 그녀는 비잔틴 스타일의 풍만한 소매가 달린 하늘거리는 드레스를 입고 있다. 왼손은 책장을 넘기려고 한다. 무하가 자주 이용하는 커다란 원에는 비슷한 패턴의 꽃들과 나뭇잎들이 가득하다. 옅은 색 꽃들은 화관을 쓴 그녀의 머리와 어울리고 서로 얽혀 있다. 긴 덩굴손 줄기가 하트 모양으로 그녀를 감싸고 있다. 이 고혹적인 삽화는 '무하 스타일'을 전형적으로 보여주는 작품이다.

짝을 이루는 패널

무하는 비슷한 이미지로 짝을 이루는 한 쌍의 패널을 제작하기도 했는데, 〈비잔틴: 갈색 머리〉와 〈비잔틴: 금발 머리〉가 그 여러 예시 중 하나이다(129, 130페이지 참조). 무하는 같은 디자인을 적용하고 머리 색깔과 장식

에 약간의 변화를 주어 두 패널을 구분했다. 당시 파리에서 큰 인기를 끌었던 오리엔탈리즘에 관심이 많았던 무하는 비잔틴 보석과 옷을 즐겨 이용했다. 두 여성 모두 옆모습을 보인다. 좌측 패널의 갈색 머리 여성의 시선은 아래를 내려다보고 있는 금발 머리 여성을 향한다. 두 여성 모두 정교하게 보석으로 장식된 모자를 쓰고 있다. 펜던트 보석이 달린 화려하게 장식된 관을 쓰고 있는 갈색 머리 여성은 1896년 제작된 〈조디악〉 패널의 여성을 연상시킨다(12페이지 참조). 금발 머리

여성은 흰색 스카프와 보석으로 덮인 왕관을 쓰고 있다. 얼굴 옆쪽으로는 진주가 달린 커다란 금속판을 달고 있다. 무하는 이 패널에 등장하는 보석을 바탕으로 나중에 푸케 부티크 보석을 디자인한다. 두 여성의 머리는 중심을 이루는 원 안에 위치한다. 길고 굵은 머리칼 한 가닥이 원을 벗어나 그림 아래쪽으로 떨어진다. 원을 둘러싼 테두리는 나뭇잎 모양의 모티프로 장식되어 있다.

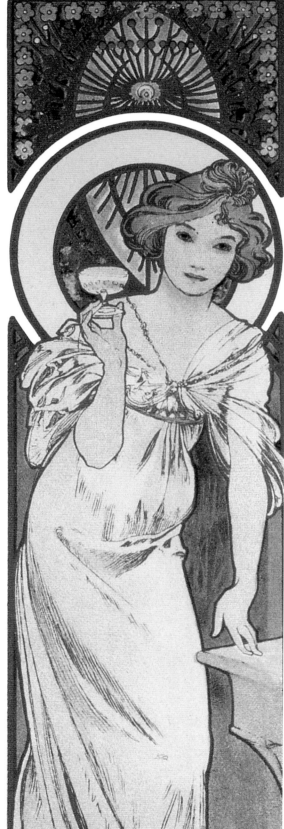

〈모엣&샹동 메뉴 Menu for Möet&Chandon〉 상세 이미지, 1899, 컬러 석판화, 20×15cm(7⅞×6in)

기존 작품의 재생산

〈비잔틴: 갈색 머리〉와 〈비잔틴: 금발 머리〉가 성공을 거두면서 이 두 작품은 다른 양식으로 재현된다. 파리의 제조업자 아르노Arnaud는 〈비잔틴〉을 세라믹 판에 성공적으로 재생산했고, 독일 일젠부르크Ilzenburg의 제조업자 스탈베르크 베르니게로디슈Stalberg-Wernigerodische는 금속판에 재생산했다. 무하가 제조사와 인쇄소에 복제권을 허가하는 순간 그들은 그래픽 디자인을 자신들의 필요에 맞춰 다시 복제했다. 재생산 과정에서 원본의 색을 유지하지 않는 업자들도 있었고, 원본에 있던 글자가 제거되거나 변화되기도 했다. 이러한 복제권을 통해 무하가 그린 삽화와 함께 원본에 조금씩 변화를 준 작품이 유통되었다. 이는 무하와 샹프누아 인쇄소에 상업적 이익을 제공했지만, 원본과 다른 작품이 생겨나기도 했다.

〈과일〉과 〈꽃〉

1897년 제작된 무하의 〈과일〉과 〈꽃〉은 화려하게 장식된 패널이다. 두 패널 모두 4분의 3쯤 되는 길이이며 아치형 프레임에 젊은 여성을 묘사한다(110~11페이지 참조). 한 소녀는 포도, 배, 사과 등을 들고 관객을 쳐다보고 있다. 그녀는 머리에 반짝이는 나뭇잎으로 된 왕관을 쓰고 있다. 다

른 소녀는 줄기가 길게 뻗은 꽃다발을 안고 머리에는 화관을 쓰고 있다.
두 사람 모두 비잔틴 스타일의 드레스를 입고 있다. 색을 복잡하게 덧쓰
는 방법으로 고도로 양식화된 스타일이 연출되면서 양쪽 패널 모두 선명
함과 생기를 전달한다. 1902년 무하가 그린 한 그림은 〈꽃〉의 묘사와 매
우 닮아 있다. 그림에서 무하는 젊은 여성의 상체와 얼굴을 자세히 그렸
고, 얼굴, 손, 꽃을 둘러싸는 원을 더했다. 만약 이 그림이 1902년에 제작
된 것이라면, 〈과일〉과 〈꽃〉은 1897년보다 나중에 제작된 작품이라는 뜻
이 된다. 그림은 1902년 출판된 무하의 디자인 안내 책자 『장식 자료집』
에 실려 있다.

1898

이베리아반도 장식예술

무하는 1898년 여러 달에 걸쳐 베르나르의 새로운 연극 작품 디자인과
제작에 시간을 투자했지만, 두 달 동안 스페인에 머물면서 휴식의 시간을
갖기도 했다. 무하는 그곳에서 이베리아반도 장식예술에 대한 역사적 정
보를 수집하고 스케치를 그렸다. 그는 특히 무어 사람의 장식디자인에 관

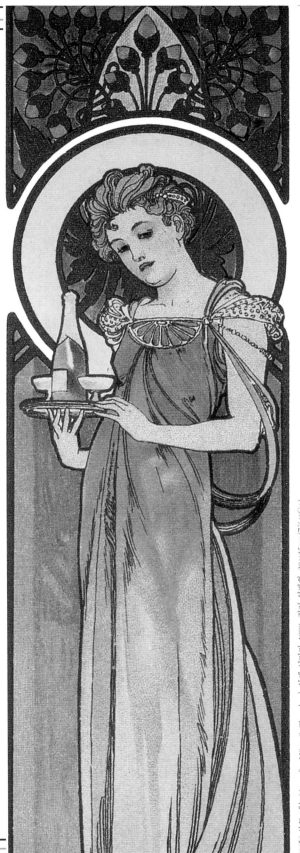

〈모엣&샹동 메뉴 Menu for Moet & Chandon〉 샹세 이미지, 1899, 컬러 석판화, 20×15cm(7⅞×6in)

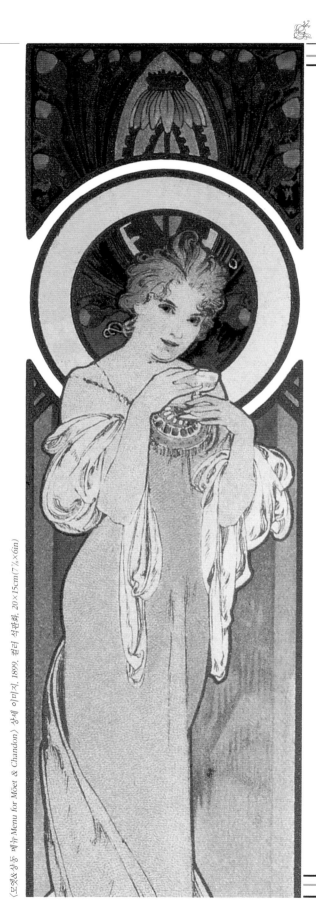

심이 많았고, 스케치 몇 편을 장식예술 목록에 포함하기도 했다.

무하가 무어인의 색에 대해 가졌던 관심은 〈수련Water Lily〉에서 표현된다
(126페이지 참조). 무하는 윤이 나는 금빛 배경과 대조를 이루는 짙은 청록
색을 사용했다. 이 석판화는 가로 형식으로 반원형의 장식하는 꽃들은 직
사각형 프레임 안에 자리 잡고 있다. 오른편에 앉아 있는 인물은 왼쪽 중
앙의 짙은 오렌지색 태양을 향해 수련을 들고 있고, 이는 금색과 파란색
으로 소용돌이치는 연못에 비친다. 반면 〈벚꽃Cherry Blossom, 1898〉은 아르
누보와 미술공예운동 스타일의 삽화이다(127페이지 참조). 무하는 같은 크
기의 반원을 이용해 소녀를 감싸고, 소녀는 턱에 손을 괴고 낮은 의자에
앉아 있다. 이 자세는 무하의 삽화에 자주 등장한다. 밝은색 체리와 새들
은 반원의 테두리를 장식한다.

〈꽃〉

무하의 장식 패널 디자인 〈꽃, 1898〉은 매력이 넘치는 젊은 여성이 장미,
아이리스, 카네이션, 백합을 상징하는 모습을 그리고 있다(36~37페이지
참조). 무하는 파스텔 색조를 유지하며 꽃이 가진 전통적인 색상으로 묘
사를 더욱 풍부하게 한다. 각 패널에서 젊은 여성은 꽃으로 둘러싸여 서
있다. 〈백합〉 패널은 특히 아름답다. 백합 화관은 그녀의 온몸을 감싸고

머리를 장식하고 있다. 그녀는 백합 화단에서 자라난 꽃으로 묘사된다. 〈아이리스〉의 여성은 보라색 아이리스가 가득한 숲에 둘러싸여 있다. 그녀는 손으로 조심스럽게 꽃을 어루만진다. 그녀의 어두운색 윤곽과 속이 비치는 드레스로 마치 그녀가 나체인 것처럼 보인다. 〈카네이션〉은 관능적 묘사가 두드러진다. 그녀의 곡선미 있는 신체는 육감적인 짙은 분홍색 옷감으로 둘러싸여 있어서 등의 창백함을 강조한다. 꽃밭에 서 있는 그녀는 카네이션을 들어 향기를 맡는다. 〈장미〉의 여성은 긴 드레스를 입고 꽃과 나뭇잎에 둘러싸여 서 있다. 그녀의 머리와 얼굴과 몸은 장미로 가득하다. 장미를 의인화한 여성은 관객을 바라본다. 그녀는 자신의 아름다움을 잘 알고 있는 듯하다.

〈예술〉

무하의 작품 중에서 가장 오래도록 대중적인 사랑을 받는 장식 패널 중한 가지를 꼽자면 1898년 제작된 〈예술〉 시리즈라고 할 수 있을 것이다 (18~21페이지 참조). 〈예술〉 시리즈는 〈회화〉, 〈시〉, 〈음악〉, 〈춤〉이라는 네가지 주제를 젊은 여성의 모습으로 의인화한 작품이며, 가장 훌륭하고 중요한 시리즈 중 하나라고 볼 수 있다. 이 작품의 인기에 힘입어 1898년 제작된 원본 패널에 약간의 변화를 준 시리즈가 다시 제작되기도 했다.

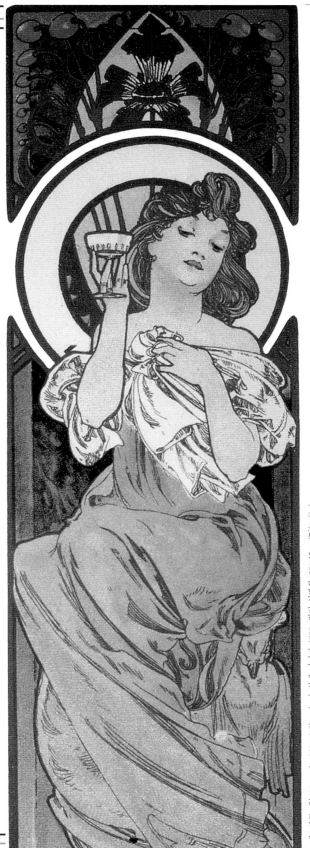

〈모엣&샹동 메뉴 Menu for Moёt&Chandon〉 상세 이미지, 1899. 컬러 석판화, 20×15cm(7⅞×6in)

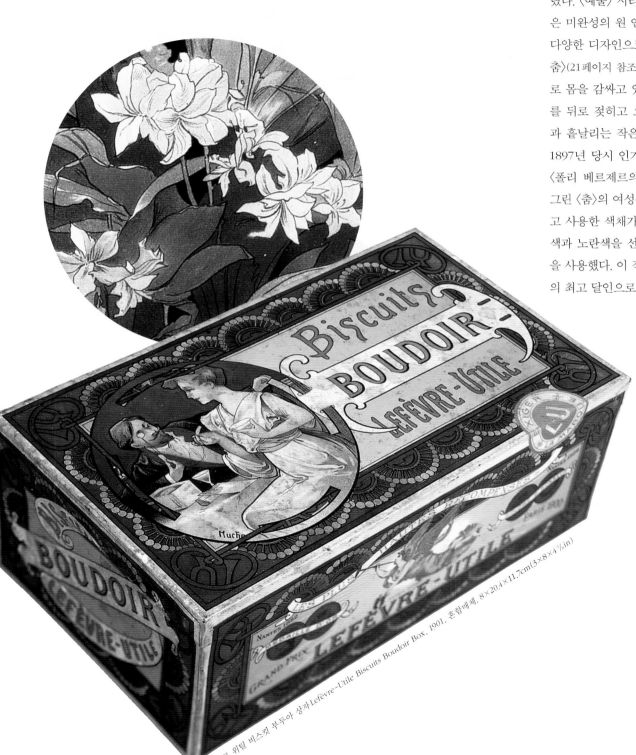

장식 패널 작업을 위해 무하는 연필과 수채화 물감으로 섬세한 그림을 그렸다. 〈예술〉 시리즈의 젊은 여성은 그녀의 몸을 감싸는, 다 그려지지 않은 미완성의 원 안에 서 있거나 앉아 있다. 작은 원을 감싸는 더 큰 원은 다양한 디자인으로 장식되어 있다. 무하가 초기에 그린 그림에서 〈예술: 춤〉(21페이지 참조)의 여성은 가슴을 거의 드러낸 채 얇고 흩날리는 천으로 몸을 감싸고 있다. 완성본의 여성은 같은 자세로 발끝으로 서서 머리를 뒤로 젖히고 오른쪽 어깨너머 관객을 응시하고 있다. 하늘거리는 천과 흩날리는 작은 나뭇잎은 움직임과 춤을 표현한다. 이 그림은 쉐레가 1897년 당시 인기를 끌던 무용가 로이 풀러Loïe Fuller(1862-1928)를 그린 〈폴리 베르제르의 로이 풀러〉와 매우 유사하다(131페이지 참조). 무하가 그린 〈춤〉의 여성은 쉐레가 그린 그림과 반대 방향으로 자세를 취하고 있고 사용한 색채가 다르다. 쉐레는 당시 포스터에 자주 쓰이던 선명한 적색과 노란색을 선택했지만, 무하는 부드러운 오렌지색, 녹색, 금색, 갈색을 사용했다. 이 작품을 통해 무하는 친구이자 동료였던 쉐레를 석판인쇄의 최고 달인으로 인정하고 찬사를 보낸 것이라고 볼 수 있다.

르페브르 위틸 비스킷 부두아 상자Lefèvre-Utile Biscuits Boudoir Box, 1901, 혼합매체, 8×20.4×11.7cm(3×8×4⅝in)

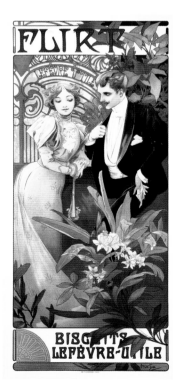

〈르페브르 위틸 비스킷 플러트 Flirt, Biscuits Lefèvre-Utile〉, 1895,
컬러 석판화, 61.5×27.5 cm (24¼×10⅞in)

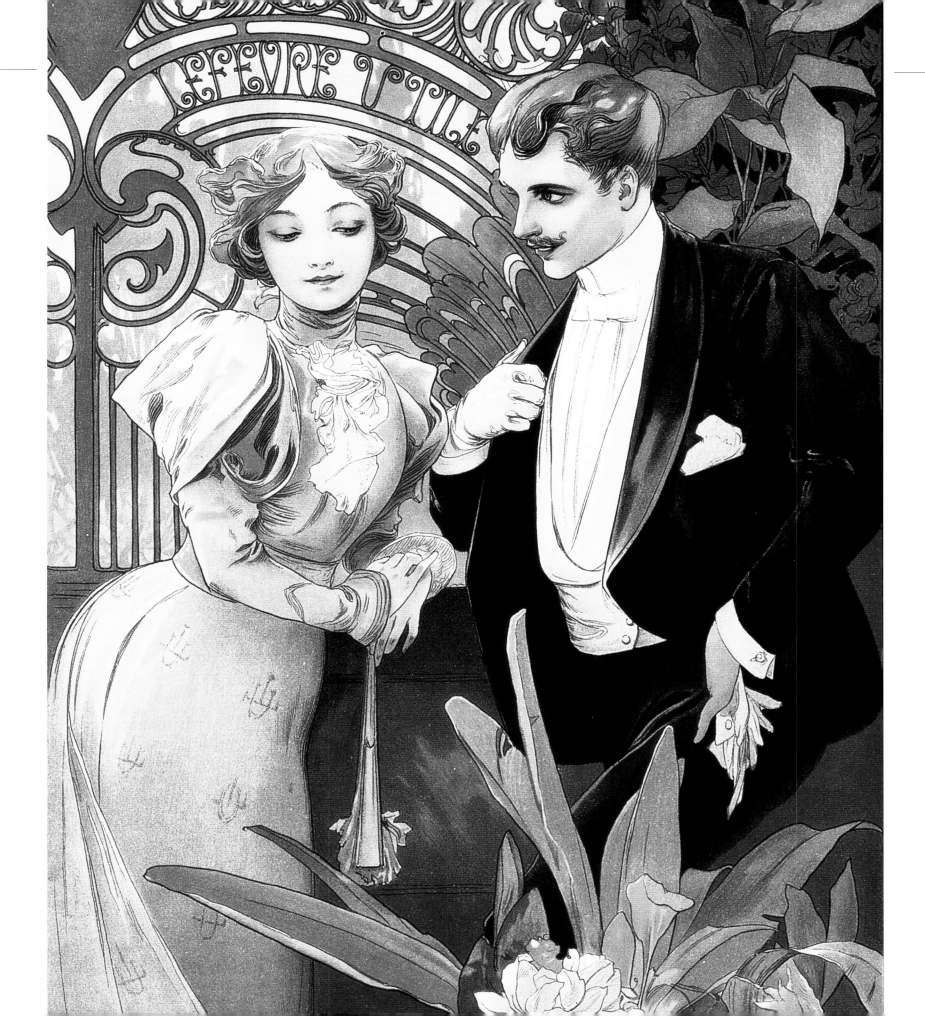

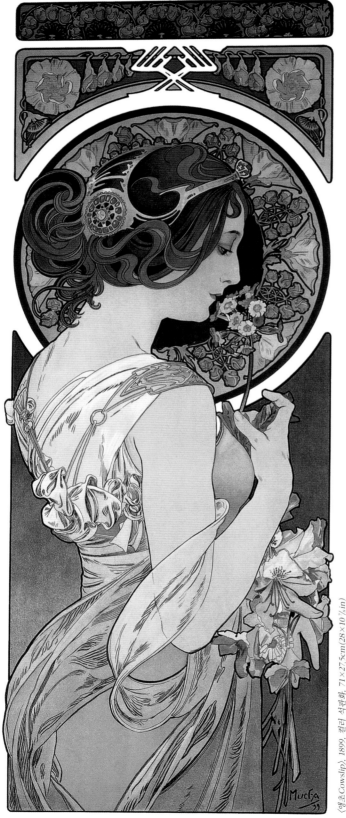

〈앵초Cowslip〉, 1899, 컬러 석판화, 71×27.5cm(28×10⅞in)

고대 예술의 현대적 묘사

예술이라는 주제는 고대 그리스와 로마의 예술가들이 확립한 신화적 상
징으로 가득하다. 그리고 무하는 예술에 대한 전통적 의인화를 현대화했
다. 그는 악기나 필기도구에 대한 전통적 묘사에서 벗어나 젊은 여성의
움직임으로 예술을 구분하는 방법을 선택했다. 〈예술: 회화〉를 의인화한
젊은 여성은 상체를 거의 드러낸 옷차림에 꽃을 들고 마치 손과 붓끝으로
그림을 그릴 준비를 하는 것처럼 보인다(19페이지 참조). 〈예술: 시〉의 여
성은 손을 턱 아래에 괸 채 기억을 더듬고 있는 듯 생각에 잠긴 모습이다
(19페이지 참조). 음악에 관심이 많았고 재능을 타고난 무하의 마음에 가장
가까운 장르였던 〈예술: 음악〉의 여성은 반나체 차림으로 손을 귀 가까이
에 대고 기분 좋은 소리에 귀를 기울이는 모습이다(20페이지 참조). 무하의
사진 자료집에는 같은 자세를 취하고 있는 모델의 모습이 담겨 있다.

인기를 얻은 이미지

무하의 석판 인쇄물 〈양귀비와 여인Woman with Poppies〉은 1898년 장식 패
널로 디자인되었다(84페이지 참조). 어깨가 드러나는 하늘거리는 드레스
를 입은 아름다운 젊은 여성은 초록색 나뭇잎 화관으로 머리를 장식하고

있다. 그녀는 편안한 자세로 앉아 의자 뒤에 놓인 쿠션에 몸을 기대고 있
다. 그녀는 손을 쿠션에 올려놓은 채 몸을 앞으로 내밀고 시선은 관객을
향하고 있다. 무하는 이 그림을 위해 같은 자세를 취한 모델의 사진을 찍
었다. 녹색 모자이크 무늬의 커다란 원은 그녀를 둘러싼 배경으로 제시된
다. 붉은 양귀비와 하트 모양이 반복되면서 원의 둘레를 장식하고 있다.
왼쪽 아래에 놓인 커다란 진열 선반에는 종이에 그린 그림이 여러 장 있
지만 그림은 보이지 않는다. 이 장식 패널은 엄청난 인기를 끌었고 포스
터로도 제작되어 팔려나갔다. 샹프누아 인쇄소 역시 갤러리 주인 데샹의
의뢰로 이 작품을 포스터로 제작했으며 무하의 다른 석판 인쇄물을 판매
했다. 〈양귀비와 여인〉을 이용한 광고는 '무하의 모든 작품은 '라 플룀'에
서 판매 중'이라는 문구를 포함하는데, 이는 무하의 장식 포스터가 얼마
나 인기가 많았는지 증명한다.

무하가 1898년 제작한 장식 패널의 윤곽, 세부적인 묘사 및 이미지는
1898년에서 1900년에 걸쳐 제작된 1년 열두 달을 묘사한 작품에서도 찾
을 수 있다. 1월부터 12월까지의 달을 12명의 여성으로 의인화한 〈월Les
Mois〉은 1899년 1월부터 1917년 7월까지 잡지 「르 무아 리테레 에 피토레
스크Le Mois Littéraire et Pittoresque」의 표지로 실렸다. 잡지에는 컬러로 인쇄된

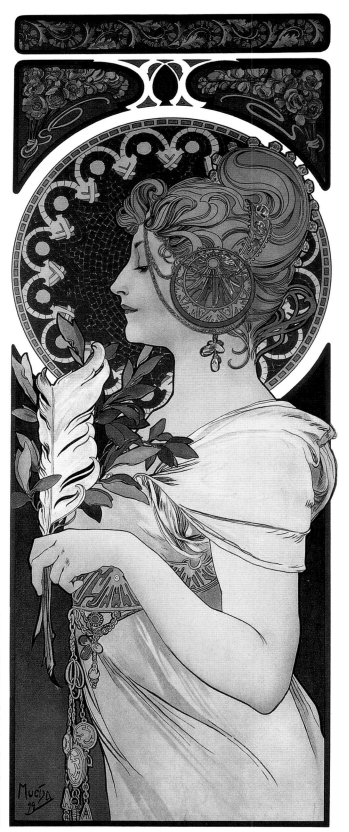

〈깃털Feather〉, 1899, 컬러 석판화, 71×27.3cm(28×10 ¾in)

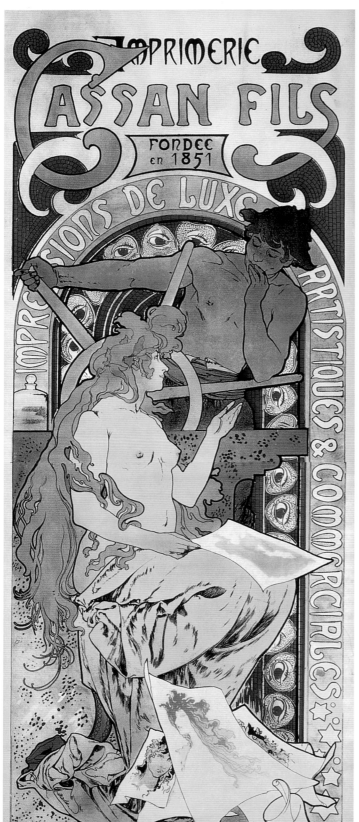

<즈앙 필 Cassan Fils> 상세 이미지, 1897, 컬러 석판화, 203.7×76cm(80×30in)

무하의 작품이 삽입되었고, 무하의 삽화는 여러 달에 걸쳐 표지를 장식했다. 다른 화가의 작품 역시 표지로 활용되기도 했다. 〈월〉은 엽서로도 제작되어 인기를 끌었다.

극장용 작품

1898년 베르나르는 남편 이아손Jason에게 버림받은 고대 국가 콜키스의 공주를 주인공으로 한 연극 〈메데〉를 제작했다. 베르나르의 절친이었던 카튈 멘데스Catulle Mendes(1841-1909)가 그리스비극을 연극으로 각색한 작품이었다. 무하는 르네상스극장에서 상영된 메데의 광고 포스터도 전신 크기의 형식을 적용했다(101페이지 참조). 이 포스터는 다른 기존의 포스터들을 뛰어넘는 작품이었다. 비탄에 빠진 여주인공이 남편에게 복수하기 위해 아들을 살해하는 모습은 충격적이었다. 베르나르는 자신의 행동에 대한 어떤 의견이든 정면으로 도전하겠다는 듯 큰 눈을 치켜뜨고 관객을 노려본다. 포스터 준비 작업을 위해 대역모델을 세우고 크레용으로 그린 〈메데〉 포스터의 여주인공은 잔인한 행동에 고민하고 상심한 듯한 표정으로, 관객에게는 관심도 없는 듯한 얼굴로 그려져 있다. 무하는 메데가 들고 있는 죽음의 단검을 표현하는 방법을 고민했다. 메데의 흘러내리는 가운은 관객 쪽으로 뻗어 살해당한 아들의 생명을 잃은 육체를 더욱 강조한다. 완성본에서는 메데의 얼굴 일부를 가리는 천 조각을 추가하면서 그녀의 매서운 눈에 이목을 집중시킨다.

극장 보석 디자인

〈메데〉 포스터에서 뱀 모양의 팔찌는 여주인공의 왼팔을 감싸고 있다. 무하가 디자인한 이 팔찌가 마음에 들었던 베르나르는 보석 디자이너 푸케에게 실물로 제작해달라고 요청했다. 눈길을 사로잡는 머릿수건은 그녀의 머리 뒤로 지는 태양빛을 비춘다. 아들의 몸 주변의 옅은 색 배경은 아들의 몸을 화면 앞쪽으로 밀어내는 효과를 준다. 삽화의 아래쪽에 글자를 생략하면서 어머니 손에 살해당한 아들의 죽음에 시선을 집중시키는 효과를 발휘한다. 메데 위쪽에 쓰여 있는 극장과 연극 제목을 알리는 글씨는 선명하고 극적이다. 사라 베르나르의 이름은 메데의 몸과 같은 방향인 수직으로 표현되었다. 이 포스터 삽화는 잔인한 묘사로 인기를 얻지는 못했지만, 무하의 주요 작품 중 하나로 평가받고 있다.

『장식 조합 Combinaisons ornamentales』에서 상세 이미지, 1901, 컬러 석판화

〈토스카〉

1898년 베르나르는 〈토스카〉를 무대에 올렸고, 무하는 작품 제작과 무대 장식 및 의상디자인을 맡았다. 〈토스카〉는 무하가 베르나르를 위해 제작한 다섯 번째 극장 포스터였다(102페이지 참조). 포스터의 삽화는 베르나르가 맡은 주인공의 모습이었다. 그녀는 스톨을 늘어뜨린 긴 드레스를 입고 큰 모자를 쓴 모습으로 그려진다. 무하는 둥근 모양의 프레임에 그녀의 머리와 어깨를 담아 화면 앞쪽으로 두드러질 수 있도록 배치했다. 연극의 제목은 베르나르의 머리 위에 새겨져 있다. 그녀가 운영하는 극장의 이름 '사라 베르나르 극장Théâtre Sarah Bernhardt'은 발아래에 쓰여 있다. 연극 〈토스카〉는 호평을 받았고 큰 인기를 누렸다.

출판업자의 계속된 의뢰

무하는 파리의 출판물 『문학 예술 총서Bibliotheque Artistique et Littéraire』를 위해 기존의 예술 문학 잡지와 다른 작품을 선보였다. 무하는 『영원한 노래Chansons Éternelles』 특별판을 위한 표지 석판화와 삽화를 제작했다. 무하

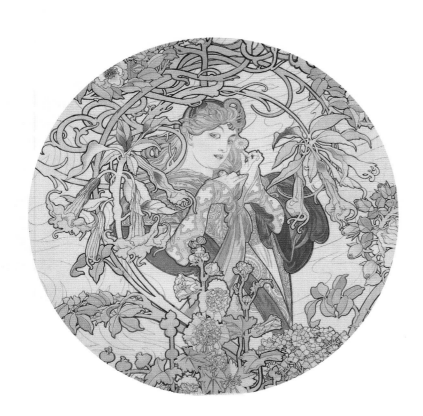

〈데이지 꽃과 여인 Woman with a Daisy〉 상세 이미지, 1900, 컬러 석판화, 65×83cm(25½×32½in)

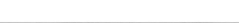
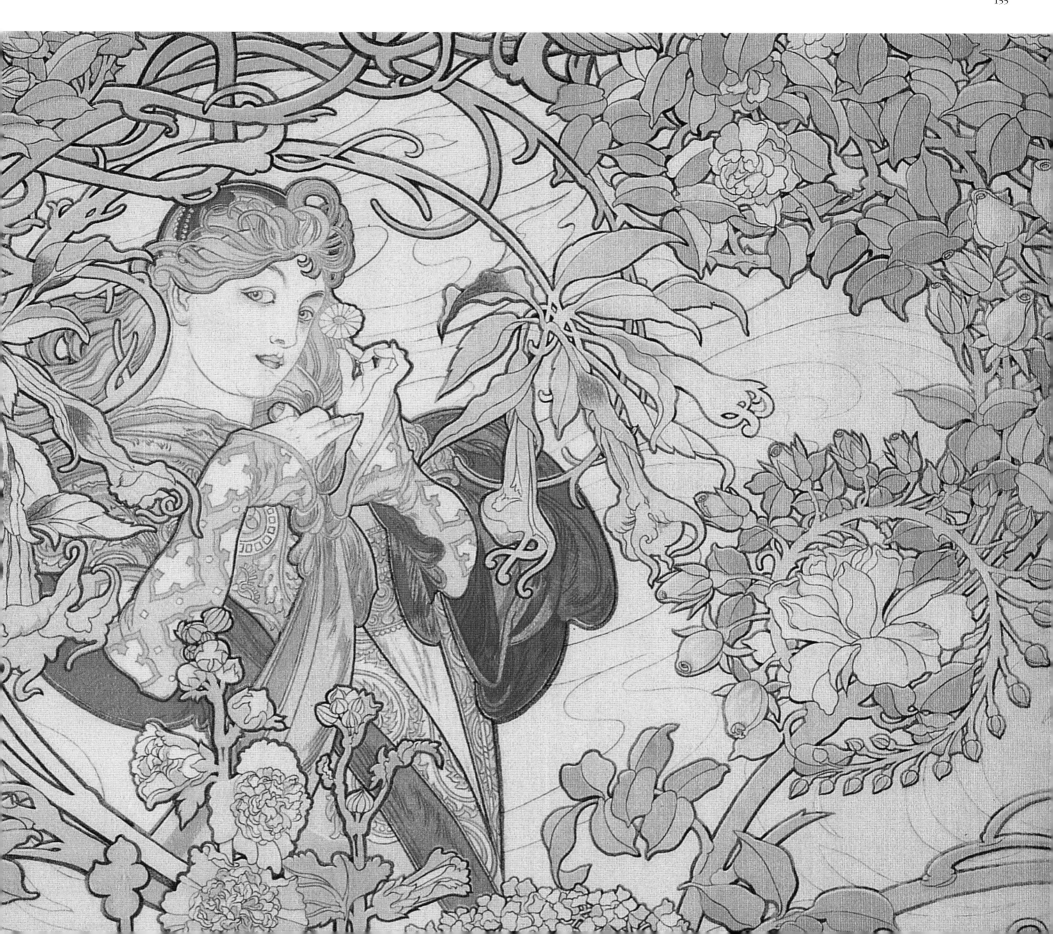

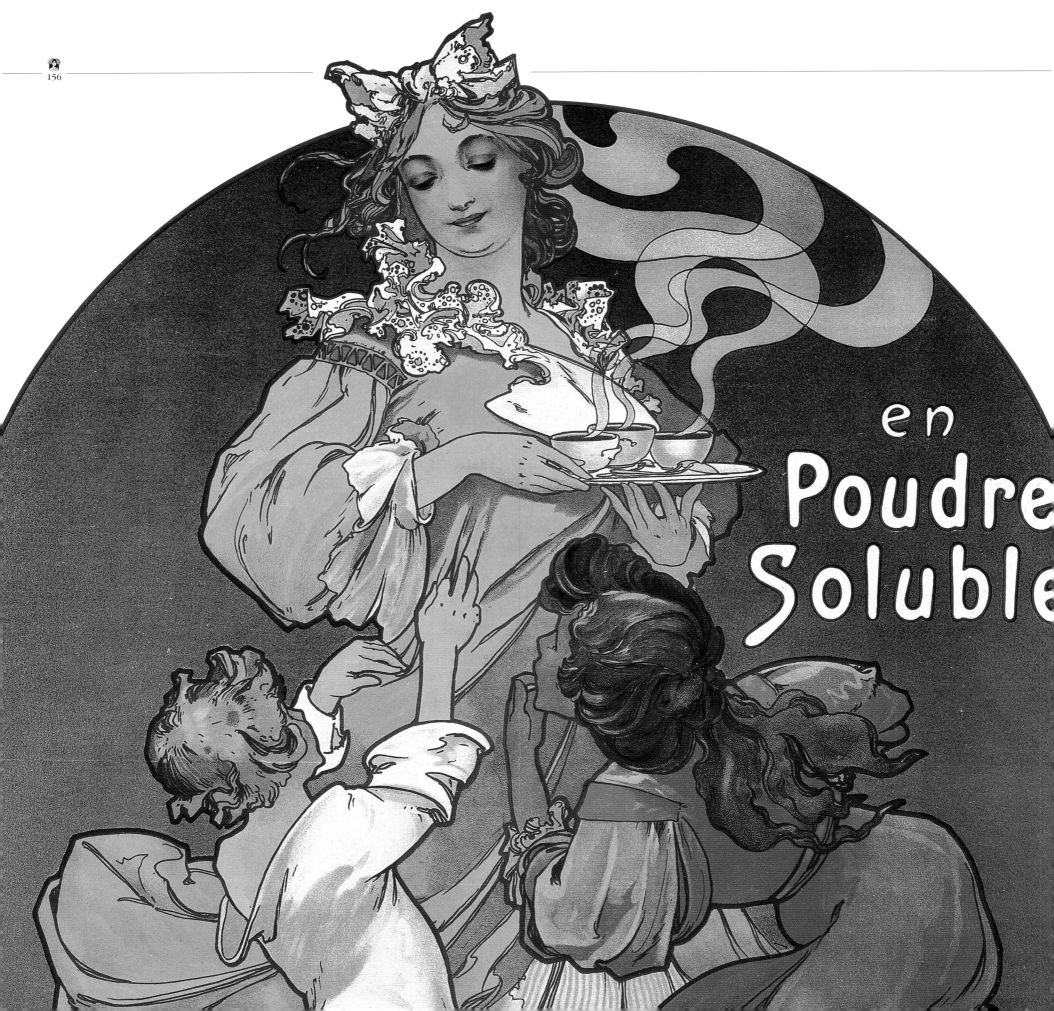

는 수심에 잠긴 채 앉아 있는 소녀를 그렸다. 소녀의 시선은 왼쪽 어딘가를 향하고 있고, 팔꿈치를 무릎에 얹고 손은 오른쪽 귀 가까이에 두고 있다. 이 자세는 음악을 상징하는 무하의 독특한 방법이다. 총 550권이 출판되었으며 그중 5백 권은 양피지에 인쇄되었다. 라즈 드라L'Age d'Art 출판사 역시 무하에게 1898년 2월 19일 발행된 4호의 표지를 의뢰했다. 무하는 「라 플륌」의 1897년 8월호 표지 삽화와 같은 형식을 적용했다. 역시 같은 구성으로 「라 포토그라픽L'Art Photographique」의 1899년 8월호와 「르무아 리테레 에 피토레스크Le Mois Littéraire et Pittoresque」의 1899-1900호를 제작했다. 삽화 메뉴의 인기로 레옹 마이야르Leon Maillard는 1898년 『메뉴와 프로그램 삽화Menus & Programmes Illustrés』를 출판했는데, 무하가 이 책의 표지를 디자인했다. 스테인드글라스 창문에 이젤을 앞에 둔 한 젊은 여성을 그리는 남성의 이미지가 겹친다. 그녀는 손에 붓을 들고 방금 완성한 작품을 들여다보고 있다. 무하는 기존 잡지 일과는 다른 프랑스 파리 주권株券 디자인을 의뢰받았다. 무하는 사진 이미지와 석판인쇄를 이용한 장식디자인의 조합을 만들어냈다.

익살스러운 작품

1898년 말, 프랑스의 신생 풍자 잡지 「코코리코Cocorico」('꼬끼오'로 번역됨)는 창간호 표지를 무하의 석판화로 장식했다. 1898년 12월 31일 「코코리코」의 표지에는 짧은 소매에 깃이 높은 드레스를 입은 젊은 여성의 반신이 그려져 있다. 잡지명은 그녀의 머리를 감싸는 배경 부분에 손으로 쓰여 있다. 그녀는 커다란 발톱을 그녀의 손에 얹고 있는 성가신 어린 수탉을 보고 있다. 수탉의 말똥말똥한 눈은 관객을 응시한다. 수탉의 날개는 펄럭거리고 머리는 위를 향하고 있으며, 부리는 마치 잡지의 창간과 신년을 환영하는 상징처럼 크게 벌리고 있다. 작품은 전반적으로 단조로운 파란색으로 표현된다. 창간호의 성공으로 무하는 여러 차례 표지와 권두 삽화를 담당하게 되었고, 연필로 그린 열두 달을 상징하는 달력 시리즈를 내놓게 된다. 무하는 유럽과 미국의 여러 잡지에 수많은 삽화를 담당하는 유명 화가가 되었다.

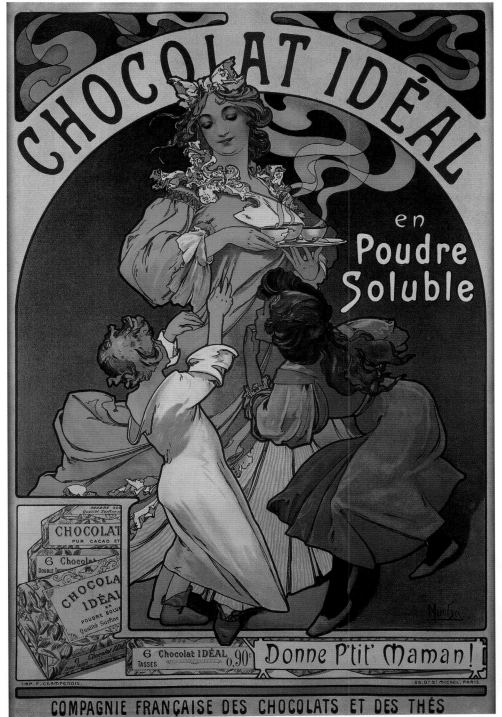

〈쇼콜라 이데알Chocolat Idéal〉, 1897, 컬러 석판화, 117×78cm(46×30½in)

수집가를 위한 작품

잡지 삽화는 새로운 예술에 주목할 뿐만 아니라 화가들의 기존 작품을 재발표하는 특집 기사를 정기적으로 실었기 때문에 화가들의 관심 분야로 자리 잡게 되었다. 1898년 12월 31일에 발간된 잡지는 수집가들의 흥미를 끌 만한 내용을 담고 있었다. 무하의 그래픽아트는 대단한 인기를 끌었기 때문에 인쇄소와 출판사들은 무하의 삽화를 이용해 접시나 엽서 같은 다양한 소비자용 상품을 제작하려고 애썼다. 「코코리코」 창간호 표지 역시 예외는 아니었다. 샹프누아 인쇄소는 무하의 표지로 지금은 '블루 코코리코Blue Cocorico'로 알려진 엽서를 제작했고, 오늘날 매우 진귀한 물품으로 인정받고 있다.

1899

사라 베르나르 극장

1899년 1월 2일 샤틀레 광장에 사라 베르나르 극장이 문을 열었다. 무하는 내부 디자인의 대부분을 담당했고, 심지어 벽지의 색조와 매표소 내부 디자인까지 맡았다. 기록에 따르면 베르나르는 자신의 극장을 위해 상당한 금액을 투자했고, 전기 조명에만 7만 프랑이 들었다고 한다. 극장 입구에는 무하뿐만 아니라 조르주 클레린George Clairin(1843-1919), 루이즈 아베마 Louise Abbéma(1858-1927), 폴 알베르 베스나드 Albert Besnard(1849-1934) 등 현대 미술가들의 작품이 전시된 갤러리가 극장 방문객들을 맞았다고 한다.

베르나르의 〈햄릿〉

베르나르가 주연을 맡은 〈햄릿〉의 광고 전단을 위해 무하는 두 장의 인쇄 종이에 빨강, 연파랑, 노랑, 황록의 네 가지 색을 사용해 긴 직사각형 디자인을 적용했다(103페이지 참조). 햄릿 역할을 위해 베르나르는 머리를 짧게 잘랐다. 그녀는 왼쪽 어깨너머로 시선을 향한 채 꼿꼿이 서 있다. 그리고 짧은 튜닉을 입고 발목까지 내려오는 망토를 두르고 있다. 양손으로 장검의 칼자루를 움켜쥐고 있다. 체인이 감긴 벨트에는 짧은 단검을 차고 있다. 갈색, 보라색, 파란색의 짙고 희뿌연 그림자는 암울한 분위기를 더한다. 햄릿 뒤로 보이는 회색빛과 파란색에는 엘시노어 성에 있는 그의 부친의 귀신 같은 모습이 반원의 아치를 통해 보인다. 사라의 발밑으로 보이는 회청색 부분에 꽃으로 장식한 어린 소녀는 익사한 오필리아를

쇼콜라 마송 달력 Chocolat Masson Calendar에서 〈어린 시절Childhood〉, 1897, 컬러 석판화, 30×22cm(11⅞×8⅝in)

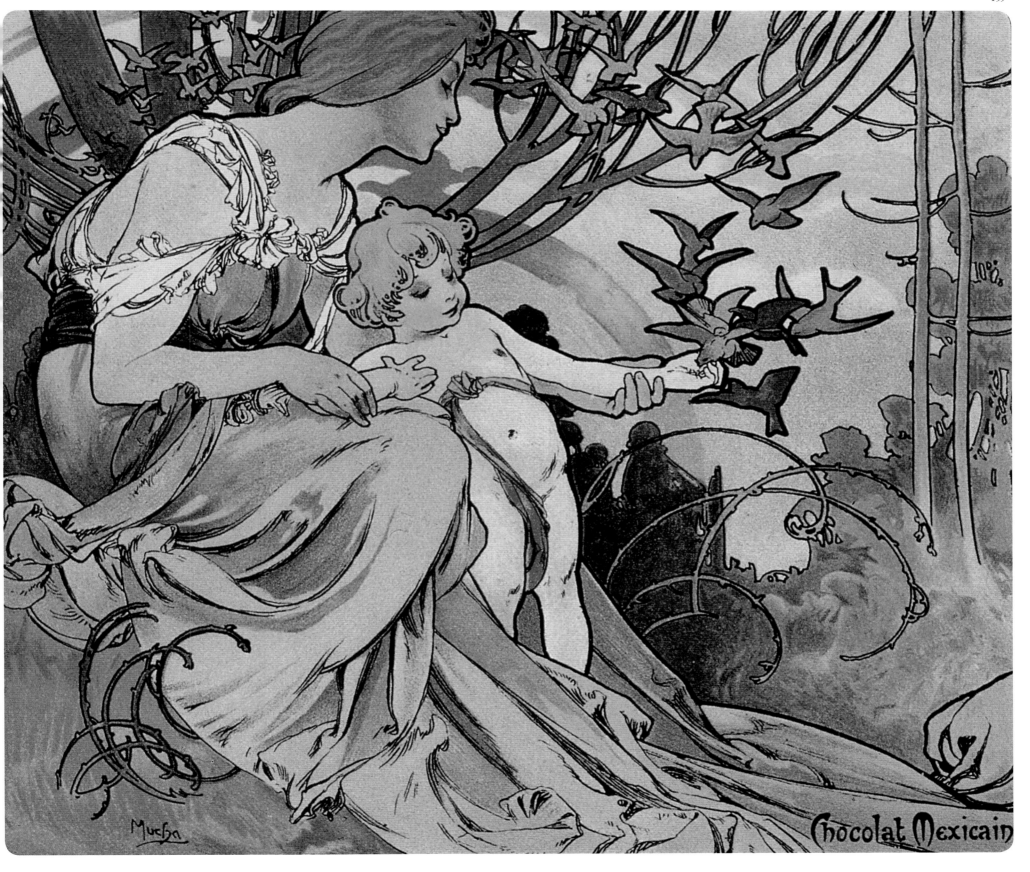

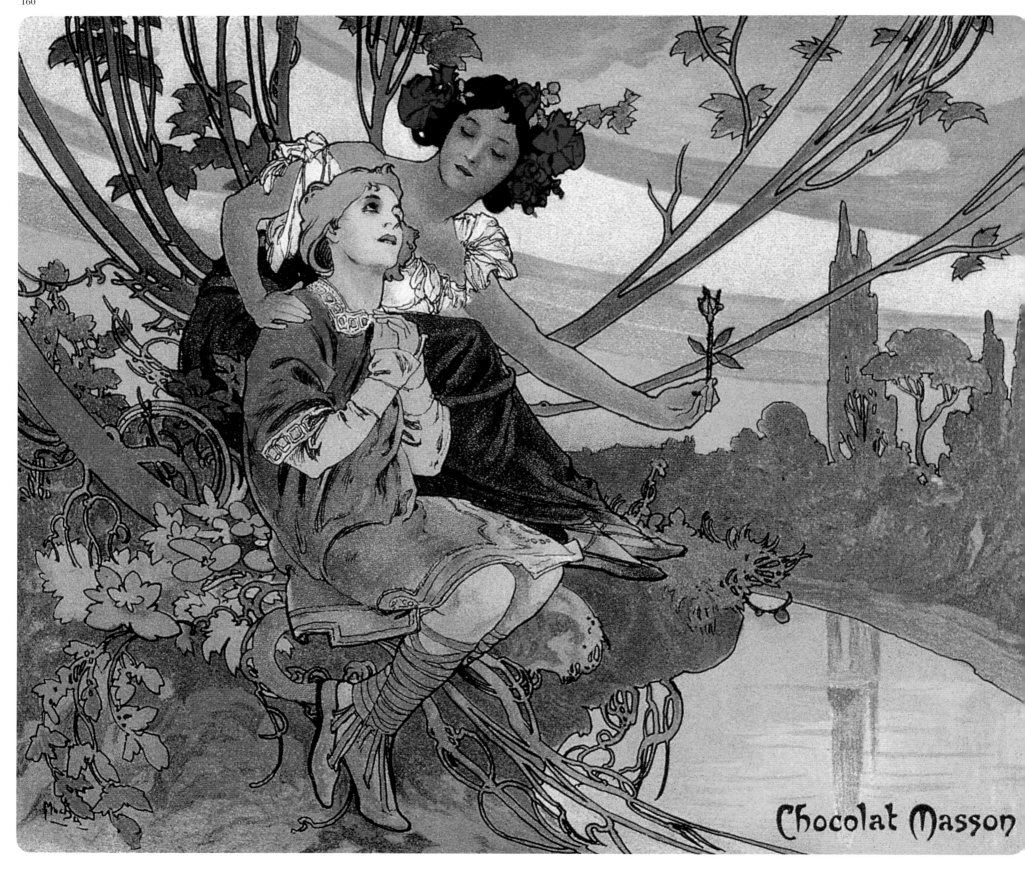

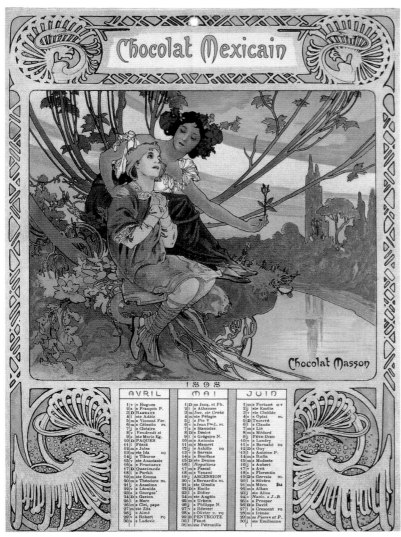

쇼콜라 마송 달력에서 〈젊은 시절 Youth〉, 1897, 컬러 석판화, 30×22cm(11⅝×8⅝in)

모엣&샹동

샹프누아 인쇄소는 아르누보 스타일이 인기를 끄는 동안 무하의 석판인쇄 기술을 통해 큰돈을 벌기 위해 최대한 무하의 디자인을 적용할 수 있는 분야를 넓히려고 노력했다. 무하는 1899년 두 가지의 모엣&샹동 샴페인 디자인을 선보인다. 〈모엣&샹동 드라이 임페리얼〉(28페이지 참조)과 〈모엣&샹동: 화이트 스타 샴페인〉(29페이지 참조)의 상품 포스터를 위해 무하는 유사한 스테인드글라스 포맷을 적용하고 두 제품을 구분하기 위해 장식의 세부 사항에 변화를 주었다. 무하는 제품을 의인화하기 위해 젊은 여성의 전신 초상화를 이용했다. 〈모엣&샹동 드라이 임페리얼〉의 젊은 여성이 관객을 내려다본다. 그녀가 입은 드레스는 무하가 1897년 디자인했던 〈라 트라피스틴〉 리큐어의 포스터에 등장하는 옷과 유사한 스타일이다. 무하의 다른 삽화 속 여성들처럼 꽃을 드는 대신 그녀는 오른손에 화려하게 장식된 샴페인 잔을 들고 있다. 길게 흘러내리는 드레스는 비잔틴 스타일의 섬세함이 돋보인다. 그녀는 왼손으로 망토 자락을 쥐고 있다. 깃이 높은 드레스를 장식하고 있는 원형무늬는 머리와 상체를 감싸고 있는 원과 통일성을 이룬다. 그녀는 보석이 달린 펜던트 귀걸

표현한다. 무하는 원본 그림에는 없던 글자와 장식을 석판에 바로 추가했다. 〈지스몽다〉 포스터에 적용했던 독특한 크기의 형식이 또 한 번 사용되면서 길이는 폭의 약 세 배에 달한다. 인물의 바로 위에는 '덴마크 왕자 햄릿의 비극적 이야기Tragique Histoire D'Hamlet/Prince de Denmark'라고 쓰여 있고, 베르나르의 이름은 바로 그 아래에 있다. 전반적으로 어두운 색감은 침울한 분위기를 자아낸다. 옅은 색의 배경은 가운데 인물을 화면 앞쪽으로 밀어내는 효과를 준다.

이를 하고 있고, 오른쪽 손목에는 펜던트 보석이 달린 팔찌를 하고 있다. 반짝이는 금빛 밴드는 그녀의 풍부하고 짙은 갈색 머리에 왕관처럼 놓여 있다.

브랜드명의 구분

〈모엣&샹동: 화이트 스타 샴페인〉은 한쪽 어깨에만 끈이 있는 요염한 스타일의 옅은 분홍빛 드레스를 입은 여성을 통해 좀 더 가벼운 샴페인을 표현한다. 얇은 드레스와 뷔스티에 리본은 그녀의 몸을 감싸고 아무것도 신지 않은 발끝까지 흘러내린다. 분홍색 장식 주름은 삽화의 아래쪽까지 길게 뻗어내려 브랜드명에 이목을 집중시킨다. 여성의 금발에는 분홍색 꽃으로 장식된 화관이 올려져 있다. 얼굴과 상체를 감싸는 원은 그녀의 몸을 아라베스크 모양으로 휘감은 분홍색과 흰색 꽃과 포도나무 잎으로 둘러싸여 그림을 가득 채운다. 왼손에는 커다란 포도 과일 바구니가 올려져 있다. 그녀의 표정은 보는 이에게 포도와 샴페인을 맛보라고 권하는 듯하다.

모엣&샹동 메뉴 카드

무하는 모엣&샹동의 제품 광고, 카탈로그, 제품 안내 책자, 엽서, 초대장, 포스터 등 기업 이미지 전반을 디자인했고, 소비자들의 반응은 폭발적이었다. 1743년 창립된 모엣&샹동은 다양한 매체를 활용해 자사에 대한 긍정적인 이미지 창출을 위해 호텔과 레스토랑뿐만 아니라 개인에게도 브랜드를 홍보했다. 무하는 1899년 제작한 여덟 가지 메뉴 카드에 동일한 그래픽디자인을 적용했다(46~49페이지, 144~47페이지 참조). 각각의 작품에서 젊은 여성은 전신 길이의 아치형의 빈 메뉴 카드와 나란히 포즈를 취하고 있다. 여성들은 하늘거리는 긴 드레스를 입고 있다. 긴 드레스 자락은 아라베스크 곡선으로 흘러내려 여성스러움을 강조하고 카드의 이미지에 장식적 효과를 더한다. 여성들의 시선은 마치 모엣&샹동을

함께 마시자고 제안하는 듯 보는 이를 향하고 있다. 무하는 다양한 색상을 적용해 각 메뉴 카드에 등장하는 여성의 자세와 곡선을 차별화한다.

넥타 리큐어의 관능적 묘사

두 가지 모엣&샹동 샴페인 포스터에 등장하는 이미지는 1897년 넥타 리큐어 광고에도 등장한다(82페이지 참조). 젊은 여성은 모로코 스타일의 술이 장식된 쿠션에 앉아 있다. 가슴을 드러낸 여성은 가느다란 끈으로 어깨와 팔이 장식된 드레스를 입고 있다. 그녀는 왼손으로 마치 몸을 덮으려는 듯 드레스 자락을 움켜쥐고 있다. 그녀는 오른손으로 쟁반에 올려둔 넥타 리큐어 병을 들고 있다. 색감은 비잔틴 스타일의 모엣&샹동 제

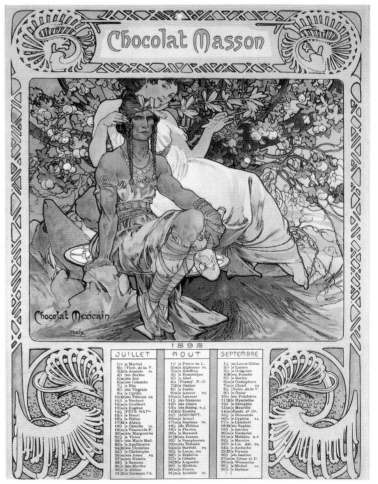

성인기 순간을 묘사한 〈성장(Adulthood)〉, 1897, 컬러 석판화, 30×22cm(11⅞×8⅞/in)

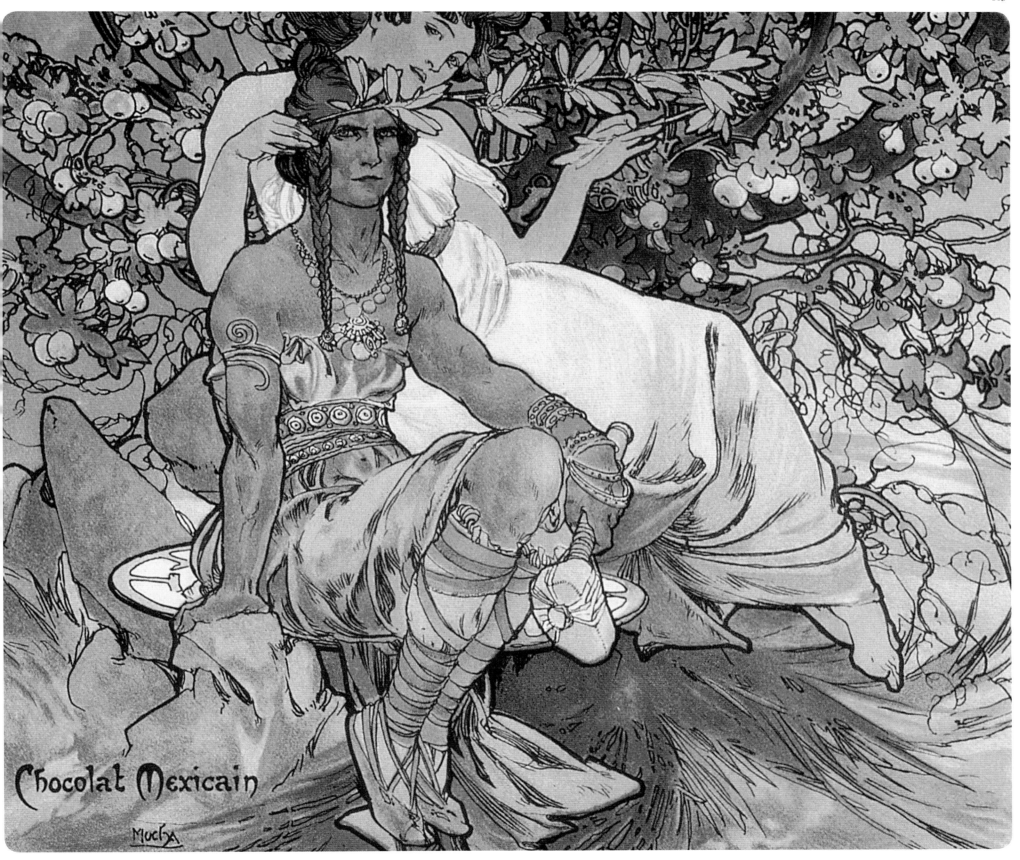

Chocolat Mexicain

Mucha

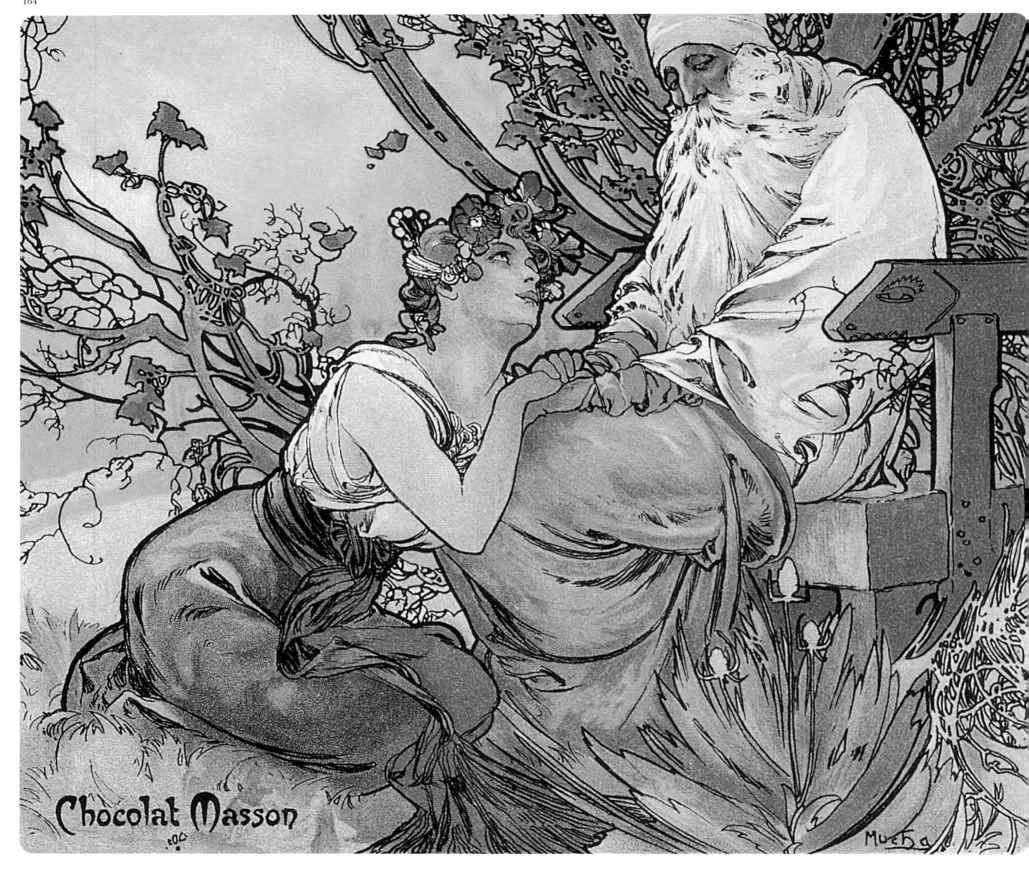

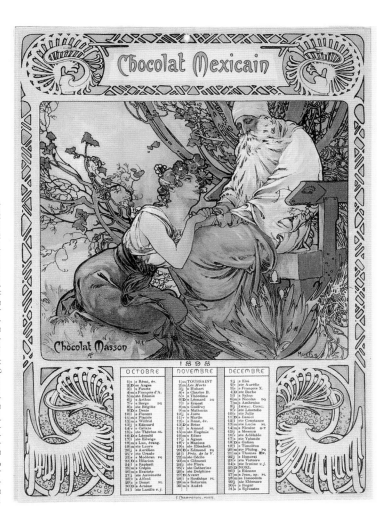

숄콜라 마송 달력에서 〈노년기Old Age〉, 1897, 컬러 석판화, 30×22cm(11⅞×8⅝in)

작품 〈그랑드 오달리스크La Grande Odalisque〉(1819)와 신화를 그림으로 표현한 보티첼리의 〈비너스와 마르스Venus and Mars〉(1485년경), 그리고 멕시코시티의 인류학 박물관에 안치된 마야인의 제물 석판 양각 사진에 영향을 받은 것으로 보인다. 〈잉카의 와인〉은 무하가 1897년 제작한 수평으로 긴 스타일의 포스터로 2년 뒤 조금 더 작은 형식을 적용해 「라 플륌」의 표지로 재등장했다. 〈잉카의 와인〉은 무하의 포스터에 제시된 설명대로 회복기 환자에게 도움이 되는 약국에서 판매하는 건강 음료였다. 음료의 독특한 이름 때문에 무하는 깃털이 달린 머리 장식을 하고 반나체로 숲에 누워 있는 잉카 여신의 이미지를 만들어냈다. 그녀는 오른손에 건강에 좋은 음료병을 들고 있다. 상체에 아무것도 걸치지 않고 깃털이 멋있게 달린 머리 장식을 한 잉카 원주민 남성은 두 손을 가지런히 모으고 그녀에게 다가간다. 그는 신비한 건강 음료를 원하고 있다. 가로로 긴 포스터는 옆으로 기대어 누운 여신의 몸을 표현하기에 알맞다. 무하는 이 포스터를 위해 같은 자세를 취하고 하체만 살짝 가린 모델의 사진을 찍었다. 무하는 직물이 몸을 어떻게 감싸는지 정확하게 묘사하기 위해 오랜 시간을 투자해 공들여 표현했다. 이런 사실적인 세부 묘사 덕분에 무하는 다른 상업 포스터 제작자보다 월등히 뛰어난 작품을 선보일 수 있었다.

품 포스터와는 달리 구릿빛, 주황색, 갈색, 녹색의 풍부한 숲 색조를 띠고 있다. 또한 장식이 가득한 커다란 원은 그녀의 머리와 상체를 감싼다. 이국적이고 퇴폐적인 아르누보 스타일인 이 작품은 프랑스 화가 도미니크 앵그르Dominique Ingres(1780-1867)가 창녀의 삶을 소재로 그린 〈그랑드 오달리스크La Grande Odalisque〉(1819)와 터키 여성을 그린 〈터키 목욕탕Le Bain Turq〉(1864)에서 볼 수 있는 오리엔탈리즘을 연상시킨다.

무하의 디자인에 영향을 준 화가들

무하의 석판화 〈잉카의 와인Vin des Incas〉(182~83페이지 참조)은 앵그르의

『르 파테Le Pater』 중 일부, 1899, 컬러 석판화, 33×25cm(13×9⅞in)

『르 파테』

상업 광고와 극장 포스터 디자인을 계속하던 무하는 좀 더 진지한 주제를 다루고 싶었다. 무하는 예술이 사람들의 이해를 높이고 '깨달음'을 얻을 수 있도록 도와야 한다고 믿었고, 주기도문을 삽화로 표현한다면 자신의 믿음을 실현할 수 있으리라고 생각했다. 무하는 1895년 『일세』(122~25페이지 참조)를 출간하면서 협력했던 피아자 출판사에 연락했고, 주기도문을 프랑스어와 체코어로 된 한정판 도서 형식으로 출간하기로 합의했다. 『르 파테Le Pater, 1899』(166~68페이지 참조)는 무하가 자신의 예술적 기량을 마음껏 펼칠 수 있을 때 얼마나 다양한 기술을 선보일 수 있는지 증명하는 작품이다. 무하는 그래픽디자인과 회화를 접목해 주기도문의 일곱 가지 시구를 각각 세 페이지로 표현했다.

첫 번째 페이지에는 장식체의 라틴어 문구가 있고, 그 아래에 프랑스어 번역문이 있으며 두 개의 팔각별과 동심원과 상징적 장식이 있다. 무하는 작품에 자신의 영적 믿음과 가톨릭주의, 신플라톤학파, 신비주의, 프리메이슨 단체에 대한 소속감을 결합했다. 두 번째 페이지는 구절에 대한 자신의 해석을 중세 필사본의 형태로 표현했다. 세 번째 페이지는 인간보다 훨씬 큰 영적 존재가 등장하며 구절에 대한 회화적 표현이 실려 있다. 『르 파테』는 프랑스어로 390점, 체코어로 120점 생산되었다.

하루의 시간

〈하루의 시간〉이라는 제목의 광고 패널은 하루를 〈아침의 깨어남〉, 〈한낮의 빛남〉, 〈저녁의 관조〉, 〈밤의 휴식〉으로 나누어 표현한다(56~57페이지 참조). 제목은 각 패널의 아래에 프랑스어로 쓰여 있다. 각각의 패널은 꽃무늬 고딕양식 아치 프레임 안에 낮과 밤을 네 단계로 나누어 의인화한 아름다운 젊은 여성을 묘사한다. 어깨끈이 없는 드레스를 입고 있는 여성들의 옷자락은 발과 바닥까지 흘러내린다. 배경으로 보이는 것은 새벽, 한낮, 초저녁, 밤의 하늘이다. 무하는 파스텔색을 달리해 하루의 시간이 변화하는 모습을 강조했다.

〈하루의 시간〉의 인기에 힘입어 무하는 같은 시리즈를 두 차례 더 발표했다. 무하의 장식 패널, 포스터, 엽서, 예술품의 인기는 식을 줄 몰랐고, 샹프누아 인쇄소 역시 더 다양한 재료를 도입하면서 무하는 자신이 이 모든 수요를 계속 감당할 수 있을지 의문이 들기 시작했다. 무하가 장식디자인

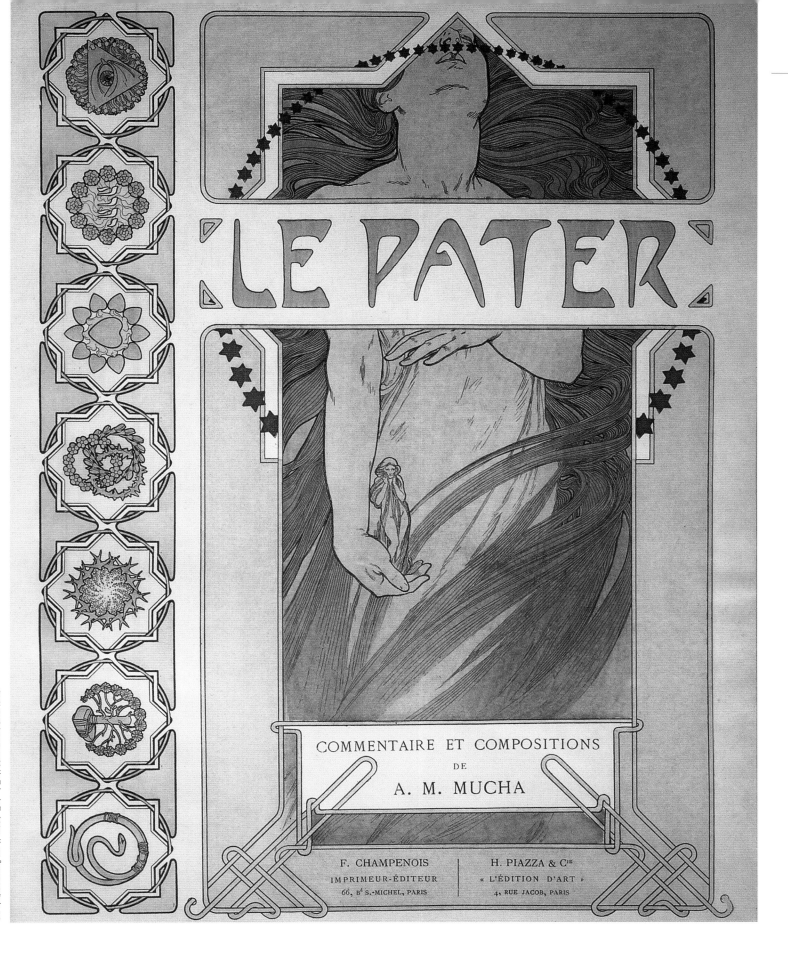

『르 파테』 Le Pater』 표지, 1899, 컬러 석판화, 33×25cm(13×9⅞in)

『르 파테』 Le Pater, 1899, 컬러 석판화, 33×25cm(13×9⅞in)

자료집을 편찬하겠다는 아이디어를 내기 시작한 게 바로 이 무렵이었다. 그는 디자인 책을 출판하기 위해 삽화 자료를 디자인하고, 모으고, 분류하기 시작했다. 그리고 그 결과물은 1902년『장식 자료집』으로 탄생한다.

다른 형식

〈새벽, 1899〉(24~25페이지 참조)과 〈황혼, 1899〉(170~71페이지 참조)의 두 젊은 여성은 이른 새벽과 저녁이 의인화한 모습으로 〈하루의 시간, 1899〉과는 전혀 다른 형식이다. 무하는 세 가지 형식을 이용했다. 〈지스몽다〉처럼 길고 가는 직사각형의 구성, 〈욥〉과 같은 초상화 스타일의 구성, 그리고 풍경화 스타일의 구성이다. 〈새벽〉과 〈황혼〉은 수평의 풍경화 구성을 적용한 작품으로 젊은 여성이 나무 그늘에 나른하게 누워 있는 전신을 수평의 거울 이미지로 표현했다. 여성들의 자세는 베네치아 출신 화가 조르조네Giorgione da Castelfranco(1477 – 1510 추정)의 작품 〈잠자는 비너스Sleeping Venus〉(1508년경)를 떠올리게 한다. 〈잠자는 비너스〉는 시골의 나무 그늘에서 낮잠을 자고 있는 비너스의 나체를 캔버스에 그린 유화 작품이다. 무하의 버전에서 새벽과 황혼은 젊은 여성을 덮은 천 조각으로 상징된다. 〈새벽〉의 여성은 잠에서 깨어나며 덮고 있던 천 조각(혹은 밤의 덮개)을 열고 나체를 드러내며 새로운 하루를 시작한다. 그리고 떠오르는 태양 쪽으로 시선을 둔다. 그 모습이 거울에 비친 듯한 〈황혼〉의 여성은 천 조각, 혹은 밤의 덮개를 당겨 몸을 덮고 눈을 감은 채 어둠이 찾아오는 시간을 준비한다.

앵초와 깃털

장식 패널 〈앵초〉(150페이지 참조)와 〈깃털〉(151페이지 참조)은 두 젊은 여성의 7부 길이 초상화를 거울상으로 표현한다. 〈앵초〉의 흑갈색 머리칼 여성은 머리에 금관을 쓰고 있다. 〈깃털〉의 금발 여성은 느슨하게 틀어 올린 머리에 드레스를 장식하는 보석이 달린 펜던트와 어울리는 이국적인 장신구를 달고 있다. 두 여성의 시선은 각각 손에 들고 있는 앵초와 깃털을 향하고 있다. 〈앵초〉의 여성은 커다란 꽃다발을 들고 그중 한 송이를 얼굴 가까이 가져다 댄다. 〈깃털〉의 여성은 왼손에 들고 있는 깃털과 나뭇잎을 바라본다. 두 작품 모두 머리를 감싸는 익숙한 원이 그려져 있다. 〈앵초〉의 원은 꽃으로 장식되어 있지만, 〈깃털〉의 원은 기하학적 모양

으로 둘러져 있다. 원본 석판의 기록에 따르면 〈깃털〉은 1899년, 〈앵초〉는 1900년에 제작되었다. 무하는 〈앵초〉의 작품명을 원래 〈꽃〉으로 지었지만, 〈꽃〉 시리즈를 제작하게 되면서 혼란을 방지하기 위해 나중에 〈앵초〉로 변경했다고 한다. 〈깃털〉은 1900년「라 플륌」의 달력으로 다시 제작된다.

『장식 조합 Combinaisons ornamentales』에서 상세 이미지, 1901, 컬러 석판화

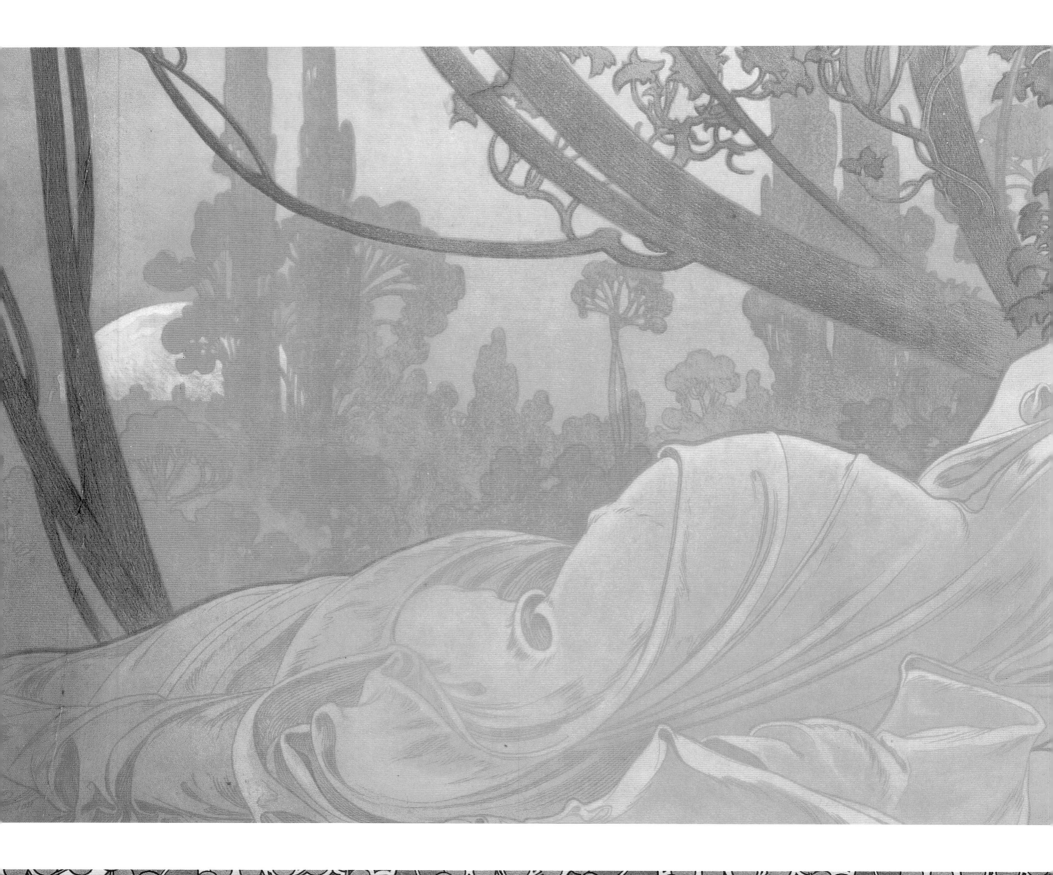

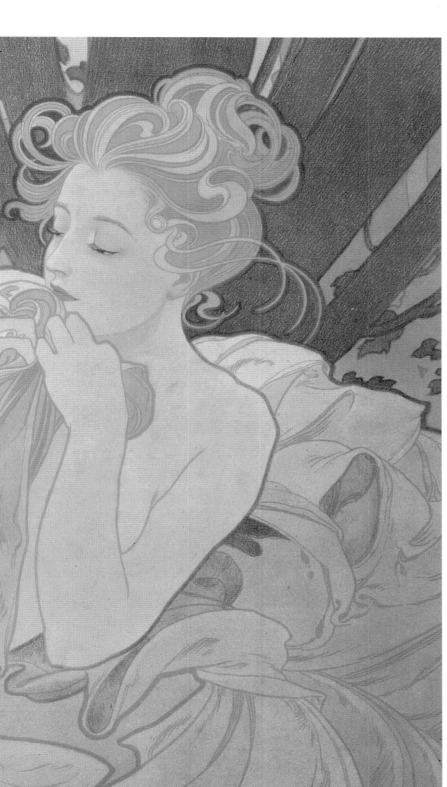

〈황혼 *Dusk*〉, 1899, 컬러 석판화, 68×103cm(26¾×40½*in*)

석판 인쇄물에서 상품으로

다른 예술가들과 마찬가지로 무하 역시 낭트에 본사를 둔 비스킷 회사 르페브르 위틸의 광고를 여러 번 디자인했다. 그중에는 비스킷을 담는 틴 케이스의 삽화 역시 포함된다. 1895년 처음 르페브르 위틸의 제품 디자인을 시작한 무하는 회사와 돈독한 신뢰 관계를 구축하게 되었다. 르페브르 위틸은 비스킷 상자 디자인을 매우 신중하게 선택했다. 예쁘거나 독특한 디자인은 곧바로 매출로 이어졌기 때문이다. 틴 케이스는 비스킷을 신선하게 보관하기 좋은 재료였고, 사람들은 마음에 드는 장식 상자 디자인을 모으기도 했기 때문에 곧바로 매출 성장으로 이어졌다. 무하는 원형과 직사각형 비스킷 상자의 삽화를 그렸다. 〈비스킷 샴페인 르페브르 위틸Biscuits Champagne Lefèvre-Utile, 1899〉은 뚜껑과 손잡이가 달린 비스킷 상자이다(106페이지 참조). 무하는 자연스러운 녹색, 금색, 흰색, 갈색을 섞어서 표현했다. 뚜껑은 수련이 그려진 원으로 장식했고, 아래에도 같은 패턴을 반복했다. 무하는 수련이 그려진 바닥과 위쪽 사이의 좁은 화면에

〈엽서: 6월*Le Mois Postcard: June*〉, 1899, 컬러 석판화, 지름 8.5cm(3¼*in*)

여섯 명의 여성을 그려 넣었다. 처음에는 수채화 그림물감으로 그린 다음 비스킷 틴 케이스에 적합한 모양으로 변경했다. 젊은 여성들은 계절 봄꽃이 가득한 벌판에 누워 있다. 이 삽화는 무하가 1900년 파리 만국박람회에서 보스니아 헤르체고비나 전시관에 그린 작품을 연상시킨다.

1900년 파리 만국박람회 삽화와 유사한 그래픽디자인을 볼 수 있는 또 하나의 작품은 〈지나가는 바람은 젊음을 가져간다Le Vent Qui Passe Emporte la Jeunesse〉라는 제목의 일본 스타일 부채이다(59페이지 참조). 이 석판 인쇄물은 두 가지 크기로 만들어졌는데, 그중 작은 사이즈는 부채용이었다. 무하는 부채 한가운데를 젊은 여성의 이미지로 장식했다. 그녀는 부채 프레임 안에 자신의 몸을 맞추듯 뒤로 기댄다. 무하는 이미지를 제대로 표현하기 위해 모델에게 같은 자세를 부탁했다.

『미술과 장식Art et Decoration』, 1900년경, 컬러 석판화, 36.8×25.4cm(14⅘×10in)

랑스 향수 로도 병Lance Parfum Rodo Bottle, 1896, 혼합매체, 7cm(2¾in)

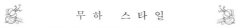

1900

파리 만국박람회

파리 만국박람회의 오스트리아 전시관 측은 무하에게 홍보 포스터를 의뢰했다. 〈파리 만국박람회 오스트리아 전시관 포스터Austria at the International Exposition Paris〉(1900)를 위해 무하는 수직으로 긴 이미지를 두 부분으로 나누었다(75페이지 참조). 왼쪽 패널에는 오스트리아를 의인화한 전통의상을 입은 젊은 여성을 그렸다. 오른쪽 패널에는 오스트리아의 마을과 도시가 사진엽서 이미지로 그려져 있다. 무하는 이 같은 레이아웃을 자주 쓰지 않았지만 좋은 반응을 얻었다.

인기 있는 주제의 변형

무하는 1900년 루비, 토파즈, 자수정, 에메랄드의 네 가지 보석을 의인화한 장식 패널 〈네 가지 보석The Precious Stones〉 시리즈를 제작했다(76~77페이지 참조). 이 작품은 '무하 스타일'의 전형적 특징이 잘 드러난 그래픽디자인이라고 할 수 있다. 각 패널은 수직으로 긴 직사각형 모양으로 제작되었다. 각 패널에 등장하는 젊은 여성의 시선은 관객을 응시한다. 여성들은 무하가 1899년 제작한 〈하루의 시간〉과 비슷한 자세를 취하고 있지만 좀 더 관능적이고 유혹적인 모습이다(56~57페이지 참조). 여성들은 각각 다른 자세로 앉아 있다. 손을 얼굴 가까이 두거나 머리를 만지기도 하

고 손으로 턱을 괴거나 보석을 어루만진다. 각기 다른 색을 띤 원은 각 인물의 머리와 어깨를 중심으로 테를 두르고 있다. 보석에 따라 색의 배합을 달리 적용했다. 다른 작품들과 마찬가지로 〈네 가지 보석〉을 디자인하기 위해 무하는 다양한 포즈를 취한 모델의 사진을 찍었고, 최종 석판 인쇄물에 이를 그대로 표현했다. 무하는 보석을 의인화한 여성 중 적어도 한 명은 가슴을 드러낸 자세로 표현하길 원했기 때문에 사진 속 모델은 반나체로

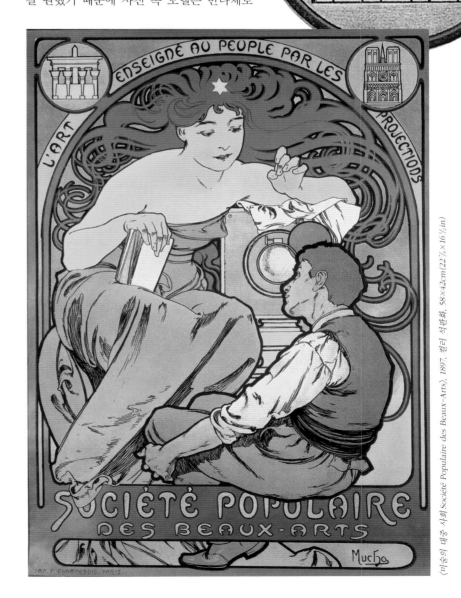

〈미술의 대중 사회〉 Société Populaire des Beaux-Arts〉, 1897, 컬러 석판화, 58×42cm(22⅞×16½in)

포즈를 취하고 있다. 하지만 샹프누아 인쇄소는 이를 거부했는데, 이는 퇴폐적 경향을 띤 아르누보 시대가 이 무렵 서서히 저물고 있었다는 신호로 해석될 수 있을 것이다.

마지막 사계 시리즈

봄, 여름, 가을, 겨울을 의인화하여 표현한 〈사계〉의 세 번째이자 마지막 시리즈는 장식 패널로 제작되었다(140~141페이지 참조). 무하는 기존 시리즈의 인물을 새롭게 해석해 사계를 의인화한 작품의 스타일을 창조했

〈엽서: 3월 Le Mois Postcard: March〉, 1899. 컬러 석판화, 지름 8.5cm(3¹/₈in)

다. 〈겨울〉은 기존 시리즈와 마찬가지로 매서운 추위에 몸을 감싼 모습으로 표현했다. 무하는 겨울 날씨를 전달하기 위해 일본 목판화의 형식과 색을 도입했다. 장식적 요소를 줄이고 차가운 파란색, 유백색과 갈색을 썼으며 윤곽을 뚜렷하게 표현했다. 그녀는 마지못해 나타난 겨울의 여왕처럼 망토로 온몸을 감싸고 있다. 그녀의 콘트라포스토['contrapposto'는 '대비된다'라는 뜻의 이탈리아어로 몸의 무게 중심을 한쪽 다리에 두고 인체의 중앙선을 S 자형으로 그리는 포즈를 말한다] 자세는 보는 이의 시선을 집중시킨다. 〈봄〉은 〈겨울〉과는 대조적으로 관능적인 분위기를 전달한다. 〈겨울〉과 유사한 자세를 취한 〈봄〉의 여성은 봄꽃을 한 다발 들고 보는 이를 향해 걸어오는 듯한 모습으로 매력을 더한다. 수레국화와 양귀비 꽃밭을 걷는 모습을 그린 〈여름〉은 나른하면서 요염하다. 무하는 눈길을 끌기 위해 여성의 굴곡진 몸매를 과장했다. 반면 〈가을〉을 의인화한 여성은 발끝까지 내려오는 중세 스타일의 긴 드레스를 입고 있다. 콘트라포스토 자세는 그녀의 둔부를 강조한다. 그녀는 계절의 상징을 들고서 보는 이를 빤히 쳐다보며 관객의 시선을 사로잡는다. 그녀의 뒤로 보이는 장식적 배경은 가을의 풍부한 색채와 겨울이 오기 직전 서리로 뒤덮인 밤을 표현한다. 무하는 세 편의 〈사계〉 시리즈를 제작하면서 구성에 큰 변화를 주지 않았지만, 세 편 모두 장식 패널, 포스터, 엽서 등으로 제작되어 한결같은 인기를 끌었다.

꽃 시리즈

무하가 풍부하고 정교한 장식 스타일을 가장 화려하게 표현한 작품을 꼽자면 〈데이지 꽃과 여인 Woman with a Daisy, 1900〉(154~55페이지 참조), 〈꽃말 Langage des Fleurs, 1900〉(54~55페이지 참조), 〈비잔틴 Byzantine, 1900〉(68~69페이지 참조)을 들 수 있다. 여성들은 모두 화려하게 장식된 꽃이 가득한 그늘에 있다. 아라베스크 스타일로 배열된 꽃과 곡선, 얽혀 있는 꽃줄기와 가늘고 긴 덩굴은 화면의 배경을 교차한다. 〈데이지 꽃과 여인〉은 왼

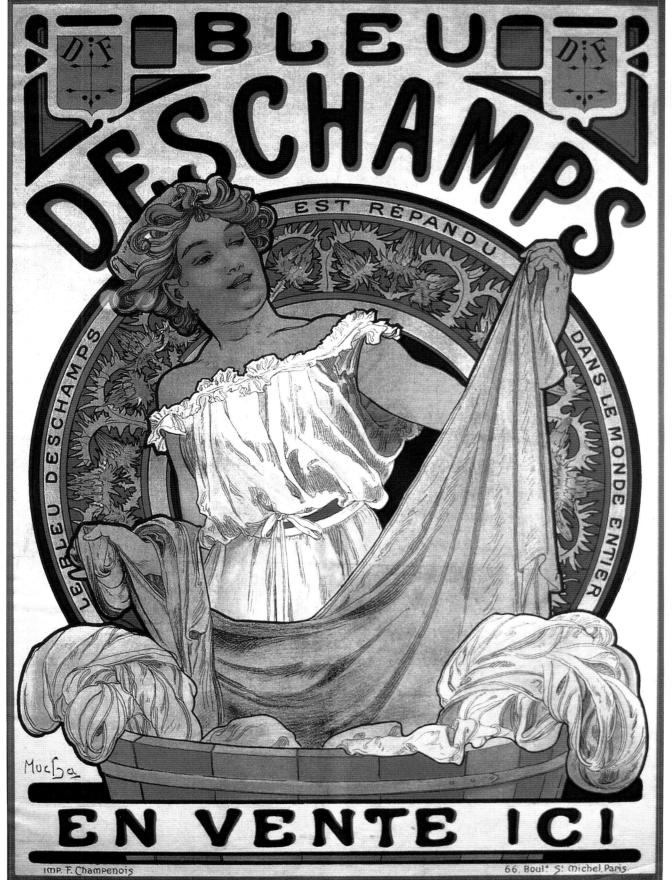

〈블루 데샹 Bleu Deschamps〉, 1897, 컬러 석판화, 35×25cm(13¹⁄₄×9⁷⁄₈in)

손에 든 데이지 꽃을 관람객에게 보여주듯 얼굴 가까이에 대고 있다. 그녀의 옅은 피부색은 흰색 꽃과 조화를 이룬다. 무하는 금색, 황색, 노란색, 빨간색, 녹색을 섞어 삽화를 표현했다. 이 장식 패널은 새틴, 벨벳, 무명에 여러 가지 다양한 색을 적용해 인쇄되었다. 1900년경 제작된 〈꽃 속의 여인Femme parmi les Fleurs〉에서도 꽃에 둘러싸인 젊은 여성은 생각에 잠긴 듯 왼손을 얼굴 가까이에 두고 보는 이를 응시하고 있다. 그녀는 보석으로 장식된 머리띠와 드레스를 걸치고 있다. 그녀의 의상은 슬라브족의 전통 옷차림과 유사하다. 1970년대 초반 미국에서 일어난 비폭력 저항운동 '플라워 파워flower power'를 연상시킨다. 짙은 장밋빛 배경은 다채로운 꽃 중에서도 핑크를 강조하며 인물을 둘러싸고 화면을 가득 채운다.

다양한 의뢰

월간 잡지 「라 포토그라픽L'Art Photographique」은 1899년 창간과 동시에 인기를 얻기 시작했다. 사진 예술은 1839년 프랑스 파리에서 공식적으로 발명되었다. 기존의 카메라는 크고 무거웠지만, 1888년 작고 다루기 쉬운 코닥 박스 카메라가 등장하면서 일반 대중들도 스튜디오에 가지 않고도 사진을 찍을 수 있게 되었다. 무하는 1899년 8월 「라 포토그라픽」 두 번째 호의 표지를 맡았다. 무하는 수직으로 반복되는 작은 꽃무늬로 표지 왼편을 채웠다. 가운데에는 더 큰 꽃과 줄기를 배경으로 두껍고 둥근 아

「장식 자료집Documents décoratifs」에서 상세 이미지, 1902, 컬러 석판화, 46×33cm(18×13in)

치형으로 잡지 제목을 표시했다. 잡지의 표지에 사진을 싣지 않은 사실은 특이하게 보일 수도 있다. 무하 스타일에 좀 더 가까운 잡지 표지 포맷은 1899년 제작한 패션 잡지「르 시크Le Chic」의 96호(9권)에서 볼 수 있다. 무하는 표지 왼편을 장식디자인으로 채웠다. 두 명의 젊은 여성은 무하 고유의 모자이크 패턴으로 가득한 스테인드글라스 디자인의 중심에 자리 잡고 있다. 여성들은 앉은 자세로 서로에게 기댄 채 관객을 쳐다본다.

특별한 책들

무하의 친구 아나톨 프랑스Anatole France는 1900년 무하에게 자신의 소설『클리오Clio』의 삽화를 의뢰했다. 이를 통해 무하는 회화작품을 내놓을 기회를 얻었다. 프랑스는 인정받는 거장이었고, 플로베르나 졸라처럼 파리와 근대주의와 퇴폐주의 문학을 수용했다. 무하는『클리오』의 삽화에 인물의 생김새와 '목소리'를 전달하고 생명을 불어넣으려고 노력했다. 무하는『클리오』의 표지와 권두 삽화에 판화 도구를 들고 있는 젊은 여성을 그렸다. 그녀를 둘러싼 원에는 책에 등장하는 장면의 상징이 들어 있었다.『클리오』의 표지 삽화는『르 파테』의 한정판 1호에 실렸다.『클리오』의 한 장면 삽화는〈슬라브 서사시〉에 재등장한다. 무하의 삽화가 그려진 한정판은 즉각 수집가들의 관심 목록에 올랐다. 같은 해 무하가 삽화를 그리고 장식한 에밀 게브하르트Emile Gebhart의 책『클로제 드 노엘 드 파

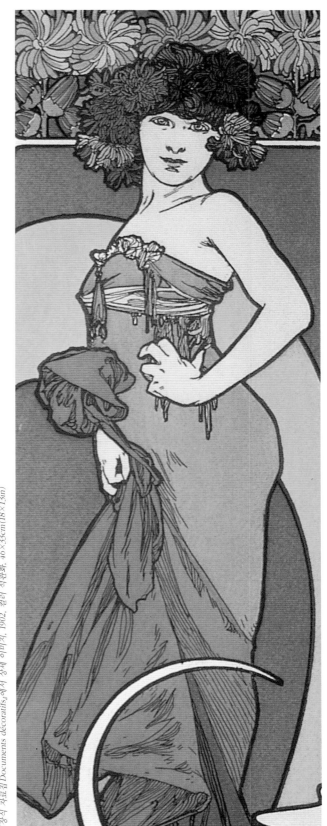

『장식 자료집 Documents décoratifs』에서 상세 이미지, 1902, 컬러 석판화, 46×33cm(18×13in)

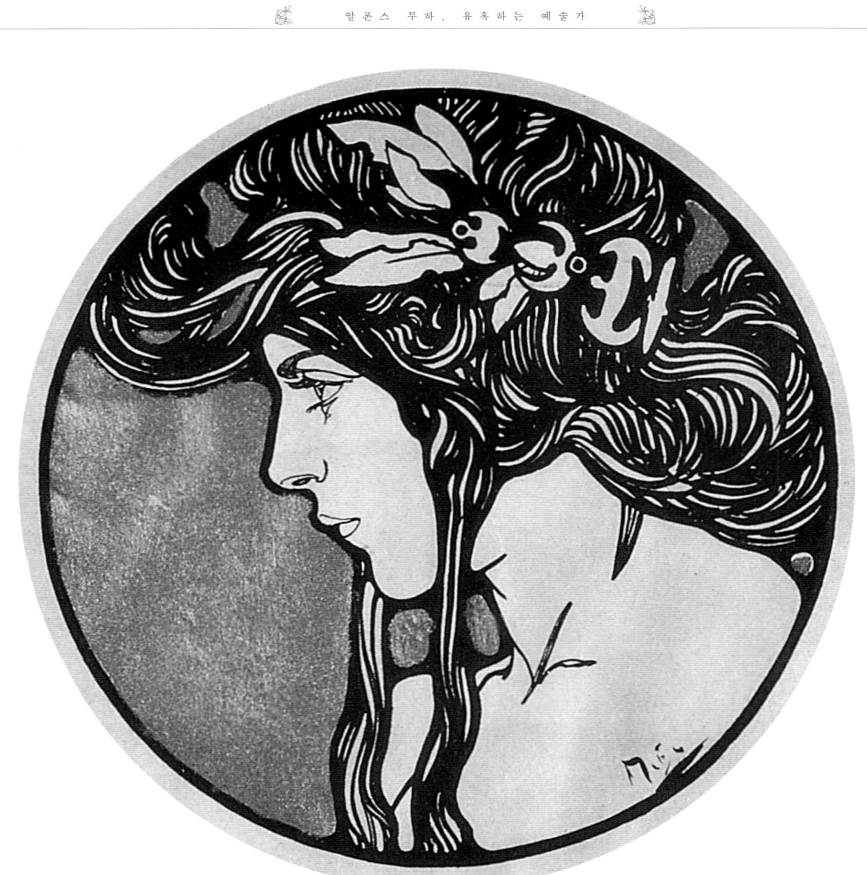

크Cloche de Noël et de Pâques』역시 한정판으로 제작되었다. 그뿐만 아니라
무하가 삽화를 담당한 알베르 드 로샤스Albert de Rochas의 『레스 센치먼트,
라 뮤지크 에르 제스트Les Sentiments, La Musique et le Geste』는 1,100부 한정판
으로 출판되었다. 또한 『미술과 장식Art et Decoration』역시 무하의 삽화로
혜택을 누린 작품이다(172페이지 참조). 당시 무하의 삽화는 판매 부수와
대중의 관심을 보증하는 핵심 요소로 작용했다.

커다란 붉은색 상자

무하는 상품의 삽화를 그리는 일을 계속했다. 그중 가장 흥미로운 작품은
르페브르 위틸 바닐라 웨하스 상자 디자인이라고 할 수 있을 것이다(16페
이지 참조). 비스킷은 밝은 빨간색과 초록색 상자에 담겨 있었다. 무하는
가운데 원 안에 그려진 어린 소녀의 이미지를 화려한 붉은색 장식 패턴으
로 감쌌다. 소녀는 붉고 커다란 양귀비로 장식된 밀짚모자를 쓰고 있다.
그녀의 머리 뒤 짙은 파란색과 얼굴에 드리워진 그늘은 보이지 않는 햇
살의 열기를 전달한다. 이 작품은 무하가 과자 상자라는 작은 공간임에도
얼마나 독창적으로 이야기를 담아낼 수 있는지 증명한다.

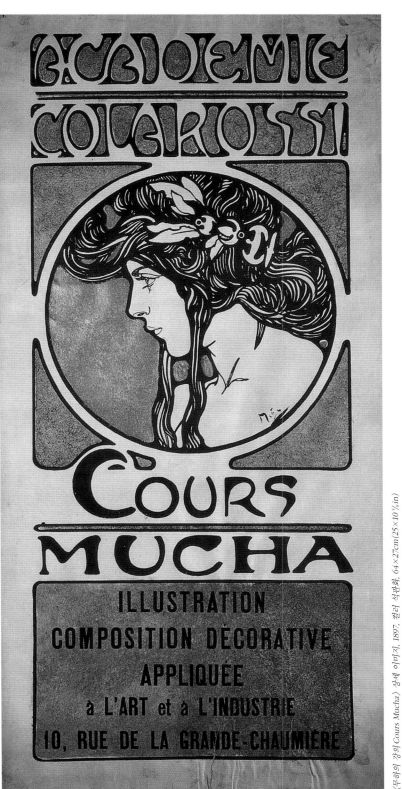

〈무하의 강의 Cours Mucha〉 상세 이미지, 1897, 컬러 석판화, 64×27cm(25×10½in)

〈잉카의 와인 Vin des Incas〉, 1899, 컬러 석판화, 74.5×191.5cm(29 ¹/₄×75 ¹/₂ in)

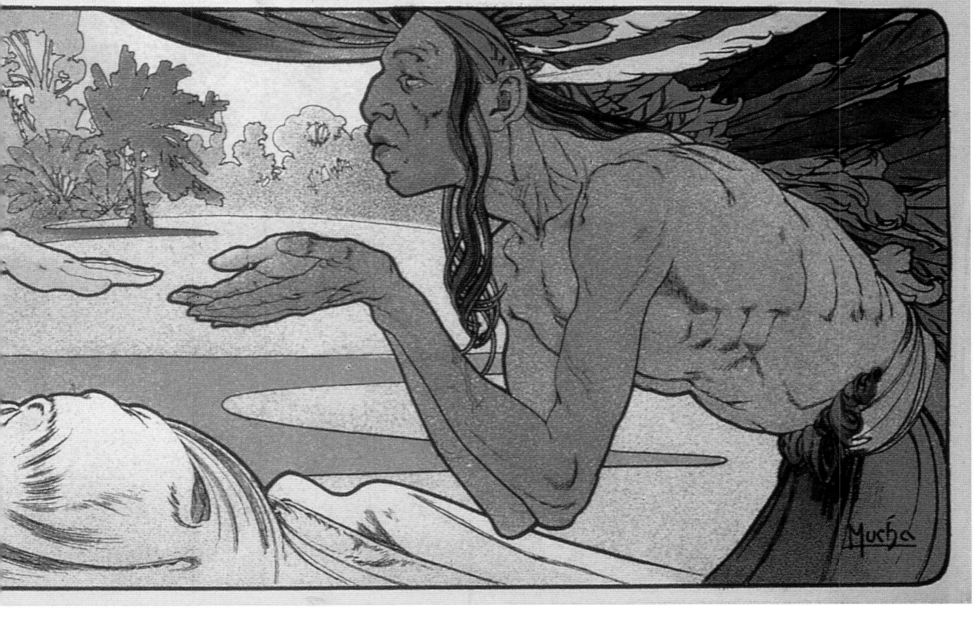

1901

짝을 이루는 장식 패널

1901년 제작된 〈월계수Laurel〉(40페이지 참조)와 〈담쟁이넝쿨Ivy〉(39페이지 참조) 장식 패널은 1897년 한 쌍으로 제작된 기존 장식 패널 〈비잔틴: 갈색 머리〉(129페이지 참조), 〈비잔틴: 금발 머리〉(130페이지 참조)와 닮은 점

이 많다. 무하는 기존 작품에 장신구가 가득한 이미지를 그렸지만, 〈월계수〉와 〈담쟁이넝쿨〉은 두 나무의 나뭇잎으로 단순하게 장식했다. 무하의 다른 장식 패널과 마찬가지로 젊은 여성의 옆모습은 원에 둘러싸여 있다. 왼쪽 패널의 여성은 오른쪽 패널의 여성을 바라본다. 그리고 오른쪽 패널의 여성은 아래를 내려다본다. 두 여성은 각각 작품의 제목인 담쟁이넝쿨(왼쪽 패널)과 월계수(오른쪽 패널)로 머리를 장식하고 있다. 무하는 부드럽고 자연스러운 녹색과 갈색을 사용했다.

르페브르 위틸의 추가 작품

1901년 무하는 르페브르 위틸의 비스킷 샴페인을 담은 직사각형 상자의 삽화를 여러 편 디자인했다(35페이지 참조). 상자의 4면에는 회사 이름이 장식되어 있다. 뚜껑에 있는 원에 둘러싸인 젊은 남녀의 시선은 보는 이를 향하고 있다. 남성은 비스킷을 테이블에 놓인 샴페인 잔에 담근다. 숙녀는 한 손으로 샴페인 잔을, 다른 손으로는 비스킷을 들고 있다. 작은 삽화는 비스킷을 어떻게 즐기면 되는지 솜씨 있게 설명한다. 무하는 1901년 〈르페브르 위틸 비스킷 마디라Biscuits Madère Lefèvre-Utile〉(194페이지 참조), 〈르페브르 위틸 비스킷 뮈스카데Biscuits Muscadet Lefèvre-Utile〉(109페이지 참조), 〈르페브르 위틸 웨하스 프랄리네 Gaufrettes Pralinees Lefèvre-Utile〉(107페이지 참조)을 홍보하기 위해 각 제품에 알맞은 삽화를 그렸다. 〈르페브르 위틸 비스킷 부두아Biscuits Boudoir Lefèvre-Utile〉(116페이지 참조)의 삽화는 무하가 비스킷 상자와 옆부분에 어떤 디자인을 그려냈는지 보여준다.

무하는 1902년 자신의 디자인 안내 책자를 출간하기에 앞서 두 차례 디자이너들에게 도움이 될 안내 서적을 편찬하는 작업에 참여했다. 무하는 1901년 출판된 『장식 조합Combinaisons ornamentales』의 공동 저자로 참여해 장식디자인 기술을 공개했다. 이 디자인 안내서는 모리스 필라르 베르뇌유M.P. Verneuil, 조지 오리올G. Auriol, 그리고 무하가 참여한 그래픽디자인 모음집이었다. 무하는 표지와 더불어 예시를 제안하는 10페이지를 디자인했다. 무하는 자신의 특징을 보여주는 스타일을 엮어 어떤 장식 요소들이 서로 어울리는지 보

〈엽서: 5월 Le Mois Postcard: May〉, 1899, 컬러 석판화, 지름 8.5cm(3 1/2 in)

『장식 자료집 *Documents décoratifs*』에서 각색, 1902, 컬러 석판화, 46×33cm(18×13in)

여주고 제작하는 방법을 공개했다. 또한 1901년 작품 모음집 『리기아: 무하의 장식 디자인 재구성Lygie: Reproduction des Oeuvres Décoratives de Mucha』을 발표했다(22페이지 참조).

1902

『장식 자료집』

1899년에서 1900년에 걸쳐 도서 출판 분야에서 입지를 탄탄히 굳힌 무하는 이번에는 자신의 책을 출판하게 된다. 장식 디자이너, 데생 화가, 삽화가들을 위한 디자인 안내서를 출간하기로 결심한 것이다. 무하는 자신의 회고록에서 많은 사람이 다양한 유형의 작품을 제작하길 원하므로 디자인 안내서를 집필하기로 했다면서 다음과 같이 표현했다. "모든 요청에 일일이 대응하기는 불가능하므로 나는 장식 요소와 항목을 담은 특별한 책을 쓰기로 했다. 이 요소들을 적용한다면 원하는 모든 이가 자신이 생각하는 작품을 제작할 수 있으리라 믿는다." 무하의 패턴, 인물, 가구, 방 인테리어를 아우르는 백과사전은 2차원의 선화線畫와 3차원의 공간에서 '무하 스타일'을 어떻게 만들어내는지 안내한다. 그는 그중 일부 그림을 1900년 파리 만국박람회에서 공개했다.

1902년 리브레리 상트랄 데 보자르Librairie Centrale des Beaux-Arts에서 출판한 『장식 자료집』은 에밀 레비Emile Levy가 인쇄했고 한 세트가 네 권으로 구성된 서적이었다. 포트폴리오에는 속표지 및 설명 문구와 함께 연필과 백색 안료로 그린 72개 플레이트가 포함되어 있다. 책에는 석판인쇄, 에칭, 헬리오그래피 등 다양한 기술이 제시되어 있다. 헬리오그래피는 사진 이미지를 재생산하는 가장 오래된 기법으로 19세기 초 조제프 니세포르 니에프스Joseph Nicéphore Niepce(1765 – 1833)가 발명했다. 『장식 자료집』에서 무하는 디자인 이론에 대한 자신의 해석을 논했다. 그리고 다양한 종이에 그린 그림으로 예시를 만들고, 오늘날 아르누보 스타일로 알려진 자연적, 장식적 꽃 모티프와 인물 장식예술을 제안했다. 또한 가구, 액세서리, 식기, 편물, 방 인테리어, 장식 패널 디자인과 시제품 및 나무, 금속, 유리, 레이스 등 다양한 재료로 완성된 제품 디자인을 제시했다.

유럽에서의 성공

『장식 자료집』을 발간한 후 '무하 스타일'의 영향력은 놀라울 정도로 커졌다. 『장식 자료집』은 디자인의 성서가 되었고, 미술학교, 도서관, 디자인 작업장, 교육기관, 제조업체 등은 앞다투어 책을 사들였다. 디자인에 대한 유일무이한 작품집으로 자리 잡은 『장식 자료집』은 유럽 곳곳에서 팔렸고, 예술가와 디자이너들에게 영향을 주었다. 게다가 무하는 1902년 출간된 디자인 용어와 설명을 담은 『예술 장식 사전Dictionnaire des Arts Décoratifs』의 표지 삽화를 그렸다. 이 사전은 『장식 자료집』을 완벽히

『장식 자료집 Documents décoratifs』에서 상세 이미지, 1902, 컬러 석판화, 46×33cm(18×13in)

『장식 자료집 Documents décoratifs』에서 상세 이미지, 1902, 컬러 석판화, 46×33cm(18×13in)

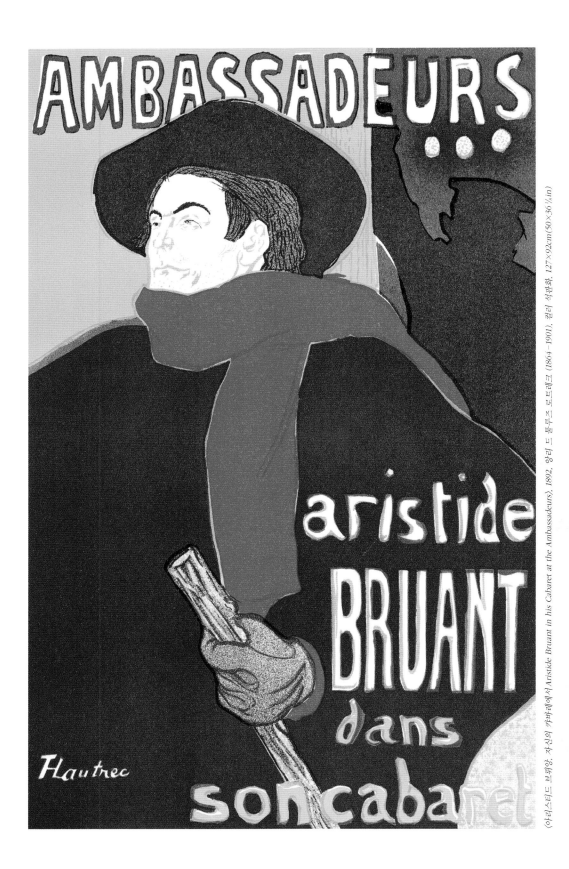

〈아리스티드 브뤼앙, 자신의 카바레에서 Aristide Bruant in his Cabaret at the Ambassadeurs〉, 1892, 앙리 드 툴루즈 로트레크 (1864~1901), 컬러 석판화, 127×92cm(50×36 ¼ in)

보완하는 책이었다. 무하는 『장식 자료집』이 디자인에 대한 대중들의 요구를 충족시키기는커녕 오히려 관심을 증폭시키는 역할을 했다고 회고록에서 언급했다. 대중들은 『장식 자료집』에 제시된 이미지를 액세서리, 식탁 램프, 꽃병, 식기 등에 어떻게 적용하는지 알고 싶어 했다. 결국 무하는 1905년 두 번째 저서 『인물 자료집』을 내놓았다. 이 책 역시 에밀 레비가 인쇄를 맡았다. 책은 성공을 거두었고, 아르누보에 대한 관심은 정점에 달했다.

지역적 영향

1902년 무하는 장식 패널 〈해안 절벽에 핀 히스 꽃 Heather from the Coastal Cliffs〉(60페이지 참조)과 〈모래톱에 핀 엉겅퀴 Thistle from the Sands〉(61페이지 참조)를 발표한다. 무하는 이 작품들을 각각 '라 노르망드'와 '라 브레톤'으로 묘사했다. 여성들은 노르망디와 브르타뉴의 전통의상을 입고 토착 꽃을 들고 있다. 무하는 프랑스 북서부에 오래 살았기 때문에 그 지역에 대해 잘 알고 있었다. 무하가 해석한 브르타뉴 여성의 모습과 한때 작업실을 공유하던 친한 친구인 폴 고갱이 그린 두 편의 작품 〈브르타뉴의 여인들 Paysannes bretonnes, 1894〉, 〈두 브르타뉴 여인과 풍경 Landscape with Two Breton Women, 1889〉을 비교해보는 것도 매우 흥미롭다. 또한 레오네토 카피엘로 Leonetto Cappiello(1875~1942)의 포스터 〈압생트 뒤크로 피스 Absinthe Ducros fils, 1901〉를 보면 인기 있는 그래픽디자인은 여전히 쥘 쉬레, 테오필 스타인렌, 툴루즈 로트레크 등의 영향을 많이 받았다는 사실을 알 수 있다.

탁월한 시리즈

무하가 1902년 제작했던 네 편의 시리즈 장식 패널 〈달과 별 The Moon and the Stars〉은 탁월한 작품으로 평가받고 있다(190~191페이지 참조). 무하는 이 작품에 기존의 고도로 양식화된 그래픽디자인과는 다른 회화적 묘사를 적용했다. 장식적 요소가 덜한 〈달과 별〉 시리즈는 장식적 회화라기보다는 예술작품이다. 〈샛별〉, 〈금성〉, 〈달〉, 〈북극성〉은 무하가 '발 드 그라스' 작업실에서 찍은 사진을 바탕으로 제작한 작품이다. 그는 다양한 자세를 취한 모델의 사진을 찍었고, 그중 가장 마음에 드는 사진으로 최종 작품을 완성했다. 전문 스튜디오 모델들은 대부분 누드로 사진을 찍거나

AU PARADIS DES BEBES

ETRENNES!

AL' ARBRE DE NOEL

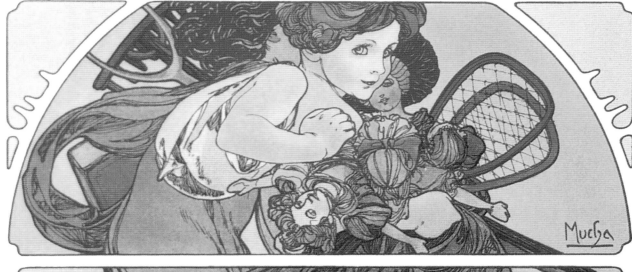

『장식 자료집』에서 플레이트 56번 Plate 56 from Documents décoratifs, 1902, 컬러 석판화, 46×33cm(18×13in)

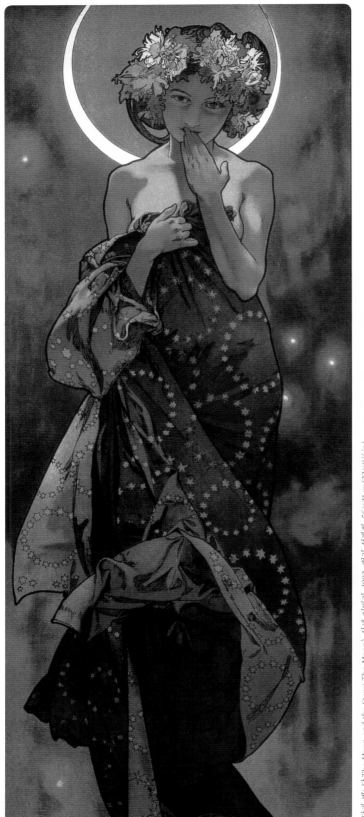

〈달과 별: 달 The Moon and the Stars: The Moon〉 상세 이미지, 1902, 컬러 석판화, 56×21cm(22×8¹⁄₄in)

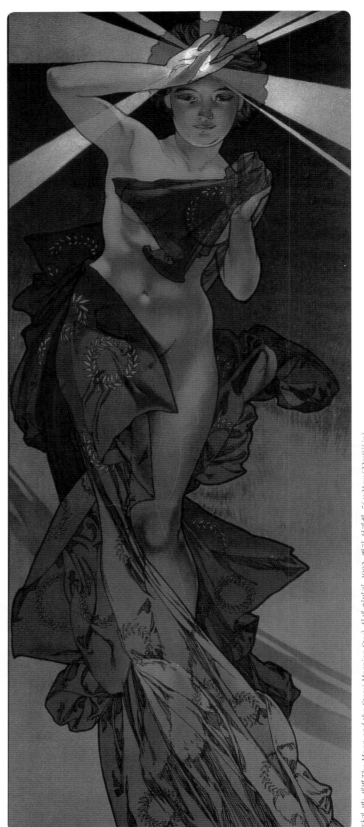

〈달과 별: 샛별 The Moon and the Stars: Morning Star〉 상세 이미지, 1902, 컬러 석판화, 56×21cm(22×8¹⁄₄in)

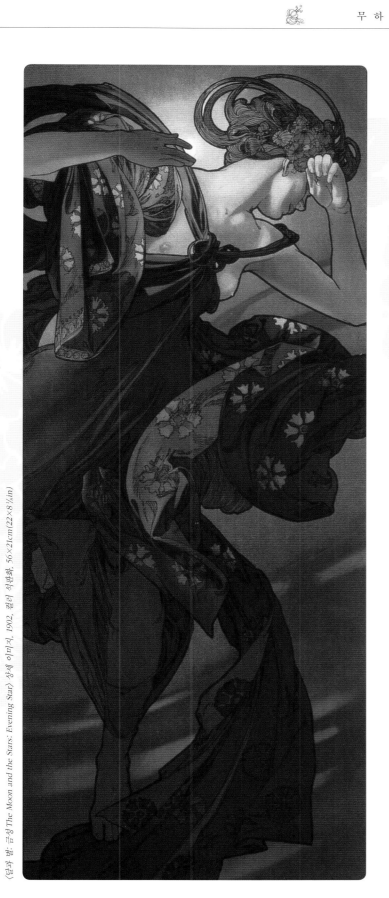

〈달과 별: 금성 The Moon and the Stars: Evening Star〉 상세 이미지, 1902, 컬러 석판화, 56×21cm(22×8⅓in)

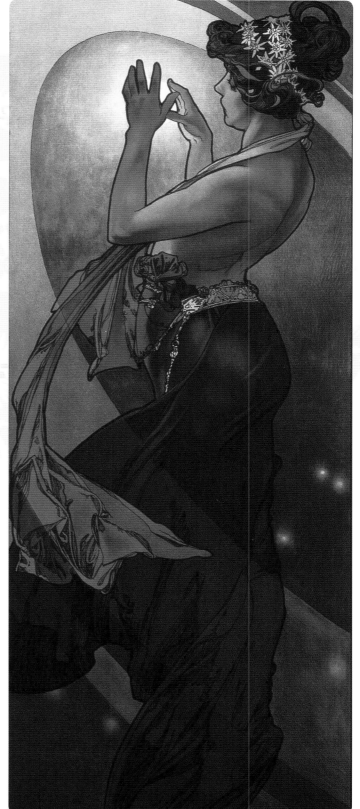

〈달과 별: 북극성 The Moon and the Stars: Pole Star〉 상세 이미지, 1902, 컬러 석판화, 56×21cm(22×8⅓in)

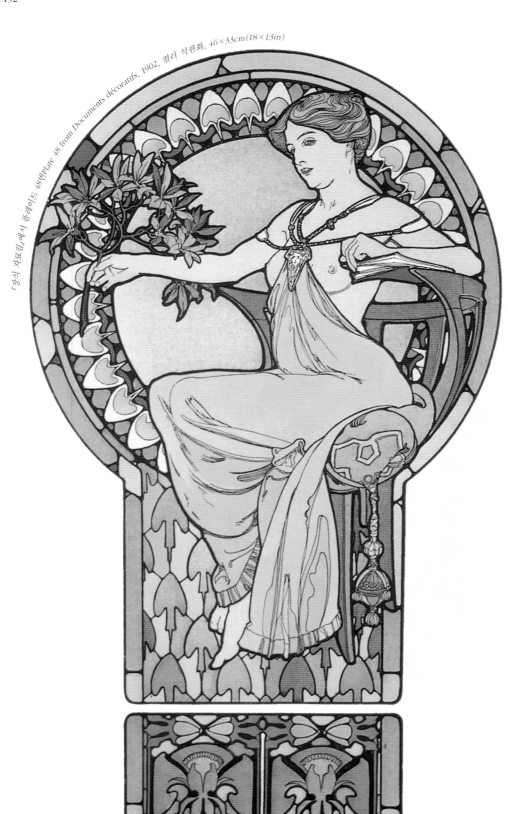

『장식 자료집』에서 플레이트 48번/Plate 48 from Documents décoratifs, 1902, 컬러 석판화, 46×33cm(18×13in)

포즈를 취한다. 이는 유럽 전반에 걸쳐 보편적 관행이었다. 또한 예술 아카데미나 교육기관에서도 일반적인 일이었다. 옷의 방해를 받지 않고 몸의 움직임을 드러내려는 목적이다. 유럽의 다른 곳과 마찬가지로 라파엘 전파와 영국의 미술공예운동을 따르는 화가들 역시 보편적으로 받아들였다. 그들은 자연 그대로를 그리고, 눈으로 본 그대로 정확하게 되살리길 원했다. 무하는 의뢰받은 내용과 가장 근접한 사진을 골라 몸의 각 부분이 완성된 삽화에서 어디에 해당하는지 정확하게 재현하기 위해 확대 사진에 그리드를 그렸다.

천상의 존재

달과 별을 의인화한 여성은 천상의 공간, 하늘 높은 곳에 떠 있다. 〈달〉은 천상의 공간이 주는 신비로움의 한가운데에 앉아 있다. 아름다운 푸른색 가운을 입고 있는 그녀의 얼굴에는 달빛 한 조각이 비치고 있다. 그녀는 세상을 내려다보고 있고 생각에 잠긴 듯 손을 입 가까이 가져다 대고 있다. 〈샛별〉에서는 강하고 밝은 해가 지면으로 쏟아진다. 아침 해를 온몸에 받은 여성은 떠오르는 새벽 햇살을 피해 눈을 가리고 있다. 반사된 빛은 얼굴 가까이 들고 있는 손에서 퍼지는 것처럼 보인다. 몸을 살짝 가린 얇은 천은 그녀의 수줍음을 거의 지켜주지 못한다. 〈금성〉은 유성처럼 쉬지 않고 하늘을 가로지른다. 그녀의 뒤로 빛이 저물고 어둠이 오기 시작한다. 무하는 스냅숏처럼 찰나의 시간을 표현했다. 이미지는 순식간에 빠르게 지나가기 때문에 사진 프레임 안에 몸의 모든 모습을 포착하기는 쉽지 않았을 것이다. 〈북극성〉의 여성은 하늘에서 아래의 땅과 별을 내려다보고 있다. 그녀는 별빛을 움켜잡으려는 듯 두 손을 모으고 있다. 무하는 각 패널의 가장자리를 정교한 나뭇잎과 꽃으로 아름답게 장식한다. 무하는 『장식 자료집』에 실은 장식디자인의 예시처럼 세부적 묘사에 놀라울 만큼 공을 들여 표현했다.

자전거 타기의 즐거움

샹프누아 인쇄소는 계속해서 무하에게 상업 포스터를 의뢰했다. 무하는 퍼펙트라 자전거를 위한 포스터를 작업하면서 1897년 제작했던 웨이블리 자전거(114~115페이지 참조)와는 다른 스타일을 시도했다. 〈퍼펙트라 자전거 포스터〉(42페이지 참조)를 제작하면서 무하는 자전거와 탑승자에

『장식 자료집 Documents décoratifs』에서 상세 이미지, 1902, 컬러 석판화, 46×33cm(18×13in)

주목했다. 그는 어린 소녀가 자전거 핸들에 기대어 있는 모습을 그렸다. 그녀의 긴 머리는 자전거를 타면서 불어오는 바람에 흩날리며 화면을 가득 채운다. 그녀는 허리에 리본을 묶은, 소박하고 헐렁하면서도 귀여운 드레스를 입고 있다. 어깨의 프릴 소매는 자전거를 타는 동안 흐트러진 것처럼 보인다. 회사의 이름은 소녀의 이미지 바로 위에 단순한 텍스트로 쓰여 있다. 어린 소녀와 자전거의 삽화로 흥미롭고 감각적인 분위기를 전달하는 이 포스터는 자전거 타기의 즐거움을 전하고 자전거의 판매로 이어졌다.

르페브르 위틸 비스킷 마다라 상자Lefèvre-Utile Biscuits Madère Box,
1901, 혼합매체. 8×20.4×11.7cm(3×8×4 ⅝in)

1903

사라 베르나르의 특별한 초상화

무하가 르페브르 위틸 비스킷 회사의 디자인을 오랫동안 담당하면서 〈먼 나라의 공주〉의 멜리장드Mélissinde 역으로 분장한 사라 베르나르의 유화를 그리게 되었다(오른편 그림 참조). 무하에게 이 작품은 특별히 기분 좋은 의뢰였다. 그는 사선으로 앉아 관객을 쳐다보는 베르나르를 그렸다. 턱 아래에 둔 그녀의 두 손은 생각에 잠긴 표정을 강조한다. 무하는 나무를 배경으로 앉은 그녀를 반원형 아치 프레임에 담았다. 무하는 베르나르의 인물을 강조하기 위해 배경에 자리 잡은 나무를 흐릿하게 그려 사진과 같은 효과를 냈다. 자기 홍보의 달인이었던 베르나르는 다른 제품의 광고 모델로 섰던 경험을 살려 이 그림을 르페브르 위틸 제품 광고에 사용하는 데 동의했다. 1903년에서 1904년에 출시된 '르페브르 위틸, 사라 베르나르 한정판' 상자에 실린 베르나르의 이미지 아래에는 "난 르페브르 위틸 비스킷만큼 맛있는 과자를 본 적이 없어요. 음, 벌써 두 개째네"라고 손글씨로 쓰여 있고, 베르나르의 이름이 적혀 있다. 베르나르의 유머 감각과 대중에게 다가가는 능력을 보여주는 대목이다.

미국의 부름

1903년 베르나르는 극작가 빅토리앵 사르두의 극본 〈마녀La Sorcière〉를 사라 베르나르 극장의 무대에 올리기로 했다. 베르나르는 조라야Zoraya 역을 맡았다. 이 포스터는 무하가 베르나르를 위해 만든 마지막 작품으로 남게 되었다. 베르나르는 당시 유럽과 미국 순회공연 중이었고, 무하에게 미국으로 활동 무대를 옮겨보도록 제안했다. 무하는 파리에서 크게 성공을 거두었지만 상업적 안목이 뛰어난 사람은 아니었고, 막대한 부를 얻었지만 쉽게 잃어버렸다. 그는 더 많은 수입과 분위기를 전환할 기회가 필요했고 그래픽디자인으로부터 휴식이 절실했다. 무하는 물밀 듯이 밀려오는 장식 패널, 포스터, 잡지와 책 표지, 상품 의뢰로부터 잠시 멀어지고 싶었고, 단조로운 파리의 일상에서 벗어나고 싶었다. 게다가 아르누보에 대한 파리 대중의 관심은 정점에 달했다. 그렇게 무하는 1904년 처음 뉴욕으로 떠났다.

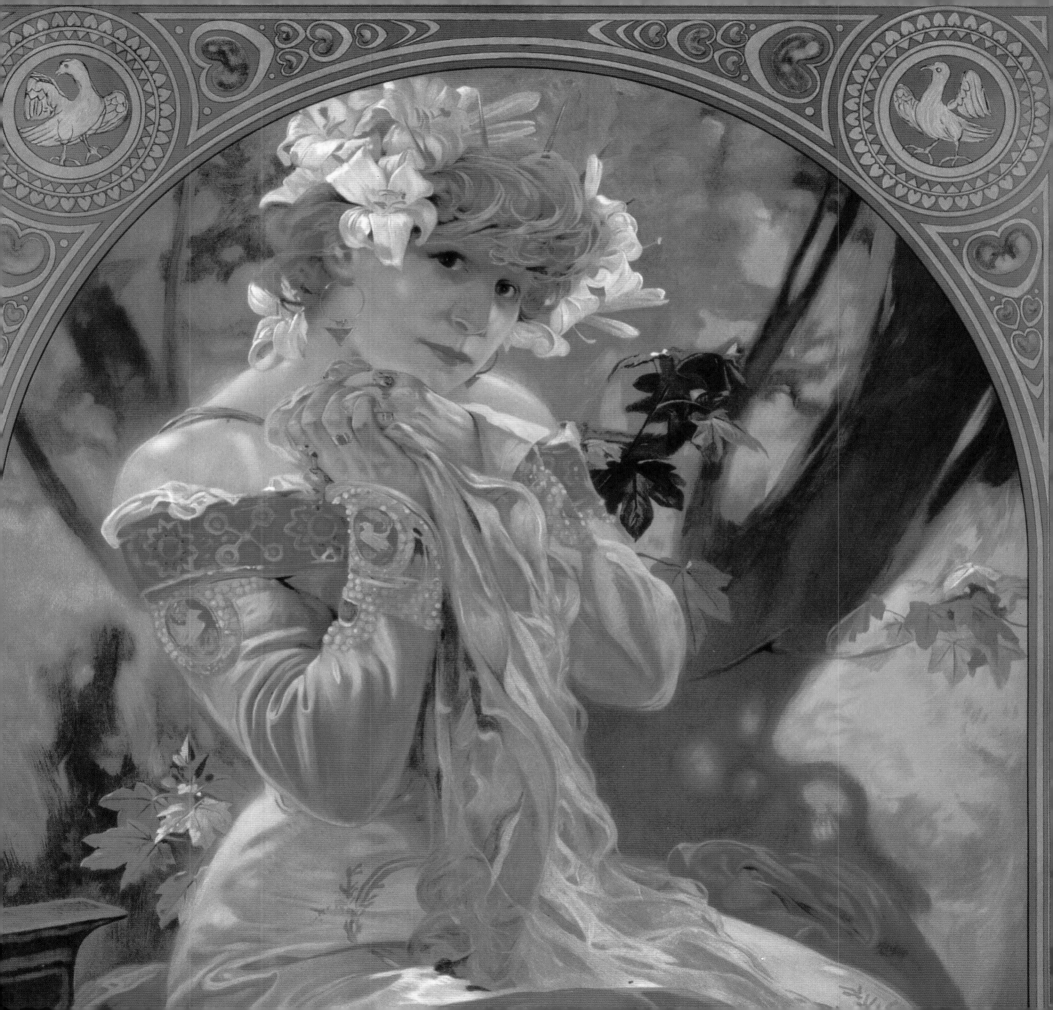

제인 앱디, 『프랑스의 포스터The French Poster』, 클락슨 포터 출판사, 뉴욕, 1969

괴츠 아드리아니, 『로트레크 그래픽 작품 전집Toulouse-Lautrec: The Complete Graphic Works』, 템스 앤 허드슨 출판사, 런던, 1988

빅터 아르와스, 『알폰스 무하: 아르누보 사조Alphonse Mucha: The Spirit of Art Nouveau』, 아트 서비스 인터내셔널, 알렉산드리아, 버지니아, 1998

빅터 아르와스, 『벨 에포크 포스터와 그래픽Belle Époque Posters and Graphics』, 리졸리 출판사, 뉴욕, 1978

조지 베르니에, 『사라 베르나르와 그녀의 시간Sarah Bernhardt and her Times』 중 「사라와 시각 예술Sarah and the Visual Arts」, 뉴욕, 1984

제인 블락, 『브뤼셀의 오마지: 벨기에 아트 포스터 1895–1915Homage to Brussels: The Art of Belgian Posters 1895-1915』, 러트거스 대학교 짐머리 미술관, 뉴저지, 1992

앤 브리지스, 『알폰스 무하 그래픽 작품 전집Alphonse Mucha: The Complete Graphic Works』, 하모니 출판사, 뉴욕, 1980

루시 브로이도, 『프랑스 오페라 포스터 1868–1930French Opera Posters 1868-1930』, 뉴욕, 1976

콜린 캠벨, 『베거스태프 포스터The Beggarstaff Posters』, 배리 젠킨스 출판사, 런던, 1990

케이트 필립 드니스, 싱클레어 해밀턴 히칭스, 『색의 혁명 The Colour Revolution』, 페레그린 스미스 출판사, 1978

카렐 치틸, 『무하의 슬라브 서사시Muchova Slovanská Epopeje(Mucha's Slav Epic)』, 프라하, 1913, 7~13페이지

캐서린 페러, 『줄리앙 아카데미 파리 1868–1939The Julian Academy, Paris 1868-1939』, 뉴욕, 1989

에브리아 파인블라트, 브루스 데이비스, 『로트레크와 동시대 화가들Toulouse-Lautrec and His Contemporaries』, 로스앤젤레스 카운티 미술관, 1985

줄리아 프레이, 『툴루즈 로트레크의 생애Toulouse-Lautrec: A life』, 바이킹 펭귄, 뉴욕, 1994

토니 푸스코, 『포스터Posters』, 하우스 오브 콜렉터블, 뉴욕, 1990

아서 골드, 『여신 사라: 사라 베르나르의 일생Divine Sarah: A Life of Sarah Bernhardt』, 알프레드 크노프 출판사, 뉴욕, 1991

로라 골드, 『포스터의 일인자: 골드 콜렉션First Ladies of the Poster: The Gold Collection』, 포스터 플리즈 주식회사, 뉴욕, 1998

헤이데 클라렌던, 「무하: 세계에서 가장 위대한 장식 예술가의 삶과 작품Mucha: The Life and Work of the Greatest Decorative Artist in the World」, 뉴욕 데일리 뉴스 일요판, 1904년 4월 3일

찰스 하얏, 『그림 포스터Picture Posters』, 조지 벨 앤 선즈 출판사, 런던, 1895

제레미 하워드, 『아르누보, 유럽의 스타일Art Nouveau, International and National Styles in Europe』, 맨체스터 대학 출판사, 맨체스터, 1998

필립 휴스먼, 『로트레크Lautrec by Lautrec』, 바이킹 프레스 출판사, 뉴욕, 1964

이안 존스톤, 「알폰스 무하의 작품과 아르누보의 소개 An Introduction to the Work of Alphonse Mucha and Art Nouveau」, 말라스피나 대학교 일반교양 과정 강의 내용, 브리티시 컬럼비아, 2004년 3월

캐롤린 키, 『세기말의 미국 포스터American Posters of the Turn of the Century』, 아카데미 에디션스, 런던, 1975

데이비드 키엘, 『1890년대의 미국 예술 포스터American Art Posters of the 1890s』, 에이브람스 출판사, 뉴욕, 1897

스테판 츠디 마센, 『아르누보Art Nouveau』, 맥그로 힐 에듀케이션, 뉴욕, 1967

빅터 마골린, 『미국 포스터 르네상스American Poster Renaissance』, 왓슨겁틸 출판사, 뉴욕, 1975

찰스 맷락 프라이스, 『포스터Posters』, 조지 브라카, 뉴욕, 1991

알폰스 무하, 『알폰스 무하: 미술 강좌Alphonse Mucha: Lectures on Art』, 세인트 마틴 프레스, 뉴욕, 1975

알폰스 무하, 『장식 자료집Documents décoratifs』, 리브레리 상트랄 데 보자르, 파리, 1902

알폰스 무하, 『인물 자료집Figures décoratives』, 리브레리 상트랄 데 보자르, 파리, 1905

이르지 무하, 『알폰스 마리아 무하: 그의 삶과 예술 Alphonse Maria Mucha: his Life and Art』, 아카데미 에디션스, 런던, 1989

이르지 무하, 『알폰스 무하: 그의 삶과 예술Alphonse Mucha: his Life and Art』, 세인트 마틴 프레스, 뉴욕, 1966

이르지 무하, 『알폰스 무하의 아들 이르지 무하가 쓴 알폰스 무하: 그의 삶과 예술Alphonse Mucha: his Life and his Art by his Son Jiří Mucha』, 윌리엄 하이네만 출판사, 런던, 1966

이르지 무하, 『알폰스 무하: 아르누보의 거장Alphonse Mucha: The Master of Art Nouveau』, 함린 그룹, 런던, 1967

야로슬라바 무하, 『알폰스 무하Alphonse Mucha』, 프랜시스 링컨 출판사, 2005

욜랑드 오스텐스 위타머, 『벨 에포크 벨기에 포스터La Belle Epoque-Belgian Posters』, 그로스만 출판사, 뉴욕, 1971

그래햄 오벤든, 『알폰스 무하의 사진Alphonse Mucha Photographs』, 아카데미 에디션스, 런던, 1974

브라이언 리드, 『아르누보와 알폰스 무하Art Nouveau and Alphonse Mucha』, 영국 왕립 출판사, 런던, 1963

잭 레너트, 『알폰스 무하: 포스터와 패널 전집Alphonse Mucha: The Complete Posters and Panels』, 지케이홀 출판사, 보스턴, 매사추세츠, 1984

잭 레너트, 『자전거 포스터의 100년100 years of Bicycle Posters』, 하퍼앤로우 출판사, 뉴욕, 1973

잭 레너트, 『필립스 옥션, 옥션 카탈로그Phillips Auctions, Auction Catalogues』, 뉴욕, 1979-80

잭 레너트, 『포스터 옥션 인터내셔널, 옥션 카탈로그Poster Auctions International Inc. Auction Catalogues』, 뉴욕, 1989-현재

잭 레너트, 『벨 에포크 포스터: 더 와인 스펙테이터 컬렉션Posters of the Belle Epoque: The Wine Spectator Collection』, 더 와인 스펙테이터 프레스, 뉴욕, 1990

데렉 세이어, 『보헤미아의 해안: 체코의 역사The Coasts of Bohemia: A Czech History』, 프린스턴 대학 프레스, 프린스턴, 뉴저지, 1998

헤르만 샤르트, 『1900년의 파리Paris 1900』, 조지 팔머 퍼넘 출판사, 뉴욕, 1970

데보라 실버맨, 『세기말 프랑스의 아르누보Art Nouveau in Fin-de-Siècle France』, 캘리포니아 대학 출판사, 캘리포니아, 1989

월터 테리, 잭 레너트, 『댄스 포스터의 100년100 Years of Dance Posters』, 에이본 출판사, 뉴욕, 1973

얀 톰슨, '아르누보의 도상학에서 여성의 역할The Role of Woman in the Iconography of Art Nouveau', 「아트 저널」 31호, 1971/72 겨울호, 158~167페이지

조셀린 반 드푸트, 「르 살롱 데 상: 1894-1900Le Salon des Cent: 1894-1900」, 파리, 1995

알랭 웨일, 『포스터: 전 세계적 조사와 역사The Poster: A Worldwide Survey and History』, 지케이홀 출판사, 보스턴, 1985

다이애나 이완 울프, 『프린트에 관한 프린트Prints About Prints』, 마틴 고든, 뉴욕, 1981

다음 자료는 브릿지먼 아트 라이브러리Bridgeman Art Library에서 제공함:

사라 베르나르를 모델로 한 '불투명' 페이스 파우더 광고 복제 포스터(92쪽)

Reproduction of a poster advertising 'La Diaphane', translucent face powder, modelled by

Sarah Bernhardt (1844 – 1923), 쥘 쉬레(1836 – 1932) 1890년 작

프라이빗 콜렉션Private Collection, 스테이플턴 콜렉션The Stapleton Collection에서 제공

'물랭루주의 라 굴뤼' 광고 복제 포스터(93쪽)

Reproduction of a poster advertising 'La Goulue' at the Moulin Rouge, Paris

앙리 드 툴루즈 로트레크(1864 – 1901)

프라이빗 콜렉션Private Collection, 스테이플턴 콜렉션The Stapleton Collection에서 제공

'로베트 압생트' 광고 복제 포스터(112쪽)

Reproduction of a poster advertising 'Robette Absinthe'

프리바 리브몽(1861 – 1936) 1896년 작

프라이빗 콜렉션Private Collection, 스테이플턴 콜렉션The Stapleton Collection에서 제공

'폴리 베르제르의 로이 풀러' 포스터(131쪽)

Poster advertising Loïe Fuller (1862 – 1928) at the Folies-Bergères

쥘 쉬레(1836 – 1932) 1897년 작

파리 장식 미술 도서관Bibliothèque des Arts Décoratifs, Paris, France에서 제공

'아리스티드 브뤼앙' 포스터(188쪽)

Poster advertising Aristide Bruant (1851 – 1925) in his Cabaret at the Ambassadeurs

앙리 드 툴루즈 로트레크(1864 – 1901) 1892년 작

파리 국립도서관Bibliothèque Nationale, Paris, France에서 제공

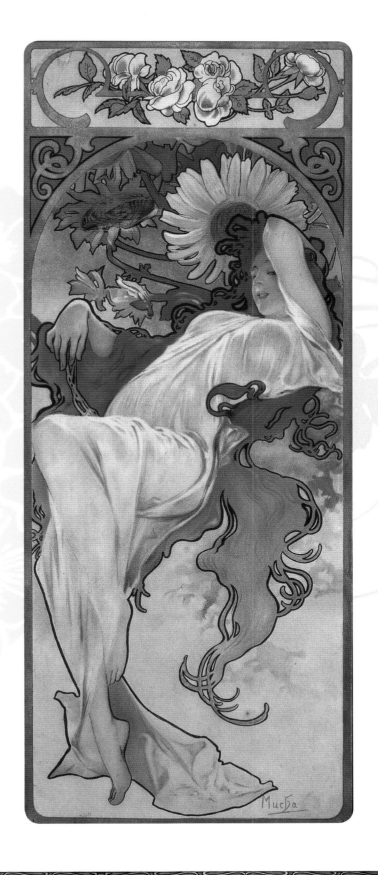

볼드로 표시된 쪽수는 그림을 가리킨다. 줄표(-)로 연결된
쪽수는 그 중간에 위치한 다른 그림을 포함하지 않는다.

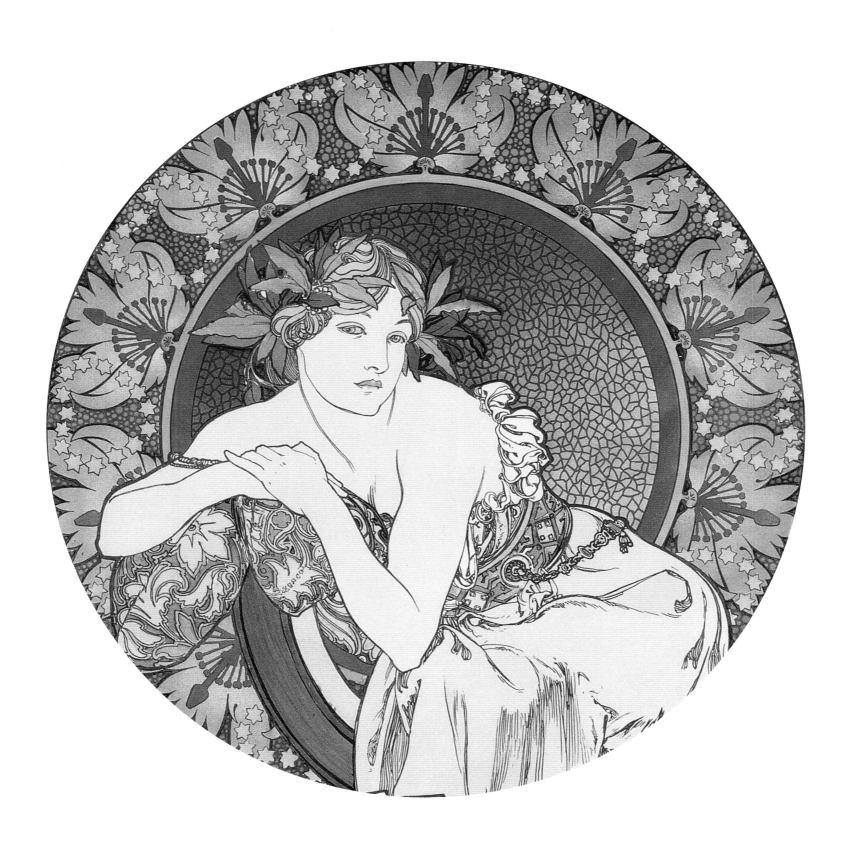

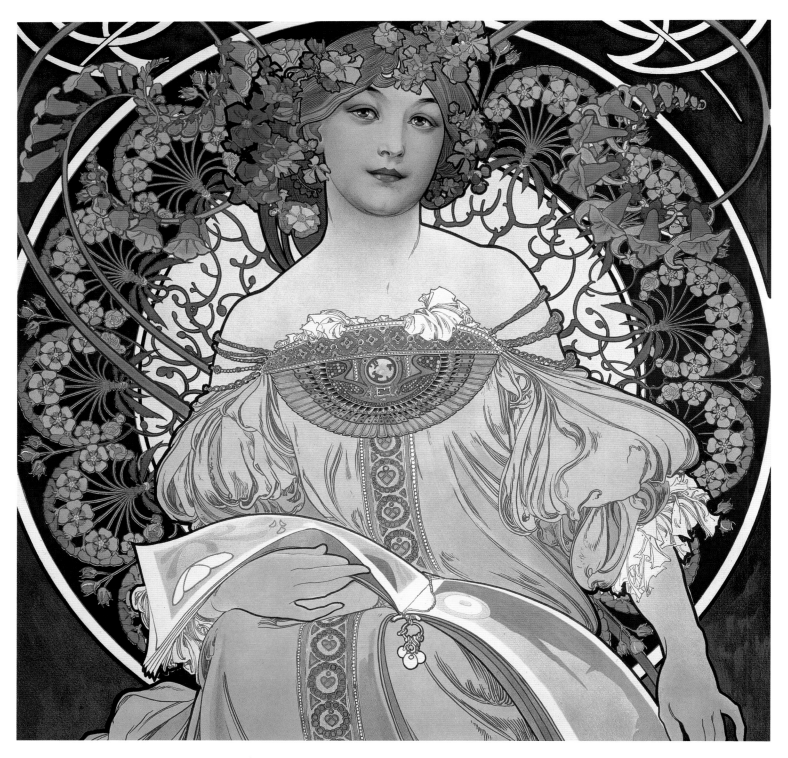

앞표지 그림 〈백일몽Reverie〉상세 이미지, 1897, 컬러 석판화, 72.7×55.2cm(28 ⅝×21 ¾ in)

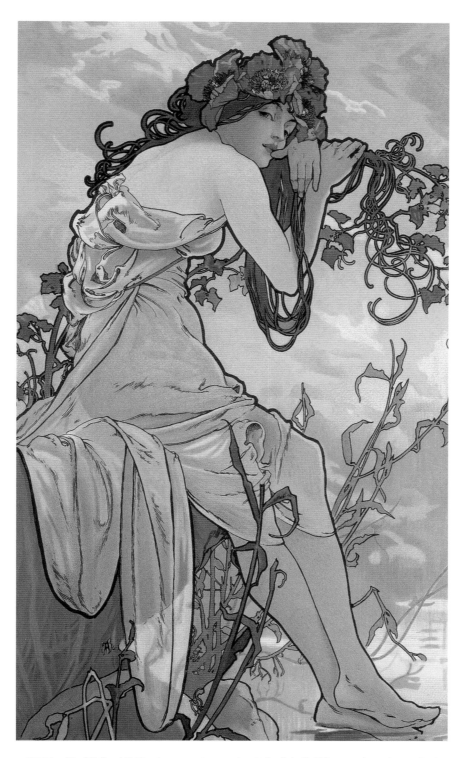

뒤표지 그림 〈사계: 여름The Seasons: Summer〉, 1896, 컬러 석판화, 28×14.5cm(11×5 ⅞ in)

알폰스 무하, 유혹하는 예술가

시대를 앞선 발상으로 아르누보 예술을 이끈 선구자의 생애와 작품

초판 1쇄 발행 | 2021년 10월 29일
초판 2쇄 발행 | 2021년 12월 6일

지은이 | 로잘린드 오르미스턴
옮긴이 | 김경애
펴낸이 | 이상훈
편집인 | 김수영
본부장 | 정진항
편집2팀 | 이현주 허유진
마케팅 | 김한성 조재성 박신영 조은별 김효진
경영지원 | 정혜진 이송이

펴낸곳 | (주)한겨레엔 www.hanibook.co.kr
등록 | 2006년 1월 4일 제313-2006-00003호
주소 | 서울시 마포구 창전로 70 (신수동) 화수목빌딩 5층
전화 | 02)6383-1602~3 팩스 | 02)6373-1610
대표메일 | cine21@hanien.co.kr

ISBN 979-11-6040-666-5 03600